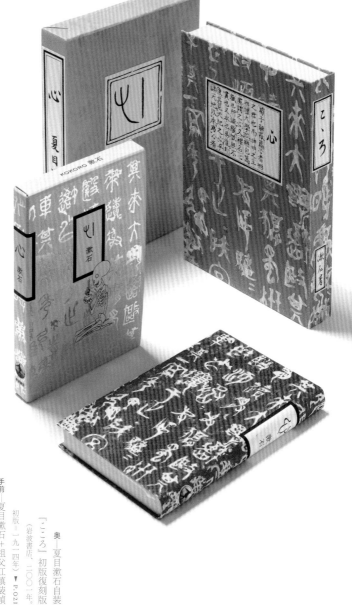

時代を隔てたふたりによる〈共作〉

奥─夏目漱石自装
『こころ』初版復刻版
（岩波書店、二〇〇二年。
初版＝一九一四年）▼ P.021

手前─夏目漱石＋祖父江慎装幀
『漱石 心 〈祖父江慎ブックデザイン〉』新装版
（岩波書店、二〇一四年）▼ P.020

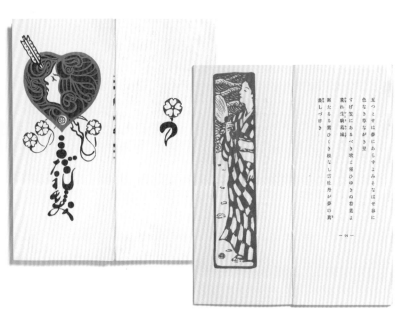

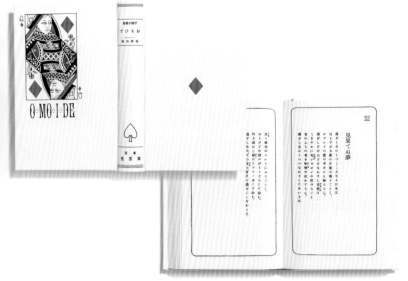

象徴詩と近代詩へのしつらい

右頁・上　藤島武二装幀

（新選名著復刻全集　近代文学館　与謝野晶子『みだれ髪』

初版＝東京新詩社、一九〇一年）

…本文挿画も藤島▼ p.032

右頁・下　北原白秋自装『思ひ出』

（新選名著復刻全集　近代文学館　初版＝東雲堂書店、一九一一年）▼ p.157

左　恩地孝四郎装幀（表紙画＝田中恭吉）萩原朔太郎『月に吠える』

（名著復刻全集　近代文学館　初版＝感情詩社・白日社、一九一七年）▼ p.101

下　萩原朔太郎自装『青猫』（新選名著復刻全集　近代文学館

初版＝新潮社、一九二三年）▼ p.031

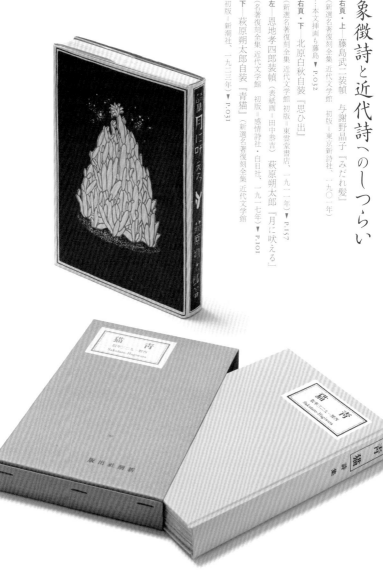

「装幀は要するに女房役であって、内容をうまくおさめて行くと云う仕事……」

上——小村雪岱装幀　泉鏡花『日本橋』
（千章館、一九一四年）▼ p.034
左頁——邦枝完二『おせん』
（新小説社、一九三四年）▼ p.034

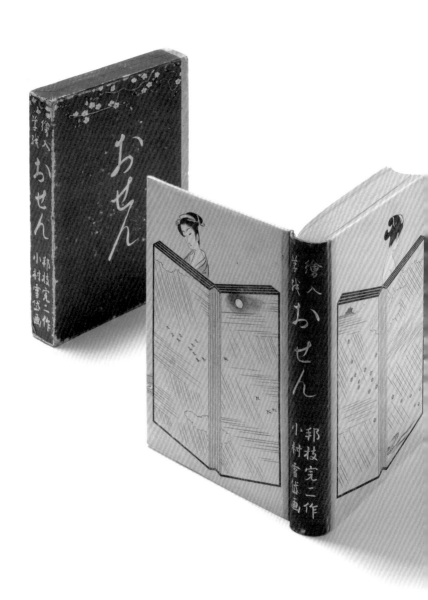

独自の世界を究めた昭和の名匠ふたり

上―青山二郎装幀　小林秀雄『私小説論』
（作品社、一九三五年）▼ P.044

左―芹沢銈介装幀　武田泰淳『十三妹』
（朝日新聞社、一九六六年）▼ P.104

武田泰淳
十三妹

詩人装幀の系譜の
清新な流れ

右──吉岡実装幀　『西脇順三郎全集Ⅱ』
（筑摩書房、一九七二年）▼ p.176
左・手前──平出隆＋望月玲子装幀
平出隆　『伊良子清白』
（新潮社、二〇〇三年）▼ p.180

中井英夫作品集

虚無への供物
黒鳥譚
青髯公の城
慮血皮

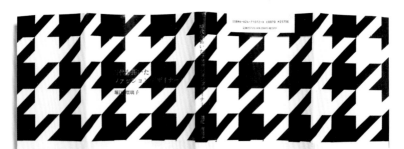

時代を拓いたファッションデザイナー

ISBN4-624-71072-x C0070 P2575E

世界的な
創造者による
稀有な結実

上＝武満徹装幀
『中井英夫作品集』
（三一書房、一九六九年）▼ P.198

下＝川久保玲装幀
堀江瑠璃子『時代を拓いた
ファッションデザイナー』
（未来社、一九九五年）
…写真は帯付き▼ P.200

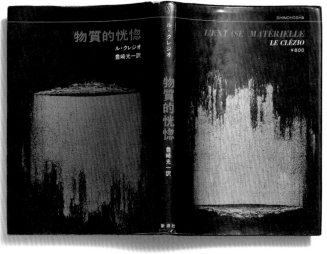

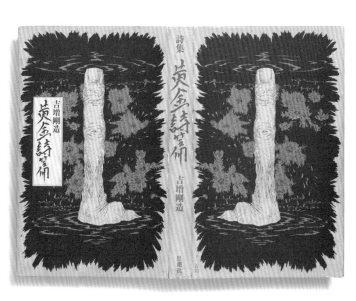

画家による仕事の新次元

上―高松次郎装幀　ル・クレジオ『物質的恍惚』（新潮社、一九七〇年）▼P.205

下―赤瀬川原平装幀　吉増剛造『黄金詩篇』（思潮社、一九七〇年）▼P.207

本文組を起点とする新しい歴史と東西の造本言語の融合と

赤き火事映窯せしが今日黒し　西東三鬼

雄蘂相逢ふいましスパルタのばら　加藤郁乎

晝疑の後の不可思議の刻神父を訪ふ　中村草田男

河べりに自轉車の空北齋忌　下村槐太

塚木邦雄──百句燦燦

父を喚ぐ　書齋に犀を幻想し　寺山修司

或る晴れた日の繭市場思ひ出す　加倉井秋を

金雀枝や基督に抱かると思へ　石田波郷

講談社

吉本隆明
記号の森の伝説歌

叙景歌

上──杉浦康平ブックデザイン
塚本邦雄『百句燦燦』
（講談社、一九七四年）
…本文ページの見出しは二四ポイント
大日本印刷・秀英体の明朝活字、
本文は一〇ポイント精興社明朝活字
▶P.235

左──杉浦康平造本
吉本隆明『記号の森の伝説歌』
（角川書店、一九八六年）
…本文の構成は伝統的な和様
「散らし書き」を援用 ▶P.242

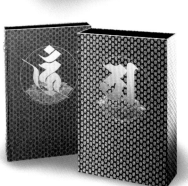

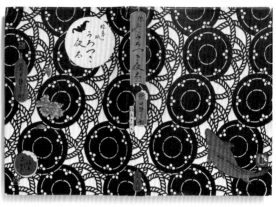

「もったいぶらずに、早速に伝授いたせ」

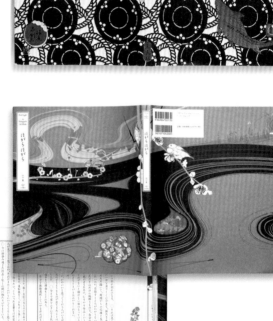

プレモダンの劇を
鮮烈にかたちにする

上—横尾忠則装幀・画
柴田錬三郎『絵草紙うろつき夜太』
（集英社、一九七五年）▼P.053

下—白井敬尚ブックデザイン
山口藍『ほがらほがら』
（羽島書店、二〇一〇年）
▼P.248

朝、目覚めた時には、〝いつが講釈のごとくたな

って、直立している青年たちゆえ、不届になった面老
の男の為にめぐらせ〟など、自分たちとは無縁の別世界の人
間の苦悩としか受けとれない。

「よし！引受けてつかわす」
斎興は、約束した。
「かたじけのう存じます」
夜太は、姫路城へ忍び込んだ甲斐があったようこび
で、にやにやとしながら、平伏した。

三

著者自装と九〇年代〈美本〉の白眉

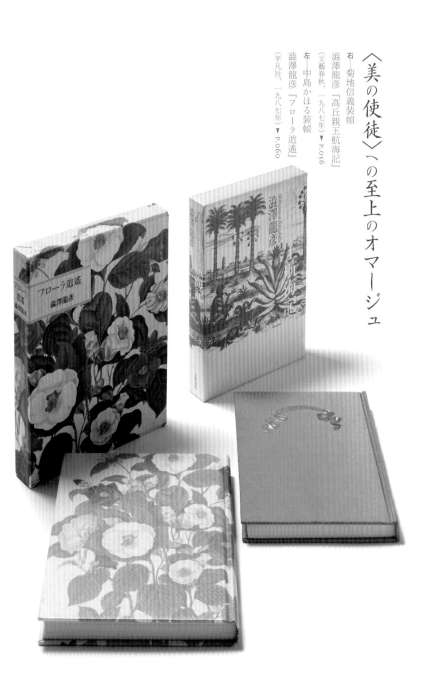

〈美の使徒〉への至上のオマージュ

右──菊地信義装幀
澁澤龍彦『高丘親王航海記』
（文藝春秋、一九八七年）▼ P.056

左──中島かほる装幀
澁澤龍彦『フローラ逍遙』
（平凡社、一九八七年）▼ P.060

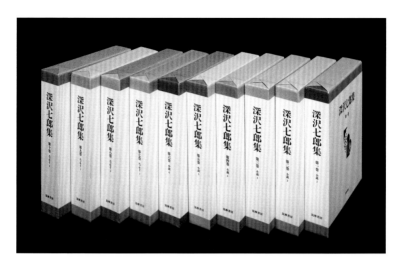

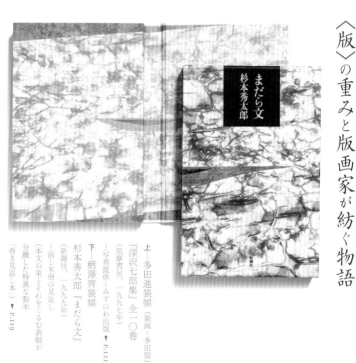

〈版〉の重みと版画家が紡ぐ物語

上─多田進装幀（装画＝多田順）
『深沢七郎集』全一〇巻
（筑摩書房、一九九七年）
…写真提供─みすのわ出版 ▼ P.121

下─柄澤齊装幀
杉本秀太郎『まだら文』
（新潮社、一九九九年）
…函と本冊の見返し
（本文の束とこれをくるむ表紙が
分離した特異な製本
「巻き見返し本」） ▼ P.119

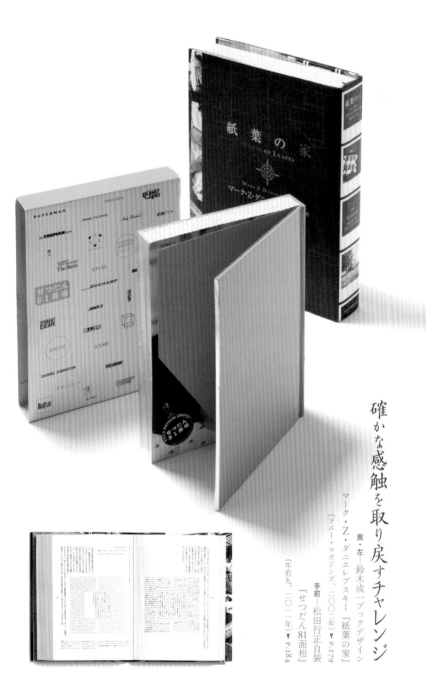

確かな感触を取り戻すチャレンジ

奥・左―鈴木成一ブックデザイン『紙葉の家』
マーク・Z・ダニエレブスキー『紙葉の家』
（ソニー・マガジンズ、二〇〇二年）▼ P.279

手前―松田行正自装
『せつだん81面相』
（牛若丸、二〇一二年）▼ P.284

〈美しい本〉の文化誌

装幀百十年の系譜

臼田捷治

B

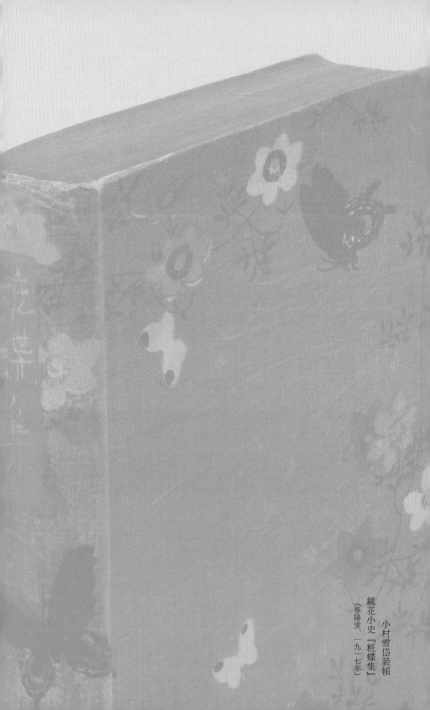

小村雪岱装幀

鏡花小史『粧蝶集』

（春陽堂、一九一七年）

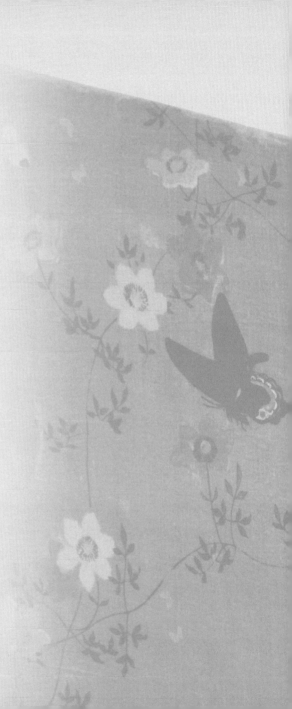

豊かに織りなされてきた〈美しい本〉の脈流。その多彩な交響をひもとく…………。

第七章 ポスト・デジタル革命時代の胎動と身体性の復活と……

274

DTP時代の幕開けと怒涛の波及と……　紙の本ならではの蠱惑を引き出す

双璧、祖父江慎と松田行正……　山口信博の「消えゆくものを押しもどす」不

退転の実践……　新進たちのポスト・デジタル化に向けた挑戦

〈美しい本〉の文化誌

はじめに　各言語圏固有のかたちの中の日本の装幀文化

　書物を読者に書店などで届ける際に、その選択の手がかりを、書名・著者名・版元名を付し、装画や写真などをあしらうことで提供するのが、本の〈顔〉である〈装幀〉だ。そして、書物と相対したときの喜びに、いわゆる〈美しい本〉との出会いがある。内容にふさわしい装幀によって装われた美本をおもむろに我が掌に収める――。何物にもかえがたい愉悦であり、醍醐味である。

　極論すれば、書名と著者名、それに出版社名、定価の表示があれば、とりあえず成立するのが装幀だ。しかし、その書名を活字で組むのか、それともゴシック体でいくか、手書き文字にするのかと分かれる。活字の場合も明朝体にするか、レタリング（デザイン文字）でいくか、手書き文字にするのか。そして、それを大きく押し出すのか、逆に小さく控え目に置くのか、縦組にするのか横組にするのか……。見知らぬ街に立ち入ったときのように、さまざまな選択肢が待ち構えている。

　実際に本を手にとると、函やカバーの用紙の材質がそなえる手触り、見返しのハッとするような色調、ページを繰るときのかすかな紙ずれの音とやさしい手触り、ほのかにかぎとれるインキの匂いなどが五感を刺激してやまない。本に固有の感触と物性である。さらには、「花ぎれ」（背の内側上下に貼る布）のような極小世界の色模様の選択や栞紐（しおりひも）（スピン）の色合い・風合いにも、装幀者の心づ

かいが感受できるときの新鮮な驚き。

余談になるが、現代の小説家・長嶋有の『ねたあとに』（朝日新聞出版、二〇〇九年）の中に、主人公の作家「コモロー」の友人でウェブデザイナーの「久呂子」が、本についている栞紐を「スピン」と呼ぶことを知ったいきさつが書かれている。「コモローの友人で装丁家のナクイさんがかわいい声で教えてくれたので、スピンを使うときかわいい声も一緒に思い出す」と。「ナクイさん」とは人気と実力を兼ね備えたトップランナー、名久井直子のことだろう。長嶋とタグを組むことも多く、同書の装幀も名久井による。

そして、タイトルとか扉、目次の活字の精妙な配置、本文の美しい活字の流れ。その本文にさらに立ち入れば、活字の書体とサイズ、一行の字数、行間、紙面の中での余白の取り方などに配慮が行き届き、奥付に至るまでのすべての要素が、交響楽の流れる旋律のようにみごとに調和していることを確認したときの愉悦……。

このような至福感は、外函やカバー、帯をはずされ、どことなく寒々しい印象を与える図書館の架蔵本などではとうてい味わえない。ましてや「もの」としてのたしかな手ごたえを感じとれない電子出版では、はじめから無理な注文というべきであろう。

しかも、紙の書物には電子本にはない時間性が折り畳まれている。書物はその時どきの文化を背景に生み出されるものであるが、刊行当時の「時間」をそれぞれが刻印しているとともに、その時から現在までの不可逆的な時の推移を塗り込めている。つまり、書物には二重の時間性があるとい

うこと。

ひとつは、表層的になるが、時代をさかのぼるほど「黒っぽい本」とか、逆に近年のものほど「白っぽい本」と、古書業界の人が本の経年変化を呼び慣わしているのがそれに相当するだろう。時が経った書物に親しんでいると、そうした変移を欠く新刊の、のっぺりとした表情に物足りなさを感じてしまうほどだ。

ふたつ目は、書物には内在する時空の厚みをとおして時代の相貌が浮き彫りにされること。本はたしかに知の独立した王国を築いている。が、それぞれの時代の文化状況に後押しされて企図されたものであり、それを三次元のかたちをもつ器として立ち上げるには、印刷や製本の技術を借りなければならない。逆の側面からいうと、時代の文化と技術の枠組みがその書物を誕生させたといえるだろう。本のタイトルなどにくわえて、その本全体のたたずまいから、おおよその刊行年が推し量れるのはそのためである。

たとえば外函の存在。函入りか、そうでないか。そしてその経年変化によって、時代相がかなりの程度、明らかになる。

一九七〇〜八〇年代までは函入りは特別のものではなかった。かつては普通であったものがコストの上昇とともに減りはじめ、バブル期の印刷製本現場の人手不足と後継者不在がとどめを刺してしまった。現在では、事典類とか大型本、文学全集、特装本など、ごく限られた用途にしか函は使われていない。その函にも意匠をほどこす「化粧函」の存在は日本だけの現象だとして、その装飾

過多を批判した識者もいたものだった。いわゆる瀟洒なフランス装（当のフランスでは仮綴じ本）も、やはりコスト高を理由にめっきり減ってしまった。

また、最近のこと、ある全国紙の投書欄に、日本の書物の装幀は過剰すぎる、もっと簡素にして定価を安くして欲しい、というある読書好きの大学生の切実な声が載っていた。また、解剖学者の養老孟司は新潮新書『バカの壁』（二〇〇三年）が四百万部を超えるベストセリングを記録したことで知られるが、「今の出版界で一番『生きている』分野」である新書に対して単行本は「場所を取ろうえ、最近は装丁にも凝って値段が高く、アートの世界になっている」と指摘している（朝日新聞「文化の扉・手軽な知　多彩な新書」、二〇一八年十一月十九日）。

もっともな意見だろう。実際、そのような過剰に過ぎる事例をしばしば目にするからだ。耳を傾けるべき意見である。ただ、日本人おおかたの嗜好として、書物の内容に添う、好ましい装いをそなえた書物には長きにわたってことのほかの愛着を注いできたことはたしかだ。

*

「初期の書物は、装幀してあるものを買うのではありませんでした。まず綴じていないばらばらの紙の状態で買って、それを製本に出したのです」（ウンベルト・エーコ＋ジャン゠クロード・カリエール著、工藤妙子訳『もうすぐ絶滅するという紙の書物について』阪急コミュニケーションズ、二〇一〇年、装幀＝松田行正）。

イタリアの高名な文学者・エーコらのこの弁を待つまでもなく、ヨーロッパでは「折り帖」（フォリオ）のまま、あるいは仮綴じを経て製本家に革装などの本格装本を長らく委ねていた。それとは

異なり、当初から出版社が装幀を施して刊行してきた明治期以降の日本の近代出版は、美しい意匠をまとわせる、世界に冠たる装幀文化を誇ってきた(ヨーロッパにおけるハードカバー・クロス装による「版元製本」は十九世紀のイギリスが最初)。夏目漱石の『吾輩は猫である』(明治三十八年・一九〇五年)から内実をともなうスタートを切って以来、存分に華やかな花を咲かせ、多彩な音を響かせて読者を誘ってきたのだ。

この東西の装幀事情の違いについては近代詩を拓いた萩原朔太郎が一九二八年に刊行したエッセイ集の中で言及している。

「外国、特に仏蘭西あたりでは、読者が自分の好みに応じ、製本屋に託して装幀することになってるそうである。そこで仏蘭西あたりの文学書は、たいてい黄色の薄紙一枚つけただけの、簡単な仮装本になって居るので、甚だ世話がないのであるが、日本にはそんな熱心な愛書家も居ないし、稀れに居たにしたところで、そんな面倒な個人的な注文などを、芸術的良心で引き受けてくれる製本屋がない。日本の出版物は、やはり始から本格的に装幀して出す外ない」(「自著の装幀について」、『日本への回帰』所収、白水社)

合点がいく指摘である。

詩人・歌人、フランス文学者でフランス象徴詩ほかの翻訳書も多い堀口大學(一八九二〜一九八一)。

厳父が外交官であったために豊富な海外滞在経験をもつ文学者はまた、「書物装幀の派手な点では、多分日本が世界一だろうと思われる」（「装幀東西語」）と書いたものだった。作家の中野重治（一九〇二〜七九）はきまって本のカバーを捨てていたというが、そのような指向は例外的といってよく、大半の日本人は装幀の意匠美を支持してきたのであり、漱石にならうかのように、北原白秋や萩原朔太郎、室生犀星、谷崎潤一郎など多くの文人が装幀に深い関心を寄せ、文人自身が装幀を手がけた事例が多いことも注目してよいだろう。

海外では軽装版が主流であるのに対して、わが国の書物はハードカバーの本が一般的。しかもそこにカバーとオビがつく。そのためだろう、海外の書物の邦訳版が立派であることに、その著者が驚き、喜んでいるといった声をよくわが国の担当編集者から聞く。原書より格段に仕上がりの見栄えがよいことが多いのだろう。追加で何冊か送って欲しいといった要望が届くこともあるという。

「装幀」は「装釘」「装訂」「装丁」などとも記される。ことほどさように日本語表記はややこしく、厄介である。いずれも「そうてい」と読む。谷崎潤一郎は「装釘」派のひとり。書誌学者・長澤規矩也は「装幀」の「幀」を「てい」と訓読みするのは慣用であり、正しくは「とう」、それゆえ字義からいって「装訂」とするのが正しく、さもなくば「装丁」にするべきだと説いているという。「装丁」と表記することはいちばん字画数が少なく簡便であり、近年は主流となっている。ただし、この世界に不案内な向きは「そうちょう」と読んでしまうことがあるようだ。装丁家が「そうちょう」になってしまうのだ。　建築家によるトータルな建物の設計のように、カバーや表紙などのオ

モテ面だけでなく、内の部分である本文の組版から始まって外回りに至る、書物全体にわたるデザインをほどこす場合は「ブックデザイン」とすることが一般的であり、「造本」とするデザイナーもいる。その場合の職掌名は「ブックデザイナー」あるいは「造本家」になる。本書では原則として、外回りが中心の場合は、正しくはないにしても長く汎用されている「装幀」、本文組を含むトータルデザインの場合は「ブックデザイン」で論を進めたいと思う。

なお、辞書研究家の境田稔信によると、『広辞苑』（一九五五年初版刊行）では一九六四年一月刊の第一版十二刷までは「装幀・装釘」、次の第一版十三刷（同年八月）から「装丁・装幀・装釘」に変わったという。「装丁」が市民権を得たのは一九六〇年代ということになるだろうか。

　　　　*

装幀は時代の精神や空気を映す器であるとともに、文学（テキスト）と美術（意匠）とが響き合っている。その成り立ちには、まず著者および出版社、編集者、校閲者があり、装幀家が造本意匠を凝らす。装幀家は画家やイラストレーター、写真家などとタッグを組むことも。ついで製紙会社が提供する用紙を用いて印刷者が印刷し、それを製本者が最終的なかたちに仕上げる。印刷にはインク業者の支えもある。フォント（活字書体）は専門の書体デザイナーが設計したものだ。本が立ち上がるまでにはじつに多彩な人たちのかかわりと協働の過程があればこそ。それゆえ〈小さな総合芸術〉だといえるだろう。そして、取次や書店などで販売する人の手を経て多数の読者の手に……。

現代装幀のデザイン語法を一新して、かつてない沃野を拓いたグラフィックデザイナー杉浦康平

は、杉浦の愛弟子で、現在、中国の造本デザインを牽引する呂敬人の回顧展（二〇一七年）に寄せた寄稿文の中で、本を軸にしたこうした結び付きを〈巨大な円環〉と巧みに形容している。本およびその装幀は〈小〉の中に〈大〉を映しているのだ。本という小宇宙の何という豊かさ！

市井の人びとが使う器などに新しい美を見出して「民芸」運動の創始しつつ、自著の装幀を手がけている柳宗悦（一八八九〜一九六一）も同様に、本づくりを支える豊かな広がりとそれゆえの困難を見据える。

「正しい造本ということは、容易なことではなく、図案・体裁・用紙・活字・印刷・製本・製版など複雑な要素が集まるので、その一々を活かし且つ是等に統合を与えることは、甚だ難かしいのである。職人の良心が昔程の気風を持たないし、材料は粗悪になっているし、技術も一般に低下した今日では、正常な造本は寧ろ至難な仕事の一つと云ってよい」（「芹沢本」、「柳宗悦と芹沢銈介　美と暮らしがとけあう世界へ」展図録、静岡市立芹沢銈介美術館、初出は「限定版手帖」第八号、吾八、一九五二年）

＊

敗戦後の混迷が尾をひいていた一九五二年の発言である。きびしい見解が含まれているが、宗悦がつくった本は手仕事による工芸的な限定版が中心であったことを考慮に入れる必要があるだろう。

さて、ここで強調しておきたいのは、「日本人の嗜好」と先に書いたことと関連するが、装幀のありかたは、その国のリテラシー（記述体系の理解力）の枠組みに大きく左右されるということ。固有の言語表現がつちかってきた民族性の違いが端的に表れるジャンルだと言ってよい。国境の壁を越えたグローバルな枠組みが装幀の世界では成り立ちにくいのだ。村上春樹のような、世界に名だたる作家の小説も、海外での翻訳版の装幀が各言語圏でそれぞれガラッと異なるというように……。逆もまた真なり。海外の著作の邦訳版が、原書とは違う、日本人が違和感を抱くことのない装画などに変更されて刊行されるといったことも。暗鬱な装画には、総じて日本人は腰を引いてしまう傾向にあるためと、百戦錬磨のベテラン装幀家、坂川栄治が語っていたことを思い出す（東京・下北沢、Ｂ＆Ｂでの同じ装幀家・折原カズヒロとの公開トーク、二〇一八年三月四日）。

それでは、その言語表現それぞれの内実に合致する装幀はあるのだろうか？　先に名前を挙げた堀口大學はいみじくも次のように記している。

「西洋の書物には、革の装幀がふさわしいと思われるものが極めて多い。（中略）いつぞや僕は、退屈しのぎに日本人のどんな作品に、革の装幀がふさわしいかしらと、考えてみたことがあった。僕は殺すと云われても、万葉集や古今集を革の装幀に仕立てる気にはなれない。芭蕉の句集、一葉の『たけくらべ』、いづれも革には包みかねる肌合いのもの、香気のものだ。で、その時、とうとう、革の装幀にふさわしい作品は、一つも見出せずに終ったことを、いま思い出す」

（装幀東西語）

固有の言語表現が醸しだす「肌合い」と「香気」。それがよりどころとなって装幀の枠を峻別する。奥が深い！

＊

現在、一方で電子書籍化への流れがあり、紙の本存亡の危機が叫ばれている。だが、風合いと色、柄があり、さらに匂いもあって五感にやさしく寄り添い、時間軸を超えて存在する紙の本が消滅することはあるまい。

その紙の集積からなる本を、装幀は魅力ある〈かたち〉に仕立てて読み手に差し伸べる。そして、美しい本が語りかける〈言葉〉はテキストと一体となって、読者それぞれのうちで〈生きられる〉存在となるのだ。ちょうど建物がその住み手によって慈しむように丁寧に住まわれると、命あるもののように、年を経るごとにかけがえのない深みを増していくように。あるいは、ヴァイオリンの名器がすぐれた奏者との出会いによって音質が磨かれ、日を追って〈育って〉いくように……。

本書は、わが国の造本装幀の、世界的にも並びない広がりと奥行きに光を当てることを企図している。具体的には、これまでの〈美しい本〉の特色と傾向、基調音および通奏低音をいくつかの視点を通して浮き彫りにしたいと思う。

第一章 日本の装幀史を素描する

うつくしい本を出すのはうれしい。
高くて売れなくてもいゝから立派にしろと云ってやった。 ——夏目漱石

上 本の美術

〈装幀の森〉はつながっている

それはひとつの〈事件〉だった。

「夏目漱石＋祖父江慎」と銘打った装幀による『漱石 心（祖父江慎ブックデザイン）』［口絵］の登場がそれだ。漱石（一八六七～一九一六）の名作であり、文豪が自ら装幀した一九一四年刊（岩波書店）［口絵］

からちょうど百年の星霜を経た二〇一四年の新装版（同じく岩波書店）である。

漱石と祖父江。近代文学の道標のような存在である漱石はもとより故人。祖父江は現代の装幀シーンを牽引する旗手（一九五九年生まれ）。時代を隔てたふたりによる〈共作〉は前代未聞である。当然のことながら祖父江が主導したものだが、現代の異才が寄せる国民的文豪への特別の想いがこれを実現させたといってよいだろう。菊判で函入り、角背の上製本である。

一九一四年度版において文豪は「今度はふとした動機から自分で遣って見る気になって、箱、表紙、見返し、扉及び奥付の模様及び題字、朱印、検印ともに、悉く自分で考案して自分で描いた」と書いている。「木版の刻は伊上凡骨氏を煩わした。夫から校正には岩波茂雄君の手を借りた」とも添えている。岩波茂雄は岩波書店の創業者である。岩波書店は古書専門店だったが、この『こころ』は新刊出版を手がけるきっかけとなった。「ふとした動機から」とあるが、もとより伊達や酔狂で装幀に手を染めたわけではあるまい。文豪は書と画を能くした。その豊饒なまでの文人気質は名作『草枕』などからも明らかだ。装幀という業もその延長上にある。

漱石が赤い地を背景に白抜きで表紙にあしらったのは、大陸中国で現存する、石に刻んだ文字としては最古の「石鼓文」。西周時代に整えられた古い篆書体の文字であり、書道史上の一級資料だ（秦時代のものとする説もある）。鼓のように丸い石に刻されていることが名称の由来。この石鼓文をあしらった装幀は、この後の岩波版漱石全集などにも引き継がれ、漱石本の基調音となる。

一九一四年版の意匠を尊重しながら、祖父江は随処に新しい趣向を盛り込んでいる。書き間違い

を原稿そのままに印刷したり（テキストへの限りない愛情の所産であろう）、函の内部にまで題字や渡辺崋山の文人画を刷り込んだり。背文字は漱石自装版ではひらがなで「こゝろ」となっているが、再刊版では篆書体の漢字「心」を採っている。

異彩を放つのは、祖父江が描いて函にあしらった骸骨のイラストだ。木版の彫師、伊上凡骨に因む。凡骨はその生涯は謎に包まれている部分が多いものの名うての匠。凡骨へのオマージュであるとともに、「心」にくわえて、作品の底に流れる「体」への意識を鋭く読み解いて、その元となる骨組みを表してもいるのだ。

装幀は個々のテキストに寄り添う、それぞれ独立した表現行為。が、現代装幀の申し子というべき祖父江といえども、桃からいきなり飛び出した桃太郎のように生まれたのではない。幾多の先人が営々と築いてきた方法論を学び、その豊饒な系譜の中から出現した天才である。この〈共作〉から彼らは祖父江らしい、漱石に始まる近代装幀の歴史への、礼を尽くした眼差しが浮かび出る。

継承と挑戦――。建築や絵画がそうであるように、すべての表現文化にはバックグラウンドがある。〈装幀の森〉もつながっているのだ。いうならばふたりの天才を結ぶ、百年の時空を超えた「バ

トンパス」が実をなした、心ときめく二十一世紀版！

祖父江の心意気からは、分野は異なるものの建築家・安藤忠雄が、イタリア・ヴェネチアにおいて十五世紀に税関として建てられた歴史的建造物を、外観は修復だけにとどめ、内部を一新して美術館「プンタ・ドラ・ドガーナ」として再生した事例などとの共通項に思いを促す。書物の世界

でのこのトライアルも、まさにこのような「古い革袋に新しい酒を盛る」ものだといってよい。

「うつくしい本を出すのはうれしい」

さて、漱石は知人宛書簡に「うつくしい本を出すのはうれしい。高くて売れなくてもいゝから立派にしろと云ってやった。（中略）うれなくても奇麗な本が愉快だ」としたためた。それが後述するデビュー作『吾輩は猫である』だった。今日言うところのアートディレクター的な役割を果たしていたのだ。そして、その役割を続け、自らも装幀に手を染めるに至ったのが『こころ』である。

ちなみに漱石夫人の鏡子はこの間のいきさつを次のように振り返っている。

「岩波さんが理想家で、何でもかんでも一番いゝものを使ってひどく立派なものを作ろうとする」（夏目鏡子『漱石の思い出』文春文庫）

そのために定価が高くなって結局売れなくなることを危惧した漱石は不満を抱き、コストを下げるように提言する。

「ところが岩波さんの方では、いくら小言を言われたって、何でもかんでも綺麗な本を作りたい一方なんだから、顔見る度（たび）に小言です」（同上）

文豪と版元との間ののっぴきならない「攻防」だが、気心の知れた同士のほのぼのとしたやりとりのようにも思えてくる。

 ＊

〈美しい本〉のあり方に本格的に思いをめぐらせた漱石だったが、その本は「洋本（洋装本）」であることに留意したい。寝かせて保管する「和本（和装本）」に対して、洋本は縦に置いて架蔵する。それゆえに和本では書名などを小さな紙である題簽に別貼りするのがならい。一方の洋本では、和本にはない、背に付される書名が識別に大きな役割を果たすとともに、表紙のオモテにも書名や装画が入る。和本の印刷製本でもっとも多いのは、刷られた文字のある紙のほうをオモテにして二つ折にしたものを、折り目でないほうで綴じる袋綴。用紙を端から折り畳んでつくる折本も和本の一翼を担う。折本ではウラ面に文字はない。洋本は用紙のオモテ・ウラに関係なく全ページ印刷。ふたつはこのように対照的だ。漱石が生まれたのは明治元年の前年、慶応三年（一八六七）である。十四歳のとき二松学舎に通って学んだのは漢学。当然、和本を介してそれに親しんだはずである。

その和本であるが、絶滅危惧種とまではいかなくとも、今やきわめて稀少となっている。じつに残念だ。一九八〇年代くらいまでは書道の法帖書や仏教の経本などを中心にたしかな存在感を保っていたのだが……。東アジア漢字文明圏が誇る伝統的な書物のかたちである。中国の意欲あふれる

気鋭のブックデザイナーは今もって果敢に袋綴本に挑んでいる。わが国の出版関係者やデザイナー
は、由緒あるこの和本の存続について語ることをないがしろにしているように思える。明日を見据
えた和本の新たな展開にもっと自覚的であって欲しいと願わずにはいられない。

漱石は一九〇〇年から三年間、イギリス・ロンドンに留学している。当時のイギリスは産業革命
の弾みを受け、すでに一八〇〇年代前半に製紙産業では機械抄紙が著しく進み、印刷も手作業から
動力印刷へと技術革新が飛躍的に進展。書物の大量生産が始まるとともに、版元製本システムが定
着していた。すべてが手づくりで、そのために一冊ごとに違いのあった「古版本」時代の終わりで
ある。それを支えたのは中間市民層の知的な関心の高まり。漱石はこのような書物をめぐる、新旧
交代劇の光景を目のあたりにしたはずであり、そのことが装幀を含めた造本全般への関心を高める
きっかけになったことだろう。言うまでもなくそれは洋本という、近代以前の日本にはなかった体
裁を介してだ。

もしも漱石の留学先がフランスであったなら事情は違っていたのではないだろうか。明治大学中
央図書館が二〇〇九年に開催した「書物、その構造の美」展の解説によると、フランスではルイ十四
世治下の一六八六年、印刷・出版業と製本業を分離する勅令が発せられた。そのため、本は未綴じ
か仮綴じで出版され、読み手は改めて製本工房に製本を託した。そのような伝統はヨーロッパの装
幀美術史に詳しい野村悠里によると二〇世紀まで続いたという。「フランス装」としてわが国でも馴
染みの装本スタイルの原型は、この仮綴じ本である。したがって、フランスではイギリスほどの版

元製本の盛行はなく、フランス留学であった場合の漱石は造本全般に深い関心を寄せるまでには至らなかったのではないか、と想像してみたくなる。

本題に戻ろう。漱石がその装幀によって世の注目を集めたのは『吾輩は猫である』（上・中・下巻、大倉書店・服部書店、一九〇五〜〇七年）。漱石本の定番となる菊判（A5判より少し大きいサイズ。縦二十二センチ、横十五センチ）であり、印刷用紙は輸入紙、天金（金箔押し）とアンカット（未断裁）が施されている。装幀はまだ無名だった新進画家・版画家の橋口五葉（一八八一〜一九二一）。漱石は五葉の長兄、貫と親しかったことから、その画才を見抜いての起用だった。ウィットに富む、グラフィカルな装画や箔押しよる重厚な篆書体による題字などが精彩に富んでいる。

本文中の挿画は洋画家の中村不折（一八六六〜一九四三）。不折は、中国の古代五〜六世紀、北辺の地の雄勁な書風を咀嚼した新傾向の書家として、また、古今の書の名跡蒐集家としても知られる。台東区立書道博物館の前身は不折の旧宅であり、その愛蔵品が同館コレクションとして引き継がれた。

『吾輩は』の版面デザインは、文明開化によって活版印刷と洋本の体裁を導入した日本が、それにふさわしい読みやすい本文組を懸命に模索した結果のひとつのあり方を示している。漱石の意向の反映もあったことだろう。活版印刷のため、テキスト（本文）部分と挿図部分とがはっきりと区別され、分離されていることも特徴である。本文組の字間には、ベタ組でなくてアキがあり、そこに句読点が入るという、現在から見ると過渡的な体裁だ。だが、文節の最初の行頭を字下げ（インデント）している。漱石によって定着したこの方式は、旧来のわが国にはなかったもの。欧米の書物の字下

げに漱石は馴染んでいたことから、これを取り入れたのだろう。

なお、この『吾輩は猫である』を装幀した橋口は、漱石の前半期の著書装幀をほかにも多く手がけている。『漾虚集』（大倉書店、一九〇六年）、『草合』（春陽堂、一九〇八年）、『行人』（大倉書店、一九一四年）などである。当時、日本で流行した「アール・ヌーヴォー様式」の反映がうかがえる優美な仕上がり。

驚くのは五葉が書物固有の空間性と、普通の絵画表現とは位相を異にする独自な表現のあり方に対して十分な考えを持っていたことだ。

「製本装幀の最も美術的なる物は、装幀家が材料に支配されずに、むしろ材料を善用して其芸術的目的をよく表現した物にある、そして個人的の強い表現も出来る故に装幀家は自分の趣味を表現する為めには製本の形、綴じ方、背表紙との関係や、それから材料即ち皮とかクロース紙等を使用する事や、製版印刷の関係等を注意して善用しなければならぬ、そして芸術的な仕事は出来るのである故に、製本装幀と云う事は小さな事の様でも、装飾的の形式に依って自己の芸術を表現する事が、自分に最も便利な表現法だと経験している、作家には注目す可き仕事であると思う」（「美術新報」一九一三年三月号、画法社）

漱石から触発された部分があるにしても、装幀家として先見の明に感嘆する。惜しむらくは

一九二一年、三十九歳の若さで逝ったことであるが、近代装幀のスタート期に〈美しい本〉のひと

つのプロトタイプ（典型）を示した功績は格別のものがある。近世史研究家として書物研究に生涯を

捧げた碩学、森銑三（一八九五～一九八五）は一九四四年刊の著作の中で、五葉について「わが国の専

門的な装幀家として特筆せらるべき」と評している（「装幀」、現在は岩波文庫『書物』で読める）。

評論家・翻訳家・小説家として活躍し、明治・大正期を代表する辛口の論客であった内田魯庵

（一八六八～一九二九）。出版と書物の世界にも精通していたが、魯庵は漱石の『吾輩は猫である』に

ついて次のように評している。

　「近来の製本では『猫』が一等である。夏目君の著書は一一趣味を凝らしてあるが、其中で『猫』

は一番だ。僕は『猫』の上巻を夏目君の傑作とも信じ且又製本の上からも珍重して座右第一の

書として秘蔵していたが、此頃誰かゞ持って行って了ったので大に弱ってる。（新らしいのは駄目

だ。第一版でなければ不可んのだ）」（『國民新聞』一九〇九年二月二日、國民新聞社）

　近代文学史に圧倒的な求心力をそなえる漱石といえども、その活動の航跡には明と暗、光と影

がある。古書学者にしてその蒐集家、そして特異な装幀にもいそしんで一時代を画した齋藤昌三

（一八八七～一九六一）は、漱石を「吾が国装釘史上の大革命家」としながら、『吾輩は猫である』の

如き、『漾虚集』の如き、誤植の多いのは読者の気分を害すること甚しいものであった。これ等は著

者自ら校正に当らなかった結果でもあり」と苦言を呈していることを付記しておきたい。（『書物と装釘』第三号、一九三〇年、装釘同好会）

なお、文豪後半期の漱石本を担当したのは洋画家・津田青楓（一八八〇〜一九七八）である。

当初からの「版元製本」と装幀への関心の高まり

日本では文明開化以前の前近代、江戸時代にも書物文化が花開いている。江戸時代以前の戦国時代に天下を統一した豊臣秀吉は朝鮮侵攻の際、朝鮮の銅活字を日本に運んだ。その結果、銅活字やそれを模した木活字による印刷が行われるようになる。

〈美しい本〉への希求は時代に関係ない。この時代の白眉は「嵯峨本」〈光悦本〉「角倉本」とも言われる）である。稀代のマルチアーティストである本阿弥光悦が貿易商・角倉素庵の支援のもと、慶長から元和年間にかけて刊行した。寛永の三筆とうたわれた光悦が書いた秀麗な筆跡を版下として、木活字で刷っている。仮名は連綿で書かれることが多いため、一字ごとだけではなく、二〜三字をワンブロックで活字化したものもあり、じつに手が込んでいる。あまりに煩雑な作業になるため、一枚の板に全体を彫る、いわゆる「整版」によるものもある。『伊勢物語』などの挿画の美しさも特筆したい。

江戸時代を開いた将軍徳川家康も銅活字を用いた書物の刊行を命じたというように、活字印刷が同時代初期まで重きをなしたが、その後はまた木版による整版が大勢を占めた。木版では漢字にル

ビをつけたり、また挿画（絵図）をいっしょに挿むことが自在であった。庶民が読者対象の絵入り読み物では、挿画と文（テキスト）がみごとに溶け合い、「画文一致」ともいうべき版面の構成法が全開となった。中世の絵巻物にも見られ、書物空間に引き継がれた「画文一致」は、その後もわが国の出版物の通奏低音になっていく。刺激的な装画を表紙にあしらった『南総里見八犬伝』（曲亭馬琴、一八一四～四二年）のように装幀にも工夫を凝らした書物が少なくない。

やがて、江戸時代末期、一八五〇年代から、ヨーロッパからの影響で金属活字による近代印刷術が本格的に探究されるようになる。

すでに触れたように、ヨーロッパでは版元製本（出版社が装幀もして本を刊行するスタイル）は長く行われなかった。印刷者は印刷した折り帖のままで仲介業者に売り、読者は購入したフォリオ（折り帖）を専門の製本家に製本を依頼する慣習が長く続く。そのために、ヨーロッパでは外回りの装幀よりも、本文の活字の組み方とか活字書体、挿絵や図版の良し悪し、仕上がり状態について論じることが一般的であった。

版元製本（出版社が装幀を施した状態で書物を販売）をいちはやく試みたのは十九世紀のイギリス。留学先にイギリスを選んだ漱石もそのさまを間近に見届けているはずである。日本はその版元製本システムを一八六八年に始まる明治維新以降、活字印刷による洋装本スタイルの出版がスタートすると同時に取り入れたため、装幀文化が華やかに花開いた。日本人のすぐれた装飾感覚も装幀への関心と意欲を増幅した。「包む」ことを大事にする麗しい文化もその背景にあるだろう。

日本では漱石に触発されたかのように、早い時期から小説家や詩人が装幀に高い関心を示した。

北原白秋、萩原朔太郎、室生犀星、谷崎潤一郎ら装幀に独自のこだわりをもつ文人が多く、いずれも自ら著書の装幀をしている。現在の著作家がその装幀を出版社や装幀家にほとんど丸投げ状況にあるのとは隔世の感がある。たとえば朔太郎自装の第二詩集『青猫』（新潮社、一九二三年）［口絵］。大正期の詩壇に衝撃を与えた作品だが、近代詩を拓いた詩人にふさわしい、飛び抜けてモダンなつくり。タイポグラフィカルな構成は、玄人はだしだ。

では漱石とともに明治文学の双璧である森鷗外はどうだったのだろうか？

鷗外も美術家たちとの交流を盛んに試みており、自著の装幀もそうした幾人もの美術家に委ねた。漱石本で知られる橋口五葉もそのひとり。外国作家十人の訳詩『十人十話』（實業之日本社、一九二三年）、『天保物語』（鳳鳴社、一九一四年）などがそう。中村不折による小説の訳書『人の一生　飛行機』（春陽堂、一九二一年）がある。東京美術学校で指導に当たった洋画家・長原孝太郎（止水、一八六四～一九三〇）には、ハンス・クリスチャン・アンデルセンの恋愛小説の訳書である『即興詩人』（上・下、同上、一九〇二年）など。洋画界の中心として活躍し、当時隆盛した浪漫主義の思潮と響き合う画風で注目されていた洋画家・藤島武二（一八六七～一九四三）の装幀には訳書『寂しき人々』（金尾文淵堂、一九一一年）がある。

なお、不折は信州出身だが、同郷の島崎藤村の叙情詩集であり、近代詩のあけぼのを告げる『若

菜集』（春陽堂、一八九七年）の清新な装幀でも知られる。

しかし、鷗外の装幀への向き合い方は漱石とは対照的だ。はっきりとコントラストを成す。文京区立森鷗外記念館の学芸員・三田良美によると、鷗外は装幀にいちいち口出しするようことはなかったという。こだわりがない。お任せだったのだ。出来具合の良し悪しについて感想を漏らした形跡もないとのこと。ときに華美に過ぎることもあった漱石本に比べると、鷗外本は総じて質実な味わい。『雁』（籾山書店、一九一五年、装幀者未詳）はその好例。クロス装の表紙で金箔押し、天金。なお、表紙には群青のものと、目の覚めるような深紅のものの二種類がある（数の少ない青版のほうが古書価は高いという）。じつに洗練されている。一九一〇年代にこれほどにモダンな装幀が早くも出現したことに驚嘆する。

オーラを放つ〈美しい本〉の最高峰、小村雪岱

装幀の主たる担い手は画家・版画家であった。前記した藤島武二には鷗外の著書のほかに名作の誉れ高い、鳳（与謝野）晶子の歌集『みだれ髪』（東京新詩社、一九〇一年）［口絵］がある。詩集冒頭で晶子は、ハート形の中に描かれた若い女性を描いた表紙の図柄について、「この書の体裁は悉く藤島武二先生の意匠に成れり　表紙画みだれ髪の輪郭は恋愛の矢のハートを射たるにて矢の根より吹き出でたる花は詩を意味せるなり」と記しており、このヨーロッパのアール・ヌーヴォー様式や世紀末芸術の影響が色濃い図柄への共感を示していることは興味深い。

他にも中澤弘光や小寺健吉、平福百穂、石井柏亭、さらに長谷川潔、木村荘八、竹久夢二、岸田劉生、中川一政、小穴隆一、川上澄生、芹沢銈介といったアーティストが続く。

小穴隆一（一八九四～一九六六）は二歳年長の芥川龍之介の著作をほとんど装幀したことで知られる。一九二一年刊の『夜来の花』（新潮社）に始まった。芥川からの信頼は絶大、まさしく肝胆相照らす仲だった。文豪の甥で芥川研究者、葛巻義敏によると、「若し僕の名も残るとすれば、僕の作品の作者としてよりも小穴君の装幀した本の作者として残るであろう」とまで芥川は書いているという（『小穴隆一と芥川龍之介』、『季刊銀花』第二十八号、一九七六年、文化出版局）。装幀者冥利に尽きるとはこのことだろう。暗転する芥川の最期と照らし合わせても、これほどの親密で幸福な関係が続いたことは奇跡的であり、日本の装幀史上、稀少な慶事というべきだろう。なお、小穴は随筆家としても活躍している。

中澤弘光（一八七四～一九六四）は与謝野晶子が訳した『新訳源氏物語』（金尾文淵堂、一九一二～一三年）が代表作。多色刷り木版画による装画入りの刊本だが、彫師としてみごとな技を発揮したのはあの漱石本でもおなじみの名匠、伊上凡骨だった。与謝野鉄幹・晶子らが属した『明星』の同人であったこともある、医学者にして詩人、劇作家であり、絵画にも長く親しんだ異色のひと、木下杢太郎の端整な仕事も忘れられない。

　　　＊

近代装幀本の中の〈美しい本〉の系譜の、押しも押されぬ〈レジェンド〉は日本画家・小村雪岱

（一八八七〜一九四〇）。その作品群の艶やかな美しさは水際だっているのだ。平たく言えばオーラを放っているのだ。

雪岱が存分に才腕を揮った一九二〇〜三〇年代は、近代出版史上、もっとも実り多い時代。装幀文化も華麗な花を咲かせたが、その主役級が雪岱だった。

圧巻は泉鏡花の一連の著作。『日本橋』（千章館、一九一四年）『口絵』や『櫛笥集』（春陽堂、一九二二年）、『斧琴菊』（昭和書房、一九三四年）は日本人の琴線に触れる、しっとりとした情緒をたたえていて見る者を酔わせる。

邦枝完二の時代小説『おせん』（新小説社、一九三四年）『口絵』も雪岱後期の代表作である。江戸いちばんの器量よしと評判のアイドル「おせん」の、秘めた恋心が暗転する哀切な物語。作中には重要な脇役として、色刷り木版画を完成させた江戸中期の浮世絵師、鈴木春信と門弟の彫師、摺師が登場する。それとあたかも照らし合うかのように、函と表紙は手摺による多色木版画。口絵もそうで、顔料が滲み出ているのを確認できる。

まさに春信が究めた世界の、おおよそ百七十年を経た後の再現であり、文中に挿まれた多くの挿絵とあいまって、雪岱の真骨頂である、こぼれんばかりの江戸情緒を息づかせている。その挿絵によって『昭和の春信』と評判をとったのも、うべなるかな。

雪岱の装幀の魅力はまた、その書名などの題字類のスラリとした楷書風字姿にある。小股の切れ上がった佳人のような、あるいは柳腰の麗人のような……。装画と響き合うその粋な美しさは〈雪

岱書体〉と形容したいほど。

この文字への独自の素養は、十五歳のときに書家の家で内弟子生活をしばらく送ったことが糧のひとつとなっただろう。結局、書家になる道は選ばなかったが……。

漢字文化圏には「書画同根」の思想がある。それに通じる雪岱の文字への感度のよさは、三十一歳から三十六歳まで資生堂の意匠部に勤め、いわゆる「資生堂書体」として定評高い、優美な明朝体の原型づくりにあたった折にも発揮されている。その後、確立されたこの同社のオリジナル書体は、入社した新人デザイナーがまずはその修得に日々明け暮れることを義務づけられていた。そうした逸話を、私は松永真に代表されるように、同社から独立してデザイン界を代表する存在となる高名なグラフィックデザイナーたちからよく聞いたものである。

さて、画家、挿絵、舞台美術家としても活躍した雪岱は装幀という仕事をどう認識していたのだろうか？

雪岱研究家として知られる装幀家の真田幸治が編んだ『小村雪岱随筆集』（幻戯書房、二〇一八年）に「私の好きな装幀」が収められている。平凡社ライブラリーにも入っているエッセイ集『日本橋檜物町』に未収録の文である。

「装幀は要するに女房役であって、内容をうまくおさめて行くと云う仕事だけは、将来も変らないではないかと思います」

控えめな発言が好ましい。いかにも雪岱らしい。

近代装幀術を確立した恩地孝四郎と新しい波の到来

漱石本に始まる唯美主義的なこうした〈美本〉の系譜とは異なる担い手が次に登場する。新しい時代のうねりだ。欧米の先端をいく美術運動に触発されながら、近代装幀術を総合的に理論づけ、そのエースとして牽引したのが、木版画家であり、洋画家の恩地孝四郎（一八九一〜一九五五）だった。

「本は文明の旗だ、その旗は当然美しくあらねばならない」。

あまりにも有名な恩地の宣言だ。

恩地を目覚めさせたのが竹久夢二との出会い。大衆的人気を呼んだ画家に熱烈な感想文を送ったのが契機となり、その著作『どんたく』（實業之日本社、一九一三年）の装幀を任されたことが、この世界に入る幸運なきっかけとなった。

恩地は活字書体の選択から文字組のありかた、用紙などの材質、印刷インク、製本に至るまで詳細かつ具体的に論じ、あるべき道筋を指南した。「本には人間の精神が生きているからである。一個の生き物であるべきだからだ。そして装本はその生き物の生気を一層はっきりと提示することに働きかけるのが好ましい」と、「装本家」としての使命感を述べていることは注目される（『本の美術』誠文堂新光社、一九五二年）。

詩集などの文芸書全般から全集、学術書、児童書など多岐にわたる代表作のひとつに、「詩・写真・版画による綜合作」というサブタイトルをつけた自著『飛行官能』（版画荘、一九三四年）がある。文章を横組し、図版に写真を多く使っていることは、ドイツのバウハウスやロシア構成主義からの

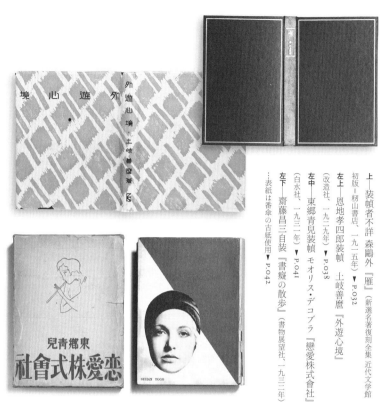

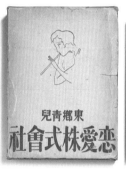

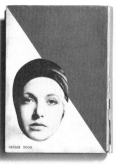

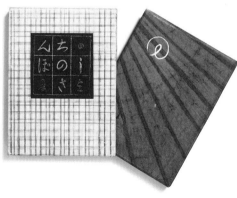

上─装幀者不詳　森鷗外『雁』（新選名著復刻全集　近代文学館
初版＝籾山書店、一九一五年）▼ P.032

左上─恩地孝四郎装幀　土岐善麿『外遊心境』
（改造社、一九二九年）▼ P.038

左中─東郷青兒装幀　モオリス・デコブラ『戀愛株式會社』
（白水社、一九三一年）▼ P.041

左下─齋藤昌三自装『書癡の散歩』（書物展望社、一九三二年）
…表紙は番傘の古紙使用 ▼ P.042

影響が明らかにうかがえる。

雪岱がそうであったように、画才に真に優れる人は決まって字もうまい。しかもその字には独自の味わいがある。恩地が装幀用に書いた明朝体は〈恩地明朝〉として仰がれた。恩地の旧宅に掲げられていた表札も惚れ惚れするような恩地明朝だった。それを見ることができたのは、杉並区の「荻窪地域区民センター運営協議会」という会が一九八六年に主催した「恩地孝四郎—その生涯と作品」展をその区民センターで鑑賞した折。特別のはからいで、荻窪駅南口、善福寺川に近い恩地家内の「記念室」内覧会に同行でき、表札も見届けることができたのである。なお、重厚さが印象的な恩地邸は、旧帝国ホテルの設計者として高名なアメリカの孤高の建築家、フランク・ロイド・ライトの高弟、遠藤新の設計である。

さらに「恩地本」の例を挙げると、国文学者・土岐善麿の外遊記『外遊心境』（改造社、一九二九年）のカバー装画は木版に刻したもので、写実的ではない抽象的な図柄が清新だ。ヨーロッパを席巻していた前衛美術運動の影響を見てとれる。実際、恩地はわが国の抽象的表現のパイオニアとも言われる。装幀のキーポイントは何といっても読者の書籍選択に必要不可欠な題字（書名）であり、著者名、版元名である。装幀の成否はその出来不出来がカギを握っている。本書カバーの題字はゴシック体。縦画も横画も同じ太さ。欧米では「サン・セリフ」体と呼ばれる、先端をいく新しい書体であるが、ここでは端正さが光る。対して表紙はひときわ品位の高い、あの〈恩地明朝〉。文字づくりでも恩地は抜きん出ている。

先に「装本家」と書いたのは、恩地は自身の立場にこの用語を当てているからだ。

「この言は製本者と混同しかねないが、所謂装幀者という意味で受取って頂きたい。装本家という職業が成り立つかどうかは、文明国は知らず、日本では、まあむつかしいところだろう。（中略）一生を装本で過してゆけるようになっていないところに、日本の装本が目ざましい発展を得られない原因の一つがある。小生の如き、主収入は装本であるが、これを四十年近く続けているが、到底老後の憂なきにはゆかない。装本は片手間にやるか、ある期間の収入の方便としてやるような人が多いのも当然だ」（同上）。

近代装幀術を体系づけた恩地にしても、その第一人者が活躍した時代が、装幀家として完全に自立することが困難な状況にあったことを嘆いている。考えさせられる事態ではある。が、逆にいうと、図案家（現・グラフィックデザイナー）や画家、版画家、出版人・編集者、著者自身など多様な人材の装幀へのかかわりがあったからこそ装幀文化が花開いたともいえる。プロフェッショナルである装幀家だけであったとしたら、その装幀家たちに固有のパラダイム（規範）だけに囲い込まれていただろう。

　　＊

版面デザインでは、先に触れた漱石の『吾輩は猫である』は調和のとれた安定したスタイルであっ

たが、そうしたあり方を侵犯する過激なデザインが、イタリア未来派やダダイズムなどのヨーロッパ・アヴァンギャルドの新しい動向と照応するかたちで一九二〇年代に早くも現れるようになった。

なお、スイスでトリスタン・ツァラが一九一六年に始めたダダイズムを日本に初めて紹介したのは一九二〇年、日刊紙「萬朝報」である。

そのひとつの波及例が萩原恭次郎の詩集『死刑宣告』(長隆舎書店、一九二五年)である。デザインは急先鋒の版画家、岡田龍夫(一九〇四年生まれ。没年不詳)。縦組と横組の混在、文字の逆さ組、明朝体とゴシックの併用、記号の駆使などの大胆な試みが全面的に繰り広げられている。『死刑宣告』の出た二年前の一九二三年には関東大震災があり、日本社会を焦がすような混乱と混迷もこうした試みの背景にあったといえるだろう。

これはヨーロッパの前衛芸術の新しい波のひとつとなった「未来派」を主導したマリネッティの挑発と照らし合う試みでもある。そのマリネッティが説いた「印刷革命」を参考までに引用してみよう(「未来派 1909-1944」展図録より)。

「印刷革命を始めよう。 書物とは、われわれ未来派の思考の表現とならねばならない。 それだけではない。 わたしの革命は、ページ上のいわば印刷の調和を攻撃するが、それは、そうした調和がページそのもののなかに流れる文体の浮沈、躍動、爆発とは相容れないからである。 そこでわれわれは、同じページに、三、四色のインクを使い、必要があれば、二〇種類の活字を用い

よう」（〔無線想像力と自由な状態のことば　未来派宣言〕、一九一三年）

この他にもヨーロッパのこうした先鋭な動きの影響を受けた前衛詩人、北園克衛（一九〇二〜七八）も斬新なデザインを構築したひとり。北園は戦後も活躍を続ける。

フランスに渡り、ダダや未来派などの前衛美術運動の渦中に身を投じて一九二八年に帰国した洋画家に東郷青児（一八九七〜一九七八）がいる。その装幀からは装飾性を削ぎ落とした清新さがにじみ出ている。　翻訳書『戀愛株式會社』（モオリス・デコブラ著、白水社、一九三一年）のように、若い女性の顔写真をコラージュ風にあしらったものがあるのも目新しい。　手描きの絵にとって代わろうとする、写真という新しく台頭した複製芸術への青児の着目。ヨーロッパの前衛美術運動と共振したこの写真による表現は、戦後のデザイン新世代による本格的な活用へとつながっていく。

原初のかたちを見せつけた齋藤昌三の「ゲテ装本」

わが国には海外から次々と同時代の新しい芸術思潮がほとんど間髪を入れずもたらされた。ヨーロッパに手本を求めた洋本の製本術や後段で触れる製紙術などもそうだが、そうした節操なき〈生齧（なま）り〉に激しく異を唱えた人物がいる。書物や蔵書票などの研究家であり、『愛書趣味』誌などを発行後、一九三一年に書物展望社を設立して「書物展望」誌を刊行しつつ、出版にエネルギーを注いだ齋藤昌三だ。　出版人であり、編集者である齋藤が手がけた装幀は、突拍子もないほどに独創的で

エキサイティングなものだった。

内田魯庵著『紙魚繁昌記』（一九三二年）が書物展望社の第一弾。酒絞り袋を表紙に使用した。自著『書癡の散歩』（同）の表紙にあしらったのは使い古しの番傘。同じく自著『紙魚供養』（同、一九三六年）では北原白秋らの文筆家・芸術家から送られてきた封筒を使った。この他にも、定規のような竹、日本の三大古布のひとつである遠州掛川特産の岡本葛布、新聞型紙、酒嚢、白樺の樹皮、米沢産つづれ織、木の幹や皮、蚕卵紙など意想外の材料の採用が続いた。極め尽しは小島烏水著『書齋の岳人』（書物展望社、一九三四年）だろう。背に縫い合わせたのは、あろうことか、蓑虫の蓑。一冊の本のために約三十四、限定九百八十部だから、総数約三万匹が犠牲に。何という野趣！

「自分がいつもいうことは、装幀は必ずしも画家を煩わさんでも著者自身の希望を根本にして、その足らざる部分だけを理解ある画家、若しくはその方面の人に謀ることが最も適当であると思っている。自分には無論絵心はないからでもあるが、この一、二年、以上のような不満に対して、度々繰返して言ってきたことは、努めて絵画的ならざる装幀と、模倣的な材料を避けたいということである。

自分の趣味の上から、過般番傘の古いものや、蚕卵紙や、酒嚢などを利用して、一般出版界から面白い装幀として歓迎は受けたが、これは必ずしも、下手趣味の表現化ではない。日本は趣味の民族、工芸の国である。廃物にしてなおかゝる有効な材料があるのであるから、真剣になっ

文中にある「下手趣味」の装本は「ゲテ装」とも言われたが、昌三自身もその言葉を使っている。自認しているのだ。とにかくそれぞれが手作業の一品制作。どれも微妙に仕上がりに違いがある。

昌三の試みやその発言に接すると、私は、市井の人びとが藁などを束ねて納豆を入れたり、山形地方の、藁をつないで卵を縦に重ねて包みとしたりした「苞（つと）」を思い起こす。伝統的なパッケージに見られる、畏怖の念を覚えるほどの材質への感度の高さと共通するものがあるのだ。竹を背にあしらった本（木村毅著『西園寺公望』書物展望社、一九三三年）は、京都「先斗町駿河屋」の、水羊羹が流しこまれる青い竹を連想する。銘菓と、それをやさしく包み、収める素材との心憎いまでのマッチング。昌三の一連の試みは、こうした日本文化の特長である素材への限りなくうるわしい、センシティブな眼差しと同根である。「絵心」なしでも装幀の可能性を引き出しえることを鮮やかに体現したことの格別の重み。邪道扱いは論外だろう。

さらに言うと、フランスの人類学者クロード・レヴィ゠ストロースが示した用語「ブリコラージュ Bricolage」（「器用仕事」などと訳される）の概念にも通じるものがある。ストロースは未開社会の思考法の分析をとおして、あり合わせの物でやりくりするその手法をこの用語によって比喩的に捉えた。

て材料を注意し選択したら、未だまだ日本の装幀界は材料の上にも効果の上にも、前途洋々たるものであるという一端を、事実的にほのめかし、皮肉ったものである」（『齋藤昌三著作集』第三巻、八潮書店、一九八一年）

昌三が身を挺した果敢な「やりくり」は、装本というものの原初の姿を見る思いがする。

*

〈美しい本〉の系譜の最後の砦のような才腕に青山二郎がいる。一九〇一年生まれだから、いうならば二〇世紀の新しい星。目利きの陶器鑑賞家として知られ、かたわら長く装幀家として活躍。「元来が余技である。私は画家ではない」と釘を差してはいるものの陶器の絵肌を思わせる独自のマチエールは他の追随を許さない。『私小説論』（作品社、一九三五年）【口絵】などを装幀した小林秀雄からの信頼も厚く、戦後も活動を持続した。

さて、日本の装幀表現の特徴は、上記したように美術家による華やかな装飾性に富むものがある一方で（「アール・ヌーヴォー」様式からの影響とその余波が当初大きかった）、それとは逆にストイックな簡素美との間を揺れ動いてきたことが挙げられる。装飾美あふれる障壁画を手がけていた長谷川等伯が、その一方で、素の美が冴える水墨画の傑作「松林図屏風」を残しているというように。

すでに触れた森鷗外の『雁』のような、後者の系譜を代表する例には、白水社出身の江川正之が一九三二年に創業した江川書房と、その江川に触発された野田誠三が興した野田書店という小出版社が世に送り出した、きわめてミニマムで、飾り気のない中に美しさをたたえる装幀がある。いずれも少部数の限定版。江川の装幀では堀辰雄著『聖家族』（一九三二年）が白眉。〈野田本〉では同じ堀の『聖家族』（一九三六年刊）が代表作だ。

下 本のデザイン

第二次世界大戦後──きわだつグラフィックデザイナーの進出

第二次世界大戦後の出版史を振り返るとき、目を引くひとつの顕著な現象として、本づくりにグラフィックデザイナーが参加する比率が大幅に増加したことが挙げられるだろう。一九六〇年代半ばより深まったこの傾向は、本の外装はむろんのこと、ときには、本の内部、具体的には扉から目次、本文組、さらに奥付に至るまで、ひとりのデザイナーの個的な問題意識によって書物という空間が立ち上がることになったということでもある。まるで建築家による建築設計のよう。本文組の体裁にまで本格的にデザイナーの手が及ぶということは、戦前にはまれなことであった。近代装幀術を実作と理論の両面においた確立した恩地孝四郎は「一般にはそうまでしなくともいい場合の方が多い」《本の美術》誠文堂新光社、一九五二年）と記したことがあって、やや煮え切れないところがあったように。

デザイナーがこのように内からのブックデザインに深くかかわるようになったことで、本自体のたたずまいも大きな変化を見せた。本づくりにデザイナーが参加することが当然となり、そうでない本のほうが稀少になった結果、本の表層にあらわれるデザイン性がよりあらわになった。明治期から始まる装幀の主役は画家であり版画家であった。美術畑の担い手からグラフィックデザイナーへ

の主役交代劇。グラフィックデザイナーの中からのスター的存在の装幀家の登場も時代の必然であろう。

*

　終戦直後の装幀家の動向を見てみると、戦前から活躍していた人たちが以前と変わらぬ活躍を見せている。敗戦にともなう断絶はないと思えるほどだ。その主だった顔触れは、版画家の恩地孝四郎、武井武雄、川上澄生、棟方志功、装幀家の青山二郎、染織家の芹沢銈介、画家の小穴隆一、初山滋、中川一政、木村荘八、佐野繁次郎、演出・劇作家の村山知義らである。フランスから帰国していた藤田嗣治の並びない画才が生んだ装幀も忘れることはできない。岸田國士の長編小説『落葉日記』(大地書房、一九四七年)は代表作のひとつ。表紙装画と本文中に挿まれた十五点ほどの絵が清新だ。惜しむらくは、藤田は戦争画に協力したことを指弾され、追われるようにして一九四九年、アメリカを経て再び渡仏し、母国と訣別したこと。ホテルに身を潜め、「隠密作戦」のような「日本脱出」だった、と画伯と親しかった書物研究家・庄司淺水は回顧している《愛書六十五年》東峰書房、一九八〇年)。

　この中では、装幀でも大正期からすぐれた仕事を残してきた恩地が、四九年に博報堂主宰で設立された「装幀相談所」の中核メンバーとなり、装幀の復旧と進展に指導者的な活動を逸早く再開したことが注目される。ついで五二年には『本の美術』(誠文堂新光社)を著し、作品写真と文章で三〇年にわたる仕事を総括しているが、この「本の美術」というタイトルは暗示的である、「この本を私

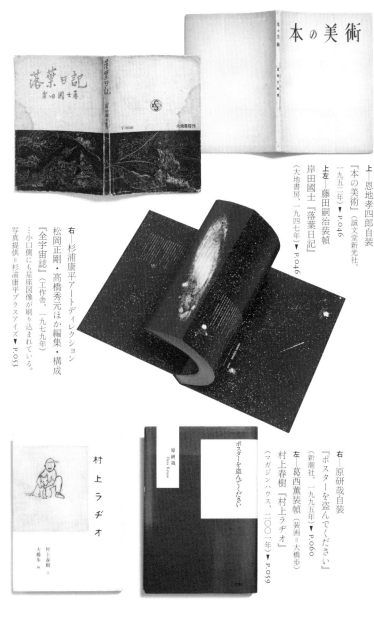

上——恩地孝四郎自装
『本の美術』（誠文堂新光社、
一九五二年）▼ P.046
上左——藤田嗣治装幀
岸田國士『落葉日記』
（大地書房、一九四七年）▼ P.046

右——杉浦康平アートディレクション
松岡正剛・高橋秀元ほか編集・構成
『全宇宙誌』（工作舎、一九七九年・
…小口側にも星座図像が刷り込まれている。
写真提供＝杉浦康平プラスアイズ▼ P.053

右——原研哉自装
『ポスターを盗んでください』
（新潮社、一九九五年）▼ P.060
左——葛西薫装幀 『村上ラヂオ』（装画＝大橋歩）
村上春樹 『村上ラヂオ』
（マガジンハウス、二〇〇一年）▼ P.059

の装本への機縁をつくった故竹久夢二にささげる」と冒頭で献じていることとと相まって、本の美術性を重視したこれまでの歩みへのレクイエムへのように思えるのだ。

なお、最後にあげた画家では、このほかにも多くの人たちが装幀に携わっている。画壇の有名作家では熊谷守一、東郷青児、岡鹿之助、鈴木信太郎、三岸節子、野口彌太郎、小磯良平、麻生三郎、水彩画の中西利雄らである。小説などの文芸書はとくに画家の独壇場という感が強い。とはいえ、画家に依頼さえすればなんとか納まりがつくという、画家の人気におんぶした出版社側の安易な起用が少なくなかった。例外もあるとはいえ、画壇の大御所の絵をとってつけたように使うだけの装幀がほとんど。明治～昭和前半期の美術畑の才人たちが、装幀の新たな可能性を押し広げたような事例があまり見られないのは惜しまれる。最大の功労者、恩地も五五年に没している。麻生三郎のように、野間宏の小説の装幀にあたって、片手間とはとうてい思えない情熱を注いだといった例もあるのではあるが……。

そして今世紀二〇〇〇年代に入ると、版画家などを含めて専業画家が装幀を手がけるケースは壊滅に近い状態なのはさびしい。いま画家の作品が使われている場合も、あくまで装幀家主導のもと、装画として選ばれた結果である。逆にいえば、それだけ装幀の世界の専門家による独占状況が進んでしまったということであろう。デジタルテクノロジーによるデザイン作業への転換はとりわけその状況を決定的にした。

しかし私は、装幀のプロの仕事を評価する一方で、著者自身はもとより、もっといろんなジャン

ルのアーティストが装幀に参加することがベターだと思っている。装幀手法の硬直化を防ぐには、開かれた多様なアプローチが存在することが望ましいと思うからである（著者自身を含めた装幀への取り組みの重要性については、後段で改めて触れてみたい）。書の世界が専門の書家だけではなく、画家やデザイナー、小説家などの文化人、僧職者などのそれによって厚みと深みが加わるのと同様である。ちなみに東アジア漢字文明圏には書も画も根っこは同じだとする、うるわしい伝統がある。

大黒柱・亀倉雄策の主張

画家による装幀に引導をわたそうとしたのはグラフィックデザイナー亀倉雄策だった。

「画家の装ていは、よほど造形的なセンスのある人以外は造本になっていないものが多い。単に自分のスケッチのこま絵をブックジャケット（ブックカバー）に利用したり、味だけをたよりにしたコマ絵を表紙の中央に置き文字は適当に出版社にまかせてしまうという人が余りにも多い。装ていは当然パッケージと同じく立体的に組立てた考えによってデザインされなくてはならないはずだ。ところが実に平面的なものが多い。古い感覚の画家の装ていには特にそれがひどすぎる。箱、ジャケット、本表紙、見返し、トビラまで、一貫した造形的な流れと時間的な効果がないと優れた造本とはいい難い。（中略）文学や哲学も新しい感覚による造本術で著者の品格にピッタリと波長を合せたものをデザイナーの手によって作られるようになれば装てい界もきっ

と新しい世界が拓かれると思うがどうであろう」（「装てい談義」、中部日本新聞、一九五三年八月七日）

デザイン界の大黒柱の主張である。インパクトは強かったことだろう。

戦後という新しい時代にふさわしい方法論をもっとも幅広く提示したのは、亀倉の同世代デザイナー・原弘（一九〇三～一九八六）であった。ふたりは一九六〇年創業の制作会社「日本デザインセンター」の重役として数年の間、席を同じくしたこともある。原はすでに壮年期にあり、戦前からデザイナーとして実績を重ねていたが、装幀を本格的に手がけるのは戦後から。ヨーロッパ最新のモダニズム思潮の摂取にたって、普遍性をそなえた開かれた手法を示したところに意義があった。恩地の著書『本の美術』に暗示されるように、恩地が装幀に対して、どちらかというと美術サイドから審美的なアプローチをとったのに対して、原はデザインの立場から装幀をとらえようとした。いうならば『本の美術』から「本のデザイン」へ。大きな座標軸変化の先導役を原は果たしたことになる。

後続世代のデザイナーに決定的な影響を与えたのもうなずけるところである。

原のデザイン的な手法を特徴づけるのは「タイポグラフィ」の視点である。タイポグラフィとはもともとヨーロッパの金属活字印刷時代に生まれた概念であるが、活字を基本にすえて、その書体の変化やサイズの大小、加うるに罫（けい）による線や「約物（やくもの）」と呼ばれる文章に付随する記号活字の構成によってデザインを展開すること。原はロシア構成主義などの、タイポグラフィによるアヴァンギャルドな手法を十全に咀嚼しながら、それを日本の装幀にたくみに取り入れることで豊かな達成を残

した。

その特徴をひとことでいえば、ごく初期の仕事と特装本を除いて、書名や著者名、出版社名の表示に活字主体の、タイポグラフィカルな構成をとっていること。夏目漱石と橋口五葉、続いて恩地らの従来の手法が、題字（書名）や著者名に、篆書体・隷書体のような古代の漢字書体を援用したり、筆文字やレタリング（書き文字）を使っていたりしたのとは大きな違いである。まさに劇的な変化！

しかし、旧来の人文主義的かつ審美的な、個人色の濃い《美しい本》のあり方から、日本語表記圏の本であることに変わりないものの、どこかよそゆきの表情をたたえるようになったこともたしかだろう。国際的なスタンダードにかなうデザインの整合性にはすぐれるものの、色香に欠けるかのような印象がつきまとうのが原の装幀の限界のように思えてならない。

いみじくも、ユーロッパ発のタイポグラフィの動向の伝道師だった、大日本印刷 OB の研究者・小池光三は当時次のように記している。

「機械的で、非個性的な、冷い世界。そこに築かれるものが、意外に豊かな精神、あたたかいヒューマニスティックなものであることが、ぼくたちの友人に理解される日も、そう遠くはないような気がするのです」（「北鎌倉の友へ〈つづき〉」、『印刷界』一九六二年三月号）

理路に添う新しい感受性への期待を謳っている。が、学術書関係はそれでよしとして、小説や詩

などの、生きることの深淵を赤裸々に追究する文芸書の装幀などでは、小池が示した世界は、日本人一般レベルの感性と情感には受容しにくい面があったことは否定できないだろう。「僕たちの友人」はさておき……。

新たなブックデザインの「文法」を拓いた杉浦康平

装幀史の「戦後」となる実質をともなった本格的な転換は、一九六〇年代半ばから「装幀」から「ブックデザイン」への移行というかたちをとって、原弘の息子世代にあたる若いグラフィックデザイナーたちによって担われた。その筆頭格の杉浦康平（一九三二年生まれ）をはじめ、粟津潔、勝井三雄、田中一光、平野甲賀、清原悦志らの俊英の台頭がそれにあたる。東京藝術大学で建築を専攻した異色の出自をもつ杉浦は、新たなデザイン文法を確立した「若い教祖」（讀賣新聞一九六一年九月五日）として、早くからその逸材ぶりには熱い視線が注がれていた。なお、清原は北園克衛が主宰した『VOU』のメンバーだった。

彼らは旧世代に見られるモダニズムの定型や旧来の唯美主義を乗り越えて、タイポグラフィを核に、それまで出版社にとっての「聖域」であった本文組まで踏み込んだトータルな視覚化に挑んだ。書籍の全ページに統一された全体像をいきわたらせようとする先鋭な試みであり、かつてない地殻変動である。

杉浦が『田村隆一詩集』（思潮社、一九六六年）と翌年刊の『吉岡実詩集』（同、六七年）の奥付に、本

文組に採用した活字体裁と使用した用紙の精細なデータを記しているのは、あたかも緻密な建築設計のように、内から外へと立ち上げるトータルな本づくりの方法論に寄せる確信にみちたマニフェストであるかのようだ。本の小口にまで、本の内容と呼応する星座図像を刷り込むという前代未聞の先鋭な試みも杉浦は敢行している。ことのほかの信頼を寄せていた編集者・松岡正剛とタグを組んだ『全宇宙誌』(工作舎、一九七九年)がそれ。本の三次元性を際立たせる壮挙となった。

唐十郎や寺山修司らの新しいスタイルの演劇運動に象徴され、六〇〜七〇年代を色濃く染め上げた「情念の爆発」をブックデザインにおいてすくいあげたのが栗津と関西出身の横尾忠則であった。原弘らの先行世代には観られない、その突出した反近代性において、とりわけ横尾のデビューは衝撃的だった。東京オリンピックのCI計画を成功に導いた辣腕の評論家、勝見勝が横尾の世界を理解できず、異端児扱いして切って棄てようとしたことはよく知られるところだ。

横尾の傑作は『絵草紙うろつき夜太』(集英社、一九七五年)「口絵」。柴田錬三郎の文と横尾の挿絵との丁々発止の掛け合いが見もの。「絵草紙」と銘打っているのが心憎い。まさに江戸時代の絵入り読み物のテキストと挿絵との阿吽の呼吸の、現代における類いない、再現。横尾の神業のようなエディトリアルワークスには圧倒されるほかない。近年、国書刊行会から復刻版が出たのも頷けるところである。

平野甲賀は当初、杉浦の手法から感化されてスタートしたが、ほどなく晶文社の仕事をほとんど一手に引き受け、サブカルチャーから純文学に及ぶ同社刊行書の統一されたイメージ形成にみごと

な成果をおさめている。

　七〇〜八〇年代はこうして開花したブックデザインのボキャブラリーがさらに進展を見せた時代であった。とりわけ杉浦の超人的な活躍が特筆される。身体論や視覚心理学、アジアの図像への関心など広範な問題意識に裏打ちされたその知的な実践は、後続世代に圧倒的な影響を及ぼした。そして、杉浦の方法論の影響下からスタートしながら、独自の咀嚼を経て新たな発展を導き出したのが中垣信夫、辻修平、鈴木一誌、故・谷村彰彦、赤崎正一、佐藤篤司（六人はかつて杉浦のスタッフ）らである。

　四十二歳で来日し、杉浦の事務所で研鑽を積んで後、中国北京において東アジア固有の書物のかたちを踏まえながら、世界が注視する斬新なブックデザインに身を挺している上海出身の呂敬人（一九四七年生まれ）の活躍も特記したい。それに戸田ツトム、羽良多平吉、工藤強勝、松田行正、本章のアタマで触れた祖父江慎らが続いている。水声社などの装幀を担う気鋭、宗利淳一は鈴木一誌事務所の出身だ。祖父江の事務所「コズフィッシュ」出身では佐々木暁、木庭貴信、吉岡秀典らの斬新な挑戦が光る。

　ここで現代を代表する〈美しい本〉の体現者として、前記した羽良多平吉（一九四七年生まれ）をまず挙げたい。すでに四十年以上にわたる活動を続けているベテランだが、箔を効果的に使った稲垣足穂著『一千一秒物語』（透土社、一九九〇年）［口絵］をはじめとする装幀は、書店の平台でもすぐにそれと分かるエレガンスをたたえている。見る者の心をフワッと浮上させるかのような高揚感を伴いな

がら。

羽良多は自らの取り組みを「書容設計」と呼んでいる。なんともやわらかな響き。「ブックデザイン」などといった即物的な名称でないのがうれしい。

杉浦の理念的かつ論理的なアプローチの系譜は現在も健在である。そのよき体現者の鈴木一誌は「ブックデザインの生命は本文にある」と簡潔に言い切る《『図書』岩波書店、二〇一七年五月号》。筋道をたどって内から立ち上げるブックデザイン作法への信念にブレはない。

また、戸田がパソコンを駆使したブックデザインのデジタル化のトップランナーとして、いわゆるデスク・トップ・パブリシング（DTP）に果敢に参入していったことが特筆される。

菊地信義のテキストに寄り添うしなやかな着地

しかし、このようなデザイン上の刷新は、一方で理念を欠いた、形骸化した仕事を大量に流通させることとともなった。いよいよ進行する出版の大量販売戦略がこうした表層的なデザインの横行を助長させたともいえる。

こうした仕事の奔流に抗するように、テキストに寄り添いながら、柔軟な明察と文学的な感性をよりどころとして、装幀の《零度》に立ち戻るようにしてその魅力を引き出し、着地させたのが、八〇年代初めから活躍を始めた菊地信義である。一九四三年生まれの菊地は、先行世代が切り開いた実りの系譜を十分に吸収しながら、恣意的なデザインの操作とは距離を置いた、きわめて内省的でコ

ンセプチュアルな世界を構築していった。

「装丁者の仕事とは、作家によって書かれた作品を、本という物にする際、その箱、カバー、表紙、見返し、トビラまでの装いと形を考案する事にある。現在、本も商品として書店から読者の手に渡る物である以上、装丁の役割は、書店で人々の心を本に誘いこむ事である。しかしそれは商品としての本という事からだけではない。言語という表現手段で表された本という物は、一人一人の読むという行為の内で真に一冊一冊の本という物になるのだと考えているからだ。依頼された作品ごとに、作品の内から装いを考え、その考えを来たるべき読者の目で、読者の手の内で形にしようと心がけて来た」（「菊地信義の本」展パンフレット、ＩＮＡＸギャラリー、一九八五年）

読者の手に本が届いた時点で装幀は完結するのではなく、読み手それぞれの内で、装幀は作品とともに新たな命を孵化していくことを示している。菊地のしなやかでふくよかな装幀哲学。しかし、これもテキストおよび装幀の力、そして読み手の力あってこその相乗効果を経て血肉になるということではははないだろうか。

新世代のスターダムに躍り出た菊地。枚挙に暇のない優作の中から、蛮勇を振るって〈美しい本〉の最右翼を一冊選ぶとすれば、私は澁澤龍彦の『高丘親王航海記』（文藝春秋、一九八七年）［口絵］を挙げたい。文芸誌上での連載完結後に著者は逝ったのだが、事前にこの稀代の文学者は、菊地に

装幀を依頼するよう夫人宛てにメモに記し、あわせて十六世紀の中国景観図集を用意していた。新進気鋭の装幀家はその素材を周到な心配りで生かし切り、たぐいまれなロマネスクと響き合わせている。ついでに言えば、小説の面白さも飛び切りのものがある。

テキストの事前の読み込み派と読まない派と

菊地は事前に担当するテキスト（原稿）を十全に読み込むことで知られる。装幀家は菊地のようなテキスト読み込み派とそうではない読まない派に分かれる。

前者の側では、講談社出版文化賞ブックデザイン賞の最年少受賞記録（第二十五回・一九九四年度）をもつトップランナーのひとりである鈴木成一（一九六二年生まれ）もそう。自身の作品集『装丁を語る。』（イースト・プレス、二〇一〇年）の中で、装幀家の役割は自己表現ではなく、本の個性に寄り添ってそれを表現することだとし、「その本にとってどういう見え方が一番ふさわしいかは、原稿を読むことでしかわからない」と記している。

後者には、例を挙げるとベストセラーものの装幀で知られる実力派・坂川栄治らがいる。坂川はテキストとの距離感が大切であり、深入りを避けるためにもそうしているのだという。もちろん、事前に担当編集者から十全な説明を受けているのだが……。これはどちらがよいとか悪いとかの問題ではなく、それぞれの装幀者の判断だろう。ただテキストを読み込むにしても、その内実を客観的に把握することが大事であろう。

ある小説の装幀とその内容の両方に感動したので、「小説もじつに面白かったですよ」とその装幀家に伝えると、「じつはそれ読んでいない」とじつに素っ気ない返答をもらった経験がある。拍子抜けしたものだが⋯⋯。ほかにも出版サイドからの説明を踏まえつつ、テキストにそれ相応の目配りをするという中間派がもちろんたくさんいることだろう。

さまざまな領域にわたるプロジェクトのアートディレクションやブックデザインで活躍している寄藤文平（よりふじぶんぺい）（一九七三年生まれ）は、「原稿はどの仕事でもざっと読み通す」という。ただし、「引きこまれた本ほど装丁はむずかしくもなる」と。その原稿の「長所や短所も突き放して捉えられていたほうが、機能するものになる」と仕事の機微を語り、ブックデザインは「批評」だと宣言している（『デザインの仕事』講談社）。たしかな手触り感を伴う見解であり、姿勢である。

現在の装幀界の中心的な存在のひとりである間村俊一（一九五四年生まれ）もほぼ同意見だ。自身の装幀作品集『彼方の本』（筑摩書房、二〇一八年）刊行を記念する、作家・堀江敏幸とエッセイスト・平松洋子との鼎談において、適度な距離感が肝要だと語っている。

「編集者から渡されたゲラ（校正刷）を読んで、作品世界に入り込みすぎると、作品と装幀がべたっとなりすぎる。だから、ほどほどの距離感を保たなきゃいけない。これはいつも思いますね。とくに小説の場合は。僕の場合は小説の依頼が少ないんですけれど、小説って読むの好きだから、ゲラがくるとつい読んじゃうんです。読み終わって、いざその装幀をしようとすると、

何かべたっとくっつきすぎちゃうことになることがあるんです」（「バーコードを『空押し』で」「ち

〈くま』二〇一九年二月号、筑摩書房）

＊

以前、恩地孝四郎が装幀の仕事だけで生活していくことの難しさを嘆いていたが、菊地はグラフィックデザイン全般兼業ではなく、装幀の仕事のみを専門とする足場を築いたことにも注目したい。菊地やそれに続く鈴木成一以後、同様のプロフェッショナルが輩出することになる。「装幀家」もしくは「ブックデザイナー」としての職掌の自立である。

菊地が築いた方法論への親和にたっと思われる顔触れも壮観だ。芦澤泰偉、間村俊一、鈴木成一、小泉弘、桂川潤らであり、菊地に師事した水戸部功、それに故・多田和博もそうだろう。

また、多田進や坂川栄治、山口信博、白井敬尚、中垣信夫の事務所OBの有山達也といった、派手さとは無縁だが、時流とは一線を画した作法を持しているデザイナーの存在も忘れられない。新潮社装幀室出身の緒方修一もその一員に加えたい。

上記した寄藤のように、ブックデザインだけではなく、他のジャンルのアートディレクターとしての活動と並行しながら出版の仕事にかかわるクリエーターが近年、増えている。ブックデザインにおける新時代の胎動を印象づける。広告畑のほかに多彩な分野で活動をしているベテラン、葛西薫はそのパイオニアだろう。葛西の主要作には村上春樹の『村上ラヂオ』（マガジンハウス、二〇〇一年）などがある。デザイン制作会社の名門、ライトパブリシティ出身の服部一成がそれに続いてい

る。同社のライバルであり、原弘の遺産を引き継ぐ日本デザインセンターの原研哉もそう。自装著『ポスターを盗んで下さい』（新潮社、一九九五年）は講談社出版文化賞ブックデザイン賞を受賞した。

近年ではさらに菊地敦己らの活躍が特筆されるだろう。多彩な分野でつちかった経験知ゆえであろうか、これらのクリエーターのブックデザインからは、どことなく風通しのよいフットワークのよさを感じる。装幀を専門とするデザイナーがとらわれがちな論理体系の枷から自由であることの証しであるように思えてならない。

付記すると、前記した世代を異にするアートディレクター、葛西薫、服部一成、菊地敦己の装幀した本を集めた「三人の装丁」展が東京・白金の OFS Gallery で二〇一七年の八〜九月に開かれている。ちなみに葛西は一九四九年、服部は六四年、もっとも若い菊地は七四年生まれである。

*

時代がいささか前後するが、女性デザイナーの進出も目覚ましいものがある。先陣を切ったのは筑摩書房編集者を経て独立した栃折久美子だった。自立した装幀家としては先駆者だ。その筑摩書房からは続いて中島かほるが巣立った。中島のスキッと筋の通った、佳麗な仕立ては特筆に値しよう。代表作のひとつに澁澤龍彥の『フローラ逍遙』（平凡社、一九八七年）［口絵］がある。

ほかにも渡米して国際的なグラフィックデザイナーとなる石岡瑛子や望月玲子（新潮社装幀室）、ミルキィ・イソベ、柳川慶子、大久保明子（文藝春秋）、帆足英里子（ライトパブリシティ）、小林真理、新世代では名久井直子らが登場している。とくに名久井の活躍は抜きん出ている。作家・保坂和志の

著作装幀で知られるグラフィックデザイナー、平野敬子の意欲的な取り組みも注目したい。

戦後の装幀を支えたのはもとよりデザイナーばかりではない。時代は前後するけれど、版画家では駒井哲郎や加納光於、池田満寿夫、野中ユリらの六〇、七〇年代を中心とした鮮やかな活動が思い起こされる。近年では柄澤齊、山本容子らの個性豊かなリリシズムが注目されよう。版画と装幀とは「版による複製化」という契機をはらむ点において共通している。版画家が装幀の世界に独自の才能を発揮してきたのは理由のあることなのである。同じ静岡県生まれの先達、芹沢銈介の取り組みを彷彿させるものがある。近年の光も特記したい。染色工芸家、望月通陽の型染を駆使した装幀も記憶をとどめている。

文社古典新訳文庫のカバー装画はひと筆書きのようだが、ここでも独自の文学の香りが異彩を放つ。

イラストレーターでは、五〇年代後半から六〇年代にかけての真鍋博のシャープな感覚は忘れ難い記憶をとどめている。その後ではすでに触れた横尾忠則をはじめとして宇野亞喜良、和田誠、矢吹申彦、安野光雅、南伸坊らの息の長い取り組みが光る。画家では、現代美術の最前線を走った中西夏之、高松次郎、赤瀬川原平、秘儀性豊かな世界を構築してきた建石修志、それに東北の弘前大学などで指導に当りつつ、民俗的なテーマを取り入れて独自の光芒を印した村上善男らの仕事が精彩に富んでいる。批評家としても知られる谷川晃一の才腕も光る。そして現在では、装幀を継続的に手がける持久力において司修は稀少な存在となった。装幀を主題とする回想記『本の魔法』（白水社）で第三十八回大佛次郎賞（二〇一一年度）を受賞したことは記憶に新しい。

また、デザイン制作現場のデジタル化が進む中で、それに順応しながらエディトリアルデザイン

でも丁寧な仕事を残し、装幀史関連の著作も多く発表している京都在の画家・林哲夫の活動を特記したい。その関西系では、幻想的な小説も発表してきた文才である倉本修、著書『偶然の装丁家』（晶文社、二〇一四年）が注目を集めた矢萩多聞といった個性派の存在も。

ブックデザインの画一化と「不純物」の増加

以上素描してきたように戦後以降の装幀文化はじつに分厚い人材によって支えられてきた。装幀家、デザイナー、画家、イラストレーター、さらに後段で詳しく触れる予定の版画家、詩人、編集者と広い範囲にわたっていることは驚きだ。もとより、ここでは触れられなかった人たちが少なくないが、ともかく戦後も装幀がかつてない多彩な広がりを示したことはたしかである。しかしいろんな面で現在のほうが本づくりの画一化が進んでしまっていることにも留意したい。

バブル崩壊の余波もあるのだろう、本格的な豪華本も少なくなった。かつて戦後のブックデザインに広やかな視野を切り開いたグラフィックデザイナー原弘が得意とした、木綿などを使った「帙」や「たとう」入りの重厚な特装本がすっかり影をひそめた。それを継承し、さらに高度なレベルに押し上げた杉浦康平の孤高ぶりが忘れがたい。

ついでながら、本の立体性とは直接関係しないものの、現在のようにISBNコードやバーコードが書物を堂々と《侵犯》するようになると、装幀者の本の表面処理に、というよりも、それ以上に空間感覚に微妙な影を投げかけているのではなかろうか。とくに不粋なバーコードのもつ腫れ物

のような〈異物〉感は深刻だし、その扱いの難しさは容易に想像がつく。書物はポテトチップスとは違うのだという装幀者の悲鳴が聞こえてくるようだ。

それにひきかえ、七〇年代ごろまでの本のなんとシンプルなことだろう。不純物のない、結晶度の高い鉱石を見ているようである。定価にも、もちろん消費税表示などの余計なものはついていなかった。

それとも関連するが、鈴木一誌は近年の書籍が白っぽくなったことを指摘している（『ブックデザイナー鈴木一誌の生活と意見』誠文堂新光社、二〇一七年）。環境省の後押しもあって、印刷用紙の再生利用を進めるため、その適性ランクをABCDの四段階に分けて表示するように、という「リサイクル対応印刷物製作ガイドライン」なるものが日本印刷産業連合会などから出たことが背景にあるという。その結果、目を引く色のファンシーペーパー（表紙やカバーなどに使われる色紙）などはリサイクルを阻害するランクが高いとして「自主規制」される。

さらに、バーコードのバックも白地であることが、何の根拠もなく推奨されていると鈴木は指摘する。美しい装画もバーコードと重なる部分は、情け容赦なく切って棄てられる。そのため大半の本がそこだけ底が抜け落ちたかのようだ。

そう言われてみると、書店内に入ってもチャラチャラする白っぽい本が増えているように思う。さまざまな縛りが装幀の自由であるべき道行きの妨げとなっている。残念なことだ。

第二章 目も綾な装飾性か、それとも質実な美しさか

蓮の花のけだかさ、白い山茶花のさみしさをたたえた装幀（よそおい）。手をふるるも恐ろしいほどの清楚なる本。ああ、かかる本を出したいと思う。

しかはあれども、また華麗典艶を装いし牡丹の如き本。

七彩絢爛眼を奪わしむる書物も作りたい。──西川満「詩と装幀」

ヨーロッパもカバー重視へ

フランスの文芸理論の泰斗、ジェラール・ジュネットは著書『スイユ──テクストから書物へ』（和泉涼一訳、水声社、二〇〇一年）において、文学作品を『書物』として担保する作者名やタイトル、序文、献辞、注、装幀などを「パラテクスト」と名付け、その機能を古今のおびただしい文学への、あ

たかも底曳き網漁のような徹底的な博捜によって詳らかにしている。

たとえば表紙が果たしている役割をジュネットは次のように分析している。

「表紙は常に、読者の知覚に供される書物の最初の表層というわけではない。しかも、昨今の出版物の体裁の進化により、表紙が最初の表層である傾向はますます低下しつつある。なぜなら、表紙それ自体を、ジャケット（すなわちブックカバー）あるいは帯——両者は通例相互に排他的である——という新しいパラテクスト的支えで、全面的もしくは部分的に覆ってしまう習慣が広がりつつあるからだ」

その「ジャケット」についてはこうである。

「ジャケットのもっとも明白な機能は、表紙がもちうる以上に、というか、表紙に許されている以上に人目を惹く手段によって、注目を集める、ということだ——派手なイラスト、映画化もしくはテレビ化についての言及、あるいは単に、叢書の表紙の規範として許される以上に宣伝色の強い、あるいは個性的な印刷上の体裁」

日本では早くから自明のことのように定着している表紙とジャケット（もしくは帯）の二本立てが

ヨーロッパでも浸透し、表紙の果たしている役割が相対的に弱まっているとの指摘は示唆に富む。

ヨーロッパにおいてさえカバー重視の方向がより緊要度を増しているということだろう。

さて、故・須賀敦子の『コルシア書店の仲間たち』（文藝春秋、一九九二年）の中に、著者がイタリア北部の侯爵家に招かれ、図書室に案内されたときに「すべて同色のモロッコ革で表装され、金の背文字をいれた先祖代々の蔵書」を見て感慨に浸る場面がある。ことほどさように仮装本で刊行された本を、専門家に依頼して自分好みの造本に仕立てるのがヨーロッパのビブリオマニアの伝統であった。

わが国にはそうした慣行はなく、近代以降の書物（洋装本）は初期から表紙やカバー、さらには函がついた状態で受容されてきた。その背景には十九世紀以降のイギリスがハードカバーのクロス装製本を考案したことの波及もあったことだろう。それゆえに装幀の仕上がり具合にことのほか敏感であることが、日本の出版文化の伝統となってきた。そして、テクストを視覚面から引き立てる装幀の醍醐味はやはり文芸書においてもっとも華やかに繰り広げられてきたということができる。小説固有のロマンスとアレゴリーが装幀家の想像力を刺激せずにはおかないことにくわえて、雑誌や新聞に連載中は挿絵入りであることが多いので、美術家との密な連携にもとづく麗しい〈美本〉を次々と生んできた。

美術性豊かな華美な装幀の盛行は、一方でそれに対する反発を涵養してきたことを見逃せない。余計な装飾を排したシンプルさこそ装幀の本道であるという意見とその反映が、今日に至るまで根

強く存在してきた。目も綾な美しさか、それとも質実さか、ふたつの間で揺れ動いてきたのが、わが国の近代から現代にわたる装幀表現の通奏低音になっているのだ。

象徴的な西川満の揺れる心情

文化を盛る器としての書物装幀は、日本人が備えている優れた装飾感覚もあって、これまでに幾多の名品が残されてきた。現在ではめっきり少なくなってしまったが、装幀の成否、好悪をめぐる論争も盛んに繰り広げられてきた。また、作家、詩人、美術家らには自ら装幀に手を下すこともあったことから、その装幀について一家言もつ人が少なくない。近代では萩原朔太郎、谷崎潤一郎、東郷青児、恩地孝四郎らのそれは定評のあるところである。一九六〇年代から装幀者として台頭著しいグラフィックデザイナーやイラストレーターの間からもそれぞれ持論が発せられてきた。

そうした識者、装幀家が残した名言の参考文献には、たとえば作品社の「日本の名随筆」シリーズ別巻に『装丁』（一九九八年）があり、三十八編の論に接することができる。

日本の近代装幀術を牽引した分野の代表格に詩歌集がある。中村不折による島崎藤村の『若菜集』（春陽堂、一八九七年）や藤島武二による与謝野晶子の『みだれ髪』（東京新詩社、一九〇一年）などの美麗な造本は出版史上に輝く優作であるといってよいだろう。しかし、美術性を偏重する、ただ飾り立てるだけのあり方への批判が大正時代の後半、一九二〇年代あたりから高まってくる。西欧から波及したモダニズムの影響もあった。ヨーロッパ新興美術の洗礼を浴びて帰国した東郷青児はその急

先鋒のひとりだった。

装幀には華やかな意匠美がふさわしいのか、それとも、質実を旨として簡素なものに徹すべきか？これが一筋縄ではいかない、じつに悩ましい問題となった。容易には解答が見出しにくい。その書物の内容、ジャンルによっても答えが違ってくることがあるだろう。

概して簡素のほうを採る「良識派」が優勢といえるが、それは建前ではなかったかとさえ思われることもある。画家による装幀を嫌悪した谷崎潤一郎と室生犀星が後年になって、潤一郎が棟方志功を、犀星が小林古径とか山口蓬春といった日本画家を起用するというように「変節」しているのだからややこしい。

日本統治下の台湾で活躍した詩人・西川満が、主宰する書物愛好誌『愛書』（台湾愛書会）の第四輯「装幀特輯号」（一九三五年）に寄せた次の一節はそうした、ふたつの間で揺れる心情の率直な吐露である（なお、詩人の長男、潤は国際経済学者として知られた）。

「蓮の花のけだかさ、白い山茶花のさみしさをたたえた装幀（よそおい）。手をふるるも恐ろしいほどの清楚なる本。ああ、かかる本を出したいと思う。

しかはあれども、また華麗典艶を装いし牡丹の如き本。七彩絢爛眼を奪わしむる書物も作りたい。

あるときは悲しく、またあるときはあでやかな、わがこころをそのままに反映した装幀こそ、消

えかぬる思い出に、いつの世もわれを泣かしむるものであろう」（「詩と装幀」）

植民地であった台湾という「外地」にあったからこそ、日本固有の美のあり方に西川は特別の思いを強く馳せたのだろうか。

　＊

『愛書』と同じ一九三五年に、高名な書物研究家であり、特異な装幀（いわゆる「ゲテ装本」）に身を挺した齋藤昌三が主宰する「書物展望」（書物展望社）四月号誌上で、同様の特集「装釘を語る」を組んでいる。

寄稿者は萩原朔太郎、東郷青児、津田青楓、寿岳文章ら錚々たる顔触れ。さらに幾多の識者、出版関係者が寸感を寄せているコラム「装釘各説」がある。

その「装釘各説」では、「清楚な美と、気品のある装幀を私は好む。徒らなる華美と、単なる珍奇さだけの装幀は、もう飽きた」（書物展望社の共同設立者、岩本柯青〈和三郎〉）といった主張に象徴されるような「良識派」が多数を占めている。ただし、岡本かの子が「装幀をきめるとき著者ばかりの好みでも困ると思います。発行者として商品価値的希望が出たら、すこしはそれにも譲歩すべきだとも思います」という柔軟な意見を寄せていることは注目される。

自装である『邪宗門』（改訂三版、易風社、一九一六年）の評価も高い北原白秋は「装幀はやはり著者自身が為べきだと思います。稚拙なところはあっても、床しいものだと思います。薔薇の花は根か

ら花まで一本の薔薇であるべきです」と自装へのこだわりを含蓄ある表現に託している。

＊

前出『愛書』に戻ると、同誌にはほかに詩人で評論家、英文学者の日夏耿之介、版画家で近代装幀術の確立者、恩地孝四郎、同じく多くの美本を残した画家の川上澄生、『書物俱楽部』（裳鳥会）を編集発行した出版人、秋朱之介らが寄稿している。

自装のほか、銅版画家の長谷川潔を信頼して起用した日夏の発言を引用してみよう。日夏は自著の装幀に注いだ蘊蓄を記した後、当時の活字の拙劣さと「活字に無関心なる日本の愛書家」を忌憚なく難じている。

「良き活字の生れぬ間は、表紙などに憂身をやつすもすずろ詮なき心地す、字体は、宋版元本明冊清籍その何れをとりても立派な模範は目前にあるに非ずや、嵯峨本、古木活本はた如何。要は、漢字に添うる仮名に細心なる融和上の一工夫あれば則ち足りる事也。芸術的なる文字を以て字母をしつらえし活字諸体の出来上るまでは、装幀の苦心はおおあずけにして昼眠せむと欲すというは、予が最近数年来の本心也」（「自著詩集装幀覚書」）

私が南信州飯田にある、高踏的な詩的空間を築いたこの文学者の記念館を訪れたとき、中国古代の名蹟拓本が掛けられていて、古今の書字への詩人の並々ならぬ関心がうかがえた。引用文に見え

る字体への美意識もこうした造詣に裏打ちされたものに違いない。また、日本の活字書体の成否は仮名にあることをわきまえていたことにも驚く。漢字は字画上の特徴ゆえに、どの書体にもさほどの目だった個性を出しにくいが、「の」字に象徴されるようにカーブが多くて丸みを帯び、字画数の少ない仮名書体は、活字設計者の技量が漢字に比べると格段に反映されやすいからである。外回りの意匠よりも、むしろ基本である本文の活字書体にこだわるこの日夏の姿勢に、私は文化を担う書物に対する意識の成熟を見る思いがする。

*

　私の手元にある書物愛好誌の数はまことに限られたものではあるけれども、ほかには『書物禮讃』（杉田大学堂書店、一九二五年創刊）とか『書物春秋』（書物春秋会、三〇年創刊）齋藤昌三と並びたつ書物研究家、庄司淺水主宰の『書物趣味』（ブックドム社、一九三二年創刊）、『書物評論』（建設社、三四年創刊）といった類似誌においても装幀関連の記事をよく目にする。このような活発な言説の登場は、当時一九二〇～三〇年代における出版文化への関心の高まりが背景にあってのことだろう。

　また、前東大図書館長・和田萬吉を会長として、幹事に司法省図書館員・小河阿丘、讀賣新聞社学芸部・稲葉熊野、それに書物研究家・庄司淺水というビブリオグラファーが名を連ねる「装釘同好会」が『書物と装釘』を一九三〇年に四百部限定で創刊したことも特記したい。和田、庄司、恩地孝四郎、齋藤昌三らが寄稿。中心メンバーの庄司は書物芸術家としてのウィリアム・モリスを論じている。なお、誌名題字は端正な手書き明朝体。なぜかどこにもそう記されていないが、「装幀案

画者として」と題し、注文主である著者を含む出版関係者側と装幀者との間の一筋縄ではいかない相関を記した一文を寄せている恩地の手になるものだろう。ほれぼれする美しさだ。なお、三号を出しただけで終刊となったのは惜しまれる。

ここで上記した『書物趣味』創刊号に載っている小穴隆一の装幀論に耳を傾けてみよう。小穴といえば芥川龍之介と親しく、ことのほかの信頼を得ていた洋画家であり、その著作のほとんどを装幀している。

「出版屋に働いていた友人の言葉を信用すれば、本の装幀というものは、多数の人に評判のよい装幀ならば必ずまたその半面、くさす読者も多かろうと思えばよい。一番無難で読者の大多数に受けのよいのは、なにかわけのわからぬものを画いたのがよろしいという。（僕、註、コレハ装幀者ガ露骨ニ個性ヲ出スベカラズトイウ心モチナラン。）

平凡、これが結局、装幀者心得の第一であるらしいのです。間違っても芸術家的良心で仕事をしてはいけません」（「装幀の秘訣？」）

とぼけたような、絶妙な力の抜け具合がなんともほほえましい。

さて、日夏の指摘に戻ると、たしかに書物を成り立たせる基盤は活字にある。さらにまた、書物固有の大きさや質感を支える用紙の役割も大きいというべきだろう。

ヨーロッパの新興芸術運動であるイタリア未来派やピカソの活動を、翻訳などをとおしてわが国への紹介につとめた画家が神原泰。ヨーロッパ留学帰りの村山知義らとともに前衛芸術運動の牽引者であった。あわせて装幀にも手を染めており、その装幀を論じた文の中で用紙がもつ重みについて言及している。そして西川満も悩んだ例の葛藤については、神原は質実系を選んでいる。

「勿論立派な装幀を選ぶのには、自分の愛子に立派な着物を選び、愛する妻に美しい指輪を選ぶ気持が手伝うのは当然であろう。しかし若し厚化粧と魂の美しさとの見わけがつく人であるならば、虚飾の代りに真心を、奢華よりは清楚を、壮麗よりは謙虚を愛するであろう」（「装幀の問題」朝日新聞一九二三年十二月、イデア書院『芸術の理解』一九二四年所収）

神原はまた、西欧と比べながら、日本の装幀は「勿体振っている」と嘆いている。西欧の書物事情に通暁した画家ならではの見識といってよい。

フジタの柔軟かつスケール大な作法

「自分の愛子に立派な着物」との思わせぶりな表現で思い出すのは、パリ画壇の寵児となったフジタ、藤田嗣治の言葉だ。

「装幀というものは難しい芸術である。一口で尽せば、女に衣裳といった工合なものであろう。先ず第一に女をよく知らなければならぬ。鬢附に椿油で仕上げる女か、コールドクリームとドーラン、パーマネントで生かすべき娘かを、第一に決めなければならぬ。この柄、この縞、その顔、その姿によって異って行かなければならぬ。渋くにも、派手にも、クラシックにもモダーンにも装幀の方法は何通りかの抜け路がある訳である」（「人皮製の珍書」、『随筆集 地を泳ぐ』平凡社ライブラリー所収、初出一九三七年）

なんとも軽妙で艶っぽい表現であるが、藤田の柔軟な装幀作法がうかがわれる。

「日本人は器用である。手先の技巧は、他国の追従を許さぬ上手さをもっている。一言千金の名句、後世不滅の文章もその傑作は本によって伝えらるる以上、その装幀は又偉大なる芸術家によって、絵画の作品と同様、美術品として考案されなければならぬものである」（同上）

研究者の林洋子が明らかにしているように、藤田はフランスで多数の挿絵本を手がけたほか、一九三三年から四九年までの日本帰国中に装幀の仕事に熱心に取り組んだ。その装画や挿絵の生き生きとした画力には改めて魅せられる。この引用文もその時期のものであるが、〈本の美術性〉へのまことにスケールの大きな抱負には圧倒されるほかない。

なお、その日本帰国中の藤田の遍歴を、パリ時代にも増して詳しく描いた小栗康平監督の映画「F

OUJITA」（二〇一五年）の、幻視するかのような映像美は見ものだった。

引用したエッセイのタイトル「人皮製の珍書」は、藤田が一九三〇年代初めに中南米を旅したと

きに入手した、人間の皮をなめして使ったことに由来する。もし実物に相対したならそのおぞまし

さに震えが走るであろう。まさしく珍書！ なお、この人皮装幀本については、ラート＝ヴェーグ・

イシュトヴァーン著（早稲田みか訳）『書物の喜劇』（筑摩書房、一九九五年）にも同様の報告がある。ハ

ンガリーの作家による書物エッセイであり、書物への人間の常軌を超えた熱狂に驚かされる。

書物研究家の森銑三は戦時の一九四四年に「装幀」と題した文の中で次のように記している。中

庸を得る良識派らしいきわめてまっとうな見解である。

「現在のような物資の欠乏している時代に贅沢（ぜいたく）な書物を欲するのではないが、簡素の中にもおの

ずからなる美しさが現れているようであって欲しい。清楚であって欲しい。内容の程度の高い

書には、それだけ高雅な感じを持たしめたい。そしてそれが劃一的でなくて、その書の内容と

しっくり合っているようでありたいと思う」（現・岩波文庫『書物』所収）

美しい紙と美しい印刷と飽きのこないデザインと

第二次世界大戦に敗れて壊滅的な打撃を蒙った日本であるが、復興への足取りを一歩一歩進めつ

つあった一九四六年創業の細川書店が標榜した〈純粋造本〉の理念に注目したい。

一九三〇年代に西欧風装幀を突き詰めて、禁欲的でミニマルなスタイルを貫く、いわゆる〈純粋造本〉を極めた個性派出版社が登場した。第一章で触れた、白水社出身の江川正之が興した江川書房、その江川書房に感化されて野田誠三が始めた野田書房がそれである。そうした先行例に範をとった細川書店は、別漉き和紙を本文用紙に使ったフランス装による「細川叢書」の出版を開始し、戦後装幀のひとつの指針となる方向性を打ち出した。

「一篇一冊、純粋造本の理想主義。最もすぐれた小篇を、最良の用紙に最善の印刷をほどこし、瀟洒で堅牢な小冊子に収録して、一定部数を限って刊行し、造本の秀抜さをほんとうに理解して下さる愛書子の許へ贈ろうというのが細川叢書です」

敗戦のドン底から立ち上がり、新時代を切り拓こうとする熱い想いが、こうした「理想主義」に走らせたのだろう。

同様の主張をアオイ書房の志茂太郎がしている。恩地孝四郎（一九五五年没）の協力をえて書物愛好誌『書窓』を刊行し（一九三五年創刊）、戦前の出版史に忘れがたい足跡を残したのが志茂だった。一九六四年の『本』（麥書房）第四号、恩地追悼号に次のように寄稿しているので引用してみよう。

「美しき紙に美しく印刷され〳〵ば、純粋に、たゞそれだけで美しき書物はあり得る。これが生れながらの書物の肉体美である。美しき肢体を装つてこそ衣服も化粧も初めて意義がある。美しい紙に美しく刷られた内容に、内容にマッチした外装を施してこそ、はじめて美書たり得る」

（『造本青春』）

華麗な美しさか、それとも質実さか、そうした区分けを越えた〈美しい本〉の本然、素の形を見据えたまっとうな見識というべきだろう。

こうしたストイックな姿勢は詩人による装幀の両雄だった北園克衛と吉岡実、さらには現在、文芸評論で活躍中の長谷川郁夫が主宰した「小沢書店」や人文書に定評のある「みすず書房」による社内装幀の姿勢に通じるといえる。

一九四六年創業のみすず書房は「本社の創業と出版方針」（二〇一六年）の中で、「私どもは、自己反省を繰り返しながら、人間の想像力が生み出した言語芸術作品の驚くべき力を通して、社会的使命に応えてまいりたいと願っています。それぞれの本にふさわしい造本を心がけ、時代の中にいて、つねに批判精神をもちつづけながら」と広報で謳っている。かつて詩人の和田徹三がみすず書房の装幀について次のような讃辞を送っていることも思い起こしたい。「挑戦的で意欲のあるものより も、癖のない地味なものは厭きがこなくてよい」とし、「和書に比して洋書は一般にきらびやかでないから、好嫌感をはっきりとさせない」と洋書の装幀にシンパシーを寄せたうえで次のように記し

ている。M書房とはもちろんみすず書房のことだろう。

「日本でも編集部の力だけであかぬけのした装幀のできる出版社はかなりあるだろう。たとえば、画集やリードの訳書などを出しているM書房がそれである。カバーは紙質がよく吟味され、文字に対して深い考慮が払われている程度、表紙はクロスの質とやはり文字の色彩が吟味されている程度であるが、なかなか高雅で厭きさせない出来栄である。このように品のよいあかぬけした装幀が他に伝染して、書店の色彩地獄が一日も早く解消されるよう私は心から願ってやまない」（「書物と装幀」、『机』一九五八年六月号、紀伊國屋書店）

六〇年以上も前の文を引用したが、みすず書房は変わりない理念を、まるで孤塁を守るように、揺るぎなく現在もなお継承していることに感嘆する。根底にあるのは先に引用した「出版方針」にあるように、時代への省察と批判精神だろう。なお、「リード」とあるのは英国生まれの詩人であり、美術評論家のハーバート・リード。

　＊

　吉岡実（筑摩書房勤務が二十七年に及んだ）の装幀論に接したかったけれども、吉岡はある対談の場で、装幀といったことの趣旨の発言を残しているのみで、まとらかにしていない。吉岡の書誌研究者として知られる小林一郎も、吉岡は自らの姿勢を詳いうものはいつまでも飽きのこないものが好ましいといった趣旨の発言を残しているのみで、まと

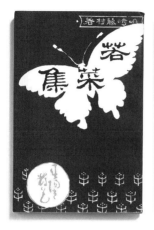

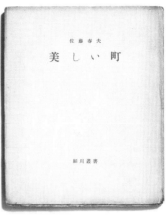

上右──細川書店社内装　佐藤春夫『美しい町』
（細川書店〈細川叢書〉、一九四七年）▼P.076

上左──中村不折装幀　島崎藤村『若菜集』
（新選名著復刻全集 近代文学館　初版＝春陽堂、一八九七年）▼P.067

左──北園克衛自装・詩集『眞書のレモン』
（昭森社、一九五四年）▼P.080

まった論は残していないはずだと、私にかつて教示してくれたことがある。なお、吉岡は朝日新聞の取材に応えて同様の趣旨の発言をしている（第五章参照）。

対照的に意欲的な論陣を張ったのは、代表作のひとつに白装詩集『眞晝のレモン』（昭森社、一九五四年）がある北園克衛だった。

「多くの装幀は、デザイン以前の花や昆虫や風景の絵で、いいかげんにごまかしているし、漸くデザインと言えるほどのものは、一見してその構成力の貧しさをあらわしている。おそらく、このような現象は、装幀についてのながい伝統をもたない移入文化に由来しているのであろうけれども、しかし、それにしてもすでに一〇〇年に近い歴史をもっている筈である。にもかかわらず依然として、混乱をきわめているのは、装幀というものにたいする観念が缺除しているためであると言えるかもしれない」（「最近の装幀の傾向」、『広告』一九五八年一二二号、博報堂）

「構成力の貧しさ」とは北園らしい表現だが、当時、装幀のプロではなく、書物がそなえる空間性への認識に甘さのある画家による装幀が復活していた事情もその指摘の背景にあるだろう。

＊

さて、戦後の装幀史を語るときに忘れることができないのはこの分野への女性の進出である。舞台美術の押しも押されぬ第一人者であった故・朝倉摂は、もともと日本画を専攻した画家であり、水

〈美しい本〉の文化誌　　080

上勉ほかの著作の装幀でも活躍した。

「装丁は楽しい仕事です。単行本から、シリーズに至るものを含めて、それぞれのむつかしさは
あっても、自分の思考を表現に高められる豊かなあつみが出せるスペースだからだろうか。
本だなにあって、輝くような魅力をもっている本は、結論的にはあきない本ということがいえ
るだろう」(「装丁の楽しさ」、朝日新聞一九六九年十月三十日)

同じく女性装幀家として一時代を築いたのが、筑摩書房の編集者として、部署は違うが吉岡実の
指導を受け、後に独立した栃折久美子である。本の装幀だけを職掌として独立させた最初の人とい
われる。

「何十年も大切に保存され記憶される本もあるけれど、ほとんどの場合それは装幀のよさによっ
てではない。いくらか情けなくもあるが当たり前だという気もある。装幀は本の中身を一個の
品物のかたちにするための計画であって、そのものの持って生まれた皮膚のようなものになり
切りさえすればそれでよいと思っているからである」(「装幀の仕事」、サンケイ新聞、一九六九年十一月
十一日)

ふたりの女史の発言からは、装幀という仕事に寄せる自負が伝わってくる。時代が前後して恐縮であるが、一九五〇年代後半あたりからわが国の装幀を牽引し出したのはグラフィックデザイナーであった。

詩人、安西均の次の発言は、そうした時代背景を踏まえた〈禅譲〉宣言である。

「私は、書物の装幀というものは、装幀にシロウトの画家とか、装幀にシロウトの手芸家とか、総じてシロウトの手に委せるのでなくグラフィック・デザイナーというレッキとした専門家にゆだねるべきだ、と頑固なくらい専門家尊重を理念にしているのである」（「詩集装幀雑感」、『詩学』一九六六年五月号、詩学社）

ただし、安西は注文も忘れていない。「かんじんのデザイナーのほうが、不勉強で停滞していては話になるまい」と。まだ勉強が足りないと、デザイナーを叱咤しているのだ。

新世代を中心に俊秀たちが続々と参入するようになってこうした不満の声も減り、グラフィックデザイナーが確実に地歩を固める中で、一九六〇年代後半からデザイン語法を塗り替える独創的な手法を次々と編み出した筆頭格が杉浦康平である。外回りだけの「装幀」ではない、本文組を包括する「ブックデザイン（造本）」の世界を全面的に展開した。

「本は精神世界への侵入者。ひろがりをもち、場所を占有する。場所には『時空』が潜む／掌中の一冊の本。指先が紙端にふれ、頁をめくる。本の中にたたみ込まれた時間が、読む速度にあわせ起ち上がり、翼をひろげる。速度は目的により微妙に変化し、異なる触感を呼びおこす／見開かれた紙面は、ひと拡がりの世界。視線の動きを誘い込み、イメージの棲み分けを自然に決定づける／『本』は身体の投影スクリーンともなり、『時空』のなか、自在にとき放たれる」（「本は宇宙に匹敵する」、『芸術生活』一九八〇年十一月号、芸術生活社）

空間性と時間性を併せもち、五感を刺激してやまない書物への深い認識。書物という固有の時空への愛情がメタフォリカルに語られている。

しかし、装幀がジャンルとして成熟するとともに、〈装幀のための装幀〉のような、いたずらに華美を競う傾向が一部で見られるようになったこともたしかだろう。一九八〇年代後半からのバブル景気期にこうした悪しき傾向は顕著であったし、また、それに異を唱える立場が現われるのも当然である。現代詩作家で、自ら出版書肆紫陽社を主宰する荒川洋治の次の発言には鋭い含意がある。

「ぼくは造本でもなんでも、凝った本をみるとひとまずハラがたつのである。人に負担をかけていると思うからだ。それで自分でも、自転車で信号待ちしているような、一点まぬけな、破れたところのある本をつくりたいと願うのだが、他人の本をつくるとなるとそれではすまない。し

ぶしぶパーフェクトをこころがけてしまう。それに破れた本というのは、うまくつくろうとすると
となかなかむずかしいものなのだ。いずれにしろ本をつくるというのは人の負担をひきだすものだ。
負担なくしては〈負担からのんきによろこびが出ている本もある〉一冊の本も文化も出来上がらない
のだが、その、出来上がるということに対してもどうもぼくは懐疑的であるようだ。その辺では自分を
そのままに、分裂したままにさせておきたいのだ」〈兵隊さんにすまない〉、『現代詩手帖』一九八七年三月号、思潮社)

本稿の趣旨でいえば質実派だろうが、能天気な装幀賛歌への痛烈なカウンターパンチでもあり、
上記した志茂太郎の主張と共通するものがある。

とはいっても、書物という紙の集積物を束ね、読者を誘うのはやはり装幀の役割であるだろう。
電子書籍では絶対に味わえない愉悦でもある。世界の出版文化を語るうえで欠かすことのできない
ペーパーバックス（軽装版）の魅力について綴っている、作家・片岡義男の次の言葉を紹介しよう。

「一九五十年代を中心にして、三千冊から四千冊も手もとにあるペーパーバックを、僕は読むために
買ったのではない。（中略）買うために買ったのだ。買うためにとは、要するに、買いたいから、という
ことにほかならない。買いたいから買って手に入るのは、ペーパーバックという物体だ。その物体の、
物体としての出来ばえ、つまり質感やデザイン、雰囲気、表紙のイラス

トレーションなどが、一冊のペーパーバックというぜんたいをかたち作っている様子を、僕は買ったのだ。

物体としてのペーパーバック。その物体ぶりがさまざまに発揮する、面白さや魅力。それを手に入れたいから、僕は物体としてのペーパーバックを買う」（「過去を二百円で買う神保町の夕暮れ」、『図書』二〇〇三年四月号、岩波書店）

シンプルこそ複雑！

わが国の美意識はブルーノ・タウトが、ほぼ同時代建築である日光東照宮と桂離宮を対比させて論じたことがよく知られる。前者の、タウトが唾棄したころの絢爛たる美と、後者の簡潔な美学を両立させてきた。西の金閣寺と東の銀閣寺の並立もそう。もちろんふたつの中間にある、温雅でふくよかな美もあまた存在するのだが……。日本文化の合わせ鏡である装幀あるいはブックデザインの世界も同じである。

近年の装幀の傾向は、大勢としてはシンプルさを希求するところにあるといってよい。バブルが弾けて以降、先行きの見えない不透明感に覆われた時代状況にあって、装幀の原点ともいえるアノニマス（匿名性）なあり方への回帰が目立っている。〈引き算の美学〉や〈わび・さび〉にも通じる、日本の美意識の通奏低音のひとつでもある。

ただし、シンプルを貫くことは簡単ではない。ほんとうのシンプリシティを支えるのは繊細を極

めるコンプレクシティ（複雑性）である。とくに装幀では書名や著者名という、ごく限定的に思える要素の布置。シンプルこそじつは複雑！　とくに装幀では書名や著者名という、ごく限定的に思える要素の布置に、余白を含めて全方面にわたってもっとも神経を行き届かせることが求められる。ちょうど優れた舞踏家が、腕の動きにおいて指先はおろか、その先の空間まで意識しているように、である。

建築では桂離宮を訪ねてみるとそれがじつにはっきり体感できる。空間の構成やその材質の組み合わせの妙が繰り広げられ、節度ある装飾がそこかしこに点綴され、全体としてひとつの美の別世界を織りなしている。細部に至るまでの心憎いまでの間合いに魅了されるのだ。

ミニマムな装幀について思い出されるのはかつて私に語った杉浦康平の言葉だ。

「シンプルなデザインは、結局は現状肯定で保守。新しいものはそこから生まれない」

記憶に鮮やかなひと言。スマートではあるが、底の浅い、かたちだけのミニマリズムの限界を杉浦は見抜いているのだ。

余分な日用品を極力捨て去ろうとする、ひところ話題となったあの「断捨離」も、捨てることのプロセスそのものと空っぽの部屋に生きることの潔さはあるにしろ、その先に豊かな価値観が派生するかどうかは疑問である。ファッションの世界でも近年、同じくシンプルなデザインがもてはやされたことがある。「ノームコア（Normcore）」。ノーマルとハードコアを組み合わせており、「究極の普通」と訳された。しかしたとえばコム・デ・ギャルソンを主宰する川久保玲は「とんがった」デザインを迷うことなく貫いている。「とんがり」にこそ時代への批判精神が宿ることを知っている、

ほんとうのアヴァンギャルドだ。

本物ではない、流行を追う見かけだけのシンプル志向が装幀の終着点ではないことをわきまえておきたい。

第二章 様式美を支える版画家装幀と〈版〉の重みと

版画はいわば工藝化された絵画である。進んでこれを工藝的の絵画と呼んでいい。

ここで版画は人間が間接にされる道といえよう。——柳宗悦

橋口五葉・中澤弘光とそれを支えた彫師、伊上凡骨

現代の装幀で明らかな傾向は近代に始まった版画もしくは版画家による装幀が下火になったことであり、〈版〉が介在することで体現される、純化された様式美の衰退である。それは最も大きな〈物語の喪失〉だといっても過言ではないだろう。

版画と装幀とはともに〈複製性〉において共通の基盤に立っている。一品制作の絵画とは違うのだ。多数制作できるゆえの親しみやすさがあり、版画も書物も比較的安価で入手できる。小説『阿

Q正伝』などでわが国でもなじみの魯迅（一八八一～一九三六）も、革命期の中国において、木版画のこうした利点を生かして民衆への文化の解放を目覚す「木刻運動」を主導したものだった。なお魯迅は日本留学期に夏目漱石の『虞美人草』ほかの文学に親しんでいたことで知られる。ついでに言えば魯迅と漱石、ふたりの巨星の風貌は不思議と似ている。

哲学者ヴァルター・ベンヤミンが「木版によって、はじめてグラフィックという複製技術が可能になった」（『複製技術時代の芸術』晶文社）と言ったように、今日につながる書物印刷を創始したヨーロッパでも本の挿絵は当初、木版画で印刷された。ついで現れたのが銅版画だった。本と版画とは親和の関係にあるのだ。数が限定的な版画作品に対して、本のほうは一般的にはるかに大量に刷られるという違いはあるのだが……。

新潮文庫版の三島由紀夫著『殉教』などの装幀を手がけている銅版画家、池田良二（一九四七年生まれ）は、ふたつのつながりを下記のように述べている。なお、池田は北海道根室市生まれ。カナダの主要都市ではいちばんの北辺に位置し、オーロラが見られることもあるエドモントン市にあるアルバータ大学で客員教授を務めた。北の大地と縁が深いのだ。モノトーンによる静謐で緊張感ある版画表現によって独自の世界を拓き、母校の武蔵野美術大学でも指導に当たった。

[出版と銅版画は、いずれも印刷であることに変りはない。違いはマスか否かにある。だから装幀では、用いる技法は同じでも、限られた数を刷り上げる作品で狙うものとはまた別の、大量に

刷られ、不特定多数の人々を対象とするマス・メディアなればこそ、狙える印刷の面白さを出してみたいと思っている」（「装幀自評　誘ないの鏡」、『波』一九八八年四月号、新潮社）

刷りの数に違いがあるので、装幀用には別のベクトルを伴うものを目ざすとするが、とはいえ、装幀用と銅版画とは同じコロニー上にあることを池田は簡潔に言い切っている。そのふたつの血縁が近年薄れる一方であることは、時代の変化だとしても惜しまれてならない。

　　　　＊

　わが国初の本格的な装幀家といってよく、漱石本が代表作として知られる画家であり版画家の橋口五葉（一八八一〜一九二一）。注目すべきは五葉が青年期から浮世絵を研究していたことだ。錦絵が始まった時代に、高度な多色摺（すり）木版画による浮世絵師として活躍した鈴木春信（一七二五？〜七〇）について、五葉は後年、浮世絵研究の専門誌『浮世絵』において一九一五年（大正四）から五回にわたって連載した。日本人による初の本格的な論考であるという（田辺昌子著『鈴木春信』、東京美術、二〇一七年）。並々ならない傾倒である。

　五葉の装幀が今なお高い評価を持続し、揺るぎない人気を保っているのは慶ばしい。その人気の要因は装画と題字に見られる安定した様式美にあると思う。独りよがりではないのだ。貴賤の別なく、広く愛された浮世絵版画に親しんだことが糧となっていることは想像に難くない。五葉が体現したこの様式美がその後のわが国の装幀表現の基調音、通奏低音になっていく。第一章で触れたよ

うに、伊上凡骨といった優れた彫師らの協力があったことも見逃せない。五葉は明晰な人であったと思う。次の言葉もその印象を深める。

「洋画なり日本画なり、完全に自己の画を創るのはまだまだ努力も研究も要することでしょう。日本画が粉本離れがして、洋画が西洋かぶれを脱するまでには多くの年月を要することでしょう。せめて僕一個としても、成不成の奈何（いかん）を問わず、此の考を頭において自己の画を描きたいと思っています」（歳頭所感）、雑誌『新美術』、一九一四年。美術出版社刊『近代日本美術家列伝』所収「橋口五葉」より引用）

ひとりの美術家として、あるべき座標を模索していたことがうかがえる「所感」である。五葉の今なお色褪せない独自性はこうした問題意識の裏付けがあればこそであろう。

五葉はこの一九一〇年代（大正時代初期）に「新版画」という新しい運動に参画している。ほかに川瀬巴水、吉田博、伊東深水らが加わり、衰退した浮世絵に替わる、新時代にふさわしい木版画を生み出そうとした。この版画運動を推進したのは、「渡辺版画店」版元の渡辺庄三郎であり、彫師と摺師が協働した。

だが、五葉は作品の完成度に飽き足らず、渡辺から離れる。そして、自らのディレクションによって彫師と摺師らに指示をくだしながら、木版画のあるべき理想像を突き詰めていった。その所産で

ある代表作「髪梳ける女」（一九二〇年）などの楚々とした美しさには惚れ惚れする。翳りあるしぐさにも心引かれる。そこにはまた、アール・ヌーボーの様式の反映が見てとれるだろう。アール・ヌーボーは浮世絵などの影響から生まれたジャポニスムの産物。日本の伝統的な美質の逆輸入でもある。

この「髪梳ける女」には銘記すべきエピソードがある。アップル社の創業者であるあのスティーブ・ジョブズが一九八四年の初代マッキントッシュ発売時のデモンストレーション画面にこの「新版画」を代表する作品を使ったのだ。ジョブズは二十八歳の来日時、この「髪梳ける女」や川瀬巴水の作品を買い求めたのが新版画コレクションを始める契機となった。さすがはジョブズ！　その慧眼に感服する。

もうひとつ補足したい。五葉には広告図案家としての顔がある。東京日本橋・三越呉服店（三越百貨店の前身）や日本郵船株式会社のポスターが代表作。明治・大正期広告美術のひとつの精華だ。たおやかだが凛とした女性をあしらっており、みずみずしさが際立つ。装幀や版画と同じように、ポスターのマルチ性を支える様式美をわきまえていたことを示している。

残念なことに五葉は壮健な体質ではなかった。木版画家としての大成を待つことなく、流感がもとで大正十年（一九二一）、四〇歳の若さで彼岸に旅立った。

＊

前記した彫師・伊上凡骨らとの協働によって、五葉と同じく出版の分野において装幀と挿画のふたつで活躍した同時代の画家に中澤弘光（一八七四〜一九七六年）がいる。五葉より七歳の年長。東京

美術学校の同窓であり、五葉が同校に入学した一九〇〇年に弘光は卒業している。

弘光の装幀本でもっとも光彩あるのは情熱の歌人・与謝野晶子の著作である。与謝野鉄幹が創刊した『明星』の挿絵を通して鉄幹・晶子夫妻と親好を深め、ふたりが牽引した近代浪漫主義歌風と気脈を通じる画境を切り開いた。晶子と山川登美子、増田雅子との共著『恋衣』（本郷書院、一九〇五年）などを経ての晶子訳『新訳源氏物語』全三巻・四冊（金尾文淵堂、一九一二〜一三年）はとりわけ圧巻。

金尾文淵堂は明治〜大正期に良書・美書の出版を続けた老舗。大阪が創業の地であるが、一九〇五年（明治三八）に東京に移転している。

目も綾な王朝美の再現というべき仕上がり。著者である晶子は以下のように感謝の思いを寄せている。

「中澤画伯が著者の希望を容れて、この書の挿画と装幀とに終始多大の労を寄せられ、その妙技を尽して、五十四帖の多種多様な情景を発揮せられた為め、この書の上に目ざましいまでの光輝を備えることが出来たのを感謝する。世に源氏物語絵巻は少なくないが、欧州の画風に由って新生面を之に開かれたのは実に画伯が初めてである」（下巻・第二巻末あとがき）

「欧州の画風に依って」は弘光が東京美術学校（現・東京藝術大学）で学んだ黒田清輝らからの感化を示すものだろう。中澤は後年次のように回想している。

「晶子さんの歌集には、私も二、三装釘した。あまいものではあったが、舞妓などをかいて見たりした。新訳源氏や栄華のも何冊もやったが、いつも大急行という金尾式注文で、しかも木版極彩色というので、意匠を考えて、友人に手伝って貰ったりしてやっと間に合わせた」（明治から大正へかけて　私の装釘」、「書物展望」第四十六号、書物展望社、一九三五年。ここでは武蔵野市立吉祥寺美術館「中澤弘光　明治末〜大正《出版の美術》とスケッチ」展図録より引用）

多色刷木版画は江戸時代の鈴木春信らによる錦絵にさかのぼるが、この『新訳源氏物語』で腕を揮った彫師はあの伊上凡骨。凡骨は上記した『明星』の挿絵も担っている。摺師は同じく名手、西村熊吉。凡骨・熊吉は鉄壁の名コンビだった。弘光自身も「木版表現に適」した効果的な描き方にも習熟した」と上記した中澤弘光展図録は指摘している。

なお、書誌学者の森銑三は「明治の末から大正へかけての金尾文淵堂の出版物には、与謝野晶子の『新訳源氏物語』その他、絢爛の美を極めたものがある。それらの書物も、とにかく思切った美しいものとして珍重すべきであるが、少し上方趣味が濃厚だといわれるかも知れない」と距離を置いている（装幀」、岩波文庫『書物』所収）。版元のその金尾文淵堂が関西に出自をもつことが影響しているのかもしれない。

肉筆を億劫がり版画を好んだ小村雪岱

第一章で触れたようにわが国の〈美しい本〉の系譜にあって、この上もなく高い、天翔る存在である小村雪岱（一八八七〜一九四〇）もまた、浮世絵師・鈴木春信からの感化を受けている。泉鏡花の小説世界に寄り添う、匂い立つような優美さが際立つ装幀はその白眉である。

雪岱の世界のよき理解者であったのが日本画家・鏑木清方（一八七八〜一九七二）だった。雪岱より も九歳年長。独自の世界を確立するに至る清方も、はじめは挿絵画家である水野年方に版下絵を学び、新聞・雑誌の挿絵や書籍の口絵（装画）の活動にいそしんだ。

その清方は多弁を弄することのなかった雪岱を代弁するかのように次のように書いている。

「小村さんの場合、少し違うことは、肉筆の修業にはなんら欠けることのなかった経歴をもっているに拘らず、あまり肉筆の絵を作らないで、作ってもそれは版のものに比べると却って何処にか不自由さが窺われる。深く版を用うることにはいりこんで、肉筆の表現に疎くなった、でなければ億劫になって行った、それはある。九九九会で月々に小村さんとは親しく語る折も尠くなかった。私はそんな時たびたび肉筆の制作をすゝめたこともあったが、盃を銜んでにやにや笑いながら聴いていた小村さんは、やりたいのですがどうも億劫でしてね、と云っていた」

（『画集・小村雪岱』髙見澤木版社、一九四二年、この項以下同）

雪岱が肉筆画よりも版画に親和の想いを寄せていたことが理解できる。重い意味をもつ指摘だ。

なお、「九九九会」は鏡花を慕う美術家や文人らが集った懇親の会。一九二八年三月二十五日が初回で、以後月一回開かれた。小説家の里見弴、劇作家で俳人の久保田万太郎のほか雪岱、清方らが主要メンバーだった。

邦枝完二の時代小説『おせん』の装幀および挿画でも明らかな、雪岱の春信への傾倒ぶりについては——。

「私はある時小村さんに、春信もの〉所蔵を訊ねたら、一二の小冊子だけでと云っていた。これは小村さんの謙遜とも思えるが、真実そうだったかも知れない。私は我ながらその愚問を愧ぢたのであるが、『おせん』を見て小村さんの春信勉強のあまりに精しいのに、どんなに春信を究められたのか、その過程を知りたかったのである。（中略）『おせん』の挿絵を見ていると、小村さんが春信にならってかいていることは忘れて、明和、安永の昔のまゝにつづいて鈴木春信が筆を把っているとしか思われない、うそでなく私などは屢々そんな錯覚に陥る時があった」

雪岱は作画と並んで舞台美術やその衣裳にも熱心に取り組んだ。その「装置」の仕事を含めて、雪岱の活動に占める「意匠」が果たしている意義について、清方は次のように記して締めくゝるのだ。

「装置や装釘が意匠から生まれてくるのは云うまでもないが、肉筆のときでも、小村さんの制作の全部にこの意匠の働きの出ていないものはない。構図にはきっと意匠の伴なうものだけれど、小村さんは素材を前にして何を描こうかと考えるより、どんな意匠でこの素材の面白味を表わして見ようかと、その工夫に一ばん頭脳を使ったろうと想像される。これが挿絵と装置、装釘に一生の精力を傾けながら、遂に肉筆の制作に向うことを億劫ならしめた重要な原因だったのではないだろうか」

天才絵師雪岱の世界の特徴を清方は的確に浮き彫りにしている。江戸期の浮世絵に始まる〈版〉が具現していた、肉筆画とは位相を異にする意匠美と様式美の系譜を引き継いで、大正〜昭和前期に新しいかたちで鮮やかにそれを洗練させたのだ。もちろん雪岱が描いた原画を、その意を十全に汲みながら版におこす彫師やそれを刷る摺師という、凄腕の匠たちの輔佐があってこその開花であったのであるが……。

恩地孝四郎の近代人としての時代意識

近代装幀術を体系づけた恩地孝四郎は、「創作版画」という新しい木版画芸術の動向の担い手となった。

邦枝完二の時代小説『おせん』には一癖も二癖もある彫師と摺師が登場していたものだったが、浮世絵がそうであったような彫りや摺の工程の分業に代わり、ひとりの作家が初めから終わ

りまですべて担うもので、「自画・自刻・自摺」を標榜した。多くの層から支持される共通感覚を伴う工芸的な表現から、きわめて個人色の強い、美術としての転換である。大正期に芽生える近代の意識が版画の世界にも波及したということだろう。この運動の役割は大きなものがあり、その後、自分ですべてまかなう版画制作が基本となって今日に及んでいる。なお、恩地はまた海外の新しい前衛芸術運動の影響を受け、そのエッセンスを意欲的に取り入れており、抽象的な造形でも先駆的な存在となった。

恩地は版画そのものをどのように認識していたのだろうか？

「版画とは、版工程によって醸し出される美術効果を創作上に生かす意欲を以て作された一個の創作美術である。だから、その効果がはっきりしないものは、結局複製品と撰ぶ所がなく、此の如きはただ版画の属性たる多数性、同じものが複数で出来るという性質だけしか生かしていないのだから、複製的用法と何等撰ぶ所がない」（「版画の美術的意義」、『工房雑記』、興風館、一九四二年。一九三七年十二月「文理科大学新聞」初出）

版画を「版工程によって醸し出される美術的効果」とし、ついで「創作上に生かす意欲を以て作された一個の創作美術」だとする純粋な想いが熱い。そうでないものを唾棄するのだ。時代の範たろうとする版画家のプライドだろう。続けて恩地は版画固有の複数性・多数性に言及する。

「そして版画の属性たる複数性、つまり、同じ創作品をいくつかをもち得るという事は、他の画種が複製又は模写によらねば、多数性が附与されぬに比して、甚だ優越なる位置にあると云わねばならない。即ち同一の画作品を多くの人が手近に楽しめるということ。これはラジオが一つの音楽なりドラマなり外何々なりを同時に多数人が愉しめるに似て而も、機械を通すのでなく、現物そのものにぢかに接せしめることが出来るのである。此特性は何か。ここに萬人のための芸術としての甚だ多望なる性能を有するということになるのである」（同上）

版画の複数性は書物のそれと共通する。　恩地が装幀に生涯を捧げるのも当然の道だった。

＊

装幀では恩地は「装本」と称するのを好んだ。　そして、その装本について次のように発言している。

「装本を単に工芸として扱うこともあるが、本というものの性質を考え合せれば、普通考えられる工芸品として扱ってしまっていいものとはいい切れなくなる。本には人間の精神が生きているからである。一個の生き物であるべきだからだ。そして装本はその生き物の生気を一層はっきりと提示することに働きかけることが好もしい。　特別の場合の外はただ装飾を施すことだけで足りるとはしたくないのである」（『本の美術』、誠文堂新光社、一九五二年）

装幀を工芸品として扱うのではなく、人間の精神が息づいている「生き物」であるとしているところに、恩地の近代人としての意識を感受できるだろう。上記したように版工程がもたらす独自の効果を「生かす意欲を以て」とした版画制作と同じ問題意識であり、橋口五葉や小村雪岱の装幀本がそなえている上品で雅な工芸品的な味わいからの転換である。

ただし、版画家では木版画から銅版画に転じ、一九一八年にフランスに渡って永住することになる長谷川潔（一八九一〜一九八〇）や、恩地孝四郎と「創作版画」運動を創始した仲間である川上澄生（一八九五〜一九七二）などの装幀本にも工芸品的、クラフト的な趣を感受できるのであるが……。次に取り上げる芹沢銈介も同様である。

＊

芹沢の業績を検証するまえに、上記した恩地孝四郎・川上澄生と萩原朔太郎とのかかわりを見てみよう。朔太郎は自ら手を下す自装本が幾冊かあったが、版画家との協働も多い。

「しかし前に書いたように、著者が自分で装幀するということは、仲々やっかいなことでもある。特に絵心のない著者にとって、この仕事は一層に困難である。そこでいちばん善い方法は、自分の芸術をよく理解してくれる画家を見つけて、一切表装等をたのむのである。私自身の場合で言うと、処女詩集の『月に吠える』がそれであった。この本の表紙は、当時僕等の同人雑誌

『感情』の同人であり、詩人にして画家を兼ねた恩地孝四郎君にたのみ、中の挿絵や口絵やは、当時画壇の鬼才と言われ、日本のビアヅレに譬えられた病画家の田中恭吉君にたのんだ。二人共僕の詩をよく理解してくれたので、成績は十分以上の出来であった。特に田中君の病的な絵は、内容の詩とぴったり合って、まことに完全な装幀だった」（自著の装幀について」、『日本への回帰』所収、白水社、一九三八年）

文中にあるように日本近代詩の確立者の記念すべき第一詩集『月に吠える』（感情詩社・白日社出版部、一九一七年）［口絵］は恩地孝四郎の装幀。濃密で特異なカバーの絵は田中恭吉（一八九二〜一九一五）であり、ほかに恭吉遺作のスケッチや木版画十一点と恩地の自作版画四点が、口絵を含む本文中に収まっている。一歳年長の恩地とは創作版画運動の盟友であり、二人の親交は厚かった。恭吉を「病画家」と呼ぶのは穏やかでないが、版画家は結核にむしばまれていた。本書刊行を待たずに逝った特異な才能の享年は二十三歳。何という若さ！　文中にある「ビアヅレ」は一般的には「オーブリー・ビアズレー」と表記されるイギリスの天才児。同じく宿痾の結核に冒され、二十五歳で夭折した。

図版は木版手摺、コロタイプ印刷、亜鉛凸版などを駆使しており、恭吉追悼の意も込めた、贅を尽した詩画集となった。日本の詩集装幀の中でも指折りの傑作といってよいだろう。

朔太郎は続けて、版画家・川上澄生を起用した詩集『猫町』（版画荘、一九三五年）と『郷愁の詩人

與謝蕪村』（第一書房、一九三六年）を同文中で紹介している。前者は「何かこの画家がもってる文学的郷愁が、僕のファンタシアと共通する点のあるのを感じた」ことがきっかけだったとし、「僕が予期した以上に自分の芸術意図を的確につかんで描いてくれた」と讃辞を惜しまない。後者については「この人は宇都宮の中学で英語の教師をつとめ、版画の方は半ば好事的にやって居られるのだが、詩的精神の高く、秀れていることで、版画家中の第一人者ではないかと思う」と改めてエールを送っている。なお、澄生は萩原が書いているように、アメリカに滞在後、帰国して英語教師のかたわら版画技法を独学で修得し、恩地らと創作版画運動をともに進めた奇特な人だった。

近代詩人と版画の異才たちとの幸福なコラボレーションが生んだ豊かな実り。時代は版画家による装幀の全盛期であったことを如実に示している。

芹沢銈介本の〈型〉の美と柳宗悦の工芸論と

《版》を仲立ちとする装幀では、静岡市生まれの染色工芸家・芹沢銈介（一八九五〜一九八四）の一九三〇年代から始まるスケールの大きな活躍も特記したい。

一九七八年に国立国会図書館で開催された「本の装幀」展に「芹沢銈介装幀本」が特別出品されていた。雑誌『工藝』を含む百三十余点。壮観だった。〈芹沢本〉の特別展示は当時、芹沢がもっとも注目度の高い装幀家であったことを示すものだろう。

同展には芹沢以外では橋口五葉の仕事がいちばん多く、棟方志功がそれに次いでいた。くわえて、

すでに触れた小村雪岱のほかに藤島武二、鏑木清方、津田青楓、恩地孝四郎、安井曾太郎、佐野繁次郎といった美術界の大御所が手を染めた装幀本が揃い、さらには著者が自ら装幀も手がけた事例も少なくなく、夏目漱石や芥川龍之介、北原白秋、永井荷風、萩原朔太郎、佐藤春夫、谷崎潤一郎らの自装本が妍を競っていた。

それゆえに同展は、ブックデザインやエディトリアルデザインを専門とするグラフィックデザイナーの台頭が鮮明になった一九七〇年代という転換期における、画家や版画家、あるいは文筆家自身による、いうならば高雅な文人精神に彩られた個性競演時代へのレクイエム（鎮魂歌）のように映るのだ。

＊

芹沢の装幀に取り込むことになる原点には、東京高等工業学校（現・東京工業大学）で印刷図案を専攻したことにくわえ、無類のビブリオマニア（書物愛好家・蔵書家）であったことが想像される。実際、二〇一六年春に東京国立近代美術館工芸館で行われた「芹沢銈介のいろは」展において、「洋書」とか「床の上の本」「座右の古書」「古書群」といった肉筆画が展示されていることに私は心奪われた。近年、画家であり装幀・エディトリアルデザインでも活躍している京都在住の林哲夫のような例外的存在がいないわけではないが、芹沢の書物愛は異彩を放っている。この工芸家の旺盛な好奇心を示すものだろう。

芹沢のこのような嗜好が、本業である染紙・染布、あるいは屏風・暖簾などの調度類にとどまら

ず、雑誌や本のデザインと、それと表裏一体となった装画や挿絵に向かって、活躍の場を広げていく要因となったはずである。しかもこれらの仕事が、その多くが型紙によるものであることに、その比類なさがある。なお、芹沢は型染絵によって後年、人間国宝に指定されている。

もって生まれた美意識にくわえて、型紙という〈版〉がもたらす様式美、それと連係する題字類の文字意匠のみごとさ……。芹沢の美質が本の世界においても遺憾なく発揮されるのだ。

さて、装幀において読者にいちばんの手がかりを提供するのは、当然のことながら書名や著者名であり、版元名である。その題字類は装幀の生命線であるのだが、〈芹沢本〉はこれら外回りの題字類の切れ味ある鋭さとその変幻が特徴である。

例を挙げると、武田泰淳『十三妹』(シイサンメイ)(朝日新聞社、一九六六年)[口絵]では、箱のオモテと背、表紙のオモテと背、それに扉の書名の計五個所をすべて微妙に違えていることに驚く。楷書風で統一しているので、イメージ的な違和感はないのであるが……。

こうした事例は他にも事欠かない。代表作のひとつである獅子文六の『可否道』(新潮社、一九六三年)がそうだし、八木佐吉の『書物往来』(東峰書房、一九七五年)も同様だというように。その『書物往来』では、題字がそなえる小気味よさと躍動感に心動かされる。芹沢文字のこの特徴は型絵染を生業とした工芸家ならではのカッティング技術のなせるところだろう。

ノーベル賞作家・川端康成の名作『雪国』(創元社、一九三七年)の題字は型にいったん起こしたものではなく、筆で揮毫したものを使っており、これも箱と表紙では字姿が違う。筆文字だからいわ

ゆるインプロヴィゼーション（即興）の産物。たっぷりと墨を含ませた筆の運びの流麗さが際立つ。文字づくりにおいても才能の半端ではない奥行きを示すものだろう。

だが、このような一書中の変奏は現在のデザイン手法からは懸け離れている。書名の字形あるいは書体をひとつに統一しようとするのが今日、常套となっているからだ。

この程度を越したかに見える過剰さは芹沢のサービス精神が遺憾なく発揮されたもの？　それとも並ばないキャパシティのなせる技？　たぶん両方であろう。

さらにいうと、芹沢の文字たちはまさに生命を宿しているかのよう。これは表意文字である東アジア漢字文化圏特有の息遣いでもある。その独特の生き生きとした動勢は、さかのぼれば弘法大師空海が唐代の中国から請来し、自らも「七祖像讃」で試みた「飛白体」などと共鳴している。飛白体は刷毛のような筆でカスレをつけて書く字姿。文字がヒラヒラと風になびいているような軽妙さが持ち味だ。

空海の文字理解は、漢字には意思を伝えることとともに、思想や心魂を育む力が秘められているとする、動的で霊妙な認識にある。文字は単なるコミュニケーションのための記号ではないのだ。

空海のこうした特別な思考が、その後の日本人の文字に対するときの基本姿勢となり糧となった。

そう、日本は〈文字霊〉の国。芹沢は空海のよき後継者だといえるだろう。

*

ところで、版や型が果たしている役割については、芹沢の終生の師である柳宗悦の言説を思い起

こしたい。宗悦は間接性の美が大事だと主張しているのだ。

なお、生活に寄り添う用の美に着目して民芸運動を創始した宗悦との出会いは一九二五年、芹沢が三十一歳の時だった。朝鮮を旅した際の往路、宗悦の論考「工藝の道」を読んで感動したのが、自身が記すように「生涯の一転機」となった。宗悦が一九三一年に創刊した雑誌『工藝』では型染による布表紙で装幀し、師の期待に応えている。

「版画の例を引くとしよう。版画はいわば工芸化された絵画である。進んでこれを工芸的絵画と呼んでいい。ここで版画は人間が間接にされる道といえよう。下図が出来る。これは人間が一番じかに出る時である。これを彫師が板に刻む。これで一回目の間接化が行われる。続いてその版木から摺師が紙に刷る。これが二番目の間接化である。これに適度の時代が加わると、三度目の間接化が来るわけである。真新しいものより、やや時代のために色の落着いたものの方が美しい。浮世絵の美しさには、この間接性が与って力が大きい。原画よりも版画となって更に美しさを増しているではないか。だから浮世絵の美を、よく清長だとか春信とか広重とか画家の名で説くのは不充分だと思える。版画は版になって美しいのであるから、版師や摺師の大きな貢献を考慮に入れないのは不覚である。版画の美はいわば間接美である」(『工藝文化』、文藝春秋、一九四二年。現在は岩波文庫に入っている)

〈芹沢本〉の根源にあるのは型紙という〈版〉を仲立ちとする間接性が織りなす様式美だ。肉筆の生々しさが消えて純化され、目に優しい。別に言えば、それは日本文化の特質である〈型の文化〉の顕現でもあろう。

宗悦はまた、画家による一品の絵画制作よりも、民芸を含む工芸が体現している、ある程度の多産性が重要だ、とも説いている。多数制作可能な木版画の特性を生かした魯迅の「木刻運動」とも共通するところがあるだろう。

〈芹沢本〉がそなえる名人芸ともいうべき世界を顧みることで、現代の画一化した装幀術からは失われて久しいクラフツマンシップ発露の魅力をじっくり堪能したいものである。

なお、芹沢の生地静岡市南郊にある登呂遺跡に隣接して「静岡市立芹沢銈介美術館」があり、『絵本どんきほうて』(向日庵、一九三六年)などの豪華限定本を含む多彩な装幀本を鑑賞することができる。重厚な雰囲気をたたえる同館の設計者は、装幀や書家としても知られる建築家・白井晟一である。

一九六〇年の銅版画家の相次ぐ台頭と装幀への進出

恩地孝四郎らが実践した「創作版画」の波は第二次世界大戦後、わが国において新たな局面を迎える。すでに触れた川上澄生(一八九五〜一九七二)や、その川上作品を見て感動し、「木板」を始めた棟方志功(一九〇三〜七五)、さらに次世代では駒井哲郎(一九二〇〜七六)らをはじめとする銅版画

家の台頭がそれである。これらの版画家は装幀の世界でもこぞって腕を揮った。

棟方志功は一九四二年刊『板散華』（山口書店）において「木の魂というものをじかに生みださなければダメだ」と広言し、版画ではなく「板画」を使うようになっていたが、恩地らが推し進めた抽象的なイメージとは異なる、日本的な情感を大胆に追究していった。とりわけ一九五六年のヴェネチア・ビエンナーレ展での版画部門でのグランプリ受賞は大きな話題を集めた。装幀でも谷崎潤一郎らの小説によって一時代を鮮やかに印した。谷崎の『鍵』（中央公論社、一九五六年）、『瘋癲老人日記』（同、一九六二年）、村松梢風『女経』（同、一九五八年）、自著『板極道』（同、一九六四年）などである。

とくに『鍵』と『瘋癲老人日記』は晩年期にあった〈大谷崎〉の衰えを知らぬ筆力を示す作品世界を鮮烈に〈かたち〉に昇華している。

次の世代の木版画家による装幀では関野準一郎（一九一四～八八）と山高登（一九二六年生まれ）が双璧。関野は棟方と同じ青森県生まれで、二十五歳のときに上京。恩地孝四郎に師事した。井上靖の小説『欅の木』（集英社、一九七一年）などが代表作。幾何学的な形をとおして自然にオマージュを捧げたキリッとした仕上がり。私の架蔵本では大佛次郎の随想集『砂の上に』（光風社、一九六四年）がある。

京都衣笠・龍安寺の、枯山水の石庭を描いたものと思われるが、下半分以上の余白とあいまって余韻はひとしおだ。山高は新潮社の文芸担当編集者だった。担当した瀧井孝作『俳人仲間』（一九七三年）は著者自筆の題字を大きく表紙にあしらった装幀が出色。じつにおおらかだ。独立後では、井伏鱒二の『鞆ノ津茶会記』（福武書店、一九八六年）がたたえる端正さと節度ある香気にとりわけ注目

したい。山高は新潮社時代に井伏の直接の担当ではなかったが、飲み屋で謦咳（けいがい）に接するなどして私淑していた。独立後の仕事のひとつである同書の仕上がりを文豪は「とても喜んで」くれたという

（『東京の編集者　山高登さんに聞く』、夏葉社、二〇一七年）。

関野と山高の装幀からはともに、熟した桑の実をつまんで口に含んだときの滋味がジワッと広がるかのよう。木版画ならではの趣の深さだ。

*

駒井哲郎で注目したいのは恩地孝四郎を特別の存在として敬慕していることだろう。

『書窓』と云う一九三五年ころから出版されていた素晴しい月刊書物誌なども毎号たのしみにして見ていたので、恩地先生に出会えたことは猛烈な感激だった。先生が四十六歳、僕が一七歳の時のことだからその感激の大きさも絶大だった。（中略）画家、版画家、詩人、童画家、本の美術家、造型芸術のディレクターとして認識していたのだから僕にとっては夢のような存在だったわけである

（『恩地先生の思い出』『白と黒の造形』所収、小沢書店、一九七七年）

文中にあるように二人の異能の出会いは一九三七年の夏だった。駒井は慶應義塾普通部在学中で、このころ銅版画もある指導者に付いて修得している。銅版画（エッチング）は西欧生まれの技法である。木版画とは異質の、金属版に特有の強固なイメージ世界に特徴がある。

それから十三年後の一九五〇年、この間に東京美術学校油絵科を卒業していた駒井は彗星の如きデビューを果たす。「春陽会」展に銅版画を出品して受賞するのである。その作品を同会の有力メンバーである岡鹿之助は下記のように激賞した（岡は東京美術学校を卒業した一九二四年にフランスに向け出発し、約二十五年という長きにわたって油絵のマチェール研究にいそしんだ洋画家であり、構成的な秩序ある画面構成を確立した）。

「匂うようなデリカシイと知性、フランスの近代音楽を聴くような清新なアトモスフェアに私は喜びを覚えた。痩せた国土からこのような匂い豊かな作品が生れることは稀であろう」と。

そして、駒井は私淑した恩地の「本の美術家」としての糸譜を引き継ぐ。脚光を浴びたのは詩画集『マルドロオルの歌』（木馬社、一九五二年）。ロートレアモン作を青柳瑞穂が訳し、駒井が挿絵をほどこしたもの。戦後初めての「リーヴル・ダルティスト（芸術家の挿絵本）」としての評価が高い。

駒井はこうした評価に自足することなく、わが国では銅版画の歴史の浅いことを踏まえて、私費で五四年から二年ほどフランスに滞在し、銅版画技法のひとつである「ビュラン」を学んでいることを付記しておきたい。

市販の文芸書の装幀では、あふれんばかりの存在感に魅了されるモーリス・ブランショ『文学空間』（現代思潮社、一九六二年）をはじめ、『ランボオ全作品集』（粟津則雄訳、思潮社、一九六五年）や阿部昭『千年』（講談社、一九七三年）などがある。

また、駒井の銅版画を使った例では、杉浦康平の造本による、あたかも修行僧が日々磨きをかけ

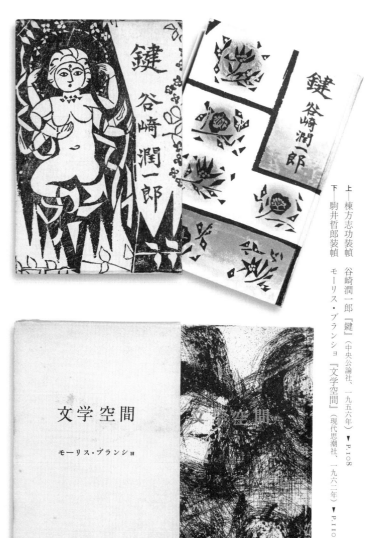

る堂字のように、すみずみが立体的に研ぎ澄まされた埴谷雄高『闇のなかの黒い馬』（河出書房新社、一九七〇年）がある。巻頭のカラー口絵（多色銅版画）や本文中に収められた、リリシズムにあふれ、諧謔味もえがたい十点の挿画（モノクロームの銅版画）をみごとに活かしきっている。

「今年刊行された図書の中の白眉である。　駒井哲郎の版画をあしらいながら、四号活字でたっぷり組んだ、杉浦康平の造本計画がよい。　組版を紙面の上部に寄せ、柱とノンブルの入れ方にも、細心の注意が払われている。紙の白さに、黒い活字が実にあざやかな印象を与える。この当然のことが、こんなにもうまく行くのが不思議なほどである」（七〇年の装幀から）、『出版ニュース』一九七〇年一二月下旬号、出版ニュース社）

これはタイポグラフィ理論の本格的な紹介者としてデザイン界を導いた小池光三の評である。得心のいく指摘である。

＊

駒井の後継者といってよいのが、ほぼ一世代下の加納光於（一九三三年生まれ）だ。　独学で修得した銅版画家としての活動と並行して、雑誌表紙の装画や書籍装幀を手がけてきた。十九世紀フランスの歴史家、ジュール・ミシュレの自然詩というべき『博物誌　虫』（石川湧訳、思潮社、一九六九年）や『わが悪魔祓い』（青土社、一九七四年）がある吉増剛造の詩集、小川国夫、井上光晴などの小説など

に有機的なフォルムをあしらって、斬新なイメージ群を形づくっている。

加納は現代芸術評論家の馬場駿吉が著した『加納光於とともに』（書肆山田、二〇一五年、装幀＝菊地信義）に収まっている対話「揺らめく色の穂先に」の中で、本の仕事について次のように語っている。

「展覧会形式の中では、一点ずつ独立した、個々の額入りの作品を見ていく。そして時にはそれが欠けてバラバラになったりもする。しかし本の場合は、初めの意図通りの連続性というもの、手を動かすだけで連続して一つのものがつながって見られる。そういう〈本〉という、閉じながら開く形式への興味が、まずあったと思います。印刷物も版画も、原理的には同じ近さをもつと思えましたし⋯⋯」

印刷物と版画とは刷ること、プリントすることによる量産性において共通するものがある。そのことが「同じ近さ」を加納に抱かせる要因となったことだろう。

銅版画家は装幀にも手を染めることとなる。まず、次のようなエピソードを披露している。

「だいぶ以前、ある出版社が本を造るとき、ぼくを装幀に使いたいと著者に言ったら、『加納には頼みたくない』と言われたという話を後で聞き、自分の仕事に対する一つの見識だと思い、ほめられたような気分がしました（笑）。決していやな気持はしなかった」（同上）

度量の大きさが印象深い。では、著者及びそのテキストにどう肉薄しようとしていたのだろうか？

「言葉の人が一冊の本を出すのは、当然、せいいっぱいやった現在としての仕事であるはずですから、同時的に自分がその装幀の場に立てるかということになると、単に添うという形ではできなくて、ある意味では攻撃的な感じに見られる場合もあったかと思います。もしかしたら著作の何かを突き崩す結果になるかもしれないと思いますが……。でも、自分に望まれていることは、〈お包み衣裳〉としての装幀ではない、望まれているのはそういうことじゃないんじゃないかというのがぼくの中にあって……」（同上）

　　　＊

著者・テキストとのあるべき関係性をきちんとわきまえている弁だ。装幀という営為は、ただ包装紙のように上包みをかけることではなくて、ひとつの批評的な真剣勝負であることを示している。

加納と同世代、一歳年少の池田満寿夫（一九三四〜九七）は時代の寵児となった多才な版画家である。一九六六年、ヴェネチア・ビエンナーレ展版画部門での国際大賞受賞はその人気を決定づけ、一九六〇〜七〇年代に起こった版画ブームを牽引する旗手のひとりに。さらに、一九七七年の小説『エーゲ海に捧ぐ』での芥川賞受賞はとびきりの話題を集め、後年は陶芸づくりにも精力的に取り

組んだ。

池田は装幀の仕事も残している。パートナーだった富岡多惠子の詩集『カリスマのカシの木』（飯塚書店、一九五九年）やアンドレ・ブルトン『超現実主義とは何か』（秋山澄夫訳、思潮社、一九六九年）などに才気を感じさせる装いをほどこしているのだ。

ただし、池田は版画家としての「限界点」を冷静に見据えていた。「版画家は印刷に深くかかわっているので、グラフィックデザイナーとある部分で共通項を持っている」としながら、「一番欠落しているのがデザイナーとしてのセンス」であり、「レイアウトが弱点になっている」と記している（『池田満寿夫 BOOK WORK』形象社、一九七八年）。妥当な認識だろう。池田の作品集は、三歳年上のグラフィックデザイナーである勝井三雄がほとんどそのブックデザインを手がけていた。勝井の優れた「デザインセンス」を間近に見ていたはずであり、そういった知見が池田の判断の背景にあるのではないだろうか。

　　　*

やはり加納や池田とほぼ同世代である銅版画家・野中ユリ（一九三八年生まれ）も装幀の分野で活躍した。正規の美術学校で学んだことはなく、加納と同じようにほぼ独学で技法を修得している。装幀の代表作は、モーリス・ナドー『シュールレアリスムの歴史』（思潮社、一九六六年）、種村季弘『吸血鬼幻想』（薔薇十字社、一九七〇年）、澁澤龍彥『夢のある部屋』（桃源社、一九七三年）、巖谷國士『幻視者たち　宇宙論的考察』（河出書房新社、一九七六年）など。幻想文学のよき同伴者という印象が強い。

その装幀に仕事に対することのほかの愛着ゆえであろう、二〇一三年に神奈川県立近代美術館鎌倉別館で開催した個展は『野中ユリ展　美しい本とともに』と銘打っている。装幀した〈美しい本〉のほかに銅版画、コラージュ作品によって「類い稀なる幻視者」の世界を総覧しようとする試み。同展図録に「装釘のこと」と題する野中の文が再録されている。

「本は著者のものであって、装釘者のものではない！　だから装釘の方がみえてしまってはだめで、作者なり作品なりがみえるようにしなければならない。中身が外に映っているようなのがいい装釘である。その本らしくするためには、当方のスタイルなど、どんどん変えるべし！等々、結果はともかく、やる時には相当強烈に思い込んでいる。こういうと一見殊勝だが、どうも本は、本らしく、を通りこしてしまって、時には当の相手（作者とか作品）になろうとする傾向があるようだ。　影踏み遊びのようで面白い。

そんな時にはおのれのスタイルなどは一蹴して相手になりすましたつもりで、『やった！』などと思っていると、ひとから『一見してわかったよ』といわれてがっくりすることもある。またその同じものを他の人がみて、『あれはあなただったの？』と、意外な顔をされて得意になったりしているが、よく考えてみるとどちらが喜ぶべきことかは、わからないのである」（初出『出版ダイジェスト』一九七七年七月一日号、出版梓会）

野中が装幀の仕事に愉悦を感じていたことが伝わってくるようだ。「中身が外に映っている」装幀がいいという考えは妥当なところであろうが、その装幀本からは他の誰でもないテイストが匂いたってくる。ただし、ちょっと弁の軽さが気にならなくもない。

野中に続く女性銅版画家では、ほぼ同世代であり、異端の小説家、稲垣足穂らの装幀で知られる山本美智代（一九四一年生まれ）、吉本ばななのベストセラー小説『TUGUMI』（中央公論新社、一九八九年、装幀＝坂川栄治）の装画で名声を築いた山本容子（一九五二年生まれ）らの活躍が注目される。

文才もそなえた司修と柄澤齊の活躍

画家、版画家、作家、エッセイストとして鮮やかな活躍を幅広く続ける司修（つかさおさむ）（一九三六年生まれ）。装幀家としては『金子光晴全集』（中央公論社）で第七回講談社出版文化賞ブックデザイン賞（一九七六年）を受賞したほか小川国夫や大江健三郎、古井由吉ら、戦後を代表する幾多の文学作品の装幀で知られる。

その司のエッセイに「版画と装幀」がある。同郷の詩人、萩原朔太郎が、恩地孝四郎や田中恭吉、川上澄生らの版画家を起用したみごとな先行例を踏まえながら、自らの版画作品を使った装幀本を最後に紹介している。

「大江健三郎著『叫び声』が再刊されることになって、僕が装幀した。銅版画を配して黒一色に

抑えた装幀は書店で目だったらしく、古井由吉著『杳子・妻隠』の依頼があった。それも銅版画で装幀した。版画は古来日本の本の体裁を作りつづけてきたものだから、装幀として合っていたのだろう」(『本の窓』一九九四年九・十月号「版画と装丁」、小学館)

版画は旧来より本づくりと同伴してきたとする結語には深くうなずきたい。ちなみに『叫び声』は講談社より一九七〇年、『杳子・妻隠』は河出書房新社より七一年刊。ともにイメージの結晶度の高さに心引かれる。

なお、司の近年の受賞には、装幀を手がけた島尾敏雄、古井由吉、中上健次らの文学世界の深い読み込みと、文学者それぞれとの熱いつながりを照らし出した『本の魔法』(白水社、二〇一一年)による第三十八回大佛次郎賞(二〇一一年)がある。

*

木口木版画家の柄澤齊(一九五〇年生まれ)は版画家装幀に意欲的に取り組んだ最後の旗手といってよい。一般的な板目木版とは異なる木口木版は十八世紀末にイギリスのトマス・ビュイックが実用化し、挿絵本の隆盛を牽引したものの、写真製版の登場によってすっかり影が薄くなった。だが、その硬質な材質ゆえに繊細で緻密なイメージの生成・刻印に効果的であり、版画芸術の一翼を担っている。

柄澤は早くから出版文化との結びつきに自覚的であり、印刷と出版を結ぶ『梓丁室』を設けるな

ど書物と深くかかわってきた。人気作家・小池真理子の新聞連載小説（日本経済新聞「無花果の森」、二〇〇九～一〇年）などの挿絵でも知られるが、代表的な装幀には『堀田善衞全集』（筑摩書房、一九九三年）と『ネルヴァル全集』（同、一九九七年）、杉本秀太郎『まだら文』（新潮社、一九九九年）［口絵］などがある。心が晴れるような、勁さを内にたたえる高雅さが印象に深い。また、自装であるエッセイ集『銀河の棺』（小沢書店、一九九四年）を刊行しているように文人肌の名文家でもあり、二〇〇二年には絵画をめぐるミステリー『ロンド』（東京創元社）、続いて二〇一三年には、富士山の麓を舞台に人間の鬼気迫る業をあぶり出した『黒富士』（新潮社）を世に問うている。

ついでながら、木口木版画家を扱うという特異なテーマに挑んだ小説に前記した小池真理子の『水の翼』がある。新潮文庫版（二〇〇四年）の装幀は柄澤。カバーと口絵に、柄澤が本書のために新たに制作した木口木版画が載り、無二の陰影を添えている。小説家はNHKの美術番組で紹介された柄澤の一連の作品を見て、「光と闇が織りなす深い迷宮のような世界」（あとがきより）に魅了された

ことに始まる出会いが、この凄絶な物語の源泉となったと記している。柄澤もまた本書巻末に「男と木と女」と題する含蓄深い、コクのある一文を寄せており、木口木版画の消息やこの小説の醍醐味を、要点をとらえて詳らかにしている。

版画表現の現状を柄澤はどのように見ているのだろうか？　木口木版画の稀少な担い手は冷徹な眼差しを注ぐ。先行する世代がそなえていた書物空間との親和を喪失し、テクニカルで機能的な世界と、イラストレーション化して即興的な世界との両極に分化してしまったとする痛切な認識である。

版画の発表の主たる場が展覧会場に移行している傾向も、柄澤が危惧する版画の書物離れを加速させているのではないだろうかと私は推察する。版画も従来の無垢板のほかに、大型化の需要に答えて合板のベニヤ板が登場しているというように、である。こうした事情は、長く日常生活に密着していた書（書道）が、近現代以降、その発表の場が同じく美術館や画廊に偏った結果、〈展覧会芸術〉と化している現状と符合するところがある。展覧会芸術の隆盛には時代の必然性があるとは思うのだが……。

いみじくも小池は作中で木口木版について次のように綴っている。

「やり直しがきかない手法なので、たとえ一本の線ですら失敗が許されない。また、公募展などに応募して世に出ようとしている多くの芸術家の卵は、たいてい大型の作品で勝負しようとするため、木口面だけを利用するきわめて小さな作品は武器にならなかった。したがって、専門に教える学校もなく、もともと、一部の愛好家だけに細々と受け継がれ、密かに愛されてきたような分野であった」（小池真理子『水の翼』新潮文庫）

そして、それゆえにこそ、「繊細にして堅固な秩序が生まれ」、「幻想の宇宙が広がる」と木口木版ならではの蠱惑に誘うのだ。

多田進と桂川潤の版画家起用作に光明を見出す

版画と書籍とは「版による表現」に固有の複製性と、それゆえの親しみと入手しやすさ、持ち運びのよさなどで共通している。一回性の美術作品とは位相を異にするのである。わが国ではとりわけ、江戸期以来の版画に対する並びない憧憬があり、共鳴と愛着がある。版画家による装幀についても同じように特別の共感を寄せてきたように思う。惜しまれてならない版画家による装幀の減速である。それはまた、私たちが共通して長らく抱いてきた版画に寄せる共通感覚の崩壊を意味しているだろう。日本のアイデンティティーのひとつの喪失ともいえる。

止まった時計の針はもう再び動かないのだろうか。それでも、一筋の光明を見出す仕事と出会うことがある。管見して印象に残った二例を紹介しよう。

まずはその手法に揺るぎのない多田進(一九三七年生まれ)装幀の『深沢七郎集』全十巻(筑摩書房、一九九七年)[口絵]である。控えめにあしらわれた多田順のぬくもりのある木版画が印象的であり、節度あるポエジーが匂いたっている。順はデザイナーの子息である版画家。現在は「タダジュン」名で、銅版画を中心に書籍や雑誌、あるいは個展などを通じて旺盛な制作活動を繰り広げている。補足すると、この全集では、函とカバー、それに表紙にわたる伝統的な中間色による配色の優美さが際立つ。土の風合いを伝えるようなその配色は深沢の文学世界にふさわしいだけではなく、その色分けによって函の背側の天地部分に派生する、貼り函特有の「三角印」がえがたいアクセントを添えている。多田のベテランらしい手だれの業だ。

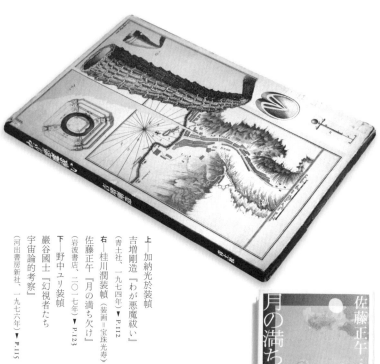

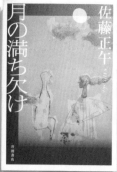

上―加納光於於装幀『わが悪魔祓い』
吉増剛造『わが悪魔祓い』
（青土社、一九七四年）▼ P.112
右―桂川潤装幀（装画＝宝珠光寿）
佐藤正午『月の満ち欠け』
（岩波書店、二〇一七年）▼ P.123
下―野中ユリ装幀
巖谷國士『幻視者たち
宇宙論的考察』
（河出書房新社、一九七六年）▼ P.115

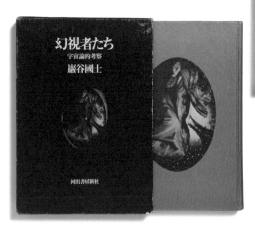

ついで桂川潤（一九五八年生まれ）が装幀した佐藤正午の『月の満ち欠け』（岩波書店、二〇一七年）。桂川は岩波刊本などの装幀にくわえ、広い目配りにたって現在のブックデザイン状況を腑分けした『本は物である 装丁という仕事』（新曜社、二〇一〇年）と『装丁、あれこれ』（彩流社、二〇一八年）があり、評論活動でもすぐれた力を示している。

『月の満ち欠け』で使ったのは、宝珠光寿（一九六六年生まれ）の版画である。桂川が数年前に買い求めていた作品。男と女が穏やかならざる気配のうちに向き合っている。が、驚くのは紙面右上の雲間に煌々と輝いている満月は、デジタル加工によって桂川があしらったもの。原画の〈改変〉だから、これはまさしく掟破り、御法度ものである。もとより小説のテーマを汲んだ結果の〈企み〉だとして、桂川が月を入れたい旨を縷々説明したところ、宝珠は快諾したのだという。版画家の懐の深さには感銘を深めるが、その結果、本書の内容に深く寄り添う装幀に結実しているのだから、どんな装幀にも関係者が織りなすドラマが潜んでいるものであるが、この第百五十七回直木賞受賞に輝いた話題作もその好例だといってよいだろう。

　　　　＊

出版界は長きにわたって豊かな系譜を形づくり、由緒ある歴史を歩んできた版画家による装幀、あるいは、柳宗悦のいう、生々しい個性の発揚ではない「間接性の美」を体現する版画を使った装幀に対して、もっと思いをめぐらし、自覚的であって欲しいと思う。並びない灯火として時代を照らし、導いてきた版画家装幀の復権を願わずにはいられない。

第四章 装幀は紙に始まり紙に終わる
——書籍のもとをなす〈用紙〉へのまなざし

紙は蛇

からみまつわり　匂い、ひかり　ひるがえる

ぢっとみつめている無形の瞳――恩地孝四郎「季節標」

「洋装本」の受容から定着へ

明治維新によって書籍出版は、周知のように活版印刷が採り入れられるとともに、それまでの和本（和装本）一辺倒から次第に洋本（洋装本）への移行が進んだ。それにともない装幀は、ボール紙の表紙に錦絵風の木版装画や銅版・石版画を貼った、初期の過渡的ないわゆる「ボール表紙本」から、明治二十年代には輸入紙ではあったものの本格的なクロース装の登場に象徴されるように、大勢として欧米のオーソドックスな装本スタイルの受容が進んだ。続いて明治三十年代には表紙を包むカ

バーや外函が現われ、今日に至る装幀のプロトタイプが整えられている。

この間、洋紙製造の国産化もいち早く手が打たれている。明治七年（一八七四）に旧広島藩主浅野長勲が設立した有恒社がイギリスから輸入した抄紙機とイギリス人技師の指導のもと、東京・日本橋蠣殻町の工場で初めて操業した。旧士族救済を目的とした、昨今いうところの雇用創出型起業であった。翌明治八年（一八七五）には実業家渋沢栄一を支配人として王子製紙が東京府下王子で洋紙抄造を開始し、その後同社はわが国の製紙産業の中軸を担うこととなる。

大正時代に入ると折からの「大正デモクラシー」の呼び声に促されるように、出版の隆盛はもとより創作版画、挿絵、ポスターなどの複製芸術が一挙に開花する。平版印刷（オフセット印刷）などの技術革新も「大正グラフィズム」の大量生産を支えた。創作版画の運動は、従前の彫師、摺師との分業制ではなく、全工程を作者が担う。出版装幀の中心的存在でもあった恩地孝四郎もその一翼を担った。

装幀の多様な展開を支えるのが造本用の各種特殊紙（「ファンシーペーパー」「ファインペーパー」「色紙」とも）であるが、明治・大正期は高級紙を含むこうした特殊紙の大半を、イギリスを中心とするヨーロッパからの輸入洋紙に依存していた。アート紙やパーチメント紙（羊皮紙）、インディアンペーパー（辞書用の薄くてしなやかな紙）、エンボス（表面に模様を浮き彫りにした紙）などがそれである。しかし、大正十五年（一九二六）に「一般紙でなく特別な種類の紙を製造する」ことを社是に掲げた特種製紙（現・特種東海製紙）が創立され、ヨーロッパとの紙事情の落差を埋める動きが本格化することとなる

『特種製紙五十年史』特種製紙株式会社〈非売品〉、一九七六年）。

このように出版文化を含むグラフィズムとそれを支える周辺技術が定着するにあたって、グラフィズムと切っても切れない関係にある用紙をデザイナーはどう認識してきたのであろうか。いうまでもなく用紙がなければ印刷物は成り立たない。用紙は基幹をなす素材である。ポスターのような平面作品では意匠に隠れてしまい、それがどのような紙に刷られているのかまでは注目されることは少ないといえるだろうが、しかし、中でも書物は三次元の空間性をそなえ、さらに読み手が実際に手に触れてページをくくるという触感性が重なるという固有の性質を併せもっている。用紙がそなえるマチエールに、心ある装幀家（ブックデザイナー）ほど敏感になったはずである。

前衛芸術運動の衝撃と素材観の転換

一九二〇年代の大正時代半ば以降、わが国では若い世代中心に、キュビズム、未来派、ダダ、シュルレアリスム、デ・ステイル、構成主義、さらにはバウハウスなどヨーロッパで相次いで興ったアヴァンギャルドの芸術運動と、それと連動するかつてないグラフィックな造形言語のほぼ同時代的な摂取が行われたことは、大きな転機を印すものといってよいだろう。たとえばモダニズムの共通言語というべき、絵の具とキャンパス以外の材料も導入する「コラージュ」あるいは「アッサンブラージュ」は、それまでの遠近法から離れて対象から自立した自由な視点と構成を獲得するとともに、絵画が現実には物性をよりどころとしていることをあからさまにして、その後のデザイン表現

にも大きなインスピレーションを与えた。

新しい芸術思潮を担うこれらヨーロッパの前衛グループは、その活動を世に知らしめるためにさかんに書籍や雑誌を刊行した。

とりわけ、未来派や構成主義に見られる、活字の大胆で自在な組み合わせによるタイポグラフィ上の実験とか、紙以外のマテリアルへの印刷や書物の一部をくり抜くといった造本の仕掛けは、いうならば印刷術そのものの自己目的化によって、書物固有の空間性とマテリアルを際立たせることとなった。

たとえば、一九三二年に刊行された未来派のリーダー、フィリッポ・トンマーゾ・マリネッティの詩集『未来派の自由態のことば』は金属板へのリトグラフ印刷であり、それを金属チューブで綴じるという特異な造本である（デザイン＝トゥッリオ・ダルビゾラ）。また、未来派の画家、デザイナーとして活躍したフォルトゥナート・デペーロが一九二七年に自身の仕事をまとめて出版した『ディナーモ・アザーリ』は、本文に何色もの色紙が使われ、それを青色の厚紙の表紙と、アンバランスなほどに大きなクロムメッキのボルトで綴じた、オブジェ作品のように大胆かつ実験色の強い造本。ともに書物自体が、都市のスピード感と機械に魅せられた未来派の思想を体現しており、後者は芸術家自身により刊行されるアーティスト・ブックの先駆といわれている。

こうしたヨーロッパの、あたかも押し寄せる千波万波のような新動向を身をもって吸収して大正十一年（一九二二）にドイツから帰国した村山知義（一九〇一〜七七）らによって、翌年結成された「マ

ヴォ」が大正十三年（一九二四）に刊行したのが同名の機関誌『マヴォ』である。同誌はタイポグラフィのエキセントリックともいえる組み合わせや、印刷紙片のアッサンブラージュによって、伝統的な雑誌空間のあり方に激しく異議を突きつけている。そして、無秩序とも見える構成が、かえって印刷物の物性を鮮烈に浮き彫りにしているのである。

ほどなく村山は大正十四年（一九二五）ごろからプロレタリア美術運動に邁進し、「マヴォ」の運動はわずか三年で終焉する。そして、それまでの自らが生みだした「小市民の、ニヒリスティックな芸術」を抹殺しようとするまでになるのであるが（村山知義『プロレタリア美術のために』所収「装幀の話」アトリエ社、一九三〇年）、継続して手がけていた装幀に関しては、日本の印刷事情の悪さを指摘しながら、用紙について次のように発言している。

　「紙の種類も日本は実に少い。　贅沢なものも少いが、それより我々がほしいのは簡単なパンフレットの表紙を美しくよそおうことの出来る安いザラ紙の少し厚いようなもので、いゝ色紙である。ベルリンの青年インターナショナルで出版しているヘルミニア・ツール・ミューレンの童話集など安く美しく出来上っている。箱のボール紙の種類の少いことも辛いことである。灰白色でボッテリした丈夫な奴が好きだが、日本では手に入らない」（同前）

プロレタリア美術運動に転向後のかたくななな芸術観にはいささか閉口する村山であるが、「いゝ色

紙」が欲しいという指摘は、ヨーロッパの事情に明るい村山らしい、本づくりの本筋を突いたものといえるだろう。

先に触れた未来派やピカソの活動を、翻訳などをとおしてわが国への紹介につとめたのが、村山より三歳年長の二科会の画家、神原泰（一八九八〜一九九七）である。神原は「殆んど二、三日おきに通っていた」丸善でヨーロッパの前衛芸術関連の文献を購入していたが、とくに心酔したのが未来派であり、『未来派研究』（イデア書院、一九二五年）などを著している。はじめは関連図書をイタリアの各発行元に直接、発注して取り寄せていた。やがて、マリネッティと手紙のやりとりをするようになると、「情熱的な宣伝家でもあり」、「世俗的な才能の所有者であった」運動のリーダーは、「宣言書や自分の写真やと共に、自分及び僚友達の著書をあとからあとからと送って呉れた」（神原泰「未来派や立体派が渡来した時代」、『本の手帖』一九六三年五月号、昭森社）。

ついでながら、稀覯本となった貴重なそれらの資料は現在、大原美術館に寄贈され、神原泰文庫として収められている。同時に神原は、急進的な若手集団「アクション」や、村山らのグループを巻き込んだ「三科造型美術協会」を結成するなど前衛運動グループのリーダーのひとりであった。あわせて装幀にも手を染めており、その装幀を論じた文の中で用紙について言及している。

「気持のいゝ本を作るには単に、いゝ表紙だけでは不足である。本文の紙も大切である。本文の紙などを装幀者に見せて呉れる出版業者は殆んど無いが、本文の紙の厚い薄いとか、色など

を知らなくてはいゝ装幀が出来る訳はない。

それから扉とか、見返しとか、目次とか、本文の組み方位は、装幀者に任せるか、それとも相談するか、相談しないなら結果丈でも知らせる様にしてほしいものである」（「装幀者としての希望」、『書物春秋』一九三二年二月号所収、明治堂書店）

基本となるべき本文用紙の大切なことと、本文組を含めたトータルな造本設計の必要なことを指摘している点において、異邦の書物革新の最前線に通暁した人らしい、きわめてまっとうな考えというべきだろう。なお、神原は再版以降は売り上げに応じた印税報酬を装幀者にも支払うべき方途を提案しており、先取の姿勢が注目される。

キュビスムの影響のもとにスタートし、後に渡欧して未来派の運動にも参加した二科会の画家、東郷青児（一八九七～一九七八）もまた、モダニズムの申し子らしく、次のように啖呵をきる。

「鳥の子の漉きっ放しに精選された活字で見事に印刷して、大胆にも白地のままの装釘で五円十円と云う価格をつけて売り出す出版屋はないか。そうしたら、一つ一つの活字にも汲みつくせない愛情が湧き、紙の指ざわり、色艶に古びれば古びるほどの価値が生れて来る。百年の先の価値は下手趣味の思いつきでもなければ、けばけばしい極彩色の印刷技巧でもない。内容を盛るところの用紙と活字の生命である」（《書物展望》一九三五年四月号所収「装釘のこと」、書物展望社）

たしかに東郷の手がけた装幀は、「白地のまま」ではないにしても、幾何学的な平面にスラッと還元された装画がきわめて斬新である。本文用紙は特漉き紙や輸入紙を使うなどのこだわりを見せ、その用紙のマチエールを引き立てるような、余白を生かした本文組にも才気を感じる。

「構成」の思想とマテリアルへの眼差し

村山、神原、東郷の三人が、書物の基本マテリアルとなる用紙の是非に言及していることは、書物の三次元性および固有の空間性への眼差しと、これまでにない感受性の同時代的な芽生えを示すものだろう。そして三人がそろってヨーロッパの新しい前衛美術運動の洗礼を受けていることは単なる偶然であろうか？　そうではないだろう。書物という形式の可能性をこじ開けたモダニズムの担い手たちの実験から触発された部分が少なくないに違いあるまい。

実際、村山の思想に共鳴して「マヴォ」に加わった版画家、岡田龍夫（一九〇四年生まれ。没年不詳）は、活字や約物（文字以外の記号類の活字）、込め物（活字組の空白部分を埋める素材）を大胆に駆使した本文組と紙面構成による装幀でセンセーションを巻き起こした萩原恭次郎の詩集『死刑宣告』（長隆舎書店、一九二六年）の巻末に次のように印刷宣言を寄せている。

「立体から綜合へ、綜合から構成への要求は最近の形成芸術界に於ける、各種の素材及要素の発

見、創造につれて益々進化し、今や綜合的社会運動芸術として各方面に実現されつゝあるようだ。殊にリノリューム、カットの発見の如きは確かに出版界に於ける一つのエポックメーカーである」

「それから紙質、活字、紙面構成、全体の構造等には特に注意を払った心算だし、在来のものよりは確かに傑出していると言う自信を持っている（後略）」

高揚した時代の気分がねっとりと伝わってくるようだが、執拗なまでの「構成」とマテリアルへのこだわりは、ヨーロッパの新しい本づくりの実験とリアルタイムでつながっているかのようである。

村山より一歳若い建築家であり、教育者である川喜田煉七郎（一九〇二〜七五）は留学体験こそないものの、バウハウスに学んだ数少ない日本人のひとりである水谷武彦の感化のもとにバウハウス・システムにもとづく教育システムを日本で始めたことで知られる。昭和六年（一九三一）に東京銀座に開校したわが国初めてのデザイン専門学校というべき「新建築工芸学院」がそれである。装幀を論じたものではないが、川喜田の基本理念である「構成教育」論と素材観に耳を傾けてみよう。

「しかるに構成教育では、紙なら紙をつかって何かを作ろうとする場合に、先づ、紙の材料の性質を生徒に、自発的に発見させる事から出発させる」

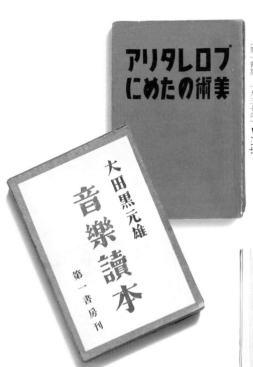

左─村山知義自装
『プロレタリア美術のために』
（アトリエ社、一九三〇年）▼ P.128

左下─装幀者無記名
大田黒元雄『音樂讀本』
（第一書房、一九三七年）▼ P.141

上・左─岡田龍夫装幀
萩原恭次郎『死刑宣告』
（稀覯詩集復刻叢書 名著刊行会
初版＝長隆舎書店、一九二六年）▼ P.131

「いったい、図画、手工の目的とするところは、物を我々が消費し、鑑賞する立場から、そのものが如何に美しいか、如何によいか、という事が批判出来る事と、その反対に、物を生産し、創り出す為の立場から、積極的に材料を認識し、それに対する最もフレッシュな技術を持つ事、の二つになると思う」（川喜田煉七郎・武井勝雄共著『構成教育大系』所収「構成教育とは」學校美術協會出版部、一九三四年）

ここではバウハウスの教育理念にならって、従来のような指導者の技術の模倣と切れ切れの技術指導にはない、マテリアルへの新しい接近法と素材の構造的な把握の大切さが説かれていることに留意したい。

村山や川喜田のような先駆的なアプローチではないものの、すでに市民権を確立しつつあった「商業美術」の関係者の間でも、書籍装幀は研究対象として論じられている。ひと回り上の世代である杉浦非水とともにわが国の「商業美術」運動の確立者といってよい濱田増治（一八九二～一九三八）が編著者となった『商業美術精義』（冨山房、一九三三年）では「書籍の装釘」の項の中で次のように説かれている。

「書籍の装釘となると、全部の体裁について考案される。先づ表紙、見返、扉、外被紙、函、背文字、裏、時には内容の紙、天という部面に迄入る。（中略）

表紙の用紙の性質からいえばクロース、紙クロース、羅紗、コーデリア、絹、更紗、麻、皮革、等がある」

用紙についての記述はこれのみであるが、「装釘」が書籍全体を対象とするものであるとともに、用紙の種類への関心を喚起している点において、当時の入門書としては評価に値するといってよいだろう。

装飾過多なあり方への反旗

本格的な造本への希求と用紙のはたす役割の重みを説得力ある物言いで語っているのは、画家や装幀家ばかりではない。小説家や詩人からの発言が少なくない。それは逆にいえば装幀が開かれた世界であることの証しであるかもしれない。

詩人の萩原朔太郎（一八八六〜一九四二）が『書物展望』誌に寄せた文章はとくに重みがある。

「最も洗練された無難の趣味は、単色無地の紙表紙に、質素なクロース背皮位をつけ、表題以外に一切文字を書かないのである。丸善などで見る舶来の外国洋書は、殆んど皆この種の垢ぬけた趣味で装幀されてる」

「然るに日本は、書物の装幀に関してごく浅い歴史しか持って居ない。印刷術も製本術も、西洋

に比して未だ極めて幼稚であり、第一に一般の装幀的美的趣味が発達して居ない。早い話が、外国では表紙に使う紙の見本が、黄色の一色だけで二百種もあるということだが、日本では僅か三種類位しかない。それも情趣のない、非芸術的な俗悪の色ばかりである。舶来の書物に見るような、奥行きの深い、渋味のある色の選択は、到底日本に於て不可能である。また仮りにそれが出来ても、肝心の製本術が幼稚のために、ダラシのない非美術的の本が出来てしまう」

『装幀』という要素の中には、表紙意匠、活字組方、内容紙質、製本技術等のものが含まれている。換言すれば此等種々の要素からして、始めて『装幀』が構成されるのである」（「装幀に就いて」、『書物展望』一九三五年四月号、書物展望社）

外遊体験はないものの、丸善に足繁く通うなど洋書に触れる機会の多かった朔太郎の指摘は勘どころをおさえている。

同じ文の中で朔太郎は、装幀を絵における額縁になぞらえて、「キュービズムや超現実派の絵に、ロココ式の金色燦然たる額ブチをつける人があるとすれば、それは美術の常識を欠いてるのである」とも書いている。二〇世紀初頭のアヴァンギャルド芸術を引き合いに出しているところにも、これまでにはない同時代的な関心と近代人としての意識が見てとれよう。

留意したいのは、朔太郎は優れて「近代の詩人」であったことである。それまでの叙情詩人の、あたかもとりつくろって飾り立てるような修辞法から脱した、自在でみずみずしい詩的言語を切り開

いたのが朔太郎であった。

そうした新しいスタンスそのままに、朔太郎は日本特有の内実をともなわない装飾過多な装幀のあり方を一貫して指弾している。そして、自ら自著の装幀を多数手がけているが、一例を挙げると『青猫』（新潮社、一九二三年）は、本文アンカット、だいたい色のクロス貼り製本で、表紙と函の上方に標題などを小さくラベル貼りしただけの簡素きわまりない仕上げが印象深い。イエローの地色も印象的だ。

朔太郎や先の東郷青児の論理の道筋に沿っていえば、主に画家の手になるそれまでの華美を競いがちな装幀は、逆にいうと、用紙の不備という日本の造本環境の構造的な欠陥を隠蔽するという倒錯した役割を果たしてきたともいえるのかもしれない。モダニズム建築が様式性と装飾性を否定して空間を純化させた結果、たとえば主要なボキャブラリーであるコンクリート打ち放しのマチエールの処理具合を際立たせるのと同様に、「垢ぬけた趣味」の装幀ほど、本の基本マテリアルである用紙の材質感とその良否をより浮き彫りにする。その意味でも、朔太郎らの主張は造本におけるモダニズムの方向をさし示しているといってよい。

＊

朔太郎の次の世代にあたるが、瀧口修造らとともに、昭和初頭からわが国への浸透著しかったシュルレアリスム運動の担い手となったのが北園克衛（一九〇二〜七八）である。ついで北園は昭和十年（一九三五）に「VOUクラブ」を結成して詩誌であり芸術誌である『VOU』を発行、モダニズム

の詩人たちやアーティストの拠りどころとなりながら、先鋭な言語美学の実験を展開し、あわせて出版デザインにも積極的にかかわった。戦後の昭和三十年代後半に発表した文章ではあるが、一般の著作以上に「微妙な気分」を尊ぶ詩集では、いちばん神経を使うべきなのは用紙だと説く。

「私たちが詩集を出版する場合に、いちばん心にかかるものは印刷紙である。局紙とか鳥ノ子とかというような、昔から珍重されてきた紙は、確かに理想に近いものである。しかし問題はその厚みであり、弾力性にある。また、印刷の効果が的確にあらわれないような紙質は、問題にならない。（中略）これまでは、アート紙がよく使われたが、二十年もすると、アート紙の詩集というものの欠点がよくあらわれてくる。この他特漉きの和紙などもあるが、現代の詩人の詩の感覚には合わない場合が多い。私はながい間、フランスの本によく見かける軽くてラフな印刷紙をどこかの製紙会社がつくらないものかと待っていたが、そういうセンスが日本の製紙会社にはないらしい」（〈詩集を作る〉『印刷界』一九六四年四月号〉

後半部分は朔太郎同様に辛辣であるが、昭和初期から装幀とレイアウトにおいても斬新な手法を切り開いてきたモダニストらしく、用紙に対する先取の姿勢にはリアリティがある。ついでながら、明治時代から詩集装幀が日本の装幀の発展の先導役を果たしてきたことを付記しておこう。

装幀デザイナーの姿勢と出版界の模索

さて、近代最高の造本家といってよい版画家、恩地孝四郎（一八九一〜一九五五）はどのような素材感を抱いていたのであろう？

愛書家を対象とした高踏的な雑誌『書窓』に寄せた文章を見てみよう。

知ることは装本意匠者の必要条件です」（「装本材料」、『書窓』第九号、一九三五年、アオイ書房）。

「意匠の事を語るに先立って順序として先ず、如何なる材料が装本のために用意されてあるかを述べる必要がある。意匠を組み立てるに当って先ず拠るべきは材料であるし、材料に関して

こう説き起して恩地は市販されているクロースや外装紙全般にわたって、懇切な解説をくわえている。広い目配りにたって、材料の適性を踏まえた具体的なアドバイスはまことに説得力に富む。本文用紙についても「本文の用紙は普通装案者は関与する場合が少いが、これも一冊の本の美術効果からいって装本意匠の中に加うべきである」（同上）として、上質紙ほかの用紙を組上に載せてこまごまと分析し、第一人者らしい見識を示している。

また、詩も残した版画家には「萬華鏡Ⅱ」《季節標》所収、一九三五年）に次のような一節がある。

「街角

　錯綜し、混交し、弾撥し、

　未来派と立体派と構成派が鉢合せする」

この未来派的なフレーズが示唆するように、恩地もまた異邦の新芸術運動の衝撃を咀嚼しながら、材料に対するセンシティブな感受性をはぐくんでいったといえるのではなかろうか。

ここで恩地の姿勢を補足すると、恩地の盟友として前記『書窓』を手を携えて刊行し（一九三五年創刊）、戦前の出版史に忘れがたい足跡を残したアオイ書房の志茂太郎（一九〇〇～八〇）は、第二章でも触れたように、『本』誌の恩地孝四郎追悼号に次のように寄せている。

　「ソモソモ『本』とは何か、である。

　印刷された紙を綴じたもの、イヤ綴じないで折り重ねただけの本もあり得る（この様式で素晴らしい美書は珍らしくないし、現に僕も試みて成功している）。ツキつめて行けば、紙と印刷だけで本は成り立つ。どころか、これがオーソドックスな本の姿だと言えるのである。美しき紙に美しく印刷され〻ば、純粋に、た〻それだけで美しき書物はあり得る。これが生れながらの書物の肉体美である。美しき肢体を装ってこそ衣服も化粧も初めて意義がある。美しい紙に美しく刷られた内容に、内容にマッチした外装を施してこそ、はじめて美書たり得る」（「造本青春」、『本』第四号・

挑発的ともいえるこの追悼文は、志茂自身の持論の開陳であるとともに、「敬愛する師匠」へのオ

マージュとして、恩地の姿勢をかなりの程度まで代弁しているといってよいのではないだろうか。

志茂と同じ出版人では、吟味した用紙を採用したことで知られるのが大正十二年（一九二三）創業

の第一書房社主、長谷川巳之吉（一八九三〜一九七三）であった。長谷川は新潟県の育ちだが、少年時

から翻訳物に親しんでいたというように、気骨ある生来のモダンボーイであった。そして、創業の

翌年、ロンドン大学に学んで帰国した音楽評論の大田黒元雄と知り合い、裕福な銀行家の子息であっ

た大田黒の資金援助を得て、経営を軌道に乗せる。

大田黒は出版造本の諸事に造詣が深く、装幀用のクロース、マーブル・ペーパーなどの見本をロ

ンドンから持ち帰っていたという。そして朋友の進言もあってのことと思われるが、その著書『音

樂讀本』（一九三七年）がそうであるように、第一書房の刊本は「輸入したコットン・ペーパーにオフ

セット印刷をしたので、凸版活字では味の出ない軟らかい紙面の効果を出して人目を引いた」とい

われる（林達夫「一冊の本」、布川角左衛門ほか編著『第一書房　長谷川巳之吉』所収、日本エディタースクール出

版部、一九八四年）。

このように第一書房は輸入紙の洋風な味わいとともに、長谷川が自ら才腕をいかんなく発揮した

イギリス色の濃い造本スタイルで一時代を築く。その背景には岩波書店との間のライバル意識が

あったと林達夫は指摘するが、金属活字による活版印刷一辺倒の時代におけるオフセット印刷の採用も時代を先取りしていたといえるだろう。

コットン・ペーパーはその名のとおり、元来、植物繊維ではなく、木綿繊維を原料とした洋紙であるが、当時は紙パルプから特殊な製法で抄紙できていたようだ。手触り感が軟らかいうえに、表面が粗くて光沢がないため、目が疲れない特長がある。

戦後グラフィックデザイン界のエースとして、デザインの社会的な認識の向上に功績のあった亀倉雄策（一九一五～九七）が初めて装幀を手がけたのも、この第一書房であった。亀倉は昭和九年（一九三四）、弱冠十九歳のときに長谷川に請われてサン・テグジュペリの『夜間飛行』（堀口大學訳）と『第一書房 自由日記』の装幀をしている。注目したいのは、その亀倉は先に述べた川喜田煉七郎の新建築工芸学院に学んでいることである。

第一書房と同じように用紙への周到な配慮をめぐらせながら、一九三〇年代に入ると、さらに西欧風装幀を突き詰めて、禁欲的でミニマルなスタイルを貫く、いわゆる「純粋造本」を極めた個性派出版社の光芒も忘れがたい。いずれも短命に終わったのは残念だが、白水社出身の江川正之（生没年不詳）が興した江川書房、その江川書房に触発されて野田誠三（一九一一～三八）が始めた野田書房がそれである。簡潔な外装と、本文用紙に楮紙や局紙、イギリス製アート紙を使用した限定出版による美本を残した。野田書房に範をとって、細川書店（一九四六年創業）がやはり純粋造本を標榜し、敗戦の傷の癒えない一九四七年に早くも別漉き和紙を本文用紙に使ったフランス装の「細川叢書」

の出版を開始し、戦後装幀のひとつの指針となる灯をともしたことも銘記しておきたい。

さて、繰り返しになるが、一九二〇年代を契機として、モダニズムの芸術運動の造形言語とその造本の挑戦からの少なからぬ触発があり、また西欧のオーソドックスな本づくりに学んだことも寄与して、表層だけの図案重視型から、書物の構造性を踏まえた装幀への転換がさまざまに模索された。それにともなって用紙の果たす役割がクローズアップされ、マテリアルの自立にともなう物性の認識までも広がりつつあったことは、わが国の装幀文化とグラフィズムの成熟を示すものといえよう。

こうして見てくると、用紙理解の深まりはわが国におけるモダニズムの定着とほぼ軌を一にしていたと要約できるだろう。先覚者たちの用紙への着目は、旧弊および旧来の美意識から脱け出ようとする「近代の意識」の所産であった。別にいえば、用紙の役割と機能がどう認識され、どう反映されてきたかを検証することは、「近代」の内実を問うことと同義だったのである。

原弘が監修し、口火を切った特殊紙の開発とその質的充実

なお、戦後の復興とともに、満を持していたかのようにさまざまな風合い・質感と色彩をそなえた特殊な洋紙（「色紙」、あるいは「ファンシーペーパー」、「ファインペーパー」）と良質な本文用紙が開発され、グラフィックデザインと交錯するマテリアルをめぐる環境は新しい局面を迎えることとなった。ジャケットや表紙、見返しなどに多様な〈顔かたち〉を寄り添わす特殊紙の開発では、グラフィッ

クデザイナーの原弘（一九〇三〜八六）が関連業界に協力を惜しまなかったことで知られる。原は前記の亀倉とともに、わが国にモダニズムを定着させた功労者だったが、とりわけブックデザインにおける貢献度において抜きん出ている。わが国のそれは、原がもたらした恩沢のもとに、やがて欧米の水準に優るとも劣らない取り組みが可能となった。

原の貢献度がよく分かるのが作品集『原弘　グラフィック・デザインの源流』（平凡社、一九八五年）である。療養中だった原が没する一年前に刊行されたもので、ブックデザインは田中一光（一九三〇〜二〇〇二、中の構成・レイアウトは江島任（一九三三〜二〇一四。田中は一九七〇年代半ばに始まる西武・セゾングループのアートディレクターとしての活躍が特筆されるが、二十代後半から、日本の伝統造形世界をみずみずしい解釈で現代に生かした「産経観世能」や「文楽」のポスターによってとびきりのセンスが注目され、それ以降、グラフィックデザイン界の中心的存在として長く時代を導いてきた。江島はクォリティマガジンのエディトリアルデザインの名手。

一九六〇年代から八〇年代にかけての雑誌黄金期はまた、そのエディトリアルデザインがブックデザインの胎動とも連繋しながら時代の感性を着地して圧倒的に支持された時代。同時代アメリカ雑誌デザインの際だって新しい波からの影響も見逃せない。その本格的担い手だった江島の代表作は、『ミセス』や『ハイファッション』、『装苑』、『NOW』（いずれも文化出版局刊）、『PLAYBOY日本版』（集英社）などだ。シンプルかつストレートなデザインながら、心地よい緊張感をたたえており、そこには硬質なポエジーがつねに宿っていた。なお、その江島の業績は没後の二〇一六年、愛

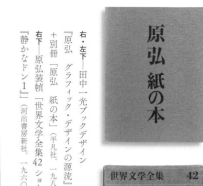

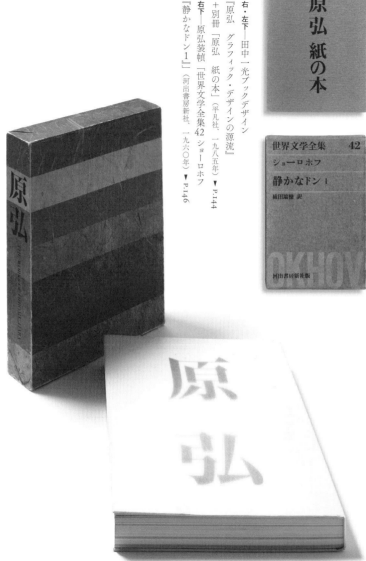

右・左下—田中一光ブックデザイン
『原弘 グラフィック・デザインの源流』
＋別冊『原弘 紙の本』（平凡社、一九八五年）▼ P.144
右下—原弘装幀 『世界文学全集42 ショーロホフ
『静かなドン1』』（河出書房新社、一九六〇年）▼ P.146

弟子の木村裕治によって作品集『アートディレクター江島任　手をつかえ』（リトルモア）としてまとめられた。

さて、作品集『原弘』は田中と江島というきらめく才能が強力なタグを組んだだけに非の打ちどころのない出来映え。原の多年にわたる足跡を丁寧にたどっている。

外函と表紙などを飾る題字「原弘」の端正さにも注目したい。田中オリジナルの明朝体書体である。横画がきわめて細く、縦画がたっぷりと太い。その対照が絶妙に取り合わせられ、気品ある凛としたたたずまいを刻んでいる。専門の書体デザイナーではない、著名デザイナーによるそれはきわめて稀少であり、田中の尽きない挑戦に感嘆する。後に文字数を追加して徹底的に彫琢し、その名も「光朝」としてフォント制作の大手・モリサワより発売されるに至ったことを付記しておこう。

この作品集で特記したいのは、別冊として「原弘　紙の本」があり、特殊紙開発に協力した四十四銘柄が収められていること。その最終ページには「色紙の制作について」と題して、「竹尾洋紙店の竹尾榮一という、特殊紙の開発に熱心な経営者が現われたおかげで、当時としてはかなり冒険と思われる、特殊紙という新作が実現したのである」とする原のコメントが載っている。「竹尾洋紙店」（現・竹尾）は紙の専門商社。明治三十二年の創業で榮一は二代目社長だった。

四十四銘柄のうちにはいまなおロングセラーを続けているものがある。「アングルカラー」や「NTラシャ」、「新局紙」などがそれ。このうち「アングルカラー」を函に使った原の作例にグリーン版といわれる河出書房新社『世界文学全集』（全四十八巻、一九五九〜六三年）がある。Ｂ6判のハンディ

な全集。活字主体のタイポグラフィカルな構成とあいまってじつに清新だ。アングルカラーはフランスの新古典主義画家、ドミニク・アングルが愛用した簀の目入り絵画用紙をイメージしたもので、色の細かい繊維を漉きこんだ、横方向に簀が浅く走っている用紙。全二十七色ある中で、ここでは深い緑色のものを採っている。

また、NTラシャは無垢な白から濃赤、漆黒に及ぶ百二十色のカラーバリエーションを備えている。時代を超えて愛されており、色紙の原点だといわれる。

現在、竹尾が扱うファインペーパーの銘柄は約三百、銘柄それぞれのカラーバリエーションで数えると七千種を越える。他の専門商社や製紙会社が扱うものを含めると、さらに増え、五百銘柄、総数一万種前後になるだろう。

*

原は書籍用紙に対してどのような考えを持っていたのだろうか？　それをうかがい知ることのできるエッセイに「書籍装幀における材質選択」がある《『PIC 著者と編集者』一九七一年七月号、創紀房》。前段で原は「本は商品である」と記している。ドライに割り切った見解である。

「本は、いわゆる普通の商品に比べて精神的な要素の強いものが多い。しかし実際に店頭で売られているかぎりでは、私はこれを完全に商品だという考え方をしています。ですから、書籍の装幀も普通の商品の着色・デザインをするのと、根本的には同じという考え方をとっていると

言っていいでしょう。よい本は売れなければ意味がないということです」

本の装幀はタバコや石鹸、菓子の包みなどのデザインと変わらないというのだ。東京藝術大学を卒業し、資生堂宣伝部を経て独立した女性グラフィックデザイナーである石岡瑛子（一九三八〜二〇一二）はいみじくも同様の意見を披露している。

「デザインの仕事をする者からみて、出版物は商品として扱いにくい点が多いが、それは出版物の性格がそうである面があるにしても、もっと他の理由からのようである。つまり、出版産業のほうに、本が商品である現実の部分から目をそむけていると思われるところがある。それが、本をつくるということをめぐって濃厚な神話が存在している原因ではないだろうか。実際にブック・デザインなどをしていて、経済的な問題で考え方がくい違い、困ることがある」（「私のデザイン作法」『PIC 著者と編集者』一九七二年二月号）

石岡は出版物固有の特質に理解を寄せながらも、出版社が守ってきたならわしきたりにこだわって、たとえばデザイナーへの報酬を、予算への個別の配慮を欠いたまま、一律の額を踏襲しているといった旧弊に異を唱えるのだ。なお、石岡は資生堂時代の前田美波里をモデルに起用したポスターが店頭から次々と持ち去られるという「事件」の引き金なって話題となったほか、一九七〇

年の独立後はパルコなどの一連のキャンペーン・ポスターがあり、資生堂時代にさかのぼる出版の仕事では森有正『遥かなノートル・ダム』（筑摩書房、一九六七年）、井上光晴『黒縄』（写真＝大石芳野、同、一九七五年）や『井上光晴詩集』（思潮社、一九七一年）のブックデザインに鮮やかな足跡を印している。八〇年代からはニューヨークに活躍の拠点を移し、一九九三年に映画「ドラキュラ」でアカデミー賞衣裳デザイン賞を受賞する、名実ともに国際的なトップアーティストだった。

原や石岡のように書籍を「売れてなんぼ」の一般商品と条件つきながら同様のものと見なすこと自体には一理あると思うが、通常の商品とは違い、書籍は用が済んだら「お役御免」とはならない側面があるところにもいわれぬ難しさがある。読み手にとってかけがえのない存在となって大切に愛蔵される場合も少なくないし、次代に伝えるべき遺産として引き継がれてもいく。また書籍装幀はすでに触れたように、ひとつひとつのテキストに寄り添うものであり、普通の商品にはない独自の多元的な時空をたたえていることも、原のように普通の商品デザインと同じように扱おうとする姿勢に違和感を覚えさせる。石岡のいう「濃厚な神話」の内にも、出版各社が厳しい現実との闘いの中で、親の子育てのように手塩にかけ、つちかってきた独自のノウハウがあって、よき社風、カラーを形づくる礎となっているという面もあることだろう。一概に否定はできないのだ。

前置きが長くなった。本題に戻ろう。「商品としての書籍」における用紙がそなえる材質感について原は次のように記している。

「三千円の本と八百円の本とでは、商品としての値段が違うわけですから、当然それだけのものをつけなければいけないという考え方で装幀の材料を選択します。この材料の質ということを、私は非常に大事にするんです。ですから、どんな安い本でも、読者が本を手にして、表紙から見返しから、扉、本文の紙というふうに手に触れる質感というか、材料のテクスチャーの組合せということですが、それを私は大事にするわけです。予算のなかでぎりぎりどこまでいいものが選べるか、もちろんいいものを使うに越したことはないんですけれども、そのなかでぎりぎりの線までつきつめていって、たとえば表紙に三色印刷していいという条件があって、そしてもう少しいい材料を使いたければ、印刷を一色減らしても上質のクロスを使うとか、私なりに予算のなかでやりくりするわけです。また、どこに重点をおくかということも大事で、ものによっては箱をぜいたくにするとか、箱は多少落としても表紙にかけるとか、その本の性質によって私が判断して決めます」（同上）

書籍の商品性にこだわりながら、表紙から本文に至る書籍固有の流れを考えのうちに入れた材質への柔らかなまなざし。原らが開発に協力した書籍用紙が豊かに整いつつあったことも、こうした指向を促す要因になった。先に記した私の懸念は杞憂だったようだ。

しかし、である。原の装幀は「デザインの論理」にはきわめて優れるものの、首尾一貫した筋道だけでは収まりきらないところに〈本〉の奥の深さがある。「画竜点睛を欠く」ではないが、その

深度をいささか欠いているのではないかと私には思えてならないのだが……。

*

次の世代ではグラフィックデザイン界を牽引した田中一光の協力を付記したい。田中が監修した

ファインペーパーには「TANT（タント）」や「里紙（さとがみ）」、「Mr.B（ミスター・ビー）」がある。

いずれも特殊紙の老舗メーカーである特種東海製紙の製品で顧問デザイナーとしての立場からのプ

ロデュースだった。なお、同社の前身のひとつである特種製紙は佐伯勝太郎が「欧米に劣らぬ特殊

紙の国産化」を企図して一九二六年（大正十五）に創業された。

TANTは「たくさん」であることを示す言葉「たんと」と瓜ふたつの、イタリア語で同じく「た

くさん」を意味する「Tanto」に由来するシリーズ名。語呂合わせめくものの、その名のとお

り一五〇色ものバリエーションを誇る。里紙はその名称からも想像されるように、日本の風土感が

滲みでる素朴な温みがもち味。Mr.Bはしっとりした風合いが特徴であり、印刷適性に優れているた

め発色がよい。

グラフィックデザイナーが開発に協力した例ではほかに、歴史ある国際的なコンクールであるワ

ルシャワ国際ポスター・ビエンナーレにおいて特別賞（一九八〇年）と金賞（一九九〇年）の受賞歴の

ある実力派であり、建築家としても活躍する矢萩喜従郎（一九五二年生まれ）による高級紙「ヴァン

ヌーボ」（フランス語で「新しい風」の意）シリーズを挙げたい。竹尾の主要銘柄のひとつである高級な

ファインペーパー（一九九四年発売）。何よりも豊かな風合いが特徴であり、中に空気を多く含むため、

軽いけれども嵩の高さがあり、厚さと軽さを両立させた書籍づくりが可能。しかも、しなやかで柔らかな触感をそなえながら、微妙なニュアンスのある光沢が再現できるという印刷適性をそなえている。

写真集などのビジュアルな本やポスターの印刷にも適している。

ファインペーパーの企画と販売の代表的な専門商社である竹尾は、このようにデザイン界との連繋に長く力を注いできた。販売促進にとどまらず、紙をテーマにその新たな可能性を探究する展示やペーパーショー、限定版『手漉和紙』（一九六九年）をはじめとする出版活動、欧米を含む名作ポスターの収集保存などにも継続的に取り組んでいる。デザイナーとの橋渡し役となる人材も社内から輩出しており、たとえば一九七〇〜八〇年代を中心にまさに潤滑油のような役割を果たした先駆者が、当時の企画部長、木戸啓（一九三四〜九七）だった。桑沢デザイン研究所や武蔵野美術大学でも講師を務めるなど、グラフィックデザインや書籍装幀において果たしている印刷用紙の意義のガイダンスにあたった貢献度には特別のものがあったことを銘記したい。

*

現在の印刷用紙事情で特記したいのは環境にやさしい紙づくり指向だ。一九八〇年代前半、劣化のはなはだしい酸性紙が物議をかもした。「本がボロボロに変わり果てた」と。ほとんどの洋紙に当たり前のように使われ、残っている酸性物質が元凶だった。長い間に紙の繊維を分解し、破損させてしまうからだ。その反省を踏まえ、酸性物質を含まない、耐久性に優れる中性紙の開発が進み、ファインペーパーを含めてそれが当然のように現在定着している。

また、限りある世界の森林資源を守ろうと、リサイクルペーパーに加え、非木材系の用紙が増えている。代表例を挙げると「ケナフ100GA」。アオイ科に属する栽培植物であるケナフパルプを新たな素材として一〇〇パーセント使用している。竹を使った非木材紙も。「タケ（竹）バルキーGA」は竹パルプ一〇〇パーセント使用。独自の風合いがえがたい。竹は成長もぐっぐっと早いので、これからも紙用として重みを増すのではないだろうか（上記二銘柄は竹尾の扱い）。

装幀は紙に始まり紙に終わるといっても過言でないが、あの萩原朔太郎が書籍用紙事情の貧しさを嘆いてからだけでも八十余年、近年の質量ともの、いやがうえの充実ぶりにくわえて、地球環境への意識の高まりには文字通り隔世の感がある。

はかないからこその紙の勁さを明日につなぐ

現在、電子本の普及にともない、「紙の本」の危機がかまびすしく論じられている。私にはその論議の行方にはさほど関心を持てない。「紙の未来」を信じたいのだ。

アメリカを代表する知識人といわれるマーク・カーランスキーは大著『紙の世界史　歴史に突き動かされた技術』（徳間書店、二〇一六年）の中で、ある識者の言葉を引用している。

「現時点で、紙にはまだコンピュータ画面より優位な点がいくつもあります。まず折り曲げられること。寿命が長いこと。これは紙の特性を備えた代替物がないからです。わたしは、紙はこ

れからもずっとあると思っていますよ。永遠という意味ではありませんが」

さらにカーランスキーは、電子メールにはハッキングや不正アクセス、改竄（かいざん）といった危険がつきまとうが、紙にはその心配がないとする。紙なら破けるし、燃やせる。破壊のしやすさも利点だと。深く得心する。

同じようにベネズエラ出身の図書館学者、フェルナンド・バエスは『書物の破壊の世界史 シュメールの粘土板からデジタル時代まで』（紀伊國屋書店、二〇一九年）の中で、「データでしか存在しない」電子本の危うさを説いている。たしかに図書館一館が丸ごとハードディスクに収まる利点はあるものの、図書館がサイバー攻撃を受けたり、ハードディスクの不具合が起こったりすれば、すべてが破壊されることになると。

また、生物学者の福岡伸一は、別の視点から紙の優位性を説く。電子化された文書はその保管も検索も便利この上ない。が、コンピュータやスマホ上の文字は、電気的な処理によってピクセル（最小単位の画素）を高速で明滅させているために、文字や画像は絶えず細かく震えている。そのため脳に、紙に印刷された文字ではありえない緊張を強いているはずであり、安心して読める阻害要因になっている。それゆえにじっくり読むには紙の上がよいのであって、その場合は電子ファイルを紙にプリントアウトしてからにしている。そのほうが頭によく入るのだ、と。鋭い指摘だ（福岡伸一の

動的平衡」、朝日新聞二〇一八年七月二十六日）。

最後に、現代の日本のグラフィックデザインの中心的存在である原研哉の文を引用して本論の締めくくりとしよう。

「紙の本質は、汚れやすく、傷みやすいという点である」（『白百』、中央公論社新社、二〇一八年）

紙はもろくてはかない。にもかかわらず、逆説的だがそれゆえのしなやかな勁（つよ）さ、秘めた力に思いを馳せたいものだ。

第五章　〈装幀家なしの装幀〉の脈流

── 著者自身、詩人、文化人、画家、編集者による実践の行方

一　著者自装の系譜をたどる

> 著者こそは凡ゆる装幀家の中の装幀を司るべきである。
> 装幀に一見識をもたない著者があるとしたら、
> それこそ嗤うべき下凡の作者でなければならぬ。── 室生犀星

北原白秋の「自分の意匠通り」へのこだわり

第一章で夏目漱石に始まる著者自装の試みや、出版人では齋藤昌三の特異な挑戦に触れた。が、編集者、著作者らの文化人による装幀は、現在きわめて稀少になった。著者の立場からの装幀への言

及も少ない。装幀デザイナーにすべて「おんぶにだっこ」というわけでもなかろうが、残念である。装幀が〈素人〉にも開かれ、門外漢がもっと口出しできるような状況が再び来てもよいのではないだろうか。それが装幀表現の活性化につながるはずである。漱石以後の著者自装の歩みをひもといてみよう。

象徴詩的な作法によって新しい文学空間を開いた「言葉の魔術師」北原白秋（一八八五〜一九四二）。西条八十、野口雨情とともに三大童謡詩人としても慕われる。国民的芸術家は装幀に意欲的だった。第二歌集『思ひ出』（東雲堂書店、一九一一年）［口絵］は、生まれ育った九州柳川周辺の風物を背景に、幼少年時代の情動をうたった二百余編からなる自装本。文庫本と同じ愛すべきポケット・サイズであり、世に問うた背景には、家業が傾き零落した実家とふるさとへのフツフツとたぎる、ひと筋縄ではいかない想いがあった。同書の前書きにあたる「わが生ひたち」にそのいきさつを書き添えている（ここでも現代文表記に改めて引用）。

「こうしてこの小さな抒情小曲集を今はただ家を失ったわが肉親にたった一つの贈物（おくりもの）としたい為めに」だったとし、「而して心ゆくまで自分の思を懐かしみたいと思って、拙いながら自分の意匠通りに装幀」した、と。表紙には巻頭の一篇「骨牌の女王」と照らし合うようにトランプのクイーンをあしらい、本文ページにはもの憂い表情の自筆人物カットが数点入り、競売で入手したという司馬江漢の「印象の強い異国趣味」がにじみ出る銅版画を二点収めている。そして「畢竟私はこの『思ひ出』に依って、故郷と幼年時代の自分とに潔く訣別しようと思う」と後のない決意を記すのだ。

本文構成も異彩を放っている。スミ一色の文字組の四周を赤インクによる、角に丸みをつけた罫で囲んでいるので二色刷りである。余白を十分に取り、囲みの罫の内側の、それぞれの見開きページ右・左上部にノンブル（ページ表示）を入れている。そのノンブルは六号（縦横約三ミリ）と思われる本文活字の倍近い大きさであり、手書きっぽい。白秋のこだわりが伝わってくるようだ。

朔太郎と犀星の挑発

　前記した北原白秋が主宰していた『朱欒』に掲載されたことで詩壇にデビューしたのが萩原朔太郎（一八八六〜一九四二）。日本近代詩の申し子的存在である。朔太郎とは三歳年少の、新しい叙情詩の世界を拓いた室生犀星（一八八九〜一九六二）は同じ号の「朱欒」誌に「小景異情」が掲載された。これが縁となって朔太郎とは生涯の友となった。そして競うようにともに自分の著作の自装に取り組んだ。

　朔太郎はスパッと言い切る。

　「いつかも他の随筆で書いたことだが、本の装幀というものは、絵に於ける額縁みたいなものである。額縁それ自身が美術品として独立したものではなく、内容の絵と調和し、内容を引き立てることによって、補助的の効果性をもつのである。だから最良の装幀者は、内容を最もよく理解している人、即ち著者自身だということになる」《日本への回帰》白水社、一九三八年。ちなみ

に同書は朔太郎自身の装幀）

犀星は喧嘩を売らんばかりに舌鋒鋭く、さらに挑発的である。

「自分は装幀家の装幀には倦怠を感じ、今のところ装幀的な考案は行き詰っているも同様である。殊に画家の装幀はその絵画的な偏屈以外には出ていない。癖のある画家の拵え上げた装幀がどれ程天下の読書生を悩ますか分らないようである。装幀が画家に委ねられた時代は、もういい加減に廃められてもいい。装幀に其内容を色や感じで現わすことは事実であるが、其書物の内容や色を知るものは恐らく著者以外に求められない。著者こそは凡ゆる装幀家の中の装幀を司るべきである。装幀に一見識をもたない著者があるとしたら、それこそ嗤うべき下凡の作者でなければならぬ。著者はその内容を確かりと装幀の上で、もう一遍叩き上げを為し鍛え磨くべきである。作者の精神的なものが一本鋭利にその装幀の上に輝き貫いていなければならぬ」（『天馬の脚』改造社、一九二九年。当然というべきであろうか、同書も犀星自身の装幀）

犀星は叙情詩的な小説も発表したものの、詩人としての共通点をもつふたりが、このように自分で装幀することへのこだわりを示すのは（ただし両者とも他者に依頼した著書もある）なぜだろうか？　理由なり背景があるはずである。

やはり私は、言語表現上での鍛え磨くプロセスとイメージ生成との間の親和の関係が彼らのバックボーンになっているのではないかと想像する。詩人にいわゆる絵心のある人が多いことはその証しになるだろう。そのロールモデルが西脇順三郎であるように。

朔太郎は自らの装幀に失敗作があると告白している。正直かつ率直だ。犀星の自著装幀にもいかにも素人くさいものがあることは否めない。ただ、作者ならではの息づかいが脈打っていることはたしかだ。朔太郎自装の『青猫』はその好例。詩人に固有の感性が、装幀というビジュアル化においても有効に働いていることに納得がいくのである。

犀星は戦後も『杏っ子』（新潮社、一九五七年）や『我が愛する詩人の傳記』（中央公論社、一九五八年）などの自装を手がけた。題字制作を委ねたのは版画家の畦地梅太郎。その滋味あふれる木版刻字の力を借りながら、生地金沢の古い家並みを思わせる、味わい深い装幀を残したことを銘記したい。

〈大谷崎〉のもっともよく知られる装幀論

著作者の立場からの装幀への言説。その中でもっとも知られるのは谷崎潤一郎（一八八六〜一九六五）の「装釘漫談」（初出＝讀賣新聞、一九三三年）だろう。七十九歳で逝く最晩年まで筆力が衰えなかったので意外に感じてしまうが、文豪は享年五十五歳の朔太郎と同年生まれだ。「装釘漫談」からポイントとなる部分を中心に引用してみよう。

「近頃では何から何まで人の手を借りず、細かいことに迄注意を配って、自分で一冊の書物を作り上げるのが此の上もなく楽しみである。されば装釘なども、良いにつけ悪いにつけ自分で考えないと自分の本のような気がしない」

ついで、回想記である『青春物語』（中央公論社、一九三三年）の場合は同書と「因縁の深い杢太郎君が意匠を凝らして」くれたと記す。蛇足ながら、中央公論社刊の当時の別の本の、巻末遊び紙に載っている自社広告には、谷崎を「文壇の麒麟児」とする紹介がある。木下杢太郎（一八八五〜一九四五）は医科に進んだ杏林の人であるとともに、耽美主義的な文芸誌「スバル」に戯曲を発表して注目された異才。劇作家、詩人、小説家として活躍し、谷崎とも交流があった。また、装幀術にも定評があり、『青春物語』は縞模様を配した、じつに端正な仕上げだ。なお、この装幀に際しての苦心は、杢太郎自身のエッセイ「本の装釘」の中で触れている。

そんな経緯で、文豪は他人に装幀を任せることがあったのであるが、「原則として自分の本は自分が装釘するのに越したことはない」と自装へのこだわりを隠さない。そして「殊に絵かきに頼むのは最もいけない」とぴしゃり言い放つ。

「どう云う訳か、絵かきは本の表紙や扉に兎角絵（とかく）をかきたがる。千代紙のようにケバケバしい色を塗りたがる。（中略）杢太郎君や佐藤春夫など上手であるが、本職の画家の考案した装釘で感

心したのを見たことがない」

画家による装幀への評価はじつに辛い。犀星とまったく同じ。だが、なにごとにも例外はつきも
の。ひとつ例を挙げると、谷崎は小説『蓼喰ふ蟲』（改造社・一九二九年）の装幀を、天才肌の画家で
ある小出楢重（一八八七〜一九三一）に依頼している。この小説は新聞連載を一書にしたものであり、
連載中の挿絵は小出。その才気あふれる秀逸な出来映えに文豪は励まされていた。実際、その挿絵
は石井鶴三による『大菩薩峠』（中里介山作）や木村荘八による『濹東綺譚』（永井荷風作）などと並び
称される近代挿絵史上、指折りの傑作とされてきた。そういう背景がこうした〈特例〉の背景となっ
たのだろう。その装幀は挿絵とはひと味異なる仕上げ。亀甲紋の変形のような簡潔な図柄の中に題
字を収めている。さすがは小出である。『板画』家ではあるが後年の棟方志功起用も、その才能を見
込んだ結果であろうと思われる。

さて、谷崎は『装釘漫談』中で、小説、詩、評論、随筆と多岐にわたる活躍を繰り広げた佐藤春
夫（一八九二〜一九六四）の名を挙げていた。ふたりは早くから親交を結んでいたが、一九二〇年代に、
佐藤と谷崎夫人千代子との間に恋愛問題が起こり、谷崎は大人を佐藤に譲るという文学史上、よく
知られる〈事件〉となった。のっぴきならない鞘当てがふたりにあったにもかかわらず、谷崎は佐
藤の装幀術を嘉しているのである。

その佐藤は若いとき絵筆を執って油絵に親しみ、二科会展に入選したことがあるように画才に優

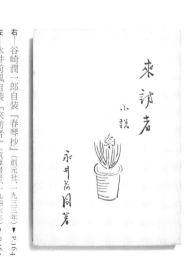

室生犀星自装〈題字＝畦地梅太郎、装画＝前田青邨〉
『我が愛する詩人の傳記』（中央公論社、一九五八年）▼ P.160

右—谷崎潤一郎自装『春琴抄』（創元社、一九三三年）▼ P.164
左—永井荷風自装『來訪者』（筑摩書房、一九四六年）▼ P.165

れた。自装に『南方紀行』（新潮社、一九二三年）などがあり、他にも交流のあった芥川龍之介の随筆集『梅・馬・鶯』（同、一九二六年）の装幀を手がけている。じつに伸びやかであり、闊達さが得がたい。なお、芥川はこの随筆集を出した翌一九二七年、自死した。

谷崎自装本には『春琴抄』（創元社、一九三三年）、『攝陽随筆』（中央公論社、一九三五年）、『吉野葛』（創元社、一九三七年）などがある。いずれも稚拙さを感じさせるところがあるものの、たとえば『春琴抄』は漆塗りによる蒔絵風の表紙が異彩を放っている。

*

一九二〇～三〇年代（大正～昭和初期）というかつてない出版文化の隆盛期。著者による自装本もこのように目覚ましい光芒を放った時代だった。朔太郎や犀星、谷崎の言説が刺激剤となり、著作者が互いに触発し合ったであろうことも理由に考えられる。出版界にもそれを受け入れる度量があったということだろう。それぞれの自装本が醸す、こぼれんばかりの豊饒な息遣いは今なお輝きを失っていない。

この時代に象徴される文化人による装幀作品世界は、現代の眼からすると古臭く感じられるところがあるのだろうか。とくに専門のブックデザイン界からの評価はきわめて低い。現代のデザイン語法だけに囚われている結果としか思えない。多様なかたちへの広いまなざしこそが、明日を拓くひとつのカギを握っているはずである。

戦後の著者自装の流れ

敗戦後の著者自装の脈流は、一九六〇年代後半あたりから顕著になるグラフィックデザイナーの進出によってきわめて細くなった。八〇年代以降の菊地信義らに始まる職掌としての「装幀家」あるいは「ブックデザイナー」の自立はそれを決定づけたといってよい。それでも自装本は間歇泉のようにポツポツと今日まで続いている。

永井荷風（一八七九〜一九五九）は一九四六年九月に筑摩書房から自らの装幀で『來訪者』を出した。当時の文豪は東京・麻布の自宅「偏奇館」が大空襲で焼け落ち、縁者を頼って流浪中の身。序文には「熱海和田浜にて　荷風散人識」とある。同書を私は安曇野市生まれの評論家・臼井吉見が結実させた業績の研究にあたっている同市在住Ｉさんからの厚意でいただいたが、大河小説『安曇野』（筑摩書房、一九六五〜七四年）を著した臼井は、同社創立者の古田晁とは旧制中学以来の刎頸の交わり同社企画を全面的にサポートした。

その『來訪者』は別紙題簽貼りの函入り。ソフトカバーの表紙は題字類が荷風自筆で、同じく朴訥な鉢植え植物の自筆カットが添えられている。墨一色の、まことに簡素な仕上がり。紙質は悪いが、敗戦後一年とは思えない造本の丁寧さが救いだ。

*

紙質が悪いといえば、あの太宰治（一九〇九〜四八）の著作の造本がおしなべてそうであることを思い起こさせる。太宰は活躍した時代が悪かった。戦中と戦後すぐの混乱期と重なるためだ。あまり

にアナーキーな時代相。そのため美しくて見栄えのよい装幀本が少ないのだ。因果な生涯の閉じ方だったが、今日なお変わりない不動の、とくに若い世代の間の熱狂的人気とは対照的に、造本面での際立つ貧相さもまた時代との不幸な巡り合わせだったとしか言いようがない。

補足すると、稀覯な初版本収集で知られる近代文学研究者、川島幸希が企画し、学長を務める秀明大学（千葉県八千代市）で二〇一五年に行われた「太宰治展　第一小説集『晩年』」でもその印象は同じだった。同展は太宰の意に沿ったものと川島が指摘する、簡潔な装幀が水際だつ『晩年』（砂子屋書房、一九三六年）を始めとする天才作家の著作を一堂に閲覧できる貴重な機会となっていた。

*

愛や孤独、死をめぐるテーマを深く掘り下げ、たゆたう心理を描いた小説家、福永武彦（一九一八～七九）の初めての小説集『塔』（眞善美社、一九四八年）。著者自製である。『來訪者』の翌々年刊。やはり紙質がよくない。薄い青一色印刷の表紙は、標題作通りの、塔の外壁の一部であるかのような、市松模様の変形のようなパターンをあしらっている。市松模様は通常、白と黒の正方形を上下左右交互に連続配置するが、その黒い正方形部分が斜めに二分され、二等辺三角形の鱗状になっている。そのため鱗模様の変形のようでもあるが、規則正しいリズムが織りなす小気味よさがえがたい。温かみある題字レタリングも福永によるものだろう。なお、福永は現代文学の旗手であり、河出書房新社版の『日本文学全集』全三十巻（装幀＝佐々木暁）の個人編集などでも声価を高めた池澤夏樹の厳父である。

台頭した女性詩人の健闘

昭和後期以降の詩壇を特色づけるのは女性詩人の進出。そのひとりである富岡多惠子（一九三五年生まれ）は一九七〇年、自著『厭芸術反古草紙』（思潮社）を自ら装幀した。人を喰ったような、乾いた詩情の連弾。装幀もじつにアッケラカンとしている。さえた緋色（ひいろ）の地に書名・著者名が左右均等の縦組で入っているだけだ。素っ気なさがこの詩篇に似つかわしい。見返しは自筆と思われる装画。赤いバラが緑色の地の上にいくつも規則正しく対角線状に咲きそめている。赤と緑の対比が鮮烈だ。

少し横道にそれると富岡には異色の小説『壺中庵異聞』（文藝春秋、一九七四年）がある。豆本づくりに情熱を燃やして逝った「壺中庵」こと「横川蒼太（こうちゅう）」をめぐる人物模様を描いている。モデルは江戸川乱歩の実弟、平井蒼太。その平井を支えた書物愛好家「橘村好造」の専門誌への寄稿文だとして「わたし」は小説中でそれを「引用」している。

「書物理論の正統的解釈からいくと、本とは工芸品である。用と美の調和に工芸品の特質がある。資本主義の高度化は本をますます商品化し、時によって本を道具化していくともいえるが、前世紀におこったウィリアム・モリスの書物工芸運動とその理論が、書物理論の正統である」（同書）

橘村好造のモデルは書物研究家、峯村幸造であろう。本の美術性への熱い確信が伝わってくる。な

お、富岡のパートナーだった池田満寿夫は貧しかった若きころ、平井蒼太の小型本づくりに協力して版画を製作した。小説では池田は「沼田ミツオ」として登場するが、やはりその小説にも記されているように「わたし」こと富岡も函づくりなどを手伝ったに違いない。

*

同じく主要な女性詩人のひとり、吉原幸子（一九三二〜二〇〇二）。東京大学仏文科を卒業後、劇団四季に入り、舞台女優として活躍したことがある。劇団四季は当初、慶應義塾大学仏文科と東大仏文科の学生を中心として結成された演劇カンパニー。異色の遍歴を経て詩作の道に入り、翻訳など含む多方面にわたる文学活動を繰り広げた。自装詩集が『夢 あるひは…』（青土社、一九七六年）。函には横組・箔押しで書名が、表紙には濃い茶色の地に書名が同じく横組の箔押しで入っている。富岡の自装詩集と同じように簡潔な仕上がりだが、横組による布置のためだろうか、清々しい端正さが際立つ。

アメリカ・アラスカで執筆活動を始めたことで知られる大庭みな子（一九三〇〜二〇〇七）は一九八二年に刊行した小説『寂兮寥兮〈かたちもなく〉』（河出書房新社）を自装した。帯で「女の性を芳醇な香りで包むポルノグラフィ」と刺激的に銘打っており、同年度谷崎潤一郎賞を受賞した意欲作。函にやや崩した楷書風の題字と著者名を自筆で配し、その背景にいくつもの果実のような形象を薄く刷り込んでいる。拍子抜けするほどに素っ気ない仕上がりだが、かえってビクともしない腰の据わりようを強く印象づける。

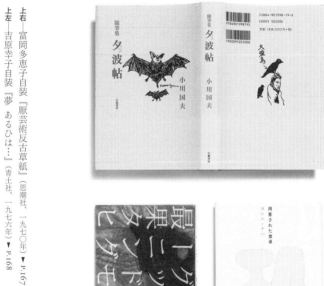

上右―富岡多恵子自装『厭芸術反古草紙』（思潮社、一九七〇年）▼ P.167

上左―吉原幸子自装『夢 あるひは…』（青土社、一九七六年）▼ P.168

右―小川国夫自装『夕波帖』（幻戯書房、二〇〇六年）▼ P.172

下右―カニエ・ナハ自装『用意された食卓』（青土社、二〇一六年）▼ P.174

下左―最果タヒ自装（装画＝田辺ひとみ）『グッドモーニング』（思潮社、二〇〇七年）▼ P.174

大庭の自装本を見ると、著者と装幀との関係に思いを馳せたくなる。版元から届いて初めて目にした自著の装幀が意に沿わないものであったなら、それは著者にとって不幸な事態である。鋭い批評性とともに深淵な詩精神を貫いた北海道積丹半島生まれの詩人、吉田一穂は一九七〇年に刊行した『吉田一穂大系』全三巻（仮面社）の装幀（宇佐美圭司）が気に入らず、破り捨てたという（北海道立文学館「極の誘ひ　詩人吉田一穂――あゝ麗しい距離（デスタンス）」展図録より）。一穂は装幀に一家言を持っていた。自ら装幀をすればこうした不快事はありえないだろう。大庭の場合も、先に記した永井荷風の場合も、その自装本の巧拙をうんぬんしても始まらない。いかに等身大の自分自身を出すか、に尽きるだろう。余計な気取りも背伸びも無用。自然体で臨めばよいことをふたりの実践は示している。

〈世界のムラカミ〉の記念碑的な自装本

まるで天からのひと足早いクリスマス・プレゼントあるかのように、一九八七年の初秋九月、パリッと決まった著者自装本が書店の平台できらめいていた。村上春樹（一九四九年生まれ）の小説『ノルウェイの森』上・下巻（講談社）［口絵］である。真紅（上巻）と濃緑（下巻）のカバー、それに増刷時には金色の帯という、いわゆるクリスマス・カラーによる心憎い演出によりベストセラーとなり、ムラカミ人気の決定打となった。

単行本だけで上・下巻四百万部を超える。「装幀の勝利」とまで喧伝されたことは記憶に新しい。文庫版は当初、別の仕立てだったが不評だった。そのために単行本のデザインに戻され、その結果、売れ行きも回復したという。

共同通信社編集委員・小山鉄郎は村上への取材を介して、「赤と緑の反転以外にはないと思った」いう小説家の意図を紹介している（「風の歌 村上春樹の物語世界」、信濃毎日新聞、二〇〇八年四月二日）。上巻が赤の中に題字・著者名を緑、下巻が緑の中に題字・著者名を赤であしらうという「反転」構造。

そして赤は「生」の象徴、緑は「死」の象徴であり、それゆえ上巻の装幀は「死（緑）は生（赤）の中に一部として存在」しており、下巻では「死（緑）の中にも生（赤）が一部として存在している」ことを示しているとする。死と生がすぐ近くにあることが村上作品の特徴となるテーマ性であるが、そのこととの照応がこの装幀にみごとに具現していると小山は読み解くのだ。

もとよりベストセラーとなったのは小説自体の魅力が大きくあずかっており、すべてを装幀のせいにするつもりはないが、村上の周到な〈たくらみ〉が功を奏したのだ。二十世紀後半を代表する著者自装本の不朽の名作となった。

そしてこのミニマムな装幀の刊行年が、バブル景気（一九八七～九一年）の始まった年であったことに留意したい。大仰なデザインが盛行していく中でのこの潔いまでの反時代性。バブル崩壊後に盛んとなるミニマリズムをいち早く先駆けるものだといってよい。

なお、言うも愚かというべきだが《世界のムラカミ》は作家である。装幀の入稿版下までつくってはいない。いや、つくることができなかったというのが正しいだろうか。村上の素案に沿って実際の版下づくりにあたったのは（版下不要の現在のデジタル時代とは異なり、当時はまだ製版用の原稿が必要だった）、中堅の実力派デザイナー、山崎登（一九四五年生まれ）。山崎は日本デザインセンターに在籍

していたとき、上司である原弘の仕事のアシスタントであったことで知られる。講談社は村上の装幀とするのか、実際に手を下した山崎による装幀とするのか、その表記に迷ったのではないだろうか。装幀者名は目次の後などや奥付に記されるのが一般的だが、『ノルウェイの森』ではカバーに記されている。きわめて異例の扱いだ。オモテに出ることなく、黒子に徹して見事に役割を果たした山崎に拍手を送りたい。

*

著者自装の系譜は細い流れではあるが、さらに続いている。

写真家の藤原新也（一九四年生まれ）が自著『印度放浪』（朝日新聞社、一九七二年）のカバーに使ったのは、茶毘に附される前の、死化粧をほどこされ、供花に包まれた遺骸写真！　世界的に見ても前例のないであろう驚天動地の仕立てである。

幅広い分野を横断する音楽評論で知られた中村とうよう（一九三二～二〇一一）自装のポピュラー音楽論『俗楽礼賛』（北沢図書出版、一九九五年）は花々のスケッチをあしらった函入りで表紙はクロス装。本文は金属活字組を清刷にとってオフセット印刷という贅を尽したつくりである。「ぼくの考える"本らしい本"」づくりに徹したと著者は記している。

作家・小川国夫（一九二七～二〇〇八）は晩年に随筆集『夕波帖』（幻戯書房、二〇〇六年）を自装した。小川文学というと、私のような世代には、フランス留学中にバイクで回った地中海沿岸の旅行の経験を作品化した『アポロンの島』（当初一九五七年に私家本として刊行）の清新な読後感が鮮やかだ。『夕

波帖』のカバーを飾るのは空を飛ぶコウモリ二匹の自筆線画。が、その頭部は耳の立った犬のようでもあり、諧謔味がにじむ。フランス文学系の作家、堀江敏幸（一九六四年生まれ）は『なずな』（集英社、二〇一一年）を自ら装幀した。軽いタッチの装画がさわやかだ。不動の人気作家、片岡義男（一九三九年生まれ）が自装した短編小説集『木曜日を左に曲がる』（左右社、二〇一一年）はじつにあか抜けている。装画のない、明朝体活字と罫線だけのシンプルな仕立て。その罫線がさえた赤と、千草色というのだろうか、鮮やかな青の二色であることも、心地よいアクセントを添えている。

次世代女性詩人のさらなるトライアル

再び詩人による自装へ。先に富岡多恵子と吉原幸子の自装詩集を取り上げたが、二十一世紀以降、次世代女性詩人の自装への挑戦が目立つ。

第七回中原中也賞（二〇〇二年度）受賞詩人である日和聡子（一九七四年生まれ）の詩集『風土記』（紫陽社、二〇〇四年）。紫陽社は〝現代詩人〟荒川洋治が主宰する版元。特太明朝による書名がズバッとカバーの天地の半分以上を占めて大きく組まれ、中明朝による著者名がその下に小さく収まっている。まるで大富士と側火山・宝永山との間の大小関係のよう。装画もなければカットもない。題字と著者名、それに版元名（ここでは背に記されている）さえあれば成立する装幀。その原形をなんの迷いもなく開示しているかのようだ。何という素朴さ！　「華を去り実に就く」とはこのことだろう。玄米食を食しているかのようだ。

若い世代に絶大な人気を誇るのが最果タヒ（一九八六年生まれ）。明らかにそうだと推測できる特異なペンネーム。経歴については詳らかにしていないが、京都大学で理系を学んだことは公になっている。その第一詩集であり、最年少で第十三回中原中也賞を受賞して注目された『グッドモーニング』（思潮社、二〇〇七年）は自装。書名と著者名を同じサイズで大きく横に並べている。思い切りのよさが際立つ。装画は田辺ひとみ。おのずと眼を引く清新な淡紅色で刷られており、はっきりとは分かりにくい、いわく言いがたい不思議な空間の広がりの中で、少女が手を合わせてひたむきに祈っているように見える。少女から大人の女性へと移行する狭間での、揺らぎながらも「鮮やかな色を帯びて」開かれていく心の劇を確と刻んだ詩世界と共鳴しているといってよいだろう。

なお、この後次々と刊行される最果の詩集の大半は一九八五年生まれのブックデザイナー、佐々木俊が担っている。映画化された『夜空はいつでも最高密度の青色だ』（リトルモア、二〇一六年）に代表されるように祝祭的な高揚感に包まれた構成術が佐々木の持ち味だ。

同じく第二十一回中原中也賞に輝いたカニエ・ナハ（一九八〇年生まれ）の詩集『用意された食卓』（青土社、二〇一六年）も著者自装。小さく控えめに布置された題字類。けれんがない。それと呼び交すように、中島あかねによる、体内の何かの器官を思わせるような、あるいは生き物でもあるかのような、震える線からなるノホホンとした簡潔な装画が印象的だ。

カニエ・ナハはブックデザイナーとしても活躍している。そのひとつが暁方ミセイの詩集『ブルーサンダー』（思潮社、二〇一四年）。ブルーサンダーは貨物車を牽引する、EH200型電気機関車のこ

ん』（思潮社）が二〇一二年に第十七回中原中也賞を受賞している。

［二］詩人による装幀に流れる抑制の効いたリリシズム

吉岡実が開示した「あきのこない本」

　原弘が新たな方法論を指し示していたほぼ同時期に、やはり旧来の手法がまとわっていた〈澱《おり》〉のようなものへの強烈な嫌悪感に基づいて、それをきれいさっぱり洗い清めようとしたのが、詩人たちと、詩集出版に携わった『書肆ユリイカ』を主宰した編集者、伊達得夫らであった。彼らは原のような装幀のプロフェッショナルではなかった。それゆえにこそというべきか、詩的直感とクリアな問題意識との結び付きにたって、エスプリとセンシビリティの鋭いひらめきを示すことができたのである。別に言うと、過剰につくろうのではなく、本然に真摯《しんし》に向き合って昇華した、抑制の効いたリリシズムが際立つのである。

　詩人の中で、もっとも尖鋭な方法論を生涯貫いた旗手は、主知的な詩法を実践して後続世代に大

とだというが、疾走感あふれる詩世界と共振する「ししやまざき」による装画が鮮烈だ。その装画が入っているのは大きな帯。本全体の四分の三ほどを占める。大胆な取り合わせが異彩を放つ。なお、暁方も第一詩集『ウィルスちゃ金色箔押しで入っている。対してカバーはスミ一色で題字類が

きな影響を与えた北園克衛（一九〇二〜七八）。旧弊をやり込める、歯に衣着せぬ論客としても鳴らした。タイポグラフィに対する鋭い感性は、外装のみならず本文の体裁にも発揮されており、方向性では原と共通するものがあった。欧米の新しい動向も原と同様に積極的に吸収している。ただし、実現されたものは原とはいささか異なるポエティックな資質をいかんなく発揮している。主宰した同人「VOU（ヴァウ）」と同名の機関誌はその優れた例。グラフィックデザイン界に及ぼした感化も大きく、同人では清原悦志らが育った。

ついで、詩的言語の自立をはかる「言語詩派」の担い手として戦後詩に鮮烈な光芒をしるした吉岡実（一九一九〜九〇）の装幀に注目したい。吉岡は敗戦後間もない四六年に恩地孝四郎の知遇をえたことが契機となって装幀の研究を始めていたが、五一年入社の筑摩書房において、同社刊行書の装幀を翌五二年から継続的に手がけるようになった。それは岩波書店やみすず書房と共通する、信州系版元らしい実直な出版路線を介してつちかった美質を十分に吸収したうえで、独自の工夫を重ね合わせた仕事だといえよう。別にいうと、いわゆる「社内装幀」の理念の継承と発展を、筑摩書房の看板である文学全集ものを中心に具現しつつ、洗練させたのだ。一九七〇年代の『西脇順三郎全集』全十一巻［口絵］はそのひとつ。一連の仕事が評判を呼び、後年は他社からの依頼もふえた。

吉岡は詩作において絶えざる自己更新を自らに課した。自身の詩集自装を含め、装幀においては、一貫して硬質な金属活字の明朝体対照的にゆるぎない自分の美学を守りとおしたことが興味深い。書体による題字類を布置し、そこに小粋なカットを配しただけのスタイル。左右対称形の構成法が

定番でもあった。そして、シンプルをきわめながらも、吉岡独自のテイストが匂い立つ。いいかえると、だれでもない独自の磁力をそなえているのが吉岡流の真骨頂なのである。

「要するにね、ぼくの中には"あきのこない本"、"いやみのない装丁"という気持ちが基本としてあるんだよ」

吉岡は装幀作法ついて多くを語らなかった。それでも朝日新聞のインタビューに答えた際の右の言葉にその姿勢は集約されるだろう（同紙［装丁でも才能発揮する詩人の吉岡氏］一九七六年四月二七日）。

*

なお、吉岡の精神を引き継ぐかたちで、吉岡の指導と社内装幀の伝統の中から、後にわが国初めての装幀を専門とするデザイナー、栃折久美子（一九二八年生まれ）が育った。筑摩書房を創立した古田晁とは旧制松本中学（現・松本深志高校）の同級生であったことにさかのぼる盟友・臼井吉見（文芸評論でも活躍）が教壇に立っていたときの東京女子大学の教え子が栃折。吉行淳之介や石川淳の装幀で知られるが、その端正なたたずまいはいまなお色あせていない。そして、栃折の独立と入れ替わるようにして多摩美術大学出身の中島かほる（一九四四年生まれ）が一九六七年に入社。長く同社の社内装幀の「顔」となった後、二〇〇〇年末に独立。シンプルで澄みやかだが、時の花をかざすような晴れやかな装幀術に定評がある。誰もが認める代表作は『マラルメ全集』全五巻（筑摩書房、一九八九〜二〇一〇年）だ。続いて七二年の入社後、約七年にわたって社内装幀に携わった加藤光太郎（一九四八年生まれ）の堅実な仕事も銘記したい。

吉岡実の継承者、平出隆の最前線を行く取り組み

　吉岡実のDNAを継ぐ詩人による装幀の現代の最も重要な担い手は平出隆（一九五〇年生まれ）だろう。とにかくセンスのよさと柔らかな知的フットワークが並外れているのだ。

　平出は一九七〇年、一橋大学社会学部入学と同時に、小規模ながらたしかな理念に基づく実技指導に当たっていた「美学校」（東京・神田神保町）でも学んでいる。美術への関心の高さがうかがえるだろう。同校は尖鋭な創作活動を繰り広げていた中村宏や中西夏之、赤瀬川原平といった名だたる異能が指導陣に名を連ねていた。平出が学んだ一九七〇年代ではないが、八〇年代の同校の募集広告には「吾々にとって芸術は可能かという公案にビームを合わせる以外―それに手練れの道具を武器としてこのあきらかに駄目な時代に―私達と切りむすぶわけにはいかないか」とある。挑発的だ。そして「実技の外に現代表現技術に関連した最高の陣容が構成する講義日程を編みます」とうたっている。

　平出が選んだのは「博物細密画」の工房で、自作小説『鳥を探しに』（双葉社、二〇一〇年）の中の記述によると講師は立石鐵臣（一九〇五〜八〇）だった。立石は台北生まれ。日本が統治していた台湾で活躍した洋画家である。第二章で紹介した文学者であり、同じく台湾で文芸活動を繰り広げていた西川満とも親交を深めた。なお、子息のひとりに女子美術大学で指導に当たった洋画家・立石雅夫がいる。はか植物や昆虫の細密画を中心に究めた画業だったが、戦後は日本に引き揚げていた。

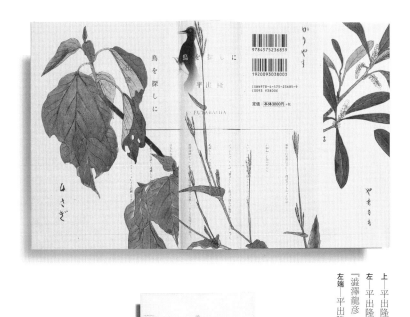

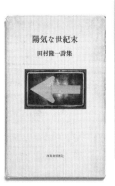

上──平出隆自装（装画＝平出種作）『鳥を探しに』（双葉社、二〇一〇年）▼ P.178

左──平出隆による出版プロジェクト「via wwalnuts 叢書」2

『澁澤龍彦　夢のかたち Ⅰ』（表紙装画＝澁澤龍彦、c/o 平出隆、二〇一八年）▼ P.183

左端──平出隆装幀　田村隆一『陽気な世紀末』（河出書房新社、一九八三年）▼ P.180

らずも立石を仲立ちとして〈愛書スピリット〉の流れのひとつが、西川から平出へとつながれた観がある。いささか強引なくくりかもしれないが重ねてみたいと思うのだ。

平出は、大学卒業後、大手印刷会社に勤めたことがあった。ついで河出書房などで編集者としての経験があり、造本にかかわる環境に身を投じてきたことも力となっているだろう。

装幀ではたとえば、河出在籍中（一九七八～八七年）の仕事に、同社刊の田村隆一詩集『陽気な世紀末』（一九八三年）がある。函を飾るのはどこかの国の一方通行を示す矢印標識のカラー写真。回りを赤い細枠で囲んでいるのが心地よいアクセントとなっている。題字類は横組の明朝体で左右均等に布置され、書名のみブルー。白い矢印の地のブルーと照応している。さりげないようでいて、余白美を周到に目配りした味わい深い仕立てだ。同じく同社刊の、小川国夫の長篇小説『或る過程』（一九八八年）は端正さが光る。

八七年の退社後、九〇年より多摩美術大学の教壇に立つ。大沢退二郎の詩集『夜の戦い』（思潮社、一九九五年）は、カバーや表紙など外回りの深みある色紙（ファンシーペーパー）の選択の巧みさが際立ち、箔押しによるタイトルなど題字類の簡潔な布置がまた小気味よい。

自著装幀の代表的なものではまず、新潮社装幀室の名手、望月玲子とタグを組んだ『伊良子清白』（同社、二〇〇三年）〔口絵〕を挙げたい。帯にうたうように、「十八の詩篇を積んだ『孔雀船』を残して、明治の詩壇から消え去った清白の峻烈な生涯の謎」に迫った、会心の一書。函入りの二分冊であり、その分冊は「月光抄」と「日光抄」に分かれている。「月光」のオモテ表紙は右側半分が利休白茶

というのだろうか、ひそやかな赤みをたたえる明るい灰黄色、右半分はまっさらな白。「日光」は右半分が同じ白で、左は青みの明るい灰色である銀鼠（錫色）。ふたつは別紙による、手の込んだいわゆる「継表紙」である。したがって片方は色違いとはいえ、合わせ鏡状になっており、分冊を横に並べると真ん中のピュアな白を中心にして左右に前記した奥ゆかしい淡色が対峙する形になる。「清白」という雅号とその高潔な詩世界の見事な映し絵となっているのだ。伝統あるドイツ・ライプツィヒ市の国際ブックフェア併催「世界でもっとも美しい本」コンクールにおいて受賞候補となったのもうなずけよう。ちなみにライプツィヒ市はドイツ有数の歴史ある出版都市。「岩波文庫」が範にとったあの「レクラム文庫」発祥の地でもある。

前記した自装『鳥を探しに』は画師だった祖父・平出種作が遺した彩色花鳥画をカバーや見返しに使っている。丹精を込めた、質朴さが目にやさしい。カバーの題字類は一文字が六ミリ弱、活字でいえば一六ポイントほど。極端なほどにさらりとした慎ましさが目を引く。

近刊では自伝的なエッセイ『私のティーアガルテン行』（紀伊國屋書店、二〇一八年）がある。和文による題字類の表記は本書でもきわめて小さい。が、ボールド（線の太い）なサンセリフ書体による、大ぶりな題字併記が鮮やかに目を射る。ヘルベルト・バイヤーがバウハウスで指導時に試みたタイポグラフィカルな構成を彷彿とさせる。ちなみにベルリンはバウハウスの最後の拠点だった。その題字には「TIERGARTEN MEIN LABYRINTH」とある。「ティーアガルテン」はベルリン中心部にある広大な公園。平出は一九九八年から多摩美大が用意した自由研究休暇のかたちで約一年間、ベルリン

で過ごしており、ティーアガルテンを「我が迷宮」としたのは、幼年時代に哲学者ヴァルター・ベンヤミンがこの公園に入ったときと同様の想いと、平出が足を運んだ折のそれとが密やかに共振したからだ。

　　*

　はじめに平出を吉岡の継承者と書いた。端正な装幀術はまさにそう形容するにふさわしい。が、吉岡時代とは違い、本をめぐる環境は大きく様変わりした。〈本〉というタンジブル（tangible　触知できる具体物）への揺るぎない信頼感に基づいて装幀に手を染めていた吉岡の時代とは大きく様変わりしたといってよい。制作現場のデジタル化による装幀表現の平準化、電子書籍の浸透、書籍と雑誌販売の底の知れない失速、それに伴う大手出版流通の行き詰まりなどなどだ。

　こうした地殻変動を背景に、平出は〈本〉および〈版〉のあり方そのものの可能性に対してきわめて意識的であり、挑戦的である。学生時代にすでに同世代の詩人、稲川方人、河野道代とともに「書紀書林」を設け、詩誌『書紀』『書＝書紀』などを刊行したのはその初期例である。そして、詩作のほかに、先に記した以外にも海外でベストセラーとなった『猫の客』（河出書房新社、二〇〇一年、装幀＝菊地信義）などがある。小説、それにエッセイ、評論などが加わる活躍を継続しながら、さらには、時流に与せず自立した活動を続ける加納光於、中西夏之、若林奮らの美術家、彫刻家との協働をクロスさせながら、「自分の書いたもの、書くものを、すべて郵便のかたちにしてしまおうという構想」（『私のティーアガルテン行』）の実現に邁進する。二〇一〇年に立ち上げた出版プロジェクト

「via wwalnuts 叢書」がそれだ。わずか八ページの袋綴じのような特殊製本。封筒入りで読者の元に届く。『雷滴　その拾遺』『澁澤龍彦　夢のかたち』といったタイトルが叢書スタート時を飾った。

平出のいう「郵便のかたち」でただちに喚起されるのは、平出のドナルド・エヴァンズへの並々ならぬ傾倒である。アメリカ生まれの画家エヴァンズは、架空の国々が発行したと想像する「郵便切手」を水彩で描き続けたが、一九七七年にアムステルダムで火災に遭い、三十一歳という若さで逝く。特異な夭折画家への愛惜は、『葉書でドナルド・エヴァンズに』（作品社、二〇〇一年、装幀＝横田茂）に結実したが、平出は同書を前記した「via wwalnuts 叢書」に続く「叢書 crystal cage」（平出隆造本プロジェクト）の一書として再刊している。

既存の出版システムに乗らない「リトルプレス」の試みの中にあって、その最前線をいく平出。時代の課題を先取りしつつ、また、本がもつ力への確信に支えられながら、その再構築をはかる取り組みの核にあるのは、時代を透視する詩人としての鋭く深い言語感覚であろう。

このようにスタンスの自在さが際立つ平出の開かれた活動で最後に付記したいのは、千葉県佐倉市の、下総台地独特の美しい起伏内に立地するDIC川村記念美術館で二〇一八年十月から一九年一月まで開催された大がかりな「言語と美術──平出隆と美術家たち」展。「無二の言語を発する」美術家たちの「言語を聴き取りたい」とする平出の企図を、すでに触れたドナルド・エヴァンズ、加納光於、中西夏之、若林奮、それにジョゼフ・コーネル、河原温らの美術家作品との対話を重ね合わせることで結実させた刺激的な展覧会であった。もとより会場では、平出が手がけた装幀本と前

三 文化人による装幀の多彩な展開

カリスマ建築家、白井晟一の聖なるアルカイズム

建築家、白井晟一（一九〇五～八三）は私たちのような世代にとってカリスマ的な存在である。美術館では東京・渋谷区立松濤美術館、磯崎新設計である八王子市・東京造形大学キャンパス内にある附属美術館の設計原案、静岡市立芹沢銈介美術館、事務所ビルでは東京・飯倉交差点のノアビル、佐世保市にある親和銀行本店……。あたかも大きな彫刻作品のような外構え。内部に入ると深い瞑想にいざなわれるような高踏的な気配に身が引き締まる。畏怖の念さえ覚えるほどだ。

全国に数々の話題作を残した白井には、もうひとつ、京都高等工芸学校（現・京都工芸繊維大学）を卒業後、ドイツに留学して哲学を専攻したことに明らかなように、哲人と呼ぶにふさわしい教養人の顔、そして、書への造詣に象徴される文人芸術家の顔があった。一個人が複数の顔を併せもつ巨星。筆を執ることが単なる手遊びではなかったことは、求道者のような日々の習書からも明らかだ。

今や国際的な評価も高い井上有一の書業を広く知らしめた慧眼の評論家・海上雅臣は、その前に白井の書の独自性に打たれ、主宰していた東京・銀座、壹番館画廊で書展を開催し、ついで鹿島研究所出版会から作品集『顧之居書帖』を出版。初めてその書に光を当てて反響を呼んだ。

前置きが長くなった。本題に入ろう。装幀家しての活躍も、この稀代の建築家の懐の深い才覚を遺憾なく示すものだろう。

異能が装幀を手がけるようになった契機。それは一九三五年にヨーロッパから帰国して後の経済的困窮が背景にあり、義兄の画家、近藤浩一路の仲介によるものだという。抜きん出た教養人でもあったから、当然のことのように書物には長く関心を寄せていた。パリ滞在時には足繁く美術館や古書店に通った。「美しい本に眼をかがやかし続け」、製本用のマーブル紙やモロッコ革を買い求めたと記している（エッセイ集『無窓』）。

白井の書を題字に使ったのは、倉橋由美子『夢の浮橋』（中央公論社、一九七一年）や自著『無窓』（筑摩書房、一九七九年）。なによりも野太くてゆったりしたその筆跡に魅せられる。

時代が前後するが、最初の装幀が二・二六事件のあった一九三六年、山本有三の『眞實一路』（新潮社）。装幀者表記が「南澤用介」とあるが仮名である。白い函に別紙で書名などを題簽貼りしている。花びらのような紋様をあしらった薄茶の表紙とあいまって、甘美な味わいがえがたい。

戦後では中央公論社の仕事が特筆される。同社社主、嶋中雄作の別荘を設計した縁もあり、ふたりの絆の強さを示すものだろう。

同社刊の神西清『灰色の眼の女』（一九五七年）や廣津和郎『自由と責任とについての考察』（一九五八年）などは、抑制された知的な構成が、地味だが深い味わいをたたえている。

『中公新書』はアルカイックな人物像などを西欧の伝統的なエンブレムのようにあしらっている。

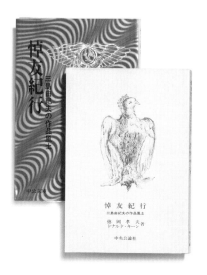

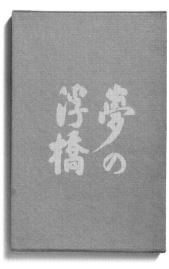

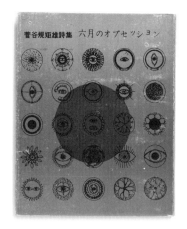

上―白井晟一題字（装幀者無記名）

倉橋由美子『夢の浮橋』〈中央公論社、一九七一年〉▼P.185

上左―白井晟一装幀（カバー＝熊谷博人）

徳岡孝夫＋ドナルド・キーン

『悼友紀行　三島由紀夫の作品風土』

〈中央公論社　〈中公文庫〉、一九八一年〉▼P.187

左―渡辺武信装幀　菅谷規矩雄詩集

『六月のオブセッション』〈新芸術社、一九六三年〉▼P.188

「中公文庫」の表紙とトビラの装画からは、白井が愛した、はるかなロマネスクの時代の薫りがにおい立つ。現代の数知れぬほどある文庫や新書が即物的なデザイン性優位になっていることと比べると、中公のそれは独特の聖なるイコノグラフィーが際立っていて対照的である。

なお、白井は自らの装幀についてほとんど語っていない。多弁を弄しないことでは、詩人でありながら多くの端正な装幀を残した吉岡実と同様である。

白井が活躍した時代の装幀界は、専門のデザイナーだけでなく、ほかにも前述した吉岡のような詩人、版画家、画家、文化人、さらに編集者に機会が提供され、多様なあり方が共存していた。それに対して、現代では大部分をブックデザイナーにゆだねるようになった結果、すべてがそうだとはいえないものの、DTPシステムの浸透もあって単一のフォーマットにもとづくマニュアル化が進んでしまったという印象を否定しがたい。装幀の面白さは装幀者個人の、身を挺した差配にあるはずである。

白井の装幀術は現代が喪失したものを明らかにしている。孤高の建築家の西欧的知性が具体的なかたちとなって昇華された高貴さは、日本の出版界の黄金期における稀有な達成としてこれからも参照されていくべきだろう。

*

建築家による装幀ではもうひとり、一九三六年生まれの渡辺武信の活躍を銘記したい。渡辺は東京大学で建築設計を学んだが、詩人、映画評論家としても知られる異色の存在。数は多くないが装

帳の仕事も残してきた。とくにドイツ文学者であり、詩人でもあった菅谷規矩雄（一九三六〜一九八九）が東大大学院在学中に刊行した詩集『六月のオブセッション』（新芸術社、一九六三年）を特記したい。カバーに全部で二十五個からなる、眼球の変奏曲のようなイラストレーションをあしらっており、細密な線画風タッチが際立った光彩を放つ。

装幀のプロフェッショナルではない渡辺がそのひとりの担い手である〈装幀家なしの装幀〉。奇しくも渡辺の訳書に、建築家にして著述家であるバーナード・ルドフスキーの名著『建築家なしの建築』がある（原書は一九六四年。邦訳版は一九七五年、鹿島出版会より刊）。

ルドフスキーが同書で取り上げているのは、さまざまな国の風土に深く根ざした建築、集落である。洞窟住居や丘陵都市、舟が住まいの水上都市、要塞と化して孤立した村落、可動住宅、竹や葦で組まれた建物……。近代以降の建築家の手になったものではない。が、それゆえにこその原初の建築的霊力と明日を拓く活力を、このオーストリア生まれの建築家は見出しているのだ。「建築史の正系から外れていた建築の未知の世界を紹介することによって、建築芸術についての私たちの狭い概念を打ち破ることを目指している」と。

装幀の世界も決まり切った既成の思考回路に足元をすくわれていないだろうか。渡辺武信のような〈装幀家なしの装幀〉が総じてたたえている、しがらみのない自在さの魅力を、視点を変えてもう一度見直したいものである。

渡辺一夫と串田孫一の悠々たる文人精神

文学畑の文化人装幀の代表格にフランス文学の第一人者であり、東京大学で指導に当たった渡辺一夫（一九〇一〜七五）がいる。フランソワ・ラブレーの研究と翻訳では世界最高水準に達したと評されるが、戦後間もない一九四六年刊『亀脚散記』（朝日新聞社）の自装や清岡卓行の『花の蹉跌』（講談社、一九七三年）、『ネルヴァル全集』（筑摩書房、一九七五年〜）などにおける洒脱な装幀術によって、その新しい歴史をつくり、ひとつの典型を築いたことを銘記したい。

渡辺とならんでもうひとり、忘れられない大人が哲学者・串田孫一（一九一五〜二〇〇五）だ。渡辺と同じ旧制暁星中学で学び、進んだ旧制東京高校では当時指導に当たっていた渡辺からフランス語の指導を受けた。渡辺が木工や油絵などに長じていたように、串田も山登りや翻訳、思想書、美術、小説などに多彩な情熱を注いだ。登山家の顔を併せもつ哲学者として進路に迷う若者の心をつかんだことも忘れがたい。

串田は、自著『ひとり旅』（日本交通公社、一九六八年）ほかの装幀にも伸びやかな才能を遺憾なく発揮。そして渡辺と共通するのは篆刻への傾倒。篆刻といえば平たくいえば「はんこ」の深化形である。中国古代、初めての漢字となった甲骨文字の次に生まれた篆書を主な素材とする。印刀をもって小宇宙に書線を構成する東アジア漢字文化圏に固有の文人芸術であり、とりわけ渡辺の師であるフランス文学の泰斗・鈴木信太郎が本格的に篆刻を究めた手だれとして知られる。

渡辺と串田という師弟ふたりの方寸の世界に遊ぶ小粋な精神は、本の装幀というこれまた小世界

での挑戦と照らし合っている。それはまた今日、大半の文化人から失われて久しい手業（てわざ）の重みを明らかにしているといえるだろう。

なお、渡辺の装幀および美術作品を収録した『渡邊一夫装幀・画戯集成』（二枚の繪株式会社）が串田の監修によって一九八二年に刊行されている。この後記で串田は十四歳年長の師に次のように心こもる讃辞を捧げている。

「この本が出来上って、初めて手にとって下さる方々にお願いしたいのは、私共が敬愛するフランス文学者の余技というように受取って戴きたくないということです。それなら装幀や絵の専門家だったと言いたいのかと言われればそれも否定することになります。そういう枠などには嵌められないところから自然に先生の手によって生れ出たもので、文学上の大きな業績や、先生のものの考え方、生き方などと深い関係があります」（同書より）

方（ほう）の外（ほか）を遊歩する悠々たる文人精神の、おのずからなる発露こそが渡辺の装幀手法だったとの串田の指摘に深くうなずく。余計な枠づけは何の足しにもならないのだ。それはまた串田の邪心のないピュアな取り組みとも通い合うものであろう。最後にもうひとつ付け加えると演出家で俳優の串田和美は孫一の長男である。

右──渡辺一夫装幀　清岡卓行
『花の躁鬱』（講談社、一九七三年）▼ P.189

左──澁澤龍彦装幀
ベルトルト・ブレヒト『暦物語』
（現代思潮社、一九六三年）▼ P.192

石川九楊自装『近代書史』
（名古屋大学出版会、二〇〇九年）
…表紙題字は副島種臣の書から集字 ▼ P.194

異端の文学者・澁澤龍彦の高揚した気分

フランス文学系の文学者の装幀では、常ならぬ異端世界へのまなざしを究めた澁澤龍彦（一九二八～八七）の存在も忘れがたい。小説『ねむり姫』（河出書房新社、一九八三年）他の自著装幀を手がけたほか、夫人だった矢川澄子（詩人、小説家、翻訳家）が訳したベルトルト・ブレヒトの詩文集『暦物語』（現代思潮社、一九六三年）を担当している。縦をやや詰めた四六判変型の函入り本である。

矢川は後年「晩年の何冊かの著者自装本はさておくとして、彼（澁澤）が純粋に装幀家として起用されたのは、これが最初で最後ではないだろうか」と回想している（『彷書月刊』、一九九〇年二月号）。函を飾っているのは澁澤自筆の軽妙なタッチが印象深い装画。妖しげな鳥や人の頭などが複雑に絡み合いながら宙を舞っている。この絵はじつは澁澤が描いた絵を、銅版画家の加納光於（第三章参照）がエッチング作品にしてくれたもの。矢川は著作を装幀してくれたことのある加納とは気心の知れた仲。澁澤や同じ銅版画家の野中ユリ（同じく第三章参照）らが同行して加納のアトリエを訪ねたときに、加納の勧めで澁澤が感興のおもむくままに描いたものだった。

「澁澤のそのとき描いたのは、一筆書きめいたユーモラスな双頭の怪鳥の図で、コクトオの線に似たハイカラでやさしいタッチだった。加納さんがそれをちゃんと製版処理して、銅版ぐるみプレゼントしてくれた。この即興の版画を澁澤は自分でもとても気に入っていて、来る人ごとに見せびらかしたりしていたのだった」（同上）。そして、「そうだ、あれを使おう」と言って澁澤が持ちだしてきたのが、くだんのエッチングだったと矢川は記す。

澁澤の高揚した気分が伝わってくるようだ。ただし、矢川はこの本の墨と黄緑二色による、細いゴシック体による横組の題字類は澁澤の作字ではなく、版元が別の人に依頼したものではないかと推測している。なお、ジャン・コクトウ（コクトー）は詩人、小説家、劇作家、演出家、画家として天才的な才覚を発揮したフランスのマルチアーティスト。

現代書家であり評論家・石川九楊の孤高の取り組み

文化人による装幀において、現在、まさしく神木のように屹立[きつりつ]する存在は、書家の石川九楊（一九四五年生まれ）である。筆の先端が紙に接触することを介して書のスタイルは開示されるという「筆蝕」[ひっしょく]の概念を軸に、旧来の書法とは次元を異にする斬新な現代書を拓き、評論家としても、横書きが盛行する状況に抗して、縦に書くことこそが日本文化の根幹を支える、あるいは、東アジア漢字文化圏における書の文明はヨーロッパの音楽文明に相応するといった、切れ味鋭い批評空間を築いてきた。

福井県越前市に生まれ、幼少期より書を学び始め、小・中学校時代には学級新聞のタイトルを、毎号書体を変えて筆で書いていた。京都大学法学部在学中も書道部で書の研鑽を重ねていたが、卒業後は一般企業に就職。そこでPR誌の製作を担当したことから、出版デザインへのかかわりが生まれた。十年余勤めて後、独立して書家としての活動に入る。かたわら大学同窓の敏腕編集者、故・八木俊樹が企図した刊行書の装幀者として、その破格の道行きに同伴する。

その第一作が谷川雁の『無（プラズマ）の造形』（私家版、一九七六年）。越前和紙を表紙に使用した函入りの大冊。仙境で心置きなく戯れるような運筆による題字がさえる。八木は熱願していた京都大学学術出版会を大学の承認を得て一九八九年に立ち上げ、編集主幹に就く。その第一作が平田守衞編著『黒田麹盧と『漂荒紀事』』（一九九〇年）。きりっと締まった静謐なタイポグラフィが目に沁み入る。石川は八木が九六代に五〇代の若さで没するまで、初期の同学術出版会刊行書のほとんどの装幀を無報酬で手がけた。

書家はまた幾多の著作を発表してきており、自装本が少なくない。圧巻は書道史論の『中國書史』（京都大学学術出版会、一九九六年）と『日本書史』（名古屋大学出版会、二〇〇一年）『近代書史』（同、二〇〇九年）の三部作。ともにA4の大型判、上製函入で、題字類は細みの宋朝体が函とカバーにあしらわれ、自作の書が装画として彩りを添えている。

『中國書史』は八木の編集。表紙に型押しで入っている題字は黄庭堅のそれを集字したもの。黄庭堅は石川が高く評価する中国宋時代の詩人だ。

一般的な書籍の本文レイアウトでは、章の最終ページが文字数の成り行きで最後の行まで埋まらず、何行かの空白が生じることがあるのが一般的である。が、同書では全編にわたり最後の行まで届いていることに熱心な読者は気づくことだろう。アキが出た場合、その都度、石川が周到な加筆をしたのだ。その結果の緊迫感ある密度の濃さは類を見ないものがある。完全無欠の本文構成！

『日本書史』は第五十六回毎日出版文化賞、『近代書史』は第三十六回大佛次郎賞に輝いた。『日本

書史』の表紙を飾る型押し題字は、藤原行成書の集字。行成は平安時代を代表する能筆だ。七百ページを超える浩瀚な力編である『近代書史』表紙の同じそれは、石川が鋭い審美眼によって、下記する中村不折と同じ真の革新者として讃辞を惜しまない明治の政治家、副島種臣（蒼海）書の集字。力強い余韻が胸を衝つ。日本近代の書の歴史の全体像を、理路を尽して立体的に明らかにした会心作にふさわしい圧倒的な存在感を放つ造本である。

一般人文書では京都市にあるミネルヴァ書房の仕事が多くを占め、思想家F・Eハイエクの『市場・知識・自由』（一九八六年）などの堅実な装幀の仕事がある。近年の同社刊自装本では『〈花〉の構造　日本文化の基層』（二〇一六年）があるほか、石川理論の現時点の集大成である『石川九楊著作集』全十二巻（二〇一六～一七年）では自らの書作品を装画に使っており、類いない壮麗なポリフォニーに酔う。

書の革新者は自らの装幀作法について次のようにインタビューに答えている。

「心がけているのは装幀が主役になってはいけないということ。本の中味たる〈内圧〉を受け止めて仕上げていくものであって、装幀が主張してはならない。　内圧を外部の読者とどうつないでいくかが大事」

そのためにはある種の〈ファンブル〉が必要だという。野球で言えばお手玉であり、失策だろう

か。とりわけ一般書ではそうだと。

「専門書は孤高で良いが、一般向けの本では〈油断〉あるいは〈破綻〉を見せるようにしている。別に言うと〈にごり〉を持っていることが大事。完結しておらず、読み手が無造作に入っていけるように留意している」

表層的な完成度の高さを追い求める通常のあり方とは異なる位相。いうならば不確実性を内に持ち、ある種の揺らぎを伴う懐の深さを九楊は理想形としているのだろう。書作の奥義も生動する線美にある。稀代の現代書家にとって装幀と書作とはひそやかな共鳴関係にあるのだ。

書家が手がける装幀である。当然のことながら石川はタイトルなどの文字の布置に細心の注意を払っていることだろう。

「装幀では文字がいちばんのメイン。どの位置にするのかということと、文字と文字の間合いのとり方が基本になる。そのとき留意するのは余白を含めた文字の位置関係。洋書のデザインも調べてみたが、どの本もフチにどんなに近づいても十二〜十三ミリはアキをとっている。今は違うかも知れないが、それは書の場合でも落款はフチより十二〜十三ミリの余白が基本であり鉄則。全体的には西洋もそうだが〈静か〉にしたいときは余白をたっぷりとり、〈騒がしく〉するとき

には余白を少なくする。　書の創作と同じです」

文字の書体そのものについては次のように語る。

「書体は毛筆で書いてこそバランス感覚の機微が分かる。現在の活字書体にはハネやハライなどひどいものが多い。活字設計をしている今の人は簡単な原理であるはずの左右対称の関係とか点画の間隔、均整の問題などをわきまえている人がいない。普段、筆を執らないからだ。明治時代の活字がいちばん優れているのに、ちょっと手を入れる人がいる。だが、そのことで本来のかたちが変わってしまうことも多い。　歴史や遺産に対する怖れと尊敬の念が欠けているとしか思えない」

明治時代の活字書体が今なお規範として仰がれ、参照されているのは、当時の活字設計者の周辺に筆があるのが当たり前だったからだろう。

書家による装幀──。　島崎藤村の『若菜集』（春陽堂、一八九七年）などを手がけた、画家でもあった中村不折の存在が思い起こされるが、石川の活躍はそれ以来約一世紀ぶり。　その意味でも意義深いとともに、不思議な巡り合わせを感じる。

というのも歴史画を中心とする洋画家としてスタートした不折は、日清戦争での従軍画家になっ

た経験などを通じて書への傾倒を深める。三年にわたるパリ留学などを経たのち、明治四十一年（一九〇八）に刊行した、雄渾な中国・六朝時代（紀元後四百〜五百年代）の書を咀嚼し、発展させた書帖『龍眠帖』によって書表現にかつてない沃野を拓いた。膨大な書の名品コレクションでも知られた。その貴重な収蔵品は私財を投じた書道博物館に。現在は台東区立書道博物館として一般公開されている。

そうして石川は上記した『近代書史』の中で、書家として一時代を画した不折の功業を、研ぎ澄まされた識力で解析し、惜しみないオマージュを注いでいるのだ。「書の伝統から隔絶したように抽象的で、構築的、人工的な『龍眠帖』の世界は、西欧の精神、つまり近代の精神を溶かし込んでいる」と。『龍眠帖』から百十年余、二十一世紀の書人である石川もまた、不折らの挑戦から触発されながら、同様の斬新な書の世界を拓いて今日に至っている。

真の創作者、武満徹と川久保玲による〈天の配剤〉

文化人による装幀の仕事として、単発的ながら印象に残る作例をふたつ紹介しよう。

国際的な日本人作曲家として注目され、多彩な活躍を繰り広げた武満徹（一九三〇〜九六）。その武満が手がけたのが『中井英夫作品集』（三一書房、一九六九年）[口絵]。作曲家が魅了されて作家との交流が始まったといい、独自の美意識が紡ぐ長篇推理小説の傑作「虚無への供物」ほかを収録している。武満研究者の小野光子による化粧函入りであり、表紙はフランス装的なじつに瀟洒な什立て。

と函の装幀は、従来の五線譜から離れた作曲手法である「図形楽譜」による新作のための、三枚ある「図形」のうちの一枚だという。　暗緑色のにじみが示す、空気の波動のような澄んだ気配がこの上なくエレガントであり、包み込むようにやさしく目に沁み入る。武満本人がいう、中井の文学世界への「無垢の敬意」が昇華された、そして、天才作曲家の音楽世界と響き合う会心作である。

当の作家・中井の証言に耳を傾けてみよう。

[三一書房版の私の作品集は、武満徹氏がふいにオレは作曲家より装幀に天賦の才を与えられているという霊感を得て、それでも生涯にただ一度だけという、これも凝った試みをしてくれたものだが、本扉のビニール紙に裏から逆ハンで印刷し、光を透かしてそれが次のページに影を落とすという趣向は、やはり予算の関係で容れられなかった。その他数々の意に任せなかったところも多いらしいのだが、アート紙の美麗な内容見本とともに、私にはいささか分に過ぎた恵みというほかない」（「装釘について　桐の花の夢」『季刊デザイン』第五号、美術出版社、一九七四年）

　　　*

著者にとっても望外の出来栄えだったことが分かる。

ファッションデザイナーの装幀では、一九六〇年代を中心にブックデザイナーとしても鮮やかな足跡を残した中林洋子がいる。中央公論社の全集『日本の文学』（一九六〇年～）と『世界の文学』

（一九六三年〜）のほか市松模様をあしらった三島由紀夫の小説『お嬢さん』（講談社、一九六〇年）など
が代表作。エレガントさが特徴だ。

　それから四〇年余、ファッションブランド「コム・デ・ギャルソン」を創始し、ジャンルの枠を
超える影響を世界に及ぼしてきた川久保玲（一九四二年生まれ）が装幀した本がある。それはジャーナ
リストの堀江瑠璃子著『時代を拓いたファッションデザイナー』（未来社、一九九五年）口絵。川久保
を含め三十人の名だたるクリエーターを論じている。まず、千鳥格子の反復からなるカバーが鮮や
かだ。千鳥格子は古くからある縞模様だが、その布置がじつにスタイリッシュ。それも表面的な美
しさにとどまらず、突き抜けるかのように毅然とした強さが目を射る。赤紫による題字類もさえて
いる。折の内側までも大胆に使った、帯にあしらったタイトルのスケール感がまた格別だ。川久保
指名の理由は「最も尊敬するデザイナー」だからと堀江はあとがきに書いている。そしてこの出来
映え。著者冥利に尽きるだろう。

　なお、川久保は二〇一七年にニューヨークのメトロポリタン美術館企画の特別展「間の技」を開
催。存命デザイナーの作品展は同館史上、わずかふたり。真の創作者にふさわしい晴れ舞台となっ
たことを付記したい。

　武満と川久保。世界的に高名な芸術家ふたりが日本の現代装幀史に稀少な光芒を印した、〈天の配
剤〉のような会心作を残したことを長く記憶にとどめたい。

四 画家による装幀はなお続く

悪もの扱いされてきた画家

名を成した洋画家、日本画家で装幀に手を染めた例は明治期以降、キリがない。室生犀星や谷崎潤一郎らが、戦後では亀倉雄策がその画家による一連の装幀を悪もの扱いしてきたことを見てきた。たしかにそういう面があったかもしれない。それでも戦後、麻生三郎（一九一三～二〇〇〇）や三岸節子（一九〇五～九九）らは片手間仕事とは思えない情熱を装幀に注いだ。麻生の野間宏らの文学世界との間の厚い共鳴、三岸の同時代女性作家らとの深い交流から生まれた装幀には、力のこもったものが少なくない。

麻生が装幀した野間宏の著作の代表作は、軍隊の非人間性を批判した『眞空地帯』（河出書房、一九五二年）。ほかにも椎名麟三の『赤い孤独者』（同、一九五一年）などが力作だ。野間と椎名はほぼ同世代作家。

「自身優れた文章家だった麻生三郎は、生涯、美術と文学が深く交流する場である装幀・挿画の世界に大きな関心を抱き続けていました。戦後の混乱は、多くの文学者に人間の根源的な存在への問いを目覚めさせます。それは画家としての麻生三郎の関心にぴたりと重なり、深く共感を誘うものであったに違いありません」

これは「文学と美術の交流 麻生三郎の装幀・挿画展」(神奈川県立近代美術館、二〇一四年) 図録に寄せた水沢勉〈同館館長〉の巻頭文である。

また、一九三四年、三十一歳の若さで他界した洋画家、三岸好太郎夫人だった三岸節子の数ある装幀の仕事は「三岸節子と装丁展 文学者たちとの交流」(一宮市三岸節子記念美術館、二〇〇六年。ほかに東京都・武蔵野市美術館などを巡回) で紹介されたが、舟橋聖一や今東光、司馬遼太郎らの男性作家とともに、心を通わせていた佐多稲子、壺井栄、芝木好子ら同時代女性作家の著作装幀に並びない情熱を注いだ。佐多の『愛とおそれと』(大日本雄弁会講談社、一九五八年) などがそう。いずれも生命力みなぎる装画に魅せられる。ただし、画家装幀に共通する傾向として、題字などの布置には総じて甘さが見られるのが残念だ。これは三岸の書物固有の空間への心配りの低さとともに、輔佐すべき立場にある編集者の意識不足によるものだろう。

　　　　*

例外となる秀作はもちろんある。たとえば洋画家・勝呂忠〈すぐろ〉(一九二六～二〇一〇) による田村隆一の第一詩集『四千の日と夜』(東京創元社、一九五六年) は今なおお色褪せない魅力をたたえている。詩が生まれるためには「多くの愛するものを射殺し、暗殺し、毒殺するのだ」といった激甚きわまりないフレーズで始まる標題作を収める詩集に拮抗する、深みある抽象画による装画がジワッと目にしみ入る。書名や著者名のあしらいもリズミカルだ。

なお、勝呂は一九五三年創刊の「ハヤカワ・ポケット・ミステリ」の装幀も長らく手がけた。

二〇一〇年の勝呂の没後、そのリニューアルを担ったのが気鋭のブックデザイナー、水戸部功（一九七九年生まれ）。ともに多摩美術大学卒の新旧ふたりによる斬新な挑戦をことほぐように、二〇一二年度・第四十二回講談社出版文化賞ブックデザイン賞が両者に授与された。故人への顕彰はきわめて異例であるが、基本となる理念が共有され、それが新たな担い手に引き継がれた結果のダブル受賞だと理解すべきだろう。個人色がきわめて濃く、新奇であることをよしとし、過去の系譜や遺産への忖度をおろそかにしてきた装幀の世界だけに、なおのこと慶ばしい。

次世代画家による装幀の新しい光景

画家の装幀も新しい時代を迎える。小磯良平、麻生三郎、二岸節子らの旧世代に代わり、次世代の現代美術家たちが台頭する。これらの俊英たちは、旧来の画家による装幀への批判を知ってか知らずか、新しい認識に基づく挑戦が見られる。

そのひとりが高松次郎（一九三六〜九八）である。中西夏之、赤瀬川原平と一九六二年に芸術集団「ハイレッド・センター」を結成し、多くの街頭パフォーマンスを試みるなど、絵画観への尖鋭な問題意識に裏付けられた創作活動を繰り広げたことで知られる。

実際、高松は次のような装幀体験を新潮社のPR誌『波』に寄せている。

「単行本で自由にまかせられるというケースは、ぼくにとっては最も大変な仕事になる。その際は、その本を最後まで読む。時間がないとき、あるいは、文章のボリュームの多い本のときでも、できるだけ読む。その場合、タイトルと著者を知らされただけでイメージが浮かんできても、それを払拭し、つまり自己を滅却してから読みはじめる」（装幀自評　装幀してみたい『老子』という本」、『波』一九八九年九月号、以下同）

　装幀を依頼されたテキストをきっちり読み通そうとする姿勢からは、高松の律儀さと読書人だった一端がうかがえる。このコラムには高松が装幀したル・クレジオの『物質的恍惚』『口絵』、ミシェル・フーコーの『言葉と物』、アルベール・カミュの『カミュ全集1』（いずれも新潮社。それぞれ一九七〇、七四、七二年刊）の写真が掲載されている。たとえば『物質的恍惚』の装画は、人智を越える世界で展開する生命の奔流を強烈に畳み掛ける特異な文学世界を、斬新なビジュアルによって鮮やかに表象していることに心奪われる。たしかな存在感をたたえているのだ。

　画家は続けて次のように記す。

　「ぼくにとって、装幀という仕事が与えてくれる重要なことは、実はその自己滅却の試練にあるともいえる。それは主観性＝主体性の客観化＝客体化であり、自己の無化の問題である。その ことは、本来は芸術家には必要不可欠なものであり、つねにそういう部分を自分の中にもって

いなければ、制作に進歩ということがなくなる。芸術家は居心地の良いところが見つかると、そこに安住しがちだが、芸術が限りなく深い世界であることはいうまでもない」

洗い立てのシャツのような白紙状態からの装幀への禁欲的な向き合い方が潔い。谷崎潤一郎が「絵かきは本の表紙や扉に兎角絵を書きたがる。千代紙のようにケバケバしい色を塗りたがる」と酷評したのとは百八十度次元を異にする取り組み。既成の方法との馴れ合いを拒み、芸術表現に根源的な問いかけを追究した美術家らしい姿勢だ。

そして高松は結語部分で「文字だけのレイアウトで、ほとんど表現や装いがないというもの」が最も気になる考え方だとして次のように締めくくっている。

「白地にただ黒文字〔スミ〕のレイアウトだけ。和文なら縦組がいいだろうし、翻訳ものや欧文なら横組みがいいだろう。字体やその大きさの選択は厳密でなければならないだろうが、罫線〔けい〕などもいらない。化粧もなければ、一糸まとわぬいわば裸形の本である。それが装幀の原初であり、究極でもあるとぼくは考えたい。いつの日か、そういう装幀を『老子』という本でしてみたいと思っている」

虚飾とは無縁なミニマムな本が理想形――。高松は病魔に冒されて六十二歳で逝ったが、最前線

を駆け抜けた美術家が示したストイックな思考として、しっかりと記憶にとどめたいと思う。

画家による装幀では他にも、高松次郎とは東京藝術大学で同窓であり、ともに結成した「ハイレッド・センター」などの活動を経て、絵画空間とイメージとの相関に新たな次元を開いた中西夏之（一九三五～二〇一六）がいる。一例を挙げると、黒井千次『時間』（河出書房新社、一九六九年）のような広やかな空間意識に包まれた仕事に魅かれる。

もうひとりのハイレッド・センターの盟友である赤瀬川原平（一九三七～二〇一四）。「尾辻克彦」の名での芥川賞受賞など、こぼれんばかりに多才な異能だった。装幀の仕事では吉増剛造の『黄金詩篇』（思潮社、一九七〇年）【口絵】が白眉だ。目を射るような強度ある装画にくわえて、楷書風ながら特異な筆力をそなえる書き文字題字に魅せられる。　赤瀬川はレタリングの仕事を生計の足しにしていたことがある。レタリング名人のひとりだったった。

一九六〇年代末から七〇年代初めに現代美術界を席巻した「もの」派の中心的存在、李禹煥（一九三六年生まれ）の装幀の仕事は多くはないものの、たとえば宇佐見英治『石を聴く』（朝日新聞社、一九七八年）は折り目正しいたたずまいが光る。

また、第三章で触れた司修の鮮やかな活躍の継続があり、現在は伊豆半島を拠点としているが、かつては多くの装幀を残した谷川晃一（一九三八年生まれ）、さらに一九九〇年代に始まるデザイン制作・現場のDTP化にも習熟し、外回りだけではないエディトリアルワークスでも活躍している京都在住の林哲夫（一九五五年生まれ）らの存在を特記したい。

五 「編集者の顔が見える」装幀への覚悟

社内装が当たり前だった時代と田村義也の主張「装丁は編集者がするのが原則」

画家や版画家に依頼することの多かった〈高尚〉な文芸書を除けば、一九七〇年代までは編集者が最後の装幀まで手がけ、担当した書籍を書店というハレの舞台に手渡すことが習いだった。人目を奪う華やかさであったり、これ見よがしであったりする意匠の必要ない堅実な学術系人文書などはとくにそう。グラフィックデザイン界の大黒柱だった亀倉雄策は一九五三年、「現在出版されている本の中で画家の装ていが約三割ぐらい。出版社の社員でなんとなく器用な人の装ていが約六割五分ぐらい。残りの零割五分がデザイナーの装てい本」だと推定したものだった（中部日本新聞「装てい談義」）。編集者の装幀が半数以上だったとは！ きわめて少なくなった現状と照らし合わすと、まさに隔世の感がある。

編集者ではない他部署の人によるものであったにしても、現に今も社内装の系譜は残っているのであるが、亀倉の推測からおおよそ二十年、デザイン性重視の時代の流れに沿って、人文系の本も含めて外部のデザイナーを起用する傾向が加速する分岐点が、前記したように高度成長期にかげりの見えた一九七〇年代であった。

編集者の仕事では、すでに言及した伊達得夫が主宰した詩集出版「書肆ユリイカ」で試みたダン

ディズムあふれる装幀に注目したい。他には無記名ながら、人文書出版の「みすず書房」の息の長い堅実な造本が刮目に値する（第二章参照）。

＊

みすず書房と同じ信州が出自の先輩格、岩波書店のやはり無記名である社内装も手堅い。そのひとりの隠れた名手が坂口顕（一九三九年生まれ）。十代で少年社員として入社し、もっぱら著者に出向いての〝原稿取り〟を受け持った。そして夜間の都立九段高校定時制を卒業して正社員となった苦労人だ。

他社の仕事を含めた坂口の作品集『装丁雑記』（製作＝岩波出版サービスセンター、二〇〇六年）による
と製作部に在籍していた際を中心に手がけた社内装は三百数十冊に及ぶという。このうち上製函入りの『鏡花小説・戯曲選』全十二巻（一九八一年）は一九八二年のライプツィヒでの「世界で最も美しい本」展で佳作賞を受賞している。

また、個人では、たとえば文藝春秋新社（現・文藝春秋）の名編集者にして、装幀にも長けていた車谷弘のような存在が少なくなかった。

そうした系譜の上にいぶし銀のような存在感を放ちながら屹立しているのが、前記した坂口と同じ〈岩波人〉である、同社編集部出身の田村義也（一九二三～二〇〇三）だ。ドシッと肝のすわる、筆力あふれるレタリング（書き文字）を題名に使った骨太な意匠と、活版印刷にこだわるストイックな姿勢は、多くの熱烈なファンに支えられた。

火を噴くような田村の装幀への強烈な自負。それは新人物往来社の社長も務めた名編集者であり、「民学の会」などを主宰した大出俊幸の次のような証言からも明らかだ。以下は、田村の講演を聴講した折のもの。

「開口一番、『装丁は装丁家がするものと決めている編集者がいるが、装丁は編集者がするのが原則である』と、なんだか怒りを込めて言っている感じであった」（「編集者・出版ジャーナリストから見た『装幀』、『シコウシテ』二十二号、白地社、一九九一年）

　企画立ち上げの当初からかかわり、著者と苦楽をともにしながらまとめ上げた担当書である。編集者は最後の装幀までを自ら手がけ、すべてをまっとうして世に差し出すべきだと田村は諭すのだ。理にかなっているというべきだろう。

　そして、テクノロジーと安易に妥協してきた大方のデザイナーとは対照的な〈反デザイン〉といってもよい取り組み。独特の書き文字といい、丹誠込めた手描き装画といい、豊穣な世界をこつこつと積み重ねてきたのだ。異端の孤塁を守りながら、時代への批判精神が脈打つ重厚な持ち味は書店の平台においても抜きん出ていた。他社の仕事であるが、金石範著『火山島』全七部（文藝春秋、一九八三年〜九七年）は白眉だといってよい。

　田村は編集者および出版社にとっても手強い存在だった。ひとつ例を挙げると、同じ金石範の

『1945年夏』（筑摩書房、一九七四年）。当初、版元からの提案は「一九四五年夏」という和数字（漢数字）表記であったが、著者の母国韓国にとっては「光復独立」の期であり、洋数字のほうがふさわしい、と田村は主張。著者も納得してくれた結果、そのように改まったもの。このように田村にとっての装幀はひとつの批評行為としてあったのである。これほどの骨太な装幀家は異例であろうが、田村の姿勢は以って銘すべきであろう。

ついでにいうと、田村については興味深い〈伝説〉が残っている。田村は俳人・加藤郁乎の『俳諧志』（潮出版社、一九八一年）によって講談社出版文化賞のブックデザイン賞に輝いた。その選考委員を代表してグラフィックデザイナー、亀倉雄策が授賞式（一九八二年）の場で次のような趣旨の挨拶をしたのだという。

「いくら調べてみても、この田村という人はデザインや美術の関係者の名簿にはのっていないのはどうしたことだ。聞いてみたら、この人は慶応義塾大学の経済学部の出身であって、しかも現在は岩波書店の編集部員であるというから驚いた」（田村義也著『のの字ものがたり』朝日新聞社、一九九六年）

田村はデザイン界の大御所の「毒舌」に閉口しているが、亀倉ひとりだけではなく、大方のデザイン関係者はこのような内向きの眼差しに自足していたのではないだろうか。そのときどきのデザ

インの論理体系の枠に絡み取られ、他ジャンルの人材による、次元を異にする挑戦を等閑視する傾向は今も根強い。最後に亀倉が「先程から田村なる人を見ていると、頭に白いものが交じっているが、まあ、これからも頑張って下さい……」（同上）とエールを送っていたとのことが救いではあるが……。

続く三本柱＝萬玉邦夫・雲野良平・藤田三男

無記名が原則のため隠れた存在であることが一般的ではあるが、高度成長期以降を代表するその編集者装幀の名人として萬玉邦夫（一九四八～二〇〇四）、雲野良平（一九三五年生まれ）、藤田三男（一九三八年生まれ）を挙げたい。編集者装幀の三本柱といってよいだろう。

前記した車谷弘の次々世代というべき文藝春秋の文芸編集者だった萬玉邦夫は知る人ぞ知る名手のひとり。破格の行動派作家だった開高健や時代小説の藤沢周平の信頼がひときわ厚く、開高のノンフィクション『河は眠らない』（文藝春秋、一九七七年）など装幀まで手がけた担当書が少なくない。

萬玉をかつて取材したときに、もっとも印象に残ったのは「編集者の顔が見えない本が多すぎるように思う」という言葉だった。たしかにデザイナーに一任する傾向が強まった結果、担当編集者や出版社がその本に託してきた想いや、じっくり手間暇をかけ、世に出した過程の痕跡が今の書物からは感受できにくくなっている。大変スマートになり、瑕瑾もなくなってはいるが、どこか優等生的なよそゆき顔ですませているかのようだ。先に記した田村義也の発言もこうした切実な想いがう

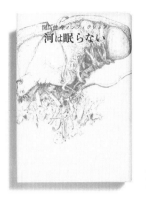

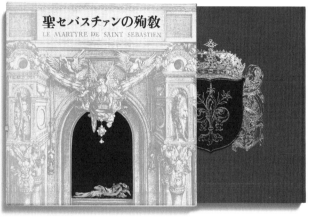

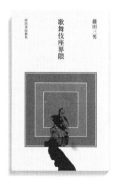

上右―田村義也装幀　加藤郁乎　『俳諧志』

（潮出版社、一九八一年）▼ P.211

上左―萬玉邦夫装幀

（装画＝ギュンター・グラス）

開高健全ノンフィクションⅠ

『河は眠らない』

（文藝春秋、一九七七年）▼ P.212

上―雲野良平装幀

三島由紀夫編『聖セバスチァンの殉教』

（美術出版社、一九六六年）▼ P.215

左―藤田三男自装（カバー原案＝原弘）

『歌舞伎座界隈』

（河出書房新社、二〇一三年）▼ P.217

ながしたものだろう。

*

雲野良平は一九六〇年の入社以来、美術出版社ひと筋の編集者生活をまっとうした。一例を挙げるとG・ルネ・ホッケがマニエリスム美術の再評価を試みた『迷宮としての世界』（同社、一九六六年。種村季弘と矢川澄子の訳）。地味な新書版の原書を愛蔵本にちかい華のある造本に仕上げている。雲野によると、原書の二百五十六ページが邦訳書では四百四十四ページ。倍に近い！　編集者雲野の同書への深い想いが映し出されている。

造本には目を見張る仕掛けがいくつも。まずは、函の下部にある、古雅な城を描いた単色図版（デジデリオ・モンス画「アルミーダの園」）の中央部がアラベスク模様の星型風にくり抜かれていて、そのくりぬき部分の下の表紙に載っている同じ図版（カラー）が、函絵とぴったり合ってのぞいていることに驚く。

また、マニエリスム独特の飾り模様が各章のトビラに使われているが、その真ん中の空洞部に章番号を入れている。空洞部は上記した星型風図形とほぼ同じであり、函の意匠との連続性が計られている。函の裏の面上段には三島由紀夫による推薦文が、下段には内容紹介と著者紹介文が丁寧に入っている。このように函裏面に内容を要約して示す文が入るスタイルは雲野の主導で美術出版社の美術関連書の定番となっていく。ほかにも澁澤龍彦の『幻想の画廊から』（同社、一九六七年）と『幻想の彼方へ』（同社、一九七六年）などの丹精を尽くした造本も特記したい。

雲野が編集装幀した本でもうひとつ、ぜひ挙げたいのが三島由紀夫（一九二五〜七〇）による『聖セバスチァンの殉教』（同、一九六六年）である。三島と雲野との間の橋渡しを買ったのは澁澤だったが、雲野は澁澤とともに三島から信頼されていた。あまたある三島の著作にあって、造本面でいうと『聖セバスチァンの殉教』は会心作の筆頭格ではないだろうか。フランス語で書かれたガブリエレ・ダンヌンツィオ作の霊験劇（ミステール）。池田弘太郎との共訳とはいえ、三島には「全然読めない」フランス語を、初歩の文法から学んで翻訳に挑んだ異色作である。雲野は三島との協働で造本にあたった経緯を、二〇一七年に東京・世田谷文学館で開催された「澁澤龍彦　ドラコニアの地平」展に合わせて刊行された同名書（平凡社）に寄せている。

それによると東京・南馬込にある三島邸で始まった打ち合わせ。三島は雲野と向き合って、渡欧時に折に触れて買い集めてきた殉教画を披露しながら作品選びを喜々として進めた。その結果、口絵五〇ページ分の画像はたちどころに決まったという。装幀についても三島はラフスケッチでみごとな素案を提示。それを踏まえて雲野はプランを具体化し、後日、説明に再訪した。

「判型は長方形ではなく真四角、作品写真が縦絵でも横絵でも同寸で見られるようにしたい。装幀の飾り模様はデューラーから借用する。函絵には真四角な判型にぴったり合う装飾画としてデューラーの木版画『神聖ローマ皇帝マクシミリアン一世の凱旋門』（一五一五〜一七年）、その中心部を借用する」（同書より）

雲野は続けて表紙の図案や配色上の工夫などを三島に説明して相談した結果、「短時間で完全な一致を見た」とし、「この装幀プランをいかに喜ばれたかは、三島由紀夫氏が朝日新聞に寄せたエッセイ「本造りのたのしみ」のとおりだと結んでいる。

ちなみに三島はその朝日新聞（一九六六年十月二十七日）に「本造りのたのしみで、これ以上のものを今まで私は味わったことがないのである」と弾むような文体で感想を寄せている。天賦の才人にとって、雲野の行き届いたエディターシップに支えられながら、生き物を菰の上から育て上げるのと類するような手間暇と愛情を惜しみなく注いだ本書が理想の美本の代表格であったろうと推測する由縁である。

もとより雲野にとっても企図したとおりの出来映えとなった。

*

藤田三男は一九六一年に河出書房新社に入社。文芸書出版の黄金期に編集者生活を送った。一九七九年に退社し、木挽社を設立して『新潮日本文学アルバム』などを手がけたほか、「ゆまに書房」の編集顧問をつとめるなどの活動を継続し、現在は藤田三男編集事務所を主宰している。

河出書房の編集者時代、上司だった坂本一亀（作曲家・坂本龍一の厳父）のすすめを受けて、担当していた石原慎太郎や三島由紀夫、吉田健一、丸谷才一、山崎正和らの装幀を手がけた。石原のエッセイ集『孤独なる戴冠』（一九六六年）、三島の『英霊の聲』（同）、吉田の『金沢』（一九七三年）、山崎の『鷗外 闘う家長』（一九七二年）、丸谷の『彼方へ』（装画＝深澤幸雄、一九七三年）などいずれもス

パッと思い切った小気味よさと自在さが光る。

退社後も知られるように編集実務と並行しながら、「榛地和」の名で装幀の仕事に携わっている。

編集者出身でこれだけ長きにわたって装幀の仕事を持続している例はないのではないだろうか。

二〇一四年に読書人のメッカというべき神田神保町・東京堂書店で「榛地和装本展」を開いたことが記憶に新しい。　圧巻は和田博文監修の『コレクション・モダン都市文化』全百巻（ゆまに書房、二〇〇四～一四年）。装幀自体が見事な時代文化の絵巻となっている。わが国最初の戦前からの演劇プロデュースシステム確立者であり、後年は井上ひさしとも協働した本田延三郎の長女、青木笙子が厳父の足跡を丹念に掘り起こした『父の贈り物』（翰林書房、二〇〇一年）と『沈黙の川　本田延三郎点綴』（河出書房新社、二〇二一年）といった篤実な労作の装幀にも刮目したい（前者の『父の』では藤田は編集面でもサポート。　後者の『沈黙の』の装幀では辻高建人が協力）。

自装本もいくつかある。　生まれ育った地への慈しみに満ちた眼差しを注いだ自己形成の物語である『歌舞伎座界隈』（河出書房新社、二〇一三年）もそう。かつては「役者と藝者と商人の町」だったという旧・京橋区木挽町が呱々の声を上げたその地。　現在の銀座の東端地区であり、歌舞伎座や出版社「マガジンハウス」のある一画だ。

余白を生かした清雅な装幀だが、「カバー原案＝原弘」と併記され、さらに「日本歌舞伎舞踏1958」三代目中村吉右衛門『一谷嫩軍記』（熊谷陣屋）と付記されていることが目を引く。そのことでおのずと既視感が喚起される。「日本歌舞伎舞踏」は現代装幀の開拓者であったグラフィックデ

ザイナー・原弘（ひろむ）が一九五八年に制作した国際文化振興会のポスター。原はポスター作家としても幾多の名作を残したが、作品集『原弘 グラフィック・デザインの源流』（平凡社、一九八五年）においてもその冒頭を飾る名作がこれだ。そのポスターでは歌舞伎役者の衣裳の定紋のひとつである、三重の枡（ます）からなる「三枡文」の中で、役者が見得を切った場面を描いたイラストレーションがあしらわれている。

藤田はカバーの中心から下部を占める図柄に赤、藍、灰色からなる原の三色構成を踏襲しながら三枡文を援用し、その中に二代吉右衛門による有名な「制札の見得」場面の写真をあしらっている。原が残した遺産の継承およびその再解釈。祖父江慎による新装版『こころ』が夏目漱石による試みへの敬意に基づいた装幀であったことと共通する藤田の謙虚なまなざしが強く感じられる。

*

さて、萬玉、雲野、藤田の編集者装幀を見てきた。渡辺一夫の装幀について串田孫一がそれを余技だとか専門家級だとか枠づけすることが無益であることを的確に指摘したように、三人の装幀術を玄人はだしだとか、あるいはセミプロ級の仕事だとかといったレッテルを貼ることには慎重でありたい。安易に過ぎる〈地勢図〉への落し込みになるからだ。三者の仕事は現在の支配的なブックデザイン作法に照らすと、突き刺さるように鋭角的な洗練度には物足りなさがあるかもしれない。が、そうした比較に意味はないだろう。装幀すること自体への飾り気のない、愚直なまでの心映えが私たちに訴えかけてくることに留意したい。その根底にあるのはテキストへの並々ならぬ愛情だ。

ブックデザイナーにとっては装幀の仕事ひとつひとつはワン・オブ・ワンである。それに対して編集者のそれは、言ってみればワン・オブ・ゼン。この違いは小さくないはずだ。

*

現在の建築デザインを見ても、世界の大都市はほとんど同じような鉄とガラスからなる高層ビルで覆われ尽くされようとしている。もちろん周辺環境との調和や歴史性に配慮した取り組みが、優れた建築家によって試みられている例はあるのだが……。車のデザインも各社似たり寄ったり。どのメーカーの車種か見分けが付かない。正面のフロント・グリルを見てようやく判別できる状態である。

ことほどさように限られた、画一的な論理の枠組みだけでの取り組みが結果としてもたらすデザイン力の失速が、装幀の世界でも懸念される。大半が専門のデザイナーによって制作され、しかも現在はデジタルテクノロジーに全面的にほぼ依存している。高度な利便性を誇るその加工技術を否定するつもりはないが、そのシステムだけに委ねる結果の表現の平準化は避けがたいように思われる。

これまで見てきたように、執拗なまでに自らを凝視しながらそれぞれの世界を究めてきた文化人、美術家、独自のノウハウを積み重ねてきた出版社およびその編集者など、いわゆるセミプロ的立場にある人たちのセンスを取り入れることが、わが国の装幀表現の厚みを支えてきた。わが国の出版文化が独自に開き、織りなしてきたその豊かな径（みち）をもう一度、見直したいものだ。

第六章 タイポグラフィに基づく方法論の確立と書き文字による反旗と

> 「恐ろしいことじゃ！ 小さなものが大きなものをうち負かすのだ。一本の虫歯も体ぜんたいを朽ちさせる。ナイル河のネズミはワニを殺し、メカジキはクジラを殺し、書物は建築物を滅ぼすことになるだろう！」
>
> ──ヴィクトル・ユゴー『ノートル゠ダム・ド・パリ』第五編（一八三一年、引用は岩波文庫版より）

「建築という書物」の三次元性

　十九世紀フランスの国民的作家、ヴィクトル・ユゴーの名作『ノートル゠ダム・ド・パリ』の中のワン・フレーズ。グーテンベルクによる印刷術が始まって以降、新しい書物（印刷された本）に蓄えられた知の集積がやがては大伽藍が象徴する教会の権威を覆すだろうとする司教補佐の、谷底の

重石のように沈んだつぶやきである。実際、印刷術による書物という空間がはっきりと形にし、市井の人々が我が物とした思考の自由は何者にも支配されないことを示すこととなった。「印刷術の発明は歴史上の一大事件である。あらゆる革命の母となる革命である」とも大作家は補足する。

「書物」と「建築物」をここでは対峙させているが、小説ははからずもふたつが三次元の時空をそなえていることで共通することを示唆している。たとえば「ソロモンの神殿は、ただ聖なる書物の装丁だったのではなく、聖なる書物そのものだったのである」とも記されているように。ここでの書物は印刷本以前の写本などを指しているのであるが……。

建築物は良き住み手がいれば長きにわたってかけがえのない空間となる。書物も表紙からトビラ、目次、本文、奥付に至る多層をなす厚みある空間をそなえ、良き読み手がいれば大切な存在として永い命を保ち、次代へと引き継がれていく。ふたつは住み手、読み手が織りなす時空の何層にもわたる重なりによってさらなる深みを増す。

現代のブックデザイン手法はこの三次元性へのまなざしのもと、内なるテキストの組体裁から始まって外回りの意匠デザインへと至るトータルな「造本」あるいは「書籍設計」が当然のこととなった。その展開はすでに触れてきたように、杉浦康平を筆頭とする一九六〇年代以降のトライアルによって軌道に乗った。

それまで書籍空間の奥行きある広がりについての考察が装幀家になかったというわけではない。たとえば、近代装幀術を確立した恩地孝四郎は次のように書いている。

「本文の組方まで装本家にたのむということは理想的であるが、余り行われないし、一般にはそうでしなくともいい場合の方が多い。しかしまた一方には非常に下手なのか、或は無頓着なのがある。一向に考えるなどはなく、印刷所まかせといったやりっ放しなのだ。こういう本はざっくばらんでいい所もあるが、しかしよく整えられた本と比べるとやはりおちつきが悪いし、気品もない。本にはそれぞれ気品がほしい」(『本の美術』、誠文堂新光社、一九五二年)

恩地に本文組のあり方への問題意識はあったが、深く踏み込むまでには至らなかったのだ。ヨーロッパの前衛美術の紹介者としても知られる先覚的な洋画家、神原泰は第四章でも触れたように、「それから扉とか、見返しとか、目次とか、本文の組み方位いは、装幀者に任せるか、それとも相談するか、相談しないなら結果丈でも知らせる様にしてほしいものである」と説いた。こういった主張は少数派であり、大勢は本文組までかかわることは少なかったといえるだろう。

〈大谷崎〉の横に長い本への提案

文学者では谷崎潤一郎が本文組までこだわりを示した。さすが〈大谷崎〉。その背景は自伝『幼少時代』(文藝春秋新社、一九五七年)で触れているように、生家が活版印刷業だったという出自に由来す

るのではないだろうか（ついで叔父が印刷業を引き継いだ）。物心ついたころから「文字」は身近にあったのだ。

文豪は『文章讀本』（中央公論社、一九三四年）の中で、そのこだわりの一端を幼年のころに覚えた百人一首のカルタから説き起こす。そこに書いてあった文字の形が今も眼に浮かぶのだと。藤原行成や定家といった平安・鎌倉期の能筆による、美しい草書や変体仮名による筆記体から匂い立つ「総べての官能的要素」と一体となって記憶されているのだとするのだ。そして次のように記している。

「今日の文章は、殆ど総べて活字に印刷されておりますが、しかし活字だからと云って、そう云う関係がないことはありません。或る文章の内容が読者の脳裡に刻み込まれる時は、それを刷ってある活字の字体と一緒に刻み込まれ、思い出される時も一緒に思い出されます。故に今日でも、文字の巧拙は問題でなくなりましたが、文字の組み方、即ち一段に組むか二段に組むかと云うようなこと、それから活字の種類と大きさ、ゴシックにするか、ポイントを使うか、四号にするか、五号にするかと云うようなこと、並びに文字の宛て方、或る一つの言葉を漢字で書くか、平仮名で書くか、片仮名で書くかと云うようなことは、その文章が表現しようとする理論や事実や感情を理解させる上に、少なからぬ手助けとなったり妨げとなったりするものです」

（同書より）

なお、文中にある四号活字は約十四ポイント、五号活字は約一〇・五ポイントに相当する。

その文字（テキスト）の組み方について、谷崎は具体的な処方箋を示しているので耳を傾けてみよう。現状もそうだが、単行本における最も一般的な判型である「四六判」（縦一八八ミリ、横一二七ミリ。B6判に近い）の盛行に異議を唱えているのだ。なお、文中に出てくる「菊」は夏目漱石などが好んだ「菊判」のこと。縦二一八ミリ、横一五二ミリでA5判よりやや大きい書籍判型である。

「元来私の考えを云えば、日本文は上から下へ読み下すのであるから、書物の形も縦より横幅を長くした方が読み易い。縦を長くすると、横文字の場合はそれが当然だが、日本文の場合は行が長くなるので読みづらい道理であり、これなんかは外形ばかり徒に西洋の真似をする滑稽な一例だと思う。尤も昔は木版で字体が大きかったからいゝが、活字になると一行の字数がずっと多くなるので、行数を殖やしても、行の長さを縮めた方が便利である。だから四六なら四六でも、現在のように縦に使わずに、あれを横にすべきである。その方が挿絵を入れるにも好都合なことは言を俟たない」（『装釘漫談』、讀賣新聞、一九三三年）

谷崎のこの持論を具体化した著書のひとつに短編集『過酸化マンガン水の夢』（中央公論社、一九五六年、装幀＝棟方志功）がある。

まさしく横に長い判型の四六判。本文は五号活字の字間四分アキ、一行二〇字詰め、行数十七行

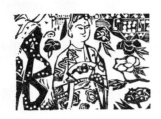

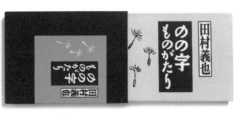

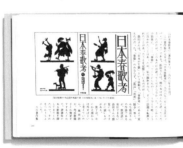

上——棟方志功装幀
谷崎潤一郎
『過酸化マンガン水の夢』
（中央公論社、一九五六年）
…本文ページ挿画も棟方▶ P.224

中——原弘装幀
和辻哲郎『鎖国——日本の悲劇』
（筑摩書房〈筑摩叢書22〉、一九六四年）▼ P.227

下——田村義也自装『の字ものがたり』（朝日新聞社、一九九六年）▼ P.226

＋行間四号全角アキである。天のアキが二〇ミリほど、地のそれは十五ミリ。ノドからは左右それぞれ十八ミリほどのアキ。章編タイトルとノンブルが小口側に六号活字で小さく縦に入っているが、截ちから二十五ミリほどのアキが取られている。たっぷりとした文字組と余白の取り方が目にやさしく、なおかつ字数を抑えているので、目の上下移動に無理がなく、じつに読みやすい。ちょうど新聞連載小説をゆったりとした大きな文字組で読んでいるかのよう。棟方志功や小倉遊亀、石井鶴三、前田青邨、鏑木清方らの大御所による挿絵も原則として片面一ページを取っているのでよく映える。縦組の場合によく遭遇する、長い本文の途中をいわゆる「腹切り」して図版や挿絵を入れる、出たとこ勝負的なレイアウトとは異なっている。このすっきり感は、まさしく目からウロコだ。谷崎の指示か、またはその意向を汲んだ組みだてだろう。

専門の装幀家であったり、ブックデザイナーであったりする立場ではない谷崎が、こうした既成路線からはみ出た新しい方向軸を提案していることはいろいろと考えさせられる。

この横長本では、第五章でも触れた岩波書店の編集者出身で、装幀の世界に独壇場ともいうべき沃野を拓いた田村義也の装幀作品集『のの字ものがたり』（朝日新聞社、一九九六年）もそう。もちろん田村の自装本である。

谷崎と同じように、田村は奇をてらってこの判型を選んだわけではないだろう。四六判で一行九ポイント三〇字詰め。関連図版を過不足なく丁寧に挿入しているため、極端な例では一行が五字詰めになっているところもあるなど、レイアウトが煩雑になっているきらいはある。それでも読みや

すさ、目の運び易さ自体は別格だ。縦長四六判全盛の現在では異形の本である。「指定の難しい組み方や普通の版面でない」こともあって、「ひとかたならぬご苦労をおかけした」と田村はまえがきで記して、関係者の労をねぎらっていることを付記しておこう。

原弘が開いたタイポグラフィへの新しい認識

日本におけるタイポグラフィの重みへの認識を開くパイオニアとなった原弘（ひろむ）（一九〇三〜八六）は当初、主に自らの描き文字であるレタリングによる装幀を試みていたが、一九五〇年代後半から活字主体の装幀に移行した。グリーン版と呼ばれる河出書房新社の『世界文学全集』（全四十八巻別巻七、一九五九〜六三年）や『新鋭文学叢書』全十二巻（筑摩書房、一九六〇年）、一九六〇年代を中心とする「筑摩叢書」（同）、『アポロ百科事典』全三巻（平凡社、一九六九年）などがそうである。

外回りの題字類を活字であしらった装幀がこれまでなかったわけではもちろんない。が、現在の装幀あるいはブックデザインの大半のそれは活字書体に依っている。タイポグラフィへの認識に基づいた、今日につながる新しい歴史をつくったところに原の功績がある。

あわせて原は伝道師のように、タイポグラフィの啓発活動に熱心に当たった。その好例が一九六四年の東京オリンピックのピクトグラム計画の采配を振るい、世界に先駆ける範例としたデザイン評論家・勝見勝監修の『現代デザイン理論のエッセンス 歴史的展望と今日の課題』（ぺりかん社、一九六六年、装幀＝道吉剛）への寄稿文である。同書は建築、工業デザイン、グラフィックデザイン、情報理論

などにわたる多彩なジャンルを十五人の研究者とクリエイターが論じており、一九六〇年代後半において、デザイン関係者必携の観のあった啓蒙書だった。

原が論じたのはヤン・チヒョルト（一九〇二〜七四）の「ニュー・タイポグラフィ」。ドイツ・ライプツィヒ出身のモダニストであるチヒョルトは、旧来の中軸構成（センター揃えのレイアウト）を批判し、ローマン体のようにセリフ（画線先端部の細い線）のある書体ではない、横線・縦線がほぼ等しいサンセリフ書体の使用を一九二〇年代半ばに宣言したことなどで知られるが、その本質は「禁欲的にまで純粋な機能主義者としての態度が、すみずみにまで窺われる」ことにあると原は指摘する。バウハウスやロシア構成主義などに象徴されるヨーロッパ・モダニズム思潮のタイポグラフィへの反映の新たな典型として、チヒョルトが掲げる原則を評価したのだ。ただし、チヒョルトは晩年、中軸構成に回帰したり、伝統的なローマン体の設計を行ったりしているのであるが……。

 ＊

こうしたチヒョルトの理念や欧米に広がったタイポグラフィの新傾向に触発されつつ、わが国へのその流れの定着に原は努めた。その成果は前述したとおりである。が、原はアルファベット圏のタイポグラフィと日本語のそれとの決定的な違いに当惑するのだ。まずは日本語表記における圧倒的な漢字字数の多さ。その漢字の字画数の多少差もたとえば『一』から『鬱』まであるというように半端でない。そこに平仮名とカタカナが加わる。対してアルファベットはきわめて字数が少なく、その字画構成もシンプルで均一なニュアンスが特徴だ。そのため膨大な数に上る日本語の活字書体

化には大きな壁が立ちはだかっている。原の嘆きを聞いてみよう。

　「活字としては、エディトリアルに使用できるものとしては、わが国では明朝とゴシックしかない。一種類のローマンと、一種類のサンセリフしかないわけである。オールド・ローマン、モダン・ローマンの区別もなく、イタリックもない」

　「日本の印刷所の活字に対する負担は膨大なものであり、異種の書体の使用を非常に困難にしている。しかも略字が使用されるようになったとはいえ、漢字の構造はまだ複雑で、特殊な書体をデザインしても、可読性を悪くするだけである。それにひらがな、カタカナと、成立の過程の全然ちがった文字を併用するため、その統一的なスティリゼーションを非常に困難なものにしている」（「日本におけるエディトリアル・デザイン」。原の逝去後、二〇〇五年に編まれた『原弘　デザインの世紀』〈平凡社〉より。初出は『年鑑広告美術』、一九六一年、美術出版社）

　「略字」は戦後の一九四九年に施行された「当用漢字字体表」などによって登場した、旧漢字にかわる「新漢字（新字体）」を指すだろう。また、「スティリゼーション」は「stylization 様式化」。それゆえ、「統一的なスティリゼーションを困難なものにしている」とは、欧米のタイポグラフィはアルファベットであるがゆえに全体の濃度が一定していてまとまっているのに対して、日本語のそれはムラがあって不揃い感がはなはだしいことを原は認識していることになる。続けて原は、欧米の

近年の雑誌のような斬新なエディトリアルデザインの摂取は『日本字を使っている限りでは、あらわれようもないのである』とまで言い切る。

しかしながら原の日本語表記への〈嫌悪〉には私は違和感を禁じ得ない。東洋哲学の泰斗、井筒俊彦はいみじくも「世界一の複雑な文字システム」と形容したものだが、「漢字の複雑さ」と「両仮名の併用」という混合体こそが日本文化の根幹を支えているからだ。

書家で評論家の石川九楊が折に触れて説いてきたように、漢字は東アジアが共有し、政治と宗教、哲学、思想などの人文知に不可欠な存在。文明開化以降の欧米発の〈知〉の受容でも、その翻訳において見事に機能し、漢字文化宗家である大陸中国に逆輸入された。また、仮名は和歌を中心とする日本固有の芳醇な文芸世界の根っ子にある、伸びやかでみずみずしい感性と不即不離の関係にある。表層的なデザイン性の観点のみから日本語タイポグラフィの難を論じることに無理があるのである。

幕末期からあってその後も続いた、漢字を廃して仮名字だけにすべきだとする主張や、極端な例では、あの志賀直哉が第二次世界大戦敗戦後間もなく、国語をフランス語に、あるいは他の識者の英語に変えるべきだといった〈妄説〉と一脈通じているようにさえ思えてならない。後段で再度触れる谷崎潤一郎もそうであったように、漢字仮名交じりの日本語表記がそなえる、世界に類を見ない特異な陰影にむしろ美質を見出し、独特の縦組を含めて、それを生かすエディトリアルワークを試みたのが次世代の杉浦康平らである。

杉浦康平が主導した新世代デザイナーによる本文組に始まるチャレンジ

　原らの実践に触発されながら、次の世代は外回りだけではなく、本文組にまで踏み込んだブックデザインを繰り広げる。その担い手は一九二〇年代後半から一九三〇年代前半生まれのグラフィックデザイナーだった。それまでのデザイン界の主な仕事分野であった商業宣伝と袂を分かち、非広告形である美術や音楽、映画、演劇など文化関連のポスターやそれと関連する印刷物制作、書籍や雑誌といった出版デザインに彼らは活路を求めた。音楽ではジャケット・デザインも加えたい。

　新世代の新たな挑戦の背景には、欧米発の広義のビジュアルコミュニケーション・デザインの新しい波の影響が見逃せない。そしてその活躍を支えたのは、ヨーロッパに起源をもつタイポグラフィへの認識だった。ヨーロッパでは十五世紀にグーテンベルクが創始した近代印刷術の最初の結実が『四十二行聖書』であったように、聖書を中心として文字組のあるべき理想形への模索が連綿と続いてきた。活字がそなえる整合性にもとづいての、美しく読みやすい活字設計と余白を含めた文字組の探究である。

　理論的支柱となって新しい方向を開示した杉浦康平（一九三二年生まれ）は、『日本大百科全書』（小学館、一九八八年）にブックデザインの領域とその役割について自らの考えを寄せている。どのようにあるべきかたちを認識していたのだろうか？

「まず、①著者や編集者との綿密な打合せに基づき、②製作・進行の過程に深くかかわりながら、③書籍の内容にふさわしい本文部分の視覚化を試み、④それに見合う装丁デザインを行い、⑤ときに書店や読者に対する広告や販売計画にまで参画し、書籍の視覚的イメージの全体像を創出してゆく。ブック・デザインとは、書籍の着想から刊行までに必要とされる、内容から外装に及ぶ一連のデザインをさす。優れたブック・デザインを得ることによって、著者の思想や作品が血肉化され、社会や読者に向かい、生き生きとした書籍の姿をとって立ち上がることになるのである」(同書より)

ここで杉浦の言う「書店や読者に対する広告や販売計画」の中にはいわゆる「内容見本」も含まれることだろう。杉浦が手がけた内容見本にはデザイン性に優れるものが少なくない。

続いて、こうした理念を踏まえての具体的な作業で求められるのは「書籍という姿に結晶化された著者の考え方や作品の特色など、書籍の内容そのものが巧みに視覚化され、全体を覆う意匠となって表出されていることが要求される」としている。そして①判型や造本形式の検討、②用紙の紙質の選定、③本文の文字書体や文字組と余白処理の決定、④文字と図像の効果的な構成、⑤以上を生かす印刷方式の選定と管理を挙げている。とくに③において「これはタイポグラフィとよばれ、グーテンベルクの活版印刷術の定着以降、長い歴史をもっている。巧みなタイポグラフィの設計によって書籍全体の品位が決定される」と補足していることに留意したい。

そして杉浦は次の言葉で締めくくる。

「このために、ブック・デザイナーには、文化全般に対する深い教養、印刷や素材に対する適正な知識、さらに秀でた感性と技能が要求される」

ブックデザインを支えるバックグラウンドが、テキストの文字組を起点としていかに広く深いのであるかを懇切に示しているのだ。

杉浦のこの取り組みと響き合う著作者側の発言に最近接した。作家の堀江敏幸は、読み巧者らしい「読む」ことをめぐるエッセイ集『傍らにいた人』（日本経済新聞出版社、二〇一八年、装丁＝間村俊一）のあとがきに次のように書いている。

「書かれている内容はおなじでも、活字や紙質、行間や天地の空白によって言葉の表情が変わる。組版の変更しだいで、最初の出会い以後、幾度も読み返してきたなじみのある世界が、大きく変容するのだ」

現代を代表する小説家のしなやかな感性が印象に深い。なお、堀江は印刷会社の名門で東京都青梅市に本社のある精興社の活字書体を偏愛していることでつとに知られる。同書もまた精興社の印

刷。もうひとつ付記したい。精興社書体についてはタイポグラフィに造詣の深いグラフィックデザイナー、森啓による篤実な研究書がある。『活版印刷技術調査報告書　改訂版』（青梅市教育委員会、二〇〇四年）である。

*

　私の管見では、杉浦がこのタイポグラフィへの認識に基づいたブックデザインを結実させたのは『田村隆一詩集』（思潮社、一九六六年）が最初だ。「本文・岩田母型製　十ポ半行間十二ポ全角アキ」というように、それぞれ本文やノンブルに使用した活字メーカーとそのポイント数、本文の行間と字詰、それに表紙や本文、見返しなどに割り当てた用紙が奥付に列記されている。ちょうど建築の仕様書のように。同じ思潮社から翌年刊行された『吉岡実詩集』も同様だ。

　とりわけ『田村隆一詩集』は、「四千の日と夜」、「言葉のない世界」、「腐敗性物質　恐怖の研究」の三分冊からなり、それぞれの本文の紙質と表紙の色に違いがあることが際立つ。本文体裁も、第一篇は天側に上げた組み、第二篇は地側に下げた組み、第三篇は天側に上げた組み（腐敗性物質）と二段組（恐怖の研究）とに分けている。異彩を放つのは、「恐怖の研究」の用紙が「パーチメント紙」という特殊紙であること。いわゆる硫酸紙である半透明の用紙のため、赤色インクによる片面印刷である。さらに外函が、いちばんの外函はトンネル状の段ボール製、次は逆に天地方向がトンネル状の中厚紙。いちばんの内側は、二枚の用紙を折り紙細工のように巧みに組み立てたパッケージングとなっており、書物を包む伝統的な覆いのかたちである帙をシンプルかつモダン

にしたようでもある（協力＝石尾利郎）。つまり、つごう三層からなる函。精妙このうえない。しかも判型を「A5変型　二一〇×一四〇ミリ」と奥付で銘打っていることも見落とせない。A5判といえば二一〇×一四八ミリ。定型がもつ端数を切り捨て、ちょうど縦・横比が一・五倍になるという整合性を潔癖なまでに求めた結果であろう。

『百句燦燦』における異社製活字書体の競演

理路を尽す杉浦の実践は、反写実的な前衛歌人として知られた塚本邦雄の『百句燦燦』（講談社、一九七四年）【口絵】において狂おしいまでの高みに達している。

中村草田男や西東三鬼、寺山修司、それに塚本自身ら六十九人の破格の逸句を縦横無尽に論じているが、その奥付を見てみよう。まず、判型を「菊判變型　一〇六四倍×一〇ポ四二倍　二二五×一四七ミリ」と明記。判型サイズをポイントの倍数、しかも整数倍で割り出しているのだ。活字は「本文＝一〇ポ明朝　行間七ポ　二四ポ明朝活字＝大日本印刷特鋳」とある。

本書の本文印刷は丁寧な工程管理に定評ある精興社であり、本文活字（ここでは一〇ポ）も当然のことながら同社オリジナルの、著述家が羨望の眼差しを注ぐ、深いニュアンスをたたえる書体であるが、驚くべきは「二四ポ明朝活字＝大日本印刷特鋳」との追加記述である。大日本印刷の書体は「秀英体」と呼ばれ、杉浦はとくにこの中でもとくに大きなサイズの見出し用明朝活字書体を好んだ。明治時代以降のわが国固有の金属活字の大きさを示す制式である「号数系」でいうと初号や一号、二

号、ポイントでいうと三十六、三十二、二十四ポイントといった活字である（号数系では数字が大きくなるにつれたサイズは小さくなる）。

その好例が一九七〇年の創刊以来、長きにわたって杉浦が表紙デザインに携わった『季刊銀花』（文化出版局）の表紙デザインであった。凛とした筆勢をたたえる初号の秀英体明朝活字を基本に据え、「表紙は顔である」とする持論通りに、特集などの内容からエッセンスを掬い上げた文字列や図版を効果的にあしらい、雑誌に固有の表情を持たせていた。『百句燦燦』では外函のオモテとウラが同様のタイポグラフィックな構成となっている。書名と並んで各章のタイトル、それに十二の作句と作者名が、後記する目次や各論冒頭の句文と同じ二十四ポイント秀英体明朝活字によってあしらわれているのだ。各文字にはまたスクラッチが加えられているのが目を引く。製版フィルム各色にひっかき傷を加えたもの。雑音的（ノイジー）なイメージの創出が常ならぬ気配を放っている。

ついで同書をひもとくと、目次に載せた六十九人に及ぶ俳人名などと、各論冒頭に掲げた百句の句文および作者名が上記したように、一号と二号活字の中間にあたる二十四ポイント明朝活字で組まれ、当然のように秀英体を採用している。本文用（精興社書体）と見出し用（大日本印刷の秀英体）における世評高いふたつの金属活字の《二頭だて》というべき取り合わせは、活版印刷では異例中の異例である。杉浦の揺るぎない美意識と強い思いを遺憾なく示すものだろう。金属活字はまさに〈物質〉である。異社の書体（フォント）であっても、現在のDTPのように画面上でマウスをクリックすればたちどころに呼び出せるというわけにはいかない。同書では大日本印刷から特別に搬入され

たことだろう。また、見出し的な二十四ポ活字と本文の一〇ポ活字を含めて、表記はすべて著者の「信条」だとする歴史的仮名遣いであり、しかも漢字字体はことごとく旧漢字（旧字体）。それゆえに大日本印刷は「特鋳」で要望に応えたということだろう。

解題にあたる本文の組体裁が一〇ポ六十四倍の判型のちょうど半分である三十二字詰めであることにも留意したい。天側が十四字分のアキ、地の側が十八字分のアキである。たっぷりとした余白。対して各論の冒頭を飾るのが版面全体をほぼカバーする、歯切れのよい活字書体による大きな句文と作者名。その変転が全編にわたって繰り返される妙味。現代における気鋭俳人の恩田侑布子が熱く説くように、十七音からなる俳句の核心は書かれていない余白にあり、その余白を生むのは「切れ」による転調の美だとする俳諧美学との見事なコレスポンデンスとなっている。と同時に、漢字と両仮名からなる日本語表記本来の縦組の美しさを浮き彫りにしているとも言えるだろう。

杉浦による痛快無比な試みは、歴史的仮名遣いへの執着といい、超俗的審美眼に基づく選句といい、著者塚本の時流に迎合しない反時代精神と共振するものだと言ってよい。ふたりの企ての構えの大きさが鮮やかな印象を刻むのだ。

杉浦の火花のように熱いトライアルは、六年後の長谷川龍生詩集『バルバラの夏』（青土社、一九八〇年）にも引き継がれる。奥付において「活字──大日本印刷二四ポ明朝＋岩田母型一〇ポ明朝」とうたっており、収められている詩篇二八の各標題を大日本印刷の秀英体で、それぞれの詩篇本文を岩田母型で組んでいるのだ（本文活版印刷＝東陽印刷）。『百句燦燦』との違いは、秀英体が昭和二十四

年（一九四九）に告示された「当用漢字字体表」に始まる改革に添う、現在汎用されている「新字体」であることと、本文書体が岩田母型に変わっていること。岩田母型製造所（現・イワタ）のこの明朝書体もまた、著述家やデザイナーからの信頼厚い本文用書体としてつとに知られる。双璧をなす名書体ふたつの、メリハリある〈競演〉がここでも鮮やかに繰り広げられている。杉浦の企図の卓抜さは比類ない。

東アジア固有の共通言語へのまなざし

西洋では六世紀の初めと目されるころ、本は早くも冊子（コデックス）に収斂した。紙よりも先に丈夫な羊皮紙を実用化したので、両面に文字を書き写し、折り重ねて一冊の本に仕立てることが容易だった。東アジア漢字文化圏では、西欧より先んじて製紙術が進化したので紙の本からのスタート。上質の紙に片面刷りする異形の本が長く存在してきた。わが国で「和本」、「和装本」と称されるものがそれ。

秦の始皇帝による「焚書坑儒」の「書」がそうであったように、細長い竹簡や木簡などに文字を書いたものを紐で編み連ねたような古代の〈本〉を経て、紀元前に紙が大陸で発明されてからは、紙を横に長くつないだ巻き物状の「巻子本」、その紙を蛇腹状に、山折りと谷折りを交互にして折り畳んだ「折本」、紙を二つ折りし、外側の折り目の脇を糊代として外側に貼り合わせていく「粘葉装」などが生まれた。さらに袋綴じしたものを線で綴じる「線装本」へと展開していき、平安時代末か

鎌倉時代以降、日本にも定着する。

このように東アジアでは木版印刷で用紙の片面だけに刷ったものが中心であったから、両面印刷をし、それを折って重ねる冊子状のものが多いヨーロッパとの違いは大きい。欧米側から見ればまさに型破りの本だろう。

このうち線装本は東アジアの伝統的な造本世界における共通言語といえる。西洋伝来の金属活字印刷が波及して洋本へと大きく舵が切られるまで、出版文化の主役であったのだ。グーテンベルクが活字印刷術を創始し、写本時代からの冊子本形式の印刷本を世に問うたのは十五世紀半ばであったが、日本ではその後もほぼ約三百年にわたって和本の象徴であるこの線装本が永らえていたことになる。

線装本の本文体裁では、小口側に木版で印刷の済んだ紙の中央部分、つまり折り目の部分にある二本の枠（柱）内に「魚尾」と呼ばれる魚の尾のような形をした印が入っていることが特徴だ。紙を折る際の中心を割り出す目印となる。なお、この魚尾は現在、古いタイプの四百字詰め縦書き用原稿用紙の中央部分にも、それを彷彿とさせる紋様として反映されている。また、文章主体の典籍などでは四周を囲む罫が入り、行ごとに細い縦の罫が入ってものが少なくない。罫線を多用して、

折り込む前の線装本（木版印刷）見開き版面
（橋口侯之介『和本入門』平凡社刊）

天
頭(首)　版心(柱)　匡郭
白口
界線
版面
版心題(柱題)　丁数　魚尾　象鼻
双辺
単辺
脚
地

文を視覚的にたくみに分節しているのだ。なお、和本研究家の橋口侯之介によると、本文を囲む罫線は「匡郭」、行を分ける縦の複数の罫は「界線」というのだという。

また、天の空白が大きめで、地のそれが小さい。全体的には本文の重心が下方にあるのが東アジアの特徴だ。天の空白部分には本文の要点が注釈のように入る場合もある。

杉浦は横組を核にすえたモダニズムに添う組版の模索を経て、一九七〇年代以降、縦組を中心にした日本語文字組版の美しさの再構築を試みた。やがて八〇年代から、アジアの伝統的な、上記したような造本形式およびの関心の深まりと連繋するかたちで、東アジアと日本に伝統的な、上記したような造本形式およびその文字組の再解釈に身を挺するようになり、それを援用した展開を本格的に繰り広げる。

例を挙げると、杉浦のライフワークとなった、そのアジアの図像群への傾倒が結実した「万物照応劇場」シリーズの一書である『宇宙を叩く　火焔太鼓・曼荼羅・アジアの響き』(工作舎、二〇〇四年。造本は杉浦事務所の長きにわたるスタッフで杉浦イズムを十全に理解した佐藤篤司、デザイン協力が杉浦康平+島田薫)。上・下にあしらった横に走るオモテ罫を基点に、各章の内容に寄り添う字数および行数の自在な変幻が連続する。図版との響き合いもじつにリズミカルだ。

「杉浦康平　デザインの言葉」シリーズの第一回配本『多主語的なアジア』(同、二〇一〇年。アートディレクション=杉浦康平、エディトリアルデザイン=宮城安総+新保韻香+小沼宏之)も同様。ここでは横方向の、点線(破線)のつながりからなるいわゆるリーダー罫と、縦のオモテ罫によるテキストの分節の、小気味よさが際立つ。

和本・洋本スタイルの融合と「散らし書き」リズムの援用と

杉浦の破格のスケールの問題意識の集大成が記念碑的巨冊である『伝真言院両界曼荼羅』（平凡社、

一九七七年）［口絵］である。写真家の石元泰博撮影による、弘法大師空海が唐から請来し、京都・教

王護国寺（東寺）が蔵する両界曼荼羅図の作品集化。金・銀の帙に収まる一対の洋本、同じように一

対の折本（経折装本）と双幅の掛軸という、つごう六冊の本からなる。

洋本にくわえての、折本と掛軸の組み合わせ。すでに触れたように、折本は平安時代初期に工夫

され、寺社の経典や書道の手本となる法帖などに今も見られる、東アジア漢字文化圏の伝統的な書

物を特徴づけるかたちのひとつ。また、掛軸は折り畳まれていない長尺の掛け物。書や仏画、水墨

画などが主たるものであり、原理的にはそれを丸めることでかたちをなす巻子本と同じである。西

洋にも古くはパピルス製の巻子本が長く存在した。かの有名なアレクサンドリアの王室図書館蔵の

万巻の書物もこの巻物状だった。パピルスに変わる羊皮紙製の本が浸透し、現在と同じ冊子（コデッ

クス）状の書物が西欧で完成するのは六世紀ごろとされる。対して、わが国の現存最古の本といわれ

るのが、聖徳太子自筆とされる巻子本『法華義疏』（六一五年）。彼我の年代差はあまりにも大きい。

が、日本における絵巻物を中心とする巻子本がその後、国風文化を華麗に彩ったことを特記したい。

『伝真言院両界曼荼羅』における重層的な構造は、胎蔵界と金剛界二種の対をなすコスモロジーを

杉浦がみごとに読み解き、反映した結果である。そして、西欧に発する洋本と、わが国に長く定着

して独自の展開を遂げた折本と掛軸との〈一冊の本〉の中での交錯――。かつてない尋常ならざる試みだ。まるで多楽章が有機的に織りなす交響曲のようであり、山門や金堂、講堂、宝殿、塔などが並びたつ大寺院の壮麗な伽藍配置のようでもある。

*

大陸に祖型をもつ線装本は「漢語系」造本といってよいだろう。対してわが国固有の絵巻物や仮名表記と唱和する、いうならば「和語系」造本にも杉浦は取り組んでいる。吉本隆明の長篇詩『記号の森の伝説歌』（角川書店、一九八六年）「口絵」がそれ。日本人の原点となる心象世界を上代風な語りで探る意欲作であるが、詞書と絵とが響き合う絵巻や和歌巻といったわが国独自の絵画様式である「大和絵」のエッセンスの、現代における再生の試みとなっているのだ。よく知られる「源氏物語絵巻」ももっぱら絵の部分のみに関心が向けられるきらいがあるが、もとより詞書もあるというように……。

雅な調べは一行がおよそ十字前後。多くても三十字未満、短いもので二〜三字で推移する。その本文の仮名書体がじつにピタリだ。「小町」という、その名称のとおり平安朝期の美意識を体現した書体が使われている。

豊橋市在の現代美術家でタイプフェイスデザイナー、味岡伸太郎（一九四九年生まれ）の設計。味岡の当初の設計意図は、若山牧水の和歌を組版しようとしたが、それにふさわしい書体が写真植字書体になかったためだった。筆書き風を採り入れた新書体「小町」に結実。江戸時代の禅僧で、書家

としても傑出している良寛の筆意を汲んだ同名の「良寛」も同時に発表している。森田子龍や井上有一らの巨星が牽引して世界的な反響を呼んだ、前衛書の拠点となった「墨人会」に出品したことがある味岡。その素養が活かされた挑戦だった。一九八〇年代前半のことである。当時は金属活字による活版印刷が退潮し、写真植字×オフセット印刷による出版デザインの全盛期でもあった。

吉本作の長篇詩に戻ると、詩文と付かず離れず、微妙な距離を保ちつつ躍動するのは山水画風の挿画である。その挿画は各章ごとに変化し、テキストの四周を巡りながらパノラマのように展開しつつ、さらに小口側に多層をなしてにじみ出ている。杉浦が拓いた小口側へのこのあしらいは書物固有の三次元性を引き立てるものであるが、中国の古典籍からも学んだものだと杉浦はいう。大陸に発する線装本はすでに触れたように、小口側に「魚尾」という上下ふたつの目印を中心に書名や巻数、丁数などを表示する。こうした本の厚みを引き立てる、東アジア漢字文化圏に固有の本のかたちの援用であると。その後、祖父江慎や松田行正といった気鋭たちに格別の影響を与える独創的な造本手法の誕生となった。

本文の組体裁では、行きつ戻りつするような行の高低や長さの変幻が目に鮮やかだ。字数や行間の幅などを自在に変化させて書く、平安時代院政期に爛熟する仮名書による「散らし書き」は、二字以上を続け書きにする仮名書独特の「連綿」もその介添え役となったが、それに通じる融通無碍ぶり（本書では行間のみは一定）。型にはまらないものの、全体としてのまとまりのよさが際だち、深い情感を刻んでいくのが特徴だ。なお、後世江戸期の本阿弥光悦の書と俵屋宗達の画とがコラボした

和歌巻も同様に巧妙だったことを追記したい。

宗教学者の山折哲雄はいみじくも「求心的な漢語系」に対して「散乱する和語」と形容したものだが、そのように中空に漂う靄のような本文組が『記号の森…』では躍如としている。その本文の印字は、杉浦の意図をよく汲むとともに、テキストの内実にじつに丁寧に寄り添っている。写植オペレーションの名手、駒井靖夫と蔭山幸治によるもので、駒井らは一九七〇～八〇年代を中心に、写真植字を基軸としたときの杉浦デザインを十全に輔佐したことを銘記したい。

くわえて本書は日本語の活字組版において、仮名書体の重みを改めて喚起しているといってよい。漢字は表意文字、仮名は表音文字という違い以上の原理が仮名、とくに平仮名には働いている。漢字が直線主体でできているので書体としての独自性を打ち出しにくいのに対して、曲線が主の平仮名書体ははるかに独自のやわらかなニュアンスを折り込むことができるのだ。本書の秀逸な独自性は、仮名表現の美しさが日本の文字表象史上、頂点に達した時代の筆意と筆勢、構えを汲んだ「小町」のすぐれた完成度のたまものである。

「石井明朝」に始まる写真植字用書体の進展

『記号の森の伝説歌』において果たした写真植字書体の役割を見てきたが、ここでその写植書体の沿革を概観してみよう。石井茂吉と森澤信夫が協力して開発にあたった写真植字機の試作機の完成は大正十四年（一九二五）。翌年、石井らは石井写真植字機研究所（後の写真植字機研究所、写研）を設立

する。以来改良が続き、本格普及は第二次世界大戦後のこと。オフセット印刷（平版印刷）とグラビア印刷（凹版印刷）の技術向上と同伴するように、写真や図版が多く入ったビジュアルな印刷物（パンフレットやカタログなど）を中心に写植文字が多用されるようになったのである。活版印刷が活字合金を熱処理して鋳造するため「ホットタイプ・システム」と呼ばれたのに対して、写植文字＋平・凹版印刷は「コールドタイプ・システム」として対比されたものだった。

旧来の大規模なストックを要した活版印刷は、原も指摘した「日本の印刷所の活字に対する膨大な負担」を強いていたが、ひとりの手でも持てる文字盤による写真植字印字への転換は、その負担を大幅に軽減することになった。なお、森澤は一九五四年に石井と別れ、写真植字システムの一方の中核を担う「モリサワ」を起業することになる。

写真植字黎明期を彩る各種書体の原字制作にあたったのは石井茂吉（一八八七～一九六三）。金属活字書体の硬質な味わいとは異なる、筆の運びを残すような柔かみのある「石井文字」は広い支持を集めた。とりわけ商業印刷物の世界での「石井明朝体」への注目度は高かった。たとえばタイポグラフィにこだわりをもつグラフィックデザイナー浅葉克己のように、「石井明朝」の中でもとりわけ「中明朝体」を広告文案の見出し用などに偏重したことはよく知られるところ。なお、石井畢生（ひっせい）の大業は諸橋轍次『大漢和辞典』全十三巻（大修館書店）の原字五万の制作だった。その功績などにより石井は第八回菊池寛賞を一九六〇年に受賞している。

*

一九六〇年代後半に発表された桑山弥三郎らによる仮名書体「タイポス」が突破口となった写真植字用新書体開発への機運の盛り上がり。写研とモリサワは新書体創作でもそれぞれ公募によるコンテストを開催して時代の要請に応え、金属活字よりもはるかに容易になった新しい書体充実の契機となった。とはいえ、一時的流行にとどまった新書体も少なくない。見出し用はともかくとして、ベーシックな本文用書体においては、原が嘆息した「わが国では明朝とゴシックしかない」状態からの真の脱却は容易ではないと言うべきだろう。万を優に越す漢字数のハードルはあまりにも高い。

補足すると、一般書籍のベーシックな本文用書体ではDTP化以前は金属活字印刷が長く健在であったが、この間、一九七五年に写研から発表された「本蘭明朝」は可読性に優れる、清涼感ある書籍・雑誌用本文写植書体として高い評価を受けたことを報告したい。一例を挙げると、みすず書房創立メンバーのひとりであり、造本全般に対する深い見識で知られる小尾俊人（おびとしと）が著した『本が生まれるまで』（築地書館、一九九四年、装幀＝大関栄）の本文書体がそうである。

また、同じ本文用としては上記した岩田母型（現・イワタ）の細明朝体などが、見出し用としては大日本印刷が有する定評ある「秀英明朝」、さらに読売新聞社の「新聞特太明朝」と「特太ゴシック」などが写研の和文書体の仲間入りし、モリサワほかのメーカーも同じように他社書体を写真植字に取り入れている。書体数の拡充をはかることで、出版にかかわるデザイナーの支持をさらに広げたことを明記したい。

同時にまた写植システム自体も長足の進歩を遂げた。一九六〇年代半ばからはコンピュータ制御

による高速処理を可能にした「電算写植」（Computerized Typesetting）が登場。長い期間ではなかったものの、DTP到来前夜における組版システムの主役の役割を果たした。

東アジア固有の版面の衣鉢を継ぎ、「消えゆくものを押しもどす」

こうした写真植字システムの進化が促したオフセット＋グラビア印刷による「コールドタイプ・システム」の定着。とくにオフセット印刷技術の向上は目覚しかった。上記したように杉浦康平による、世界に類を見出しがたい仮名散らし書きの本文体裁への援用と、東アジア漢字文化圏固有の線装本における版面コスモロジーの参照なども、活版印刷よりもエディトリアルデザインにおいてはるかに自由度を増したオフセット印刷が可能にしたものだった。実際、杉浦は元・スタッフの中垣信夫とともに写研の写真植字書体見本帳づくりにあたり、大日本印刷の「秀英体」の写真植字化などにも協力し、写真植字システムの伸長に貢献している。その結果として、写植＋オフセット印刷がそなえる可能性を究めたひとりが杉浦であったのだ。杉浦が編集の松岡正剛と協働した、文字や図版が白抜きでこの上なく精妙に浮かび上がる『全宇宙誌』（工作舎、一九七九年）を装幀家の平野甲賀は「印刷テクニックの極限にいっている」と讃えたものである。

しかしながら現在、東アジアと日本が積み重ねてきた伝統的な造本言語は、杉浦を除くとほとんど一顧だにされないかのようだ。江戸時代から明治の文明開化への変転に伴い、木版刷りから活字組版による印刷技術へと劇的な様変わりがあり、その後もオフセット化とDTP化という飛躍的な

技術の更新が進んだとはいえ、万人に著作を伝え残していこうとする願いは変わりなく、東アジアのその伝統は時代を超えて脈々と受け継がれているべきなのだが……。

それでも幸いなことに衣鉢を継ぐ造本が現れた。デジタル時代の今日、エディトリアルデザインのあるべき整合性をたしかな理路を踏まえて究めている白井敬尚（一九六一年生まれ）による『ほがら

ほがら』（羽鳥書店、二〇一〇年）［口絵］がそれ。江戸期の風俗を舞台に、切ないまでに甘美であり、コケティッシュでもある少女たちを描き出す山口藍の作品集。ここでの中国語訳を含む本文体裁は、上下に子持ち罫が走り、各行ごとに「界線」が入っている。また、小口側には魚尾を新たに解釈した、梅花などをあしらった印が三つ入り、その間を文章のタイトルとノンブルが埋めている。明らかに伝統的な線装本における本文体裁の再解釈。そして本文組は漢字が楷書体であり、仮名が古筆風の持ち味が特徴的な仮名書体「ばてれん」。後者は実力派書体デザイナー、今田欣一の設計である。

特異な作品世界と本文体裁とが相まって、江戸期独自の息遣いを生き生きと現代によみがえらせている。アーティストの創作する喜びと、紙の本へとそれを着地させるデザイナーの喜び。その両方が相乗し、稀有な祝福の響きを奏でているのだ。

杉浦と白井の取り組みは痛快であるが、きわめて例外的。こうした偏りは〈現在〉にしか関心が向かないわが国のデザイン界・出版界の、過去の豊穣な遺産への眼差しの欠落を示してはいないだろうか。本家筋にあたる中国では杉浦のもとで実際のデザイン制作を学んだブックデザイナー、呂敬人らとそれに続く世代が果敢に取り組んでいることを報告したい。なお、白井の活躍については

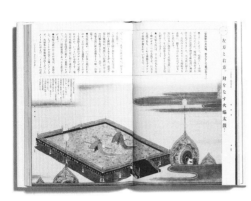

上─佐藤篤司造本
杉浦康平『宇宙を叩く』
（工作舎、二〇〇四年）
▼P.240

左─勝井三雄装幀
高田宏『言葉の海へ』
（新潮社、一九八七年）
▼P.252

下─清原悦志装幀
日夏耿之介
『吸血妖魅考』
（牧神社、一九七六年）
▼P.253

後段でも触れたい。

　＊

　一九七〇年代半ばに杉浦はサンケイ新聞に「ブック・デザイン考」と題する一文を寄せて、熱い想いと覚悟を記している（一九七六年六月二十六日）。この中で、当時の出版界で進んだ、限られた色数に変わる多色刷りによるカラー化現象を例に挙げて、それが大量販売を前提としており、新機材導入に伴う製版費の上昇、内容の質的な低下などを招いていると指摘。それに並行する印刷のオフセット化の進行は「独自の良さをもつ多数の微量生産の技法」を消去しようとしていると警鐘を鳴らしているのだ。そして、明治期以来、出版文化を支えてきた「活字」さえも需要が減り、消滅の危機にあるとし、「こんなに単純に、素速く連鎖反応に順応した出版王国は、日本以外にないのではないか」と指摘している。それから十余年、九〇年代以降の雪崩を打つかのような出版界のDTP化も同様であった。　歴史は繰り返す――。

　杉浦の論旨に沿えば、直接言及してはいないものの、かつての絵巻物に象徴される巻子本や木版印刷による線装本とその組版体裁も、「独自の良さをもつ」遺産として省みられるべきではないだろうか。　寄稿文のしめくくりに近い部分を引用してみよう。

　「状況をみつめ、消えゆこうとするものを押しもどしつつ、新しいボキャブラリーの中に複合してゆく営為を、今ほど要求されることはないのである。　本文あっての装丁なのだから」

　今こそこの〈覚悟〉を省みたいものだ。

なお、本文挿図がパノラマ状に展開しながら、小口側と前と後ろの見返しにも連続して繰り広げられる〈サイクル〉構造は、画家・作家の斎藤真一著『ぶっちんごまの女』（角川書店、一九八五年）においても杉浦は美しく昇華させている。

「本文あっての装丁」のさらなる進展

「本文あっての装丁なのだから」――。杉浦の熱い問題提起は同世代を中心に共有され、着実に浸透して今日に継承されている。

たとえば、一歳年長の勝井三雄（一九三一〜二〇一九）は『現代世界百科大事典』全三巻〈講談社、一九七一〜七三年〉において、完璧なまでの「内からのデザイン」を練り上げた。

企画は評論家・川添登との協働。勝井はデザイン面を担い、百科事典を構成するすべての情報要素の視覚的な標準化を大前提として、機能的かつ合理的な、一般的に「グリッド・システム」とも呼ばれる基本システムづくりに身を粉にして取り組んだ。その作業だけでなんと三年余りの歳月を費やしたという。

半端ではないエネルギーの投入。その具体化にあたっては、本文項目のスペースの最小単位を「五行×十九字＝字数九十五字」とするモデュールシステムに統一し、それを基点として、五行、十行、十五行へと整数倍の大きさで収める整合化を計った。関連する図版類も同様である。結果としてこの上なく美しく調和のとれたエディトリアルデザインへと結実。一九七〇年代初めに屹立するエポックメイキングな達成であり、ひとつの到達点を示している。

本文組は写真植字の代表的な創始社である「写研」のシステムを使用したが、同社は事典に使用するオリジナル書体の文字盤づくりにも協力した。事典は横組であるため、もともと縦組用に設計されている既存書体では、とくに仮名を中心に重心のバラツキが生じる。その結果の読みにくさを減ずるため、横組用に新たに調整した本文用仮名書体と見出し用ゴシック書体をつくったのである。また、約物などの記号類のオリジナルデザインにも当たった。なお、レイアウトではいち早くコンピュータを使用。時代を先駆ける試みとなった（外回りのデザインは大御所である亀倉雄策が担った）。

勝井は一般書装幀でも、一例を挙げると高田宏著『言葉の海へ』（新潮社、一九七八年）のような密度と熱量ある仕事を残している。文部省の命を受け、わが国初めての近代国語辞書『言海』を完成させた大槻文彦の生涯を丹念にたどった同書は大佛次郎賞などに輝いた労作。

著者の高田はエッソ・スタンダード石油のPR誌『エナジー』（一九六四年創刊）の編集を担当したことでも知られる。最尖端をいく「知」を果敢に打ち出す編集方針を、緻密なエディトリアルデザインと天性の色彩感覚を駆使してかたちにして注目されたのが三〇代の新進である勝井だった。『エナジー』はその後『エナジー対話』などへと引き継がれていく。一九六〇〜七〇年代を華やかに彩った企業PR誌全盛期にあって、ひときわ耀く存在であったことを特記したい。

*

もうひとり忘れることができないのは、勝井三雄と同年生まれで、東京・文京区にあった東京教育大学構成学科の同級生であった清原悦志（一九三一〜八八年）である。

モダニズム詩人である北園克衛の薫陶を受けた清原のデザインは尖鋭だ。トリスタン・ツァラの『ダダ・シュルレアリスム』（思潮社、一九七一年）ではオモテ表紙の側に縦組で本編が収められている。しかしながら、それとほぼ同じページ数の註釈ノートがウラ表紙の側から、天地逆の縦組で組まれている。つまり、前と後ろが倒立展開するという、虚を突くような離れ技が仕込まれているのだ。日夏耿之介の『吸血妖魅考』（牧神社、一九七六年）も同じように鮮烈だ。見開き全ページにわたって、それぞれの小口側である左右下半分がぽっかり空いている。つまり漢字でいうと「丁」字のような組体裁。吸血鬼が飛び立つ様をイメージしたものと思われる。しかしながら醸し出される空気感は意外とクールである。このような果敢な挑戦が清原の真骨頂だ。

次世代によるフォーマットづくりの深まり

次の世代では、一九八〇年代後半以降のデジタル化の急進展にあって、第一章で触れた鈴木一誌（一九五〇年生まれ）や戸田ツトム（一九五一年生まれ）らによる実践と啓蒙により、本文組版のフォーマットづくりの重要性への理解はさらに深まった。なお、鈴木はこうした本文デザインのあり方を「ページネーション」と称している。フランス文学者、鹿島茂の快作『神田神保町書肆街考』（筑摩書房、二〇一七年）の装幀によって講談社出版文化賞ブックデザイン賞を受賞した工藤強勝（一九四八年生まれ）や、平野甲賀が病気療養のため中断した晶文社の仕事を中心的存在となって担ったことのある日下潤一（一九四九年生まれ）らもタイポグラフィへの知見の高さが光る。

こうした鈴木・戸田らに続く世代では、本文設計の理路を潔癖なまでに突き詰めて省察し、秀でたバランス感覚によって実体化している旗手が白井敬尚（一九六一年生まれ）だ。西欧の長い蓄積ある組版の歴史への透徹した知識を含めて、本文設計の全体像を大きく見渡そうとする眼差しも特徴的である。

清原悦志の事務所でタイポグラフィの薫陶を受けたことが契機となり、一九九八年の独立後は清新な追究を多角度から進めてきた。ヤン・チヒョルト著『書物と活字』（朗文堂、一九九八年）や組版工学研究会編『欧文書体百花事典』（同、二〇〇三年）、先に触れた山口藍著『ほがらほがら』（羽鳥書店、二〇一〇年）、さらに、印刷界を代表する凸版印刷が運営する印刷博物館の図録『ヴァチカン教皇庁図書館展』（二〇〇二年／同 Vol.2、二〇一五年）、『横尾忠則全装幀集』（パイインターナショナル、二〇一三年）など代表作は枚挙に暇がない。どのデザイン・フォーマットも無駄と無理をみじんも感じさせず、清潔感が匂い立つ。まるでそれ自体がアートのよう。

白井の具体的な考え方に耳を傾けてみよう（以下の引用は二〇一九年初春、京都にある「京都 ppp ギャラリー」での個展の際に白井が用意した冊子より）。

「文字組版は、書体、サイズ、字間、行間、組幅、組体裁によって形作られています。本展のタイトル『組版造形』とは、紙面にその文字組版を配置・構成した空間を含む造形のことを指しています」

「組版の造形そのものに言語伝達の本質があるわけではありまあせん。けれども書体の形をはじめとする組版の造形には、時代の感性と技術、歴史の記憶、身体が感知する圧倒的な量の非言語情報が存在しています。テキストは、これら非言語情報によって『形』を与えられ、視覚言語としての機能を果たすことになるのです」

さらに引用を続けよう。

「読者はテキストを読み自らの内部でイマジネーションを働かせ、場面や情景を脳裏に思い描くことでしょう。言語伝達にとって理想の『絵姿』とは、このように読者それぞれの中に描かれるものであって、そこに組版の形が介在する余地はないのかもしれません。だが、しかし、それでも、と、組版の形にどうしようもなくこだわる自分がいます。ページをめくる瞬間、テキストを読む前の一瞬、そのほんの僅かな時間に組版は読者と出会います。そのとき、テキストは期待と予感に満ちたものになっているか否か——組版造形の意義は、その一点に尽きるのではないかと思うのです」

曇りない「透明な言葉」。懐の大きな、潔い使命感が胸に沁み通る。杉浦康平と同じように、小手先の操作ではない、奥の深い理法に裏付けられたフォーマットづくりであることを示している。し

なやかな「世界観」の裏付けがあるということだろう。そして、ぜひ付記したいのは繰り返しにな

るが、白井は西欧のタイポグラフィの歩みへの造詣においても並びないこと。知る人ぞ知る学究肌

である。鋭い歴史認識においても杉浦と共通する。

DTPに対応する日本語用フォントの充実

鈴木一誌や戸田ツトムらに始まり、白井敬尚らへと続くDTP世代によるタイポグラフィ認識の

深まり。そのデザインワークの要（かなめ）となる日本語対応フォント（印刷用書体）ではDTP黎明期は使え

る書体が少なかった。組版においてもチグハグさだけが目立った。単一的な欧米の流儀押し付けで

は、異形の縦組もある、東洋哲学者・井筒俊彦のいう「世界一の複雑な文字システム」に対応でき

るはずもなかったのだ。

それでもわが国の順応力はDTP化においても並びない。フォントづくりと日本語に寄り添う組

版システムにおいても既存のメーカーに加え、内外のベンチャー企業が競って参画したり、新しい

担い手が次々登場したり。

同時にデジタルテクノロジーの進化はフォント設計でも〈革命〉を引き起こしている。それまで

のアナログ時代は原則として一字ごとに原字をハンドワークで作成するという、気の遠くなるよう

な作業の積み重ねが必要だったが、フォント作成用のソフトウェアが開発され、作業効率は格段に

向上した。その追い風を受け、新フォントは百花繚乱（りょうらん）、そして玉石混淆（こんこう）、目がくらむほどだ。活版

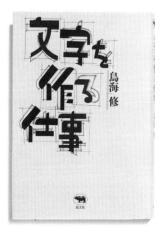

下——白井敬尚ブックデザイン
『ヴァチカン教皇庁図書館展 Vol.2』図録
（印刷博物館、二〇一五年）▼ P.254

左——平野甲賀装幀
鳥海修『文字を作る仕事』
（晶文社、二〇一六年）▼ P.258

左下　装幀者無記名
宮田昇『小尾俊人の戦後
みすず書房　出発の頃』
（みすず書房、二〇一六年）▼ P.260

印刷時代から定評ある各社の既存書体もほとんどがDTPに対応して使えるようになっており、ブックデザインあるいは装幀の世界に新しい息吹を送り届けている。写真植字システムメーカーからDTPシステム対応に逸早くカジを切ったモリサワが看板である「リュウミン」を始めとする良質なフォントを擁して要請に応えた。

＊

個人では写真植字メーカー・写研の文字デザイン部出身の鳥海修（とりのうみおさむ）（一九五五年生まれ）の活躍が一頭地を抜く。鳥海は一九七九年に同社に入社した後、先輩デザイナー鈴木勉、同じく同僚で会計担当の片田啓一の三人で書体設計の「字游工房」を八九年に設立（鈴木は残念なことに九八年に四十九歳の若さで病死）。まさにDTPの幕開け期だった。写研時代に培ったノウハウを生かしながら、大日本スクリーン製造（現・SCREENグラフィックソリューションズ）から委託された本文用書体「ヒラギノ」シリーズ、ゴシック体「こぶりな」などの優れたデジタルフォントを制作し、新時代の申し子として注目される。そして自社ブランドとして「游明朝体」、「游ゴシック体」などの基本となるフォントを次々と発表し、高い評価を受けてきた。その数は優に百書体を超えるが、それぞれは第一人者と形容するにふさわしいクォリティーに達している。驚異的という以上に畏敬の念を覚えるほどの達成量だ。

「水のような、空気のような」存在。鳥海は自著『文字を作る仕事』（晶文社、二〇一六年、装幀＝平野

甲賀）の中で本文書体づくりの理想をこう表している。写研時代に上司の橋本和夫から示唆されたものだ。

橋本は石井茂吉から直接指導を受けた世代。またそれ以前、多摩美術大学在学中に訪れた毎日新聞社で、同社の活字書体設計に携わっていた小塚昌彦が発した「日本人にとって文字は水である」との言葉からも強く感化され、書体制作の道を選ぶ契機となった。小塚は毎日新聞社を退社後、モリサワで「リュウミン」のファミリー化などの制作にあたり、その後のDTP時代ではアドビシステムズに移り、長きにわたる活動の集大成というべき「小塚明朝」「小塚ゴシック」を発表。金属活字から写植文字、デジタルフォントへの変遷を経験した生き字引的存在であり、斯界の重鎮だ。

鳥海は続けて同書で、「普通であること」「違和感なく受け入れられること」などと要諦を明かす。さらに、技術にも増して、借り物ではない姿勢と考え方が大切だと。活字書体設計の奥の深さと醍醐味を如実に示すとともに、そうした課題を背負いながら身を粉にして日々格闘し、見事にかたちに練り上げていることに胸をうたれる。

同書は鳥海が尊敬するデザイナー平野甲賀による、余人の追随を許さぬ〝甲賀流〟書き文字による装幀（甲賀流については後段でも触れる）。本文組は当然のことながら鳥海の設計した代表作のひとつ「游明朝体R」であり、仮名が「文麗仮名」だ。この「文麗仮名」はDTPによる組版と書籍の企画・編集などにあたる会社「キャップス」から依頼されて鳥海が設計した同社オリジナルフォント。近代文学などの文学関係を念頭に置いて設計されたもので、まさに文雅の香り濃い、しっとりとし

て懐の深い書体だ。

鳥海はその設計にあたって行ったのは、「二センチ角程度の大きさに運筆を意識した骨格のみを鉛筆でデッサンして、その骨格を、想定した運筆で、筆を使って一筆書きすることだった」という。「上手い下手はともかくとして、本当の線が生まれるような気がした」と（同上書）。

筆を使って書くとは、平安時代にさかのぼる美麗を尽くした仮名書の系譜への熱い眼差しを示すものだろう。実際、鳥海は写研時代に書道部に入って、書にも造詣が深かった橋本からひとかどの手ほどきを受けている。第五章で触れた石川九楊の「書体は毛筆で書いてこそバランス感覚の機微が分かる」との言葉が蘇る。ついでにいうと鳥海と石川という時代の旗手ふたりは腹の据わった、忌憚のない意見交換を続けてきた。なお、同書は第六十五回日本エッセイスト・クラブ賞を受賞。文才もまた並ではない。

この「文麗仮名」の美質を理解して積極的に本文書体に使用しているのが「みすず書房」だ。キャップスが組版を受け持っており、異例のベスト・セリング本となったトマ・ピケティ『21世紀の資本』（二〇一四年、山形浩生ほか訳、装幀＝川添英昭）、同書房の創立者、小尾俊人の創業初期の苦闘を、親交のあった著作権エージェントの宮田昇が綴った『小尾俊人の戦後 みすず書房出発の頃』（同、二〇一六年）などもそう。

＊

鳥海の近刊で刮目したのは、「本づくり協会」が企画・監修した『本をつくる 書体設計、活版印

刷、手製本――職人が手でつくる谷川俊太郎詩集』（河出書房新社、二〇一九年。著者＝鳥海修、髙岡昌生、

美篶堂、永岡綾〈取材・文〉）。関係者の熱い夢がひとつになって実現した谷川の詩集『私たちの文字』

（企画・監修＝同協会、二〇一八年）刊行に至る道筋を追ったドキュメンタリーだ。『私たちの文字』は、

鳥海が詩人、谷川俊太郎のためにつくったオリジナルの仮名書体を樹脂版にし〈欧文は金属活字〉、世

界的に知られる活版工房の嘉瑞工房が印刷、美篶堂の製本職人が手製本した特装本だ。工程すべて

にわたって丹精を尽くした結果の所産。手わざがそなえる、褪せることのない〈静かな力〉の集約

と言えよう。

この仕事の中で鳥海は「素直で、伸び伸びとしていて、一字一字大切に読める文字」をコンセプ

トにしながら、さまざまな模索と葛藤を経て、結局は「谷川さんの文字ではなく、僕自身の文字を

つくることになった」という。最後は自分と向き合うのがものづくりの本然だからだ、と。書体名

は「朝靄」と名づけられた。

谷川はもっとも知られ、親しまれている第一人者とはいえ、ひとりの文藻のための書体づくりは

かつて例がないのではないだろうか。民芸運動を創始した柳宗悦は、個人が私的に文字を書くとき

は思い思いの文字に変わって等しい字形はない、だが、「一旦文字が公有のものになると、ただちに

一つの様態を選んでしまう。活字は私の文字ではない。それは大勢の人々が共有する公の文字なの

である」と言ったものだが〈公有性〉、『工藝文化』所収、岩波文庫）、「公」と「私」の折り合いを慎重に

推しはかりつつ、かけがえのないひとつの定形として止揚した鳥海の奥義は、書体設計の新たな次

元を拓くものであろう。

＊

さて、同じく写研出身で鳥海の二歳年少の藤田重信（一九五七年生まれ）の取り組みも近年、関心を集めている。藤田はフォントメーカー「フォントワークス」所属。文字本来の筆勢を生かした「筑紫書体」シリーズが代表作だ。写研の数ある書体は残念ながらDTPシステムに対応していない。が、石井茂吉にさかのぼる写植文字のDNAは、鳥海や藤田らによって引き継がれ、こうして新たなステージを開くことになった。

他にも例を挙げるとキリがないが、印刷大手の凸版印刷は、戦前から継承してきた「凸版明朝体」をベースにしつつ、さらに練り上げた本文用「凸版文久明朝R」を二〇一四年にリリースした。「凸版文久ゴシックR」も翌一五年から提供。この「文久体」シリーズには鳥海ら字游工房がかかわったほか、監修ではベテランデザイナーであり、日本の近代活字文化史研究でも知られる小宮山博史（一九四三年生まれ）やブックデザイナーの祖父江慎（一九五九年生まれ）らがくわわっている。

それぞれがオリジナル！ 書き文字名人の脈流

さて、写植文字書体が契機となった印刷用書体のバリエーションの充実はデジタルフォントに引き継がれ、さらに一段と選択肢の幅を広げることとなった。装幀・ブックデザインの世界は、本文用書体および外回りの題字類も含めてかつてない恵まれた環境下にある。世の習いで〈良貨〉だけ

ではなく〈悪質〉もはびこってはいるのだが……。

日本の装幀文化の歩みは、実質を伴うスタートとなった漱石の『吾輩は猫である』から百十年余。その前期五十年の題字類は、手書きによるレタリング（図案文字、描き〈書き〉文字）が主だった。その後の五十年は、既存活字書体の援用が中心となって現在に至っていると図式化できるだろう。とはいえ、そう簡単にひと括りできないのがわが国の文字表象の、途方もない広がりの写し絵というべき装幀表現の多彩な展開である。

谷崎潤一郎は『文章讀本』の中で、「我が国の如く美術的な文字を有し、楷、行、草、隸、篆、変体仮名、片仮名等、各種の字体を有する国が、それらの変化を視覚的要素に利用しないのは、間違っております」と説いた。谷崎の時代とは様変わりし、現在はさらにアルファベットが頻繁に日本語表記に〈侵入〉するようになった。

象形文字に発することからビジュアルなイメージ性性豊かな漢字は三千年の歴史を誇る。その漢字字体のめまぐるしい変遷とそこから派生した変体仮名を含む平仮名、そして片仮名の併用に加え、さらにアルファベットの混在。まさしく日本語表記が紡ぎだす多彩な表情、グラデーションは、ニッポンが言霊ならぬ、目がくらむほどの〈文字霊〉の国であることを示している。

くわえて漢字文化圏には大陸では「書法」、韓国では「書芸」、わが国では「書道」と呼ぶ、芸術の領域にまで昇華した書の文化が厚く、長く継続してきた。西欧がいうところのカリグラフィである。そうした手書き文化の豊かな蓄積から派生した、あるいは、字体を様式化、標準化した近代活

字書体を自在に咀嚼してアレンジしたレタリングが脈々と受け継がれてきたのである。このレタリングの豊かな〈畑〉には、歌舞伎（勘亭流）文字や相撲文字、寄席文字といった伝統的な「江戸文字」もその一画を占めている。

*

恩地孝四郎に象徴されるように、レタリングした書き文字を書籍用題字に使うことが一般的であった旧世代は、第二次世界大戦後のタイポグラフィ重視への移行期にあっても、自ら手書きしたそれをあしらった。渡仏してマティスに師事した洋画家・佐野繁次郎（一九〇〇〜八七年）もそう。多くの装幀の仕事を残したが、ほとんどが手書きによる題字。意気軒昂な、弾むような速度感がもち味だ。

ついでながら佐野には齋藤昌三のいわゆる「ゲテ装」の系譜で語られる装幀がある。横光利一の小説『時計』（創元社、一九三四年）である。何と金属板を表紙にあしらっているのだ。四スミを紐で縫いつけて——。突拍子もない仕立てだが、一九二〇年代に川端康成らとともに「新感覚派」と呼ばれる、斬新なイメージを打ち出す文学運動を始めた横光にふさわしいと言えなくもない。なお、同書の題字類はもちろん手書きであり、外函はゴシック風、表紙は楷書風に書き分けられている。

この金属板は水原園博（そのひろ）（公益財団法人川端康成記念会理事・事務局長）によると開発されたばかりの軽合金だと言う。住友金属工業製の超超ジュラルミンであり、帝国陸海軍の飛行機の素材として使われたとのこと（『川端康成と書——文人たちの墨跡』、求龍堂、二〇一九年）。時代色鮮やかな新素材だったのだ。

戦前に佐野から薫陶を受け、戦後逸早く『暮しの手帖』を創刊したことで高名な花森安治（一九一

〜七八年）も独自の手書き文字とイラストを駆使した。佐野は一九三〇年代半ばごろから、化粧品会

社の伊東胡蝶園（後の「パピリオ」）のパッケージデザインにも当たっていたが、花森は東京帝国大学

（現・東京大学）卒業後に勤めたのが同社宣伝部だったことから、佐野と面識を得たのだった。

花森の書き文字は端整であり、軽妙でもある。その根っ子にあるのは、真っ当な市井人としての

目線であり、生活感覚であろう。なお、活字字体そのものが好きだった花森。『足摺岬　田宮虎彦小

説集』（暮しの手帖社、一九五二年）のように活字組だけの本もあることを補記したい。

花森は佐野と同様に多作の装幀家でもあったが、独自のエスプリがにおいたつのがふたりの共通

項であり、その全体像と言うべき丁寧な作品集がいずれも「みずのわ出版」から刊行されている。西

村義孝編著『佐野繁次郎装幀集成　西村コレクションを中心として』（構成＋デザイン＝林哲夫、二〇〇八

年）と唐澤平吉・南陀楼綾繁・林哲夫編『花森安治装釘集成』（装釘＋エディトリアルデザイン＝林哲夫、

二〇一六年）である。

後者の『花森安治…』には花森自身の貴重な言葉が再録されている。そのひとつを引用しよう。

「よそから、装幀をたまに持ちこまれると、きまって表紙と見返しと扉、それに時にはカバアと

いう註文である。一番大切な本文を任せないで、装幀というのも、おかしな話だろうとおもう」

（「本作り」、初出「芸術新潮」一九五二年七月号、新潮社）

外回りだけではない、本文を含めた全体にわたる造本こそが装幀本来のあり方だと花森が認識していたことを示している。偉才の先見性はここでも明らかだ。

*

何度かすでに触れたように岩波書店の編集者時代から装幀を手がけてきた田村義也（一九二三〜二〇〇三）も題字類はほとんど手書き。その原点は自著『のの字ものがたり』（朝日新聞社、一九九六年）によると、少年時に身近に眺めた厳父の手習いだった。「私の父はいつも字を書いている人だった」と。

毎日、筆を執っていたということだろう。厳父は書家の飯島春敬の書塾に通っていたこともあり、能筆だった。飯島春敬は書壇の大御所であり、名跡のコレクションおよびその研究でも知られた。

田村自身は「自己流独学で勝手な書き方しかしていない」（同上書）と謙遜しているのだが……。

それゆえ田村の仕事の大部分の時間は文字づくりに費やされるとした上で、その極意を明らかにする。印圧がかかり、紙面に触れると凹凸を感知できる活版印刷による活字の文字面を好み、オフセット印刷による写真植字書体の〈のっぺらぼう〉感を敬遠していた。ふたつの対比を踏まえての次の弁である。

「従って私は、文字づくりをする時にも、この活字活版印刷への郷愁と、また、それ以前の時代の版本（板本・版木に彫って印刷した書物）のもっていた魅力に引っぱられ、それらを何とか再

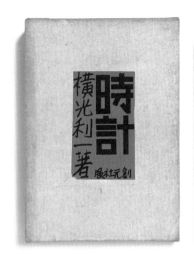

上——佐野繁次郎装幀　横光利一『時計』（創元社、一九三四年）▼ P.264

中右——横尾忠則自装『未完への脱走』（講談社、一九七〇年）▼ P.270

中左——平野甲賀装幀　木下順二『本郷』（講談社、一九八三年）▼ P.273

下右——山口信博ブックデザイン

『伊丹十三選集』第一巻（岩波書店、二〇一八年）▼ P.270

下左——伊丹十三題字（装幀者無記名）

『伊丹万作全集』第一巻（筑摩書房、一九六一年）▼ P.271

現したいという試みをやっている、ともいえるだろう。現在の主流である写真植字をそのまま使用するのには、どうも抵抗がある。だから、これにさまざま手を加えるか、いっそ全部書いてしまうか。……その選択をすることが、装丁の最初の課題となるのである」（同書より）

ハンドワークの熱量に温度差はあるものの、いずれにしても田村独自のティストが手ずから加味されたものであることに変わりない。版本は大陸の線装本や江戸期の和本が主であろう。長いスパンで文字のつくりを見据えていることも、田村の物差しの大きさを示しており、その所産である、襟を正されるような剛胆な文字が放つ存在感に圧倒される。なお、一九七〇年前後から写真植字書体の普及は出版界において急速に進みつつあった。

*

ついでにいうと、その岩波書店の辞典や全集ものなどの題字類は、以前はそれぞれオリジナルの書き文字であることが大半であった。その多くを手がけた名手が五島治雄。一九一六年生まれで、三五年に東京府立工芸学校（現・東京都立工芸高校）を卒業し、商業美術界の指導者的立場にあった多田北烏に師事した後、厳父が始めた木版彫刻と書籍用図版作成に携わり、「五島工房」を設立。そして五島は岩波の看板である『広辞苑』をはじめとして『岩波国語辞典』『岩波英和大辞典』『岩波西洋人名事典』『岩波講座 日本語』『和辻哲郎全集』『鈴木大拙全集』などの幾多の題字を担った。じつに壮観だ。そのいずれもが岩波文化を象徴する重厚さと折り目正しい品格をたたえていたもので

ある。たとえば『西洋人名辞典』（一九五六年）は、外函にあしらわれた書名と下の版元名が端整その

もの。ミレー画の種を播く農夫の岩波の商標が慎ましくアクセントを添えているだけ。みごとな文

字がありさえすれば、それだけで装幀はスックと立ち上がることを示している。

　私が一九八四年に、東京・神田明神のすぐ脇、緑蔭濃い閑静な一画にあった工房を訪ね、五島か

ら話をうかがう機会をいただいたとき、「岩波書店製作担当者との、装幀に占める文字の重要性をお

互いに理解したうえで、妥協なしで意見を闘わし、切磋琢磨（せっさたくま）してきました」と制作の舞台裏を明ら

かにし、実作業については、「書き文字は、数字や計算では割り出せない。あくまで感覚で書くもの。

一字一字、隣の字とのバランスを取りながら、ひとつのかたまりとしてとらえて書くようにいつも

心がけています」とおだやかに語っていたのが今も記憶に鮮やかだ。

　既存の活字では表しえない五島の奥深い技は、まさに手書きならではの醍醐味であろう。そう、

書き文字はそれぞれがオリジナル！

横尾・和田らの書き文字から「甲賀流」が翻した反旗へ

　原弘が拓き、杉浦康平や勝井三雄ら次世代が深化させたタイポグラフィックな取り組みの中心と

なった当初は、明朝体活字書体かゴシック体活字書体であった。そしてデザイナーたちは書籍の題

字や見出し用として力強い金属活字書体を好み、一九六〇〜七〇年代前半を中心にそれらを上質紙

に刷ってもらって版下にする「清刷り」と呼ばれる工程を踏むことが多く、それを亜鉛版に起こし

て使っていた。ついで一九七〇年代後半以降、写真植字書体が充実するとともにオフセット印刷化が定着すると、本文は依然として活字組による活版印刷であっても、外回りのカバーなどには写真植字書体を選び、オフセット印刷で刷るといったこだわりを示したものである。

こうした流れの大勢にあっても、既存書体一色に染まらないのが、わが国の装幀表現の厚みを如実に示している。女性装幀家の草分け、栃折久美子（一九二八年生まれ）は題字類を手書きするのが原則だった。一見すると明朝体活字書体のようであり、きちんと整った仕上がりだが、じっと目を凝らすと、栃折の息遣いがフワッと立ちのぼってくる。

同じ一九三六年生まれである横尾忠則と和田誠もそう。真の画才は書（文字）にも優れるという「書画同源」の考えが大陸中国にあるが、ふたりはその典型だ。グラフィックデザイナーから画家に転じた横尾は書にも天賦の才を発揮。楷書体筆書きによる外回りの自装本『未完への脱走』（講談社、一九七〇年）はその好例だ。和田は装幀も手がけるイラストレーターとしては第一人者。丸谷才一ら著名作家からの信頼も厚かった。その装幀を特徴づけるのは、都会的なセンスをたたえる装画と一体となった独特の書き文字。つかこうへいの『定本熱海殺人事件』（角川書店、一九八一年）や自装著『ことばのこばこ』（すばる書房、同）などがそうであるように、柔らかみと温もりのあるゴシック体風がとりわけ光る。ゴシックに血を通わせたレタリングは稀少。和田の独壇場だ。

節度あるデザイン作法を貫いてきたグラフィックデザイナー、山口信博（一九四八年生まれ）の近作からもひとつ。装幀を担った『伊丹十三選集』全三巻（岩波書店、二〇一八～一九年）の明朝体風題字は

バラエティ豊かなデジタルフォントのひとつを使ったように見える。だが、後年において、俳優を経て映画監督として一時代を鮮やかに駆け抜けた伊丹十三（一九三三〜九七）のエッセイ集である同書は、当の伊丹がかつて手がけたレタリング（明朝体）に、山口が独自の解釈をくわえて磨いたもの。そしてレタリングの名手として知る人ぞ知る存在に。当代ではデザイナーとして活動した時期があった。

多芸の才腕、伊丹は五〇〜七〇年代にデザイナーとして活動した時期があった。代表作は映画監督だった厳父の『伊丹万作全集』全三巻（筑摩書房、一九六一年）のために寄せたダンディズムあふれる題字。岩波の上記選集は明らかにこの明朝体を山口が参照していると分かる。半世紀余の星霜を経ての往年の名作〝伊丹明朝〟へのこの上ないオマージュ！

だとして別格の評価を受けた。とくに明朝体はとびきり逸品だとして別格の評価を受けた。代表作は赤瀬川原平と双璧だ。

　　　　＊

　山口の過去の遺産へのこうした成熟した眼差しは、グラフィックデザイナーの活動と並行して進めている「折形デザイン研究所」のそれでも明らかだ。日本人の暮らしの中に息づく、包みと結びによって心を贈り合う伝統的な礼法「折形」に光を当て、その新たな再生をはかる取り組み。心を尽くした、伝統への真に独自の問いかけは、二〇一八年度「毎日デザイン賞」受賞につながった。

　ごく限られた例の紹介となったが、細くはあっても切れることなく続いているレタリングによる装幀の流れ。この中でひときわ旗色鮮明、敢然とタイポグラフィ偏重の時流に叛旗を翻したのが、杉浦らの世代ではいちばん下の弟のような、一九三八年生まれの平野甲賀である。すぐそれと分か

る野太くて、どこか屈折感の漂う、その名も忍者めく "甲賀流" 書き文字。レタリング文化の《古畑(はたけ)》に埋め込まれていた異形の種子が突如芽吹き、花を開かせたかのようだ。

平野はよく知られるように晶文社の仕事をほとんどひとりで担っていたが、当初は書籍の題字タイポグラフィを杉浦康平から学んだ。杉浦からの影響は絶大だった。活字離れのスタートは、平野が晶文社の仕事と並行してかかわっていた前衛演劇団のポスターであった。時代を撃つような演劇運動には、既存の明朝とゴシックによる活字書体だけでは対応しきれない。特異なレタリングを駆使することで、反時代の熱い情意をはっきりと形に打ち出そうとしたのだ。

個展「平野甲賀と晶文社展」(東京・銀座、ギンザ・グラフィック・ギャラリー。二〇一八年)に合わせて開かれた、同社創立メンバーで評論家の津野海太郎との公開対談で平野本人が語っていたように、新規の挑戦の糧となり、触媒役となったのは、大正〜昭和前記に全盛期を迎えた図案文字群だった。往時の図案家が映画や演劇、商品の広告、ポスターなどに時代感覚をみごとに体現した、オリジナリティ豊かな文字群。それだけあまたの名人がいたということだが、それらが平野にとって大きな糧になっているというのだ。もうひとつ平野が関心をよせたのが村山知義のグラフィズム。村山はドイツに留学後、最先端をいくヨーロッパの前衛美術運動に魅せられて一九二三年に帰国し、わが国にそれをもたらして大きな感化を及ぼした。新時代の急先鋒となった村山はついでプロレタリア芸術運動ともかかわるが、そうした一連の活動の根幹にある村山らの図案文字にも平野は関心を寄せてきたという。田村義也の文字のような長い時間軸はないけれども、突出した存在感は余人の

追随を許さないものがある。

平野が試みた書籍装幀へのレタリングによる題字使用の嚆矢は木下順二著『本郷』（講談社、一九八三年）だった。田村が偏愛したように外函は活版印刷。これが呼び水の役目を果たして講談社出版文化賞ブックデザイン賞にも輝いた。ひと目でそれと分かる独自の書き（描き）文字がその後の平野装幀術の独壇場となる。この甲賀流はもちろん奇をてらったものではない。時流への安易な迎合を拒否する反骨のなせるところだ。

その背景にはわが国独自の、多彩を極める文字表象文化の脈流があることに改めて思いを馳せたい。いみじくも平野は対談の最後のほうでしみじみとつぶやいていたものだった。

「日本の文字ってほんとうに面白いものだと思う」

第七章 ポスト・デジタル革命時代の胎動と
身体性の復活と

「テクノロジーの歴史はまた、ラダイト(=テクノロジー嫌いな人々)は
かならず負けるということを教えてくれる。(中略)要はテクノロジーそのものを
糾弾しても無益だということだ。むしろ、テクノロジーが生みだされた目的に
適うように社会の仕組みを変えなければならない」

——マーク・カーランスキー『紙の世界史　歴史に突き動かされた技術』(徳間書店、二〇一六年)

DTP時代の幕開けと怒涛の波及と

デスク・トップ・パブリシング(DTP)——。初めて私がこの新奇な名称に接したのは一九八七年。ニューヨークの国際的なタイプフェイス販売会社「ITC(インターナショナル・タイプフェイス・

コーポレーション）」の幹部アラン・ハーレイが来日し、東京新宿で講演を行った際に聞いたもの。いやにメリハリのよさが耳をくすぐる新語。デジタル・テクノロジーの格段の進歩により、デザイナーの机上にあるコンピュータ画面上ですべての作業が完結するのだという。

それから間もなく、野焼きの火のような勢いでデザイン界、製版・印刷界、編集・出版界をこのDTPが席巻することになった。DTP当初の開発目的は、わが国におけるその牽引者である戸田ツトム（一九五一〜二〇二〇）のいうように、巨大な出版システムによってつくられたイデオロギーへの批判行為として、個人的なレベルでメッセージなりマニフェストなりを発信できる編集システムであろうとしたのであるが……。またたくまにDTPそれ自体が電子出版までをも包み込んでスケールアップしたことは、私たちが目の当たりにしてきたところだ。

編集および出版デザインの現場も、執筆に始まり、テキストの整理、レイアウト、さらに製版のデジタル化が深く浸透する。写真や図版類のテキストへの複雑な組み込み処理も格段に容易になった。それまでのハンドワークに変わるデジタル加工技術の作業効率のよさは圧倒的。外回りの装幀も同様である。まさしく、鋭い歴史解釈で知られるアメリカの知識人、マーク・カーランスキーがいささかシニカルに指摘するように「テクノロジーの歴史は、ラダイト（＝テクノロジー嫌いな人々）は必ず負ける」である。さらに技術革新が深まり、AI（人工知能）導入が進めば、デザイナーはアイデアをプログラミングするだけであとは自動的に仕上がるようになるのかも。現に新聞制作現場では自動化システムの採用が進んでいる。

たしかにカーランスキーの論は正しいだろう。江戸期の世界に冠たる木版による整版印刷は文明開化以降の金属活字による活版印刷に取って替わられた。夏目漱石の『吾輩は猫である』に、「主人に取っては書物は読む物ではない眠を誘う器械である。活版の睡眠剤である」といった表現は時代の変転を示すものだろう。金属活字によるその活版印刷は写真植字の普及によるオフセット印刷化によって地盤を浸食される。筑摩書房の編集者を経て装幀家となった栃折久美子は、オフセット印刷に移行してから、活版印刷がもっていた陰影が本文組から失われ、「寝ぼけた文字面」と化した状況により見切りをつけ、装幀家としての活動から身を引いた。ベルギーに留学して、西欧の本格的なルリユール（製本術）を学び、帰国後はその道の伝道師的指導者となったのだった。その写真植字システムは前章で触れた勝井三雄による『現代世界百科大事典』（講談社）のような結実を残しながら、二〇世紀末の〈黒船襲来〉といってよいDTPシステムの席巻によって使命を果たし終えようとしている。テクノロジーの進展が織りなすドラマは非情そのものだ。

　　　＊

わが国におけるDTP化の先陣を切ったのが戸田ツトムである。ようやく真っ当な日本語用レイアウトソフトQuarkXPressが発売されると同時に、間髪を入れず世に問うたのが『森の書物』（ゲグラフ、河出書房新社、一九八九年）。図版類はAldus社のグラフィックツールFreeHand1.0で作成。わが国初めてのフルDTPによる書籍となった。なお、Aldus社は印刷揺籃期のベネツィアの印刷人、アルダス・マヌティウス（アルド・マヌツィオ）に由来する社名である。マヌティウスはイタリック体

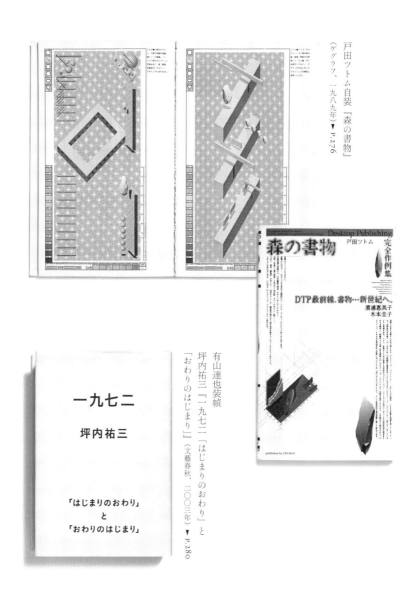

戸田ツトム自装『森の書物』
（ゲグラフ、一九八九年）▼P.276

有山達也装幀
坪内祐三『一九七二「はじまりのおわり」と「おわりのはじまり」』（文藝春秋、二〇〇三年）▼P.280

一九七二

坪内祐三

「はじまりのおわり」
と
「おわりのはじまり」

をつくり、初めてページにノンブルを付し、現代につながる八つ折りの小型本を創始した英明な人だった。私も訪ねたことがあるが、ベネツィアには工房跡の建物が今も中心部北寄りのテラ・セコンド（terra secondo）通りに残っている。

ついで戸田は自ら作成した図像と作家・池澤夏樹のテキストとのコラボレーション『都市の書物』（太田出版、一九九〇年）、コンピュータならではの不可思議な図像世界の魅力を開示した『DRUG／擬場の書物』（同、九〇年）へと最新成果の刊行を続ける。以降、世は怒涛のようなDTPの荒波に洗われる──。

*

デジタル技術が特別の優れものであることは間違いない。レイアウトのためのソフトウェアも急速に進化し、破綻がなく、じつにシャープな出来映え。誰でもそこそこの完成度に至る。しかしながら、全体に平板な印象を否定しがたい。実力あるデザイナーが体を張って練り上げ、スタッフがそれを時に『盗んで覚えろ』式に目の当たりにしつつ引き継いだ、各デザイン事務所独特のスタイルの濃度も、ひとりひとりがパソコンの画面に向き合う、孤独な作業となった結果、淡くなっているように感じられてならない。言うならばデザイン制作の〈大衆化〉。デジタルによる〈支配〉が手法の均質化を招き、アナログの時代の〈手〉の確かな痕跡と、それがつちかった独自の身体性を減じる方向に作用しているのだ。

別に言うと、どんなテクノロジーにも明と暗がある。音楽の世界でもアナログのレコードからC

Dに移行した結果、扱いの簡便さや保守点検が格段にたやすくなったけれども、音質の深みや美しさが損なわれたように。デジタル・テクノロジーを否定するつもりもはない。が、そのフォーマットにすべて依存するのではなく、そこからしかるべき距離を置き、体を張った奥行きあるエレメントも採り入れて欲しいと思う。ふたつの両立は可能なはず。実際そうした作例との巡り会いは何度もあったし、そのように勉めているクリエイターも少なくないだろう。ハンドワークへの敬意を失わない国民性もある。バランス感覚に秀でていることがわが国の創造世界全般のうるわしき伝統でもある。

*

そうした観点から、デジタル化以降において私が注目した仕事をいくつか挙げると、よしもとばななの小説に若い世代に人気抜群の画家、奈良美智が絵と写真を寄せ、それに中島英樹（一九六一年生まれ）のアートディレクションが加わったコラボレーション『アルゼンチンババア』（ロッキング・オン、二〇〇二年）と、鈴木成一（一九六二年生まれ）がブックデザインしたマーク・Z・ダニエレブスキーの野心作『紙葉の家』（嶋田洋一訳、ソニー・マガジンズ、同）［口絵］がある。ともに周到な本文組を含めたトータルな造本に尋常ではないエネルギーが注ぎ込まれた仕事として双璧だろう。

前者ではさらに函と表紙に配された乱反射するような特異な箔が刺激的。後者は錯綜する展開に呼応する臨場感たっぷりの本文組の演出が圧巻。なお、そのデザインは奥付に「鈴木家」と記されている。書名にひっかけた遊びが心憎いが、もちろんわが国を代表するトップデザイナーのひとり

である鈴木成一が当の人である。鈴木は一九九四年に第二十五回講談社出版文化賞ブックデザイン賞をカール・マルクス『共産主義者宣言』（太田出版、一九九三年）などによって同賞史上の最年少受賞を果たしている。弱冠三十二歳だった。

ついで、坪内祐三の評論『一九七二　はじまりのおわり」と「おわりのはじまり」』（文藝春秋、二〇〇三年）。装幀者の有山達也は一九六六年生まれの気鋭。中垣信夫の事務所を経て一九九三年に独立した。カバーはスミ一色で書名や著者名の文字だけの構成であり、表紙と見返しには不定形なデッサンが帯状に挟まれているが、全体としてはまことに素っ気ない。

しかし、よく見ると文字回りに微妙なカスレがあって、えがたいマチエールをそなえている。それは「タイトル版画　葛西絵里香」と別記されているように、既成の活字書体を建材用ゴム印に彫ったものを援用していることになる。デジタル・テクノロジーに安易にすべてを依存しないこの独特の手づくり感こそが、本書の魅力である。

紙の本ならではの蠱惑を引き出す双璧、祖父江慎と松田行正

電子本にはない、紙の本ならではの蠱惑(こわく)を最大限に引き出す試みを一貫して追い求め、継続しているる双璧が祖父江慎（一九五九年生まれ）と松田行正（一九四八年生まれ）である。

第一章でも触れた現代ブックデザインの申し子とも言うべき祖父江（コズフィッシュ）主宰。今や伝説本となったのが吉田戦車の漫画『伝染(うつ)るんです。①』（小学館、一九九〇年）だ。本を開くと、扉

もなく目次もない。標題と章題も見当たらない。いきなりの本編！　頼みの綱のノンブルもその位置が変わったり、印刷ミスと見紛う白紙ページがあったり。あとがき的な文章も途中から始まり、途中で終わっている。「頭隠して尻隠さず」ならぬ尻も隠している。早い話が中ぶらりん。そしてなんと、巻頭にあるべき標題トビラがようやく巻末に！

「造本には、じゅうぶん注意しておりますので、落丁・乱丁などが発見されても、ページノンブルの数字や位置をもう一度確かめると、意外とそうじゃない場合が多いので、驚きです。それでも、どうしても落丁・乱丁などの不良品がありましたら、おとりかえいたします」

奥付でこううたっている。たしかにノンブルをしかと確かめれば、遊び心とたくらみに満ちた〈攪拌（はん）〉であることが分かる。実際、吉田ファンらには大きな反響を呼んだ。が、そんな余裕のないのが販売現場。「書店から返品の嵐」だったという（祖父江の作品集『祖父江慎＋コズフィッシュ』パイインターナショナル、二〇一六年より）。

近世の和本にも遡ることができる、幾世にもわたって積み重ねてきた本の定型への確信犯的なオキテ破り！　前代未聞だろう。紙の本だからできた破天荒なまでの侵犯であるが、逆に言うと、本が託されてきた物語の〈虚構〉をはからずも露わにしているとは言えないだろうか。

他にも例を挙げると、糸井重里監修の『言いまつがい』（東京糸井重里事務所、二〇〇四年）はゆがんでいる。長方体ではないのだ。直角の箇所がひとつだけ。しかも左下部分は丸く抜かれている。私は購入時、カバーをかけてくれるように若い女性書店員にお願いした。まるで意地悪をしているよ

祖父江慎装幀
吉田戦車『伝染るんです。①』
（小学館、一九九〇年）▼ P.280

松田行正造本
港千尋『ヒョウタン美術館』
（牛若丸、二〇一四年）
…本文の四周は蝋を使った半透明印刷 ▼ P.284

うだった。店員さんは幾度も微調整を繰り返しながら、何とか無理難題に応えてくれたのだが、もちろんスッキリとは収まらない。まったくもって憎らしいほどに「まつがって」（間違って）いる本！

同じ糸井重里事務所刊のよしもとばななの短編集『ベリーショーツ』（二〇〇七年）は、筒型の函入りであるが、その函の内側にまでイラストレーター「ゆーないと」が描いた装画が刷り込まれ、小口には左開き、右開きでそれぞれ異なる画像が立体的に浮かび出る。別丁で写真一葉が挿まれている。そして横長のコンパクトなA6判（縦一〇五×横一四八ミリ）であるが、スピン（栞紐）は不似合いなまでに極端に長い。縦（天地）サイズの優に四倍はある。電子本では味わえない、紙からなる本の三次元性と物質性、オブジェとしての魅惑がここでも鮮やかに立ち上がっている。

＊

グラフィックデザイナーでありブックデザイナーである松田行正が主宰する出版社「牛若丸」。小さな規模の版元である。にもかかわらず、斬新な編集企画にくわえて、造本面での突拍子もないほどの創意の惜しみない傾注にはいつもアッと驚かされる。さしずめ第二章で触れた〈現代の齋藤昌三〉とも形容すべきリアルな離れ業の連射。その中からここでほんのわずかな例をあげてみよう。

松田自身は古今のグラフィズム全般への並外れた造詣でも知られ、幾多の著作を残してきた（他社刊を含め）。その一端を示す牛若丸版自著『code : text and figure』（二〇〇〇年）は天地のサイズが異なる、縦組と横組二種の並製本を併置し、厚紙上質紙に貼り合わせてくるんだ一冊の上製本として仕立てている。異型の本だ。紙サイズが違うこの異型本というと、わが国では平安時代の名跡とし

伝藤原道風書として珍重されてきた国宝『秋萩帖』（現・東京国立博物館蔵）が思い起こされる。二冊の本ではないが、一冊中の冒頭部分で紙質とサイズが異なる料紙を貼りつないだ巻子本。日本の書道史上、指折りの名手である江戸期の良寛禅師が仮名書の手本として熱心に学んだことがつとに知られる。

同じく松田が著した『フィジカル・グラフィティ・ツアー　せつだん81面相』（二〇一一年）［口絵］。東日本大震災がもたらしたさまざまな局面での「切断」を見届けた松田が、その衝撃を乗り越えようとして、さまざまなイメージの〝カット・オフ〟世界をすくい上げている。起点となったのはイギリスのアーティスト、ダミアン・ハーストが親牛と仔牛の胴体をまっぷたつに割ってホルマリンに漬けたあの著名な動物作品だという。本書の天側には刃先が縦横に走ったような痕跡が刻印され、小口側は鋭利な刃物による切断面を表象するような、冷ややかな銀箔押し。見返しの用紙にも斜めのカットが入念に施されていることが目を引く。

工作舎編集長・米沢敬著『ビートルズの遊び方』（二〇一三年）は一九六〇年代に世界を熱狂の渦に巻き込んだイギリスのロック・グループへの傾倒を忌憚のない筆致で綴っている。関連図版も貴重なものが並ぶ。ひときわ目を奪うのが、本の外形が「B」の形にくり抜かれていること。本のテーマと同じ。「なるほど」と、うならされる。

写真家、著述家、美術展プロデューサーなどとして幅広い活躍を展開している港千尋の『ヒョウタン美術館』（二〇一四年）。世界的に生育している、愛すべき存在であるヒョウタンを民俗学、考古

学、文化人類学などの知見を網羅して、その多様な生態と活用術を、興趣深い図版とともに拾い上げている。

ここでも半端ない驚きをもたらすのは、テキストと図版以外の四周が変色して明らかに透けており、その表面がまるでかすかに波打っているかのように見えること。ヒョウタンの中には宇宙があるという中国の故事を踏まえ、本を開くと水の中にテキスト＝宇宙が浮かんでいるという様を表象しようとして、紙を部分的に半透明にすることのできる特殊加工を採ったと松田は解説している。蝋（ろう）を使った「ワックスプラス」という印刷法だとのこと。紙と水。紙は水に弱く、相容れない関係では最たるもの。本書が秘めたテーマに添って、対極にあるそのふたつの表象世界の並存を、奇術のような妙策で実現していることに胸をつかまれる。

二〇一八年刊、『超訳編集舞い舞い』は『ビートルズの遊び方』と同じ米沢敬の著。工作舎を創業した松岡正剛のもとでエディターシップを鍛えてきた著者が約四十年にわたる活動を通して体得した流儀を軽やかに開陳している。造本面で目を射るのは小口側が万年筆の軸先のように、表紙と同色の目に鮮やかなピンクの三角形を成していること。本は天と地、それに小口側がそれぞれ直角に切り落とされた、直方体もしくは正立方体であることが常態。だが、本書が踏み込んだのは、それへのいうならば確信犯的な異議申し立てである。大学ノートのように、いくつもの枚数の印刷済み用紙を揃えて重ね、中心部分をいわゆる中綴じ（ミシン綴じ、手縫いの「本返し縫い」に相当）し、しかも小口側に表紙と同じピンク色の、二ミリ幅の色帯を刷り込んで走らせている。そして、中央部で折っ

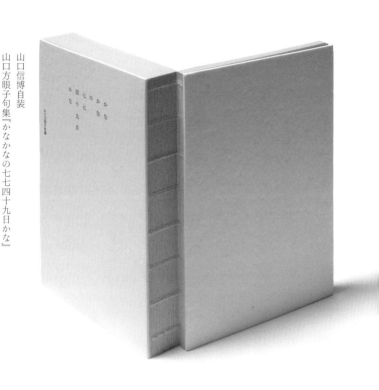

ているために、用紙の束（紙の厚み）が反映されて小口面に凸部が派生する。通常の本や筆記帳であれば、その小口面を直角に截断する。

それをしていないため、すでに触れたようにスパッと整った、札幌市西郊の、その名もズバリの三角山（さんかくやま）のような稜角を際立たせているのだ。しかも朝陽に色鮮やかに映えているような彩色を施されて……。これらは印刷と製本現場との、すべての工程をいささかなりともおざりにしない密なコラボレーションの所産であ

ろう。

本にはまだこんなにも未知の可能性が隠されていたのか！　紙の本の明日に疑問を呈する向きには ぜひ、まさにあの伝説の若武者を名称にもつように、強靭な知的脚力が躍如し、未知へと誘い込む魔術を潜ませている、オブジェ性豊かな牛若丸本を手に取っていただきたいと思う。

山口信博の「消えゆくものを押しもどす」不退転の実践

近年目立つのが活版印刷再評価である。その動勢では、松田と同じ一九四八年生まれのグラフィックデザイナーである山口信博が自著である山口方眼子句集『かなかなの七七四十九日かな』（ケア・オブ・プレス d o 様方堂、二〇一七年）を、完璧な活版印刷で刊行したことを報告したい。「方眼子」は俳号。抑制されたブックデザイン作法をひたすら究めてきた山口は句作にも力を入れてきた。山口のデザインワールドと、わずか十七音からなり、〈切れ〉が生む余白が生命線である極小詩型とは共鳴し合うものがあるのだろう。なお、書名は母堂が逝って四十九日の法要の際に詠んだ句から採られた。

凛とした時空の鼓動が胸に響く句作。そして、山口の自装はその風韻とこだまする、研ぎ澄まされた余白美に心洗われる。ついでながら同句集から一句を。「余白とは白い形や冬木立」。組版と印刷は「ファースト・ユニバーサル・プレス」を主宰する渓山丈介。活版印刷の置かれた困難な状況と照らし合わすと、奇蹟のようなハイレベルの完成度。綴じ糸の見えるコデックス装と

背は綴じ糸の見えるコデックス装。

呼ばれる開きのよい製本形式（製本＝篠原紙工）であることも付記したい。文明開化以降、長きにわたって馥郁たる書物文化を支え、リテラシーの根幹となってきた活版印刷の灯を絶やしてはならない、次代につなぐんだとする山口と渓山ふたりの熱い想いが伝わってくる。

限定四百部。版元となっている「ケア・オブ・プレス c/o 様方堂」は、ブックデザインおよび句作と並んで山口の活動のもうひとつの柱となっている「折形デザイン研究所」の一翼を担う。贈り物や飾り物を和紙で包み、水引きで結んで贈る際の紙を折る形式である「折形」。うるわしき和の心映えを示す日本古来の礼式だが、山口はその研究およびオリジナル商品開発というユニークな活動を夫人の山口美登利らとともに継続してきた。著書に『折形デザイン研究所の新・包結図説』（ラトルズ、二〇〇九年）などがある。このほど二〇一八年度「毎日デザイン賞」に輝いたことも慶ばしい。

「様方堂」はイギリス製の小型活版印刷機「アダナ 8×5」を持ち、研究所のためのハウスプリンティングに当たっており、オリジナルの紙幣包みなどの活版印刷もここで行っている。規模こそ小さいが、山口自身もまた活版印刷を試みているひとりなのだ。補足すると、句集『かなかな…』の表紙部分は山口自身の手刷りである。

王道を行く本格活版印刷による句集刊行と併せて、まさしく杉浦康平の言う「消えゆこうとするものを押しもどしつつ、新しいボキャブラリーの中に複合してゆく営為」の実践。先に記したマーク・カーランスキーによるシニカルな技術環境交替劇への認識とは異なるものであり、山口の不退転の覚悟がズシンと胸に迫る。

新進たちのポスト・デジタル化に向けた挑戦

私は二〇一八年の盛夏、中国ブックデザインのニューウェーブを牽引する呂敬人（一九四七年生まれ）に招かれ、呂が上海市で開催した大掛かりな個展「書芸問道―呂敬人書籍設計四〇年展」と、併催した国際シンポジウムを取材することができた。

国際シンポジウムは呂の呼びかけにより、現代ブックデザインの旗手である内外のディレクター、デザイナー、アーティストを招き、書籍にかかわるデザイン全般の来歴と現状そして未来像を多角度から検証するフォーラムであった。会場は上海の名門ホテル、虹橋迎賓館。呂を含む総十名による密度の濃いレクチャーが続いた。

まず、呂が登壇。文化大革命期に両親とともに苦難に満ちた体験をしたことを報告。それでも絵を描くことが救いになったという。出版社に入って装幀の仕事を始めた後、四十二歳で来日。杉浦康平事務所で研修し、「多中心的なアジア」を軸とする杉浦イズムから格別の啓示を受けることができたと振り返った。そして帰国後は、中国の伝統的な文化を改めて研究し、造本面においても多彩なその系譜を採り入れる道を進むに至った、と。

ついで各レクチュラーの講話が進んだが、欧州勢は総じて聖書を核にした書籍本文設計の長い積み重ねに裏付けられた論旨が目だった。また、欧米の教育現場でのアーティストブックを中心とした既成の概念を超える取り組みが印象的であり、紙の本の可能性はこれからも命脈を継ぐであろう

ことを感受できた。世界が共有する立脚点を踏まえた上で、紙からなる本というタンジブル（tangible 触知できる有形物）がそなえる醍醐味を明らかにしつつ、新たな可能性へといざなう画期的なセミナーとなったことを特記したい。

わが国からひとり参じたのは秋山伸（一九六三年生まれ）。マサチューセッツ工科大学メディアラボ創設者、ニコラス・ネグロポンテのデジタル革命は終わったとする言説を踏まえながら、オンデマンド印刷やネット販売などのリトルプレス、インディーズ系の新しい本づくりの胎動を紹介。また、活版印刷の再評価などの新しい動向にも言及しつつ、エラーやノイズ的なグリッチ（glitch 小さな技術上の事故）をも取り入れ、背景にある物質性や構造性を前景化する最前線のトライアルを、たしかな視座から説得力豊かに評価した。

秋山は東京での活動を経て、出身地である新潟県南魚沼市を二〇一〇年末より拠点としている。豪雪地にして指折りの米どころだ。美術・建築関係の書籍や写真集、展覧会・アートフェスティバル関連のデザインに取り組んでいる。ロシアの地方都市ペルミを拠点として世界に打って出、衝撃を与えているギリシア生まれのカリスマ指揮者、テオドール・クルレンツィスを思わすような立ち位置だ。

上海での講話はポスト・デジタル時代への確かな手応えを示すものだったが、秋山自身がその体現者である。自分の手で少部数の本づくりに当たる独立系（インディーズ）の出版レーベル「edition. nord（エディション・ノルト）」を二〇一一年より設立。部数は少ないがアーティストブックを中心に

出版活動を続け、身近なネットワークを通じて販路を拓いている。

新進デザイナー戸塚泰雄がインターネット上のサイト「dotplace.jp/archives」で秋山にインタビューを試みている。それによると秋山はDIY的に手ずからの製本作業に当たっている。「ENバインディング」（無線綴じの背に寒冷紗などの薄い素材を貼って百八十度にしっかりと開くことができる製本方法）は実用新案を取得したという。出版を取り巻く閉塞状況を破る、国際的にも注目される活動を果敢に模索し、チャレンジしているのだ。

　　　　＊

秋山に続く世代で同様の活動を続けているのが、首都圏ではない福岡市を拠点とする尾中俊介（Calamari Inc. 主宰）だ。一九七五年生まれで、美術展のデザインや書籍のデザインを手がける。また、インディーズ系の出版社「pub」発行人であることも秋山と共通する。独自の出版活動を行なっているのだ。くわえて瞠目（どうもく）したいのは、第一詩集『CUL-DE-SAC（カルデサック）』（みぞめ書堂、二〇〇九年）などがある文芸の人でもあること。吉岡実や平出隆らの詩人による装幀の系譜を継いでいるのである。

小規模出版の仕事が少なくない中にあって、一般書店で入手しやすかった尾中のブックデザインのひとつが、先に記した港千尋と、建築家にしてアート・環境関係のプロジェクトをプロデュースする芹沢高志の共著『言葉の宇宙船　私たちの本のつくり方』（ABI＋P3共同出版プロジェクト、二〇一六年）。本と出版の未来について多角的な行動を伴いつつ考えるプロジェクトの一環をなす出版であ

る。本文組と用紙が異なる四つの層からなる多層構造。表紙を包む鮮やかな金色の帯が印象的だが、人工衛星や無人探索機を包んで高熱から守る素材部分を「サーマル・ブランケット（thermal blanket）」と言い、その意味合いから採ったもの。「本という宇宙船の内部を守る役目を担う」のだと同書中に注記されている。

表紙で目につくのはオモテ表紙に九本、ウラ表紙で七本のオモテ罫が縦に走り、その間に「DATE・NAME・LOCATION」三語が刷り込まれていること。「いつ、どこで、誰が読んだのか」を読んだ人が記録するためのものだという。読者参加のあり方への、かつてない提案。自分の読書歴、あるいは本が何人かの手に渡った場合などの「旅路」が明らかになるが、綴じられた（＝閉じられた）本が読み手に渡ることで初めて「私たちの本のつくり方」へと開かれ、社会とのつながりを生成することを企図してもいる。

そのように本を「開く」のは読み手であり、そのきっかけ、回路づくりをするのがブックデザインの役目だと、尾中は二〇一九年二月に東京・印刷博物館でのトークショー「第五十二回造本装幀コンクール受賞者『受賞作』を語る」の中の講話でも語っていた。なお、受賞作（東京都知事賞）は『はな子のいる風景』（武蔵野市立吉祥寺美術館、二〇一七年）。同市内にある井の頭自然文化園において国内最高齢の六十九歳で死んだゾウ「はな子」と出会った人々が、愛されたそのゾウを背景にして撮った写真を寄せた写真集。その稀有な存在を単純に理想化しないように、大小マチマチの写真をあえて同一サイズで載せている。そのようにいったん「閉じた」形で示し、読み手それ

それが、心の赴くままを「開いて」いけばよいとする計らいなのである。

尾中はこうした姿勢に基づいて、他の事例では手ずからスタンプを押したり、墨打ちをして線を入れたりといった、体を張った試みをしている。墨壺は大工や石工が直線を引くときに使う道具。巻き込んだ墨糸を、墨汁を貯めた凹みを通して引き出す。そして材に張り渡してからビシッと弾いて線を引くのである。

奇矯とも言えるチャレンジの最たるものは、表紙片面の半分ほどを破り捨てた例がある。常識的には不良品と化すだろう。このような無謀とも言える取り組みは、そのように本を〈開く〉ことを介して、読者との密やかな〈共犯〉の関係を結ぼうとするものだと言えるように思える。

＊

さらに若い新進の台頭が続く。ジャーナリストであるデイビッド・サックス著（インターシフト刊）のタイトルを借りると、「アナログの逆襲」時代の到来を印象づけるもうひとりの旗手に田中義久がいる。一九八〇年静岡県生まれの期待の新星。内外のアーティストの作品集、美術館のＶＩ（ヴィジュアル・アイデンティティ）計画、アートフェスティバルや展覧会のアートディレクションなど幅広い活動を展開してきたが、デジタル・テクノロジーにすべてを委ねない。時流に抗して、自分の手を加える反時代性が鮮明だ。

ひとつ例を挙げると、オランダの女性写真家ヴィヴィアン・サッセンの作品集『Of mud and lotus』（G/P Gallery）は題字などの表紙回りに、なんと純白の細い糸が何本も刺繍されている。大地

から芽吹いた新芽のよう。もちろん手作業で縫い込んだものだろう。破天荒な試みだが、独特の柔らかみがなんとも得がたい。まるで私たちにこの上なく細やかな手をヒラッと差し伸べているかのよう。題字も田中が手書き（レタリング）したものが元になっているだろう。

田中は共同経営ではあるが、秋山や尾中と同じように出版社「Case Publishing」を立ち上げ、独自の出版活動を繰り広げている。三人は同じ問題意識を共有しているのだ。その Case 刊の写真集『点子』（写真＝花代・沢渡朔、アートディレクション＝田中義久、二〇一六年）はなんとふたつの化粧函が左右から表紙を挟む特異な構造。ハンドワーク感が際立つ。楷書っぽい題字が放つ独特のメリハリも得がたい。字游工房の書体デザイナー、宇野由希子のオリジナルデザインだ（なお、字游工房は二〇一九年三月よりモリサワのグループ会社となった）。

一般書店で入手しやすい田中の仕事のひとつが『takeo paper show 2018 precision　精度を経て立ち上がる紙』（竹尾、二〇一八年）である。印刷用紙の代表的な総合商社である同社が二〇一八年に開催したペーパーショーの記録。そのアートディレクターを務めた田中は本書のデザインにもあたった。標題の「precision」の九つのアルファベットをオモテとウラ表紙に加え、小口、天、地の側にも、自在に解き放ちつつ立体的にあしらった構成術がさえている。

この中には田中の企図による、ショーでも展示された「土紙」と題するコーナーがある。日本の各所に伝わる固有の和紙に、世界各地の土や藁、竹などを混ぜ合わせることで新たな可能性を見出そうとする刺激的な一章となった。多くのブックデザインに携わってきた気鋭らしい紙への深くて

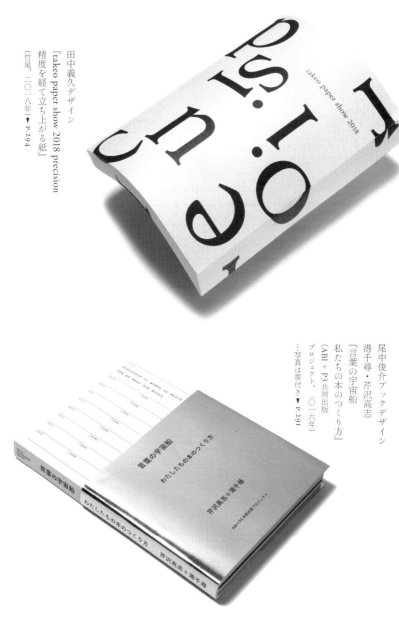

田中義久デザイン
『takeo paper show 2018 precision
精度を経て立ち上がる紙』
（竹尾、二〇一八年）▶ P.294

尾中俊介ブックデザイン
港千尋・芹沢高志
『言葉の宇宙船
私たちの本のつくり方』
（ABI＋P3共同出版
プロジェクト、二〇一六年）
…写真は帯付き ▶ P.291

柔らかな理解の裏付けあればこそその試行だろう。

＊

現在の装幀もしくはブックデザイン状況を見ると、個々の仕上がりはかつてないレベルに達している。きわめて優等生的であり、ほころびを感じさせない。デザイン環境の成熟を示すものだろう。しかしながら一方で、既存の出版界の萎縮を映すかのように全体的には小粒になった印象をぬぐいがたい。

デジタル革命という〈単独統治〉から早くも約三十年。その全面的な縛り状態からそろそろ抜け出てもよいだろう。秋山と尾中、田中という精鋭三人による身体性を伴う取り組みはその意味で見逃せない。たとえ規模は小さくとも、自前の出版レーベルを運営していることも特徴的だ。少部数であるからこそ可能な、破格の本づくりは、平準化し、たしかな感触を喪失した本づくりの現状への異議申し立てでもある。

田中義久はインターネットやデジタルデバイスの急速な浸透という一大転換期にあるからこそ、紙の素材が持っている本来の可能性やアーカイブ性を検証すべきであり、「紙はなくてはならない存在」だと熱く説く（竹尾「PAPER'S」No.58 二〇一八年）。紙の本への揺るぎない情熱。たとえ度外れであっても、新世界を拓く突破力ある挑戦にこれからも期待したいと思う。

マーク・カーランスキーの論旨には一理ある。が、技術をめぐる環境の消長は、スポーツの勝ち負けのようにそう単純ではない。その裾野はじつに広く深い。たとえ少量生産ではあっても、真に

よいものの輝きは心あるつくり手によって守られていくだろうし、私たちもその存続の道を支える責任がある。

あとがき

七章にわたって、いくつかの視点から日本の近代から現代に至る装幀（ブックデザイン）の基調音と通奏低音に耳を傾けてきた。わが国の近・現代装幀史の光芒をたどる初の試みであると自負するものであるが、あらためてその裾野の広さと分厚い歩みに感銘を深める。

装幀文化揺籃期は模索の時代。夏目漱石がアートディレクター的な役割を果たし、時に自ら手を下しつつ、橋口五葉という若き異才をわが国初めての装幀家として育てることで、ひとつの規範を開示。以来、美術家や著作者自身、文化人、編集者たちがその一翼を担い、近代装幀の歴史を築いてきた。多士済々、多彩を極める担い手の登場には目を見張る。とりわけ、五葉や小村雪岱の版画的な美意識との親和と、象徴的な存在であり続けた恩地孝四郎に代表される版画家の活躍を特記したい。版画と装幀とはその複製性において共通のモーメントを持っている。が、その版画表現の変質を契機とする版画家装幀の退潮は、わが国の近代装幀が共有し、読書人から広く支持されてきた〈物語〉の喪失を印すものとなった。

一九六〇～七〇年代以降の装幀は、画家や版画家による〈美術〉としてのそれに代わって、タイポグラフィへの認識に立って、本文組を出発点とする〈ブックデザイン〉への移行が進んだいきさ

つを見てきた。　装幀あるいはブックデザインに特化したプロフェッショナルの進出も顕著となり、当然のこととしてあった編集者などによる社内装幀の占める役割は大きく後退した。

また、「平成」の始まり（一九八九年）とほぼ重なり合うかのようなDTP時代の到来は、それまでのアナログ時代の「一子相伝」的なデザイン手法の終焉をもたらした。それぞれの出版社であったり、有力なデザイナーやデザイン事務所であったりが独自につちかってきた〈基準〉にとって代わり、デジタルテクノロジーの高度なスキルは、誰でもがそれ相応の完成度に導かれることになった。が、その結果としてデザインのある種の〈大衆化〉現象が生じ、それぞれの完成度は相応のレベルに達していながら、皮肉にも函からこぼれ落ちたコンペイトウが散乱しているがごとき細分・分極化が進行している。　奥行きある身体性を欠いたデジタル特有の平板さもその印象をさらに強くする。

公式のない現代の映し絵のようなこうした様相に直面すると、わが国の装幀文化が営々と積み上げ、共有されてきた価値観をもう一度、問い直してみることが肝要だと思えてならない。　新世代気鋭による身体性を強く刻印するチャレンジを最後に紹介したが、これも閉塞状況に風穴をあけようとする批判精神のあらわれだろう。

これまでの装幀が内にたたえていた、世界的にも並びないに違いない豊饒な本質を総合的に検証すべき時が来ているのであり、本書がその内実を明らかにすることで未来を見通す一助となることを願ってやまない。

＊

本書が成ったのはひとえに「Book & Design」を主宰する宮後優子さんの力添えによっている。

当初の企画に始まり、執筆段階でも折に触れて、この上ない的確なアドバイスをいただいたことに心より感謝したい。

本文の組版と口絵構成を含めて、理にかなう精美なブックデザインにまとめてくださった佐治康生さんにもまた。

司さんにも御礼申し上げる。入念な書影撮影をしてくださった佐藤篤

＊

文中の敬称は略させていただいた。表記の統一という便宜のためであることをお断りしておきたい。また、引用文中の旧仮名遣い・旧漢字は現代語表記に改めた。

＊

本書は原則、書き下ろしであるが、第二章は『日本古書通信』二〇〇六年三・四月号に寄稿した「装幀名言集」に加筆したもの。また、第一章の後半部、《下》本のデザイン」の冒頭部分は拙著『現代装幀』（美学出版、二〇〇三年）収録の「装幀の愉悦」と、第三章中の芹沢銈介は『芹沢銈介・装幀の仕事』（里文出版、二〇一六年）に寄せた〈版〉が織りなす純化された様式美と躍動する文字」と、第五章の「文化人の装幀の多彩な展開」中の白井晟一は東京造形大学「SIRAI、いま白井晟一の造形」展図録（二〇一〇年）に寄せた「白井晟一の装丁」と、それぞれ内容の制約上、一部重複する記述があることをお断りしたい。同じく第五章同項の武満徹と川久保玲は日本経済新聞日曜版（二〇一七年）の不定期連載コラム「美しい本」への寄稿文を踏まえた。

主要参考文献

小宮豊隆編『漱石全集』全三十五巻　岩波書店　一九五六〜八〇年

小村雪岱『日本橋檜物町』平凡社ライブラリー　二〇〇六年

谷崎潤一郎『文章讀本』中央公論社　一九三四年

恩地孝四郎『本の美術』誠文堂新光社　一九五二年

『石井茂吉と写真植字機』写真植字機研究所・石井茂吉伝記編纂委員会　一九六九年

庄司淺水『愛書六十五年──一書物人のメモの中から──』東峰書房　一九八〇年

『特種製紙五十年史』特種製紙株式会社　一九七六年

別冊太陽〈日本のこころ53〉『本の美』平凡社　一九八六年

松山猛編　日本の名随筆別巻87『装丁』作品社　一九九八年

神奈川県立近代美術館編『近代日本美術家列伝』美術出版社　一九九九年

田村義也『のの字ものがたり』朝日新聞社　一九九六年

西村義孝編著・林哲夫構成『佐野繁次郎装幀集成　西村コレクションを中心として』みずのわ出版　二〇〇八年

東京造形大学　白井晟一展実行委員会（沢良子、長尾信ほか）企画編集『SIRAI、いま白井晟一の造形』図録、学校法人桑沢学園　東京造形大学　二〇一〇年

郡淳一郎構成『日本オルタナ精神譜 1970-1994　否定形のブックデザイン』（『アイデア』No.368）二〇一五年

唐澤平吉・南陀楼綾繁・林哲夫編『花森安治装釘集成』みずのわ出版　二〇一六年

マーク・カーランスキー（川副智子訳）『紙の世界史　歴史に突き動かされた技術』徳間書店　二〇一六年

*

小林真理編『芹沢銈介・装幀の仕事』里文出版　二〇一六年

臼田捷治『装幀時代』晶文社　一九九九年

同『現代装幀』美学出版　二〇〇三年

同『装幀列伝　本を設計する仕事人たち』平凡社新書　二〇〇四年

同『杉浦康平のデザイン』平凡社新書　二〇一〇年

同編著『書影の森　筑摩書房の装幀 1940-2014』みずのわ出版　二〇一四年

人名リスト

あ

青山二郎（あおやま・じろう、一九〇一〜七九）…目利きの陶器鑑賞家として知られ、小林秀雄、中原中也、河上徹太郎ら文学仲間らと交友。かたわら装幀家として、陶器の絵肌を想起させる独自のアレンジメントによって他の追随を許さぬ光彩を放った。代表作に小林秀雄『私小説論』（作品社）、柳田國男『先祖の話』（筑摩書房）など。

秋山伸（あきやま・しん、一九六三〜）…東北大学と東京藝術大学で建築を専攻した異色のグラフィックデザイナー、アートディレクター。美術・建築分野の書籍や展覧会カタログなどのデザインに携わり、二〇一〇年末に東京から出身地の新潟県南魚沼市へと拠点を移す。出版レーベル「edition.nord」を立ち上げ、各種アーティスト・ブックの制作に取り組んでいる。また、世界各地のブックフェアやエキシビションに参加し、シンポジウム・ワークショップの招聘に応えるなどしている国際派。

有山達也（ありやま・たつや、一九六六〜）…中垣信夫（現・ミームデザイン学校主宰）の事務所を経て一九九三年に独立。雑誌『ku:nel』（マガジンハウス）や『つるとはな』（つるとはな）において清々しさ漂うアートディレクションを展開。ブックデザインでは日比野克彦『百の指令』（朝日出版社）で二〇〇四年、第三五回講談社出版文化賞ブックデザイン賞を受賞。近年の主な装幀に町田康『ホサナ』（装画＝牧野伊三夫、講談社）など。著書に『装幀のなかの絵』（装幀＝牧野伊三夫、港の人）「四月と十月文庫」3。

石川九楊（いしかわ・きゅうよう、一九四五〜）…旧来にない次元を拓いた現代書家であり、日本文化論でも新しい批評空間を構築。また、中村不折以来、約一世紀ぶりになる書家による装幀に新生面を拓いた。自装本では代表作に第三六回（二〇〇九年度）大佛次郎賞を受賞した『近代書史』（名古屋大学出版局）ほかがある。

東京藝大美術学部先端芸術表現科非常勤講師でもある。

尾中俊介（おなか・しゅんすけ、一九七五〜）…福岡市を拠点に「Calamari Inc.」を主宰するグラフィックデザイナー。また、出版社「pub」発行人であり、詩人としても活躍。美術展や書籍のデザインを幅広く手がけ、ブックデザインの代表作に芹沢高志と港千尋が立ち上げた、新たな出版の可能性を探る活動をかたちにした『言葉の宇宙船わたしたちの本のつくり方』（ABI＋P3共同出版プロジェクト）がある。

恩地孝四郎（おんち・こうしろう、一八九一〜一九五五）…近代装幀術を実作と理論の両面で確立して多面的な活躍を繰り広げた版画家。創作版画でも新時代を拓いた。著書に『本の美術』（誠文堂新光社）ほか。二〇一六年に東京国立近代美術館で回顧展が開催された。

か

葛西薫（かさい・かおる、一九四九〜）…アドバタイジングデザインの世界での活躍のかたわら、装幀の分野でも長く活躍を継続。清新かつ折り目正しい方法論を一貫して究めてきた。代表作に村上春樹『村上ラヂオ』（マガジンハウス）、ペーター・ツムトア『建築を考える』［特装版］（みすず書房）など。

勝井三雄（かつい・みつお、一九三一〜二〇一九）…「つくば科学博」アートディレクターなどグラフィックデザイン全般にわたって幅広く活躍。出版デザインでは『現代世界百科大事典』（講談社）によってグリッドシステムの完成形を提示した功績は並びない。主な装幀に川崎洋『悪態採録控』（思潮社）、田中一光ほか監修『日本のブックデザイン1946-95』（大日本印刷）など。二〇一九年、宇都宮美術館で「視覚の共振―勝井三雄」展開催。武蔵野美術大学名誉教授。

桂川潤（かつらがわ・じゅん、一九五八〜）…ブックデザイナー、イラストレーター。直木賞受賞作・佐藤正午『月の満ち欠け』（岩波書店）をはじめとする文学書、人文書を中心に深度ある活躍を繰り広げている。装幀環境をめぐる評論でも活躍し、著書に『本は物である 装丁という仕事』（新曜社）、『装丁、あれこれ』（彩流社）など。

加納光於（かのう・みつお、一九三三〜）…実験的な手法の追究により、清新な詩的イメージ世界を構築する銅版画

家。装幀にもかかわり、吉増剛造詩集『わが悪魔祓い』(青土社)ほかに鮮やかな仕事を残してきた。一九七〇～八〇年代を中心とする版画家装幀全盛期における出色の存在。

柄澤齊 (からさわ・ひとし、一九五〇～)…わが国では希少な、硬質な諧調に特徴のある木口木版画家であり、画家、小説家。装幀にも意識的にかかわり、版画家による装幀の最後の砦的存在に。主な装幀に杉本秀太郎『まだら文』(新潮社)、自装本にエッセイ集『銀河の棺』(小沢書店)、小説『ロンド』(東京創元社)などがある。

菊地信義 (きくち・のぶよし、一九四三～)…文学書を中心にテキストを深く読み込むことで、読み手の内に深い余韻を導き出す。品格と香気ある装幀作法を確立した第一人者。後続世代への影響も格別。『菊地信義の装幀 1993～2013』(集英社)ほか著書・作品集多数。二〇一四年に神奈川近代文学館で「装幀=菊地信義とある『著者五〇人の本』展」開催。仕事の舞台裏を追ったドキュメンタリー映画に「つつんで、ひらいて」(広瀬奈々子監督、二〇一九年)がある。

『装幀談義』(筑摩書房)、

北園克衛 (きたぞの・かつえ、一九〇二～七八)…現代詩人であるとともに出版デザインの旧弊をきびしく糾弾。自らモダニティに基づくデザイン手法を示し、アバンギャルドな芸術誌『VOU』を主宰するなどして異才デザイナー・清原悦志(一九三一～八八)らに大きな感化を与えた。代表作は黒田三郎『ひとりの女に』(昭森社)、自装詩集『真書のレモン』(同)ほか。

北原白秋 (きたはら・はくしゅう、一八八五～一九四二)…異国趣味と感覚美を追究した耽美派詩人。自装も多く手がけ、第二詩集『思ひ出』(東雲堂書店)のほか『東京景物詩』(同)、『白金之獨樂』(金尾文淵堂)などがある。

工藤強勝 (くどう・つよかつ、一九四八～)…タイポグラフィに造詣が深く、人文関係の書籍装幀にくわえ、雑誌を含むエディトリアルワークスを多面的に展開。首都大学東京大学院でも指導にあたった。鹿島茂『神田神保町書肆街考 世界遺産的〝本の街〟の誕生から現在まで』(筑摩書房)によって二〇一七年、第四八回講談社出版文化賞ブックデザイン賞受賞。著書に『文字組デザイン講座―雑誌・書籍・ポスターにおける巧みな文字の使い方をリアルな指定紙から解説』(誠文堂新光社)ほか。

雲野良平（くもの・りょうへい、一九三五〜）…一九六〇年に入社した美術出版社ひと筋に主に美術史・評論系の書籍編集を担当。造本までまっとうすることが当然であった編集者装幀時代の出色の存在。主要な装幀にG・ルネ・ホッケ『迷宮としての世界』、澁澤龍彦『幻想の画廊から』、三島由紀夫『聖セバスチャンの殉教』など。

小村雪岱（こむら・せったい、一八八七〜一九四〇）…『日本橋』（千章館）、『粧蝶集』（春陽堂）、『友染集』（同）、『斧琴菊』（昭和書房）など泉鏡花の著作装幀が代表作であり、近代装幀における「美本」の名実ともに代名詞的存在。挿画家としても優れ、日本人の琴線に触れる、情趣ある絵づくりに卓越した才を遺憾なく発揮した。

さ

齋藤昌三（さいとう・しょうぞう、一八八七〜一九六一）…書物研究家。書物展望社を設立し、刊行書の装幀に自ら手を下した。その装幀には使い古した番傘や使用済みの封筒、樹皮、産卵紙など、意表を突く素材を果敢に使用。並外れた"ブリコラージュ"センスを発揮し、近代装幀作法に特異な光芒を印した。

坂川栄治（さかがわ・えいじ、一九五二〜）…幅広い活躍を繰り広げている実力派ブックデザイナー。ヨースタイン・ゴルデン『ソフィーの世界』（NHK出版）などのベストセラー本の装幀が多いことが特徴。『本の顔』、本をつくるときに装丁家が考えること』（芸術新聞社）。写真家としても知られる。

佐藤篤司（さとう・あつし、一九五九〜）…杉浦康平事務所で約三〇年間スタッフとして勤めた後、二〇〇九年に独立してエディトリアルデザインを中心に多面的に活躍。主要作に図録『空海からのおくりもの』（印刷博物館、全国カタログ・ポスターコンクール経済産業大臣賞受賞、大越久子『小村雪岱 物語る意匠』（東京美術）などがあり、本文組からトータルにかかわるデザイン作法は、懐の深い端麗さが光る。

佐野繁次郎（さの・しげじろう、一九〇〇〜八七）…小出楢重、ついで一九三七年に渡仏してアンリ・マティスに師事した洋画家。また、疾走感ある洒脱な書き文字による題字が異彩を放つ装幀家としても才腕を存分に発揮し、昭和時代を代表する花形的存在に。親交を結んだ横光利一の『時計』（創元社）や大江健三郎『夜よゆるやかに歩め』

（中央公論社）などが代表作。タウン誌『銀座百点』（銀座百店会）の表紙デザインも担った。二〇〇五年、東京ステーションギャラリーで回顧展「パリのエスプリであそぶ佐野繁次郎」展が開催された。

白井晟一（しらい・せいいち、一九〇五〜八三）…深い哲理を昇華した空間設計で知られた孤高の建築家。主要作に親和銀行本店（佐世保市）、東京・渋谷区立松濤美術館など。書にも優れ、作品集に『顧之居書帖』（鹿島研究所出版会）。また、装幀に手を染め、代表作に中公文庫、中公新書、神西清『灰色の眼の女』（中央公論社）ほか。

白井敬尚（しらい・よしひさ、一九六一〜）…清原悦志主宰の『正方形』を経て一九九八年独立。研ぎ澄まされた美意識に裏付けられたグリッドシステムとスペーシングによって時代の指標となるタイポグラフィを追究。世界のエディトリアルデザイン史への造詣の深さでも知られる。主な仕事に『横尾忠則全装幀集』（パイインターナショナル）や『アイデア』誌（誠文堂新光社）のアートディレクションがある。

杉浦康平（すぎうら・こうへい、一九三二〜）…東京藝術大学で建築を学んだ異色の逸材として注目され、一九七〇年代から本格的にブックデザインに取り組む。書物の三次元性を踏まえた独創的なデザインボキャブラリーを次々と開示し、内なる本文組を起点とするトータルな造本設計という新しい歴史をつくり出した。『伝真言院両界曼荼羅』（平凡社）は現代ブックデザイン史に屹立する金字塔。二〇一一年、武蔵野美術大学美術館・図書館で「杉浦康平・脈動する本――デザインの手法と哲学」展開催。また、アジアの伝統的な図像学へも並びない情熱を注ぎ、幾多の企画展と著作に結実させてきた。

鈴木成一（すずき・せいいち、一九六二〜）…筑波大学在学中から出版デザインの世界に入って後、全集を含む文学書から思想書まで全方位の活躍を繰り広げている。引き出しの底の深い、現代装幀シーンを代表するエースのひとり。一九九四年にカール・マルクス『共産主義者宣言』（太田出版）などにより歴代最年少で第二五回講談社出版文化賞ブックデザイン賞受賞。主な著書に『装丁を語る。』（イースト・プレス）、『鈴木成一デザイン室』（同）など。

を選び、その中の一冊を展示する「百人一冊」展を東京・渋谷で開催した。

田中義久（たなか・よしひさ。一九八〇～）…グラフィックデザイナー、アートディレクター。美術館やギャラリーのV.I.計画のほか、アーティスト、写真家の作品集のブックデザインを手がけて内外から注目され、欧米での受賞が多い。出版社「Case Publishing」を共同経営。二〇一八年、紙商社・竹尾のペーパーショー「precision 精度を経て立ち上がる紙」をアートディレクションした。

谷崎潤一郎（たにざき・じゅんいちろう 一八八六～一九六五）…ノーベル賞候補にも上った文豪。幼少期に生家・親族が活版印刷業を営んでいたことからの感化もあり、日本語表記のあり方に一家言を持っていた。また、自分で装幀もするのがこの上ない楽しみだとして『春琴抄』（創元社）、『吉野葛』（同）などの自装本を残した。

田村義也（たむら・よしや、一九二三～二〇〇三）…骨太な書き文字による題字と活版印刷へのこだわりのもと、時代への批判精神あふれる装幀作法を貫き、編集者装幀に確たる地歩を築いた。真面目発揮の傑作に金石範『火山島』全七部（文藝春秋）。作品集に『のの字ものがたり』（朝日新聞社）。

司修（つかさ・おさむ、一九三六～）…画家、作家、装幀家。画家装幀の系譜を継承して多彩な歩みを刻んできた第一人者。文学者たちとの濃密な交流を披瀝した『本の魔法』（白水社）で第三八回（二〇一一年度）大佛次郎賞を受賞した。

戸田ツトム（とだ・つとむ、一九五一～二〇二〇）…グラフィックデザイナー・ブックデザイナー。一九八〇年代からDTP化のフロントランナーとなり、新時代を牽引した。そのDTP三部作に『森の書物』（ダグラフ・河出書房新社）、池澤夏樹とのコラボレーション『都市の書物』（太田出版）、『DRUG/擬場の書物』（同）がある。作品集に『D-ZONE エディトリアルデザイン 1975-1999』（青土社）。神戸芸術工科大学教授を務めた。

な

中垣信夫（なかがき・のぶお、一九三八～）…杉浦康平デザイン事務所勤務中に、杉浦が招聘されて指導にあたった、

バウハウスの理念を継承する西ドイツ・ウルム造形大学に留学。一九七三年独立し、タイポグラフィとダイアグラムを主軸に、主知的なデザイン世界を構築してきた。ブックデザインでは、平凡社ライブラリーなどのほかに、一九九〇年、『今井俊満花鳥風月』（美術出版社）で第二一回講談社出版文化賞ブックデザイン賞受賞。デザインの知とさまざまな領域の知とを有機的に結ぶ最先端の教育機関「ミームデザイン学校」を二〇〇八年より主宰。

中島かほる（なかじま・かほる、一九四四〜）…一九六七年に筑摩書房入社。社内装幀の重要な担い手となる。代表作に『マラルメ全集』ほか。二〇〇〇年末に退社してフリーに。華のあるスケール感豊かな装幀術が高い評価を受けている。

中島英樹（なかじま・ひでき、一九六一〜）…尖鋭なデザインワークを究めてきたグラフィックデザイナー。雑誌『CUT』（ロッキング・オン）のアートディレクションなどで注目され、作曲家・坂本龍一との協働でも話題に。作品集に『CLEAR in the FOG』（ロッキング・オン）ほか。二〇〇四年より講談社現代新書のデザインを担う。

名久井直子（なくい・なおこ、一九七六〜）…広告代理店勤務を経て二〇〇五年より装幀家として独立。文芸書を中心に柔らかな質感を伴う端整な装幀術に定評がある。現代装幀シーンを代表する人気デザイナーのひとり。主な仕事に福永信編『小説の家』（新潮社）、チョ・ナムジュ『八二年生まれ、キム・ジヨン』（筑摩書房）ほか。

夏目漱石（なつめ・そうせき、一八六七〜一九一六）…わが国の近代装幀術揺籃期にひとつの方向性を拓いたアートディレクター的存在である国民的作家。初の本格的な装幀家といってよい橋口五葉を育てた功績が特記される。『心』『硝子戸の中』（ともに岩波書店）の自装にも当たった。

萩原朔太郎（はぎわら・さくたろう、一八八六〜一九四二）…近代人の孤独と生の倦怠をうたい、近代詩を完成。自らが装幀をすることが理想だとし、その自装本に第二詩集『青猫』（新潮社）、『虚妄の正義』（第一書房）、『氷島』（同）などがある。

橋口五葉（はしぐち・ごよう、一八八一〜一九二一）…若くし

て夏目漱石に才能を見出され、近代装幀揺籃期に指標となる不朽の名作を手がけた画家・版画家。主な仕事に漱才を発揮。『アイデア』誌 No.346（二〇一二年）が特集石『吾輩は猫である』上・中・下（大倉書店・服部書店）、『虞美人草』（春陽堂）、『草合』（同）、『門』（同）、永井荷風『新橋夜話』（籾山書店）など。

花森安治（はなもり・やすじ、一九一一～七八）…洋画家・装幀家の佐野繁次郎と出会い、その装画と書き文字から感化される。一九四八年に『美しい暮しの手帖』を創刊し、市井人の質実な暮らしの視線にたった誌面づくりにあたった。装幀にも情熱を注ぎ、明朝体風書き文字と手書きカットをあしらい、新しい市民文化の胎動を鮮烈に刻印した。主な装幀に大橋鎮子『すてきなあなたに』（暮しの手帖社）ほか。

原弘（はら・ひろむ、一九〇三～八六）…「美術」としての装幀から、タイポグラフィへの認識にもとづいて「デザイン」としての装幀への転換の原型をつくった。後続世代に大きな影響を与えたパイオニア。書籍用特殊紙の開発でも竹尾洋紙店（現・竹尾）に協力し、業界の発展に貢献した。作品集に『原弘 グラフィック・デザインの源流』（平凡社）。

羽良多平吉（はらた・へいきち、一九四七～）…「書容設計」と銘打ち、官能性をたたえる秀麗な美本づくりに天性の才を発揮。『アイデア』誌 No.346（二〇一二年）が特集を組んだ。主要作に稲垣足穂『一千一秒物語』（透土社）、曽根中生『曽根中生自伝 人は名のみの罪の深さよ』（文遊社）など。

平出隆（ひらいで・たかし、一九五〇～）…詩人、小説家。河出書房新社編集者などを経て、優れたデザインセンスにより詩人による装幀の系譜を引き継いでいる名手。田村隆一『陽気な世紀末』（河出書房新社）などのほか、『伊良子清白』（新潮社）、『鳥を探しに』（双葉社）の自装本も多い。現在、自ら運営する小メディア「via wwwalnuts」叢書を刊行中。多摩美術大学教授。

平野甲賀（ひらの・こうが、一九三八～）…特異な描き（書き）文字「甲賀流」により圧倒的な存在感を放つ装幀家。作品集と著書に『平野甲賀装丁の本』（リブロポート）、『僕の描き文字』（みすず書房）ほか。二〇一四年に武蔵野美術大学美術館・図書館で個展「平野甲賀の仕事 1964－2013」開催。現在、瀬戸内海・小豆島在。

藤田三男（ふじた・みつお、一九三八〜）…一九六一年に入社した河出書房新社の編集者時代から担当した書籍の装幀を手がけてきた。主なものに三島由紀夫『英霊の聲』、吉田健一『金沢』、山崎正和『鷗外 闘う家長』など。退社後も「榛地和」の名で「ゆまに書房」などの装幀を手がけており、その持続力は並々ない。二〇一四年、神田神保町・東京堂書店で「榛地和装本展」開催。自装本に自己形成の物語『歌舞伎座界隈』（河出書房新社）がある。

ま

松田行正（まつだ・ゆきまさ、一九四八〜）…グラフィックデザイナー、ブックデザイナーとしての活動と並行して出版社『牛若丸』を一九八五年より主宰。紙の本ならではの未知の可能性を引き出す、オブジェ性豊かな造本を世に届けてきた。グラフィズム全般にわたる新たな図像学を拓き、『RED』（紀伊國屋書店）ほか関連著書多数。

萬玉邦夫（まんぎょく・くにお、一九四八〜二〇〇四）…一九七〇年の入社以来、文藝春秋で文芸書の編集に従事し、「編集者の顔が見える」本を企図して装幀にも意欲的に取り組んだ。主な仕事に、信頼厚かった著者を中心に『開高健全ノンフィクション』（装画＝ギュンター・グラス）、矢沢永一『定本紙つぶて』、藤沢周平『日暮れ竹河岸』など。他に「大木眠魚」などの名で他社の装幀も手がけた。

水戸部功（みとべ・いさお、一九七九〜）…多摩美術大学在学中からブックデザインを手がける。活字組だけによるタイポグラフィックな構成を軸に新しい地平を拓いている気鋭。二〇一一年、『ハヤカワ・ポケット・ミステリ』シリーズにより第四二回講談社出版文化賞ブックデザイン賞を勝呂忠とともに受賞。代表作に、古川日出男『南無ロックンロール二十一部経』（河出書房新社）、石川英敬・東浩紀『新記号論』（ゲンロン）など。

棟方志功（むなかた・しこう、一九〇三〜七五）…民俗的な情意を練り上げ、国民的な人気を博した〝板画家〟。装幀の分野での存在感も別格であり、代表作に谷崎潤一郎『過酸化マンガン水の夢』『鍵』『瘋癲老人日記』（いずれも中央公論社）がある。

室生犀星（むろう・さいせい、一八八九〜一九六二）…みずみずしい叙情をうたった詩人にして小説家。同時代を生き

た盟友、萩原朔太郎とともに著者自装にこだわりを示した。代表作に『我が愛する詩人の傳記』〈題字＝畦地梅太郎、装画＝前田青邨、中央公論社〉、『蜜のあはれ』〈函装画＝栃折久美子による「魚拓・炎の金魚」、新潮社〉がある。

灘区に「横尾忠則現代美術館」がある。

や

山口信博（やまぐち・のぶひろ、一九四八〜）…グラフィックデザイナー。事実上のデビュー作である『住まい学大系』〈住まいの図書館出版局〉以来、慎みある造本手法を一貫して深めてきた。詩人北園克衛への傾倒でも知られ、自装著に『白の消息・骨壺から北園克衛まで』〈ラトルズ〉がある。また、美登利夫人らとともに由緒深い紙の作法「折形」を研究する「折形研究所」を主宰し、その活動により二〇一八年度「毎日デザイン賞」を受賞。

横尾忠則（よこお・ただのり、一九三六〜）…グラフィックデザイナーを経て美術家に転身し、世界のアートシーンを牽引。ブックデザインでも異能を遺憾なく発揮し、柴田錬三郎とタグを組んだ『うろつき夜太』〈集英社〉は現代装幀史に聳えるエキサイティングな傑作。装幀作品集に『横尾忠則全装幀集』（パイインターナショナル）。神戸市

吉岡実（よしおか・みのる、一九一九〜九〇）…現代詩人であるとともに、筑摩書房在籍時に社内装幀の重要な担い手となる。同社の『太宰治全集』『萩原朔太郎全集』などが代表作。独立後も装幀家としての活躍を続け、「飽きのこない」装幀作法は出版界の範となっている。

わ

渡辺（渡邊）一夫（わたなべ・かずお、一九〇一〜七五）…フランス文学研究の泰斗。文人精神横溢する装幀術でも定評を得た。二〇世紀中期における文化人装幀の象徴的存在。『ネルヴァル全集』（筑摩書房）、東京大学での教え子・大江健三郎の『われらの時代』（中央公論社）などのほかに自装本も多く手がけた。

和田誠（わだ・まこと、一九三六〜二〇一九）…イラスト、グラフィック、エッセイ、翻訳、映画監督などに飛び抜けた才能を発揮。『週刊文春』の表紙絵は一九七七年から長きにわたり担当してライフワークに。装幀も数多く手がけ、その上質な都会的センスは厚い支持を受けた。

書籍名索引

あ

か

[著者紹介]

臼田捷治（うすだ・しょうじ）一九四三年、長野県生まれ。『デザイン』誌（美術出版社）編集長などを経て一九九九年からフリー。グラフィックデザインと現代装幀史、文字文化分野の編集協力および執筆活動に従事。おもな著書に『装幀時代』（晶文社）、『現代装幀』（美学出版）、『装幀列伝 本を設計する仕事人たち』『杉浦康平のデザイン』（ともに平凡社新書）、『工作舎物語 眠りたくなかった時代』（左右社）、編著に『書影の森 筑摩書房の装幀 1940─2014』（みずのわ出版）などがある。日本タイポグラフィ協会顕彰 第十九回佐藤敬之輔賞を受賞。

〈美しい本〉の文化誌 装幀百十年の系譜

二〇二〇年四月二五日　初版第一刷発行
二〇二〇年八月二五日　初版第二刷発行

著者──臼田捷治

ブックデザイン──佐藤篤司　撮影──佐治康生

印刷──藤原印刷株式会社　箔押──有限会社コスモテック　製本──東京美術紙工協業組合

発行者──宮後優子　発行所──Book&Design

一一一─〇〇三三 東京都台東区浅草二─一一─十四　E-mail: info@book-design.jp　http://book-design.jp

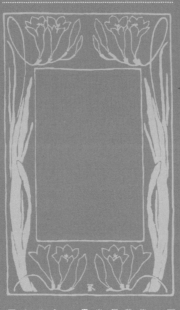

【〈美しい本〉の文化誌造本仕様】　判型…四六判〈一八八×

一二八ミリ〉上製丸背　文字…本文・漢字二八Qフォントワークス

筑紫明朝Pro6-L　かな＝SCREENグラフィックソリューションズ

游築五号かなW2　英文＝アドビシステムズ Adobe Garamond

Regular ノンブル＝同　Small Caps & Oldstyle Figures　見

出し＝大日本印刷　秀英初号明朝　エビグラフ＝モトヤ正楷書W3

資材…ジャケット＝特種東海製紙　アングルカラー　きぬ白　四六判

一三〇㎏　見返し＝同　タントS-3　四六判一〇〇㎏　帯＝同

L-57　四六判一〇〇㎏　本体表紙＝ダイオーペーパープロダクツ　き

ぬもみセピア　四六判一二五㎏　はなぎれ＝伊藤信男商店 33　スピン

＝同 23　本文＝日本製紙 b7トラネクスト　四六判七十九㎏

【本文】北越コーポレーション　メヌエット フォルテW　四六判六十六㎏